젠더
몸
미술

젠더 몸 미술

GENDER, BODY, ART

여성주의 미술로
몸 바라보기

정윤희 지음

알렙

미학과 반미학의 경계를 넘어

여성의 몸은 사회·문화적으로 끊임없이 (재)해석되고 (탈)의미화되며 (재)코드화되는 공간이다. 인간은 몸을 통해 세계와 연결되고, 몸의 경험과 기억이 정체성 형성의 상당 부분을 구성한다. 몸은 삶의 경험과 기억이 새겨지는 공간이기 때문이다. 문제는 가부장 사회에서 여성은 자신의 몸을 주체로서 인식하고 경험하지 못한다는 데 있다. 인식의 주체이자 표현 주체인 남성들에 의해 타자화되고 대상화될 뿐이다.

이같이 타자화되고 대상화된 여성의 몸에 대한 관점과 재현 방식은 여성주의 미술가들에 따라 차이를 보인다. 한편으로는 여성의 몸을 탈식민화하기 위해 여성 육체의 금기에 도전하거나 여성의 본질적 측면을 강조한다. 여성의 특수성을 부각하여 남성 중심의 이데올로기에

대항하려는 것이다. 다른 한편으로는 근본적인 문제의식을 젠더 문제에서 찾는다. 남녀 이분법을 벗어나 가부장적 구조 전체를 공격하면서 다양성에 주목하고 주변부로 눈을 돌린다. 오늘날 젠더 이론, 동성애 정치학, 그로테스크 담론, 후기 식민주의 정치학 등 다양한 방법론을 수용하며 문명 비판적 차원에서 다양한 실험을 거듭한다.

'왜 위대한 여성 미술가는 존재하지 않았는가?'라는 린다 노클린의 유명한 문제 제기는 여성주의 미술은 물론 미술사에서도 관점을 혁신적으로 변화시켰다. 이 책은 그러한 관점에서 이루어진 여러 선행 연구들에 많은 부분 빚지고 있다. 오늘날 몸은 가장 이슈가 되는 주제 가운데 하나이다. 다양한 학문 분야에서 몸에 대한 연구는 어느때보다 활발하다. 문학, 미술, 영화를 비롯하여 젠더 및 퀴어 연구, 문화 연구 등 다양한 분야에서 몸은 이데올로기와 담론의 공간이자 정치, 역사적 공간으로 탐구된다. 그중에서도 젠더화된 여성의 몸은 여성주의 재현 연구에서 언제나 중심을 차지해왔다. 사회적 상징 질서와 문화적 규범들이 각인된 여성의 몸이야말로 여성주의 이론과 여러 담론이 교차하고 지속적으로 충돌하는 격전의 장이다. 따라서 여성주의 미술을 통해 여성의 몸을 읽는 것은 여성주의 및 젠더 이론의 여러 쟁점들을 시각적으로 개관하고 논구할 수 있는 유익한 방식일 수 있다.

서점가에는 미술 관련 서적들이 넘쳐난다. 그런데 의외로 여성주의 미술 관련 서적은 찾아보기 어렵고 그나마도 번역서인 경우가 많다. 특히 눈에 띄는 현상 가운데 하나는 몇몇 주요 작품이 마치 여성주의 미술의 정전正典인 양 분석 대상이 거기에만 국한되어 있다는 사실이

다. 이러한 문제의식이 이 책을 집필하게 된 동기이다. 즉 인문학적 관점에서 여성주의 미술을 '다르게', '거슬러', '다시' 읽고 분석하고자 한다.

'다르게' 읽는다는 것은 여성주의 미술을 핵심 주제별로 접근한다는 말이다. 여성주의 미술 관련 서적들은 대개 여성 작가들의 작품들을 개괄하거나 여성주의 미술을 그 발전 단계에 따라 기술하고 있다. 이를테면 제1세대 페미니즘, 제2세대 페미니즘, 제3세대 페미니즘으로 이어지는 여성주의 미술사를 주요 특징별로 구분하고 개관한다. 그러나 이 책에서는 이론에 대한 정리나, 계보에 따른 서술을 최대한 지양한다. 여성주의 이론과 미술에 대한 그 같은 고찰과 연구는 어느 정도 이루어져 있기 때문이다. 그러한 까닭에 논의가 일목요연하지 않거나 다소 중복되는 듯한 인상을 줄 수도 있지만 역으로 주제별 접근과 분석이 선행 연구가 놓치고 있는 부분을 다소 메워줄 수 있을 것이다.

'거슬러' 읽는다는 것은 지금까지 여성주의 미술 관련 논의에서 주변으로 밀려나 간과되거나 소홀히 다루어진 작가들의 작품을 발굴하여 집중 분석한다는 뜻이다. 국내 여성주의 비평서들은 흔히 해외 비평가들, 특히 미국 비평가들의 시각에 전적으로 의존하거나 일부 작품만을 중요시해온 측면이 없지 않다. 따라서 이 책은 가능한 한 미술사적 의미를 지니고 있음에도 그동안 미술비평에서 간과되어 온 유럽권의 작가들을 주요 분석 대상으로 삼는다. 독일 작가 한나 회흐 Hannah Höch, 울리케 로젠바흐Ulrike Rosenbach, 아네그레트 졸타우Annegret Soltau, 오스트리아 작가 발리 엑스포르트Valie Export, 영국 작가 제니 새

빌Jenny Saville 등을 각각 한 장씩 할애하여 집중적으로 다루는 것도 그런 이유에서이다. 이 밖에 독일 표현주의 화가 파울라 모더존베커Paula Modersohn-Becker, 자메이카 출신으로 미국에서 활동 중인 멀티미디어 작가 르네 콕스Renée Cox, 미국의 흑인 미술가이자 작가인 카를라 윌리엄스Carla Williams, 이탈리아 출신으로 독일에서 활동하는 알바 두어바노Alba d'Urbano, 체코 출신으로 캐나다에서 주로 활동하는 야나 스테르박Jana Sterbak 등의 작품도 시사하는 바가 클 것으로 보인다. 아울러 여성주의 미술에서 중요한 위치를 차지하는 주디 시카고Judy Chiago와 키키 스미스Kiki Smith, 신디 셔먼Cindy Sherman의 작품을 좀 더 심도 있게 다루고자 한다.

'다시' 읽는다는 것은 여성주의 미술의 의미를 되짚어보는 것을 말한다. '페미니즘'이라는 말만으로도 거부감을 갖는 이들이 많다. 거부감까지는 아니더라도 '아직도 페미니즘을?'이라는 시선을 던지는 이들도 적지 않다. 그러한 시선은 여성주의를 어느 한 시점에 유행한 사조나 이론쯤으로 여기는 데서 기인한다. 하지만 여성주의는 현재진행형이고, 현재진행형일 수밖에 없다. 여성주의 운동은 우리 사회에 많은 변화를 가져왔지만 그래도 여성주의가 지향하는 인간 평등의 실현은 여전히 요원하기만 하다.

이 책은 크게 3부로 구성되었다. 몸과 이미지, 젠더 트러블이라는 큰 주제 아래에서 여성이 자신의 몸에 의미를 부여하고 몸을 주체화하는 방식을 논의의 중심에 두고 있다. 즉 젠더 질서에 대한 저항의 공간으로서의 몸, 이미지로서의 여성에 대한 해체 구성, 젠더 트러블

젠더 몸 미술

의 다양한 형상화를 살피고 있다. 그 과정에서 위반적이고 반제도적
실천으로서 여성주의 미술이 갖는 의미를 밝히고자 한다.

　제1부에서는 자궁과 유방, 피부, 살, 배설이라는 세부 주제하에서
여성의 몸에 초점을 두고 있다. 자궁과 유방은 여성성의 가장 뚜렷한
표식이면서 사회·문화적 가치가 깊게 각인되는 장소이다. 먼저 여성
을 타자로 규정하는 괴물성의 공간이던 자궁과, 모성 신화가 덧씌워
진 유방을 모성 신화의 허구성이 제기되는 주된 무대로서 쟁점화 한
다. 피부 역시 젠더 질서에 저항하고 그것을 위반하는 또 다른 장이
다. 이어 피부를 젠더 질서에 대한 저항의 공간으로서 다룬다. 여성의
피부는 경계 면으로서의 피부 대신 몸 안의 것들이 몸 밖으로 나와 있
거나 모호한 덩어리들 혹은 유체流體로 표현된다. 제2의 피부로 일컫는
옷과 관련한 사진과 퍼포먼스들에서도 사회의 모든 규범화 과정들을
탈위치화하려는 다양한 시도를 엿볼 수 있다. 이밖에 극도로 비대한
여성의 몸을 재현한 제니 새빌의 그림을 추와 혐오의 관점에서 논의
한다. 새빌은 현대 여성의 신체 조형성, 미에 대한 강박을 문제 삼는
다. 반反누드화, 조형 가능한 몸의 형상화에서 여성으로 하여금 자신
의 몸을 왜곡되고 부정적인 시선으로 보도록 강요하는 문화적 이상에
대한 비판을 읽어낸다. 마지막으로 배설과 관련해서는 성별화된 몸과
그로테스크한 신체 재현을 살피고 있다. 여성주의 미술은 억압받고
차별받은 여성의 신체, 그중에서도 생식기관을 중심으로 여성의 본능
을 주제화한다. 이분법적 사유 체계를 해체하고 여성의 몸의 가치를
복원하려는 것이다. 배설은 유동적인 것, 무정형의 것, 더러운 것과
그것에 내포된 잠재적 위협을 여성에게 덧씌워온 사회·문화적 관행

에 대한 폭로임을 밝히고 있다.

　제2부에서는 시선, 신화, 섹슈얼리티라는 세부 주제하에서 이미지로서의 여성에 대한 시각적 재현과 그에 대한 비판이 각각 어떤 방식으로 이루어지고 있는가를 논의한다. 먼저 다다이즘과의 연관성 속에서만 논의되어온 한나 회흐의 포토몽타주 작품을 여성주의 시각에서 분석한다. 여기서는 여성을 타자로 바라보고 규정하는 '시선'의 문제를 고찰하였다. 회흐는 독일 바이마르공화국 시기인 1920년대 '신여성'의 이미지를 통해 대중매체와 대중문화가 조장하는 여성성의 재현을 비판한다. 다른 한편 타자로서의 여성을 비유럽 인종에 대한 식민주의적 시선의 문제와 결부하여 다루고 있는 점도 주목된다. 이어 '신화'와 관련해서는 국내에는 소개되지 않은 울리케 로젠바흐의 비디오 퍼포먼스를 주된 분석 대상으로 삼았다. 로젠바흐는 가부장제 이데올로기의 원동력이 된 서양미술 속 여성의 재현을 드러낸다. 로젠바흐는 신화 속 여성의 이미지를 해체해 여성의 이미지가 사회·문화적으로 구성된 기호에 불과함을 역설한다. 이와 달리 신디 셔먼은 보는 주체로서의 남성과 보이는 대상, 즉 성적 스펙터클로서의 여성을 문제삼는다. 한편으로는 여성 섹슈얼리티가 재현 체계 안에서 구현되는 방식을 모방하고, 다른 한편으로는 기형화되고 탈형태화된 신체 재현을 통해 이미지로서의 여성을 해체 구성한다. 남성의 욕망과 쾌락을 위한 이미지로서의 여성을 섹슈얼리티와의 관계 속에서 논의한다.

　제3부에서는 자해, 젠더 패러디, 여성과 노화라는 세부 주제하에서 젠더 트러블의 양상을 다루고 있다. 발리 엑스포르트의 1970년대 영화와 퍼포먼스에서 자해는 여성의 주체성을 문제화하는 한 방식이다.

고통의 형상화를 여성이 겪는 정신적 · 물리적 폭력의 결과인 동시에 자기 결정적 · 주체적 삶의 요청이라는 맥락에서 논증한다. 또한 복장 도착과 양성적 이미지 등 '젠더 트러블'의 양상을 버틀러의 젠더에 관한 논의를 토대로 고찰한다. 성별 자체의 경계를 없애거나 성전환된 몸을 다룬 작품들이 시사하는 젠더 전복적 의미를 타진해 본다. 마지막으로 아네그레트 졸타우의 사진 깁기 형식의 사진 연작을 중심으로 생식성과 세대 구성의 문제를 살피고 있다. 여성의 노화와 생식성의 문제가 어떤 식으로 급진적으로 다루어지는지를 논의한다.

여성주의 미술은 반미학을 추구한다. 미적인 것을 추구하기보다 그것에 역행한다. 미적 경험보다는 사회, 윤리, 정치적 효과에 훨씬 더 비중을 두기 때문이다. 긍정적 미적 가치보다는 추, 혐오, 역겨움, 그로테스크함 같은 다양한 부정적 미적 가치를 추구한다. 여기서 다룬 작품들이 전반적으로 외설적이고, 추하며 역겨운 감정을 불러일으키는 것도 그런 이유에서이다. 그렇지만 이 부정적 감정은 긍정적 감정보다 더 강력한 도발일 수 있다. 그것이 사고의 전환을 가져오고 새로운 사유로 이어질 수 있다.

문학이나 미술이나 텍스트를 읽고 비평하는 것은 마찬가지 과정일 것이라고 여겼다. 그런데 여성주의 미술을 좀 다르게 접근해보고, 기존 연구가 놓치고 있는 공백을 메워보겠다며 야심차게 덤벼든 저술 작업은 생각보다 녹록지 않았다. 인쇄된 활자를 읽고 상상력과 지식을 동원해 의미를 찾는 문학 연구 과정과, 이미지를 통해 작품의 의미를 읽어내는 과정은 사뭇 다르다는 것을 실감했다. 작품에 따라서는

많은 시간이 필요한 경우도 있었다. 작품을 이렇게 저렇게 곱씹어도 풀리지 않는 의문들은 자료를 찾고 이론서들을 다시 읽고 추론해야만 하는 상당한 시간을 요구했다. 그 시간들은 연구자로서의 삶에 나이 테가 하나 새겨지는 과정이었다.

여성의 삶이라는 문제를 저마다의 방식으로 천착한 작품들은 삶에 대한 궁구이자 고투의 결과이다. 그것을 생생하게 느낄 수 있는 시간이었다. 문학작품의 경우 시간이 흐른 뒤 다시 보면 미처 깨닫지 못한 부분을 새삼 발견하거나 전혀 다른 의미로 다가설 때가 있다. 여기서 다룬 작품들도 그럴 수 있겠다는 생각이다. 현재의 자의적 해석이나 편향된 분석이 있다면 전적으로 필자의 역량 탓이리라. 이 책이 모쪼록 (여성주의) 미술을 이해하고 나아가 (여성의) 새로운 삶을 모색하는 데 조금이나마 도움이 되었으면 한다.

출판 시장의 어려움에도 불구하고 출판을 흔쾌히 수락해준 조영남 알렙출판사 대표와, 세심한 부분까지 신경을 써준 편집부에 감사 드린다.

<div align="right">
2014년 6월 4일

정윤희
</div>

차례

2부 젠더 & 이미지

GENDER

&

BODY

1부

젠더

&

몸

자궁과 유방
― 모성 신화와 그 해체 양상

◇◆◇

모성은 시대를 막론하고 성스러운 것으로 간주된다. 아주 오래전부터 모성과 모성애는 여성에게 새겨진 여성만의 본질로 간주되어왔다. 하지만 오늘날 모성애는 여성의 본성에 새겨진 것이 아닐 수 있다는 주장들이 제기되고 있다. 에이드리엔 리치Adrienne Rich는 『더 이상 어머니는 없다』[1]에서 모성 신화에 대한 반성을 촉구한다. 리치는 모성을 출산과 육아의 구체적 경험과, 남성 권력의 통제 아래에서 사회적 기능으로 고착된 제도로 구별한다. 즉 모성 담론의 근간은 경험과 제도라는 두 개의 틀로 구축되었다는 것이다. 마찬가지로 엘리자베트 바댕테르Elisabeth Badinter는 『만들어진 모성』[2]에서 4세기에 걸친 프

랑스 여성들의 모성적 태도의 역사를 통해 모성 본능은 하나에 신화에 불과함을 증명한다. 모성애의 역사를 추적한 엘리자베트 벡게른스하임Elisabeth Beck-Gernsheim 역시 『모성애의 발명』[3]에서 근대 산업사회를 모성 이데올로기의 출발점으로 삼는다. 벡게른스하임에 따르면 산업화는 성별화된 역할을 고착화하는 데 결정적인 역할을 하였다. 그리고 생물학적 · 문화적 신화의 유포로 여성에게 모성애가 부과되었음에 주목한다. 이들은 '모성애는 과연 여성의 본능인가'라는 물음을 제기한다. 이에 답하기 위해 모성애가 여성에게 덧씌워지고 여성들이 그것을 내면화하는 과정을 역사적으로 추적한다. 시몬 드 보부아르가 '여성으로 태어난 것이 아니라 여성으로 만들어진 것이다'라고 주장한 것처럼 이들의 주장대로라면 모성애 역시 여성의 본성이 아니라 사회 · 문화적으로 만들어진 것이다.

부권父權과 부권夫權을 철학적 관점에서 논증한 최초의 인물은 아리스토텔레스이다. 아리스토텔레스에 따르면, 남성의 권위는 인간의 천부적인 불평등에 기초를 두고 있기 때문에 정당하다. 남성이 사고와 지혜의 동의어인 형상의 신성한 원리를 구현하고 있다고 본 데 반해, 여성은 나이에 상관없이 본질적으로 남성보다 열등한 존재라고 간주하였다. 아리스토텔레스에 따르면 수태에서도 여성은 부차적인 역할만을 맡는다.[4] 마치 씨가 뿌려져야 하는 땅처럼, 여성의 유일한 미덕은 오로지 좋은 자궁이 되는 것뿐이었다.[5]

모성애가 새로운 개념처럼 급부상하여 고착화된 것은 18세기 후반이다. 물론 이전에도 모성애는 존재했지만 이때부터 모성애를 인류와 사회에 이익이 되는 사회적 가치로 찬미하기 시작하였다. 이 시기

에는 어머니의 이미지와 역할, 중요성이 급격하게 변했다. 인구 증식 자체가 국부로 인식되면서 유아의 생존이 새로운 지상 과제로 부상한 것과 관련 있다. 무엇보다 '모성母性'과 '애愛'라는 단어가 결합하면서 어머니가 된 여성도 격상되기에 이른다. 당시 사회는 어머니들에게 자식들을 직접 돌보라고 권고하면서 모유 수유를 권장하였다. 여성들에게는 어머니로서의 의무가 부여되었다. 제도화된 모성은 여성에게서 지적 능력보다는 모성 본능을, 자아실현보다는 이타심을, 자아 창조보다는 타인과의 관계를 우선시한다. 어머니들은 모두 자기 자식에 대해 모성 본능, 혹은 자연발생적 애정을 지니고 있다는 신화가 형성되었다. 이 신화는 200년 이상이 지난 오늘날에도 여전히 뿌리 깊게 살아 있다.[6]

하지만 여성에게 어머니로서의 의무를 강요한 것은 비단 모성애만이 아니다. 사회, 윤리, 종교적 가치들도 '좋은' 어머니가 되도록 여성들을 선동하였다. 성별에 따른 노동 구분은 자식을 보살피는 부담을 아주 오랫동안 전적으로 여성에게 전가해왔다. 이러한 구분은 최근까지도 본능의 순수한 산물로 간주된다. 여성의 출산은 자연적인 것이므로 임신이라는 생물학적, 생리학적 현상에는 일정한 모성적 태도가 내재한다는 것이다. 그러나 오늘날 어머니처럼 자식을 돌보는 새로운 아버지들의 모습을 볼 수 있다. 이는 모성애가 더 이상 여성의 전유물이 아니라는 것을 증명해주는 듯하다. 아버지와 어머니 역할의 차이와 경계가 점차 희미해져가고 남성과 여성의 지위가 점점 동등해지면서 시공을 초월한 여성의 본능으로 규정되어온 모성애에 대한 확고한 신념에도 균열이 생기고 있다.

역설적이게도 모성은 신성한 것으로 미화되어왔음에도 모성의 근간이 되는 여성의 생물학적 특성인 자궁과 유방에 대해서는 매우 상반되는 해석이 공존해왔다. 한편으로는 배출과 출혈의 장소인 여성의 육체는 불결하고 남성을 위태롭게 한다고 보는 관점이 있다. 이에 따르면 자궁과 유방은 도덕적·육체적 오염의 원천이다. 다른 한편으로는 인류 생존에 필수불가결한 여성의 자궁과 유방, 즉 여성의 육체적 능력을 무성적無性的이고 성스러운 것으로 보는 관점이 있다. 이러한 시각은 자궁과 유방을 철저히 모성의 틀 속에 한정해서 바라본 결과이다. 이 두 관점 사이를 오가며 자궁과 유방으로 대표되는 여성의 몸은 끊임없이 타자화되고 식민화되어왔다.

이러한 문제의식을 토대로 이 장에서는 여성주의 작가들이 자궁과 유방의 의미를 재형상화함으로써 모성 이데올로기의 억압성과 허구성을 어떤 방식으로 폭로하고 있는지를 살펴고자 한다. 이들은 모성을 탈신비화하고 탈주술화하면서 모성 경험의 의미를 전유하는 동시에 모성 신화를 해체하려고 한다. 이러한 노력은 모성을 경험하고 실천하는 주체의 바깥에서 모성이 지배 이데올로기에 봉사할 목적으로 도구화되어왔다는 문제의식에서 비롯한다.

'돌아다니는 자궁'과 여성의 괴물성
◇◆◇

역사상에서 자궁에 관한 여러 학설들은 자궁을 여성의 히스테리 발

현이라는 괴물성의 담론에 연결한다. 고대에는 여자의 신체적 정신적 질환의 원인을 자궁에서 찾았다. '히스테라hystera'는 그리스어로 '자궁'을 뜻하며, '히스테리아hysteria'는 '자궁의 이동'을 의미한다. 여자들에게만 나타나며, 원인이 규명될 수 없는 특정한 증세를 사람들은 여러 세기 동안 자궁의 이동으로 설명해왔다. 자궁은 여자의 몸속에 살면서 '불만'을 느낄 때면 끊임없이 돌아다니는 일종의 동물로 생각되었다.[7] 그리스인들은 자궁이 여성의 몸 안에 떠돌아다니다가 그것이 특정한 병으로 이어진다고 믿었다. '돌아다니는 자궁'에 관한 이야기는 기원전 1900년 고대 이집트의 카훈 파피루스와 기원전 1600년경 에버스 파피루스 등의 옛 문서에 나와 있다. 가장 오래된 의학 문서로 추정되는 카훈 파피루스에는 떨어지는 자궁, 생리통, 돌아다니는 자궁과 같은 항목이 실려 있다.[8] 특히 마비 증세를 보이고 그 원인을 찾지 못하는 '여성 질병'이 언급되어 있는데, 사람들은 그 증상을 자궁의 '굶주림'이라고 진단했다. 여성이 성적으로 혼란스러워지면 자궁이 몸 안을 떠돌아다니기 시작한다고 여겼다. 욕구 불만이 여성의 몸 내부의 수분을 앗아가므로 자궁이 수분을 찾아 움직인다는 것이다.[9] 그리스 고전 시대에 널리 보급된 자궁 이동설은 플라톤의 여러 글에서도 발견된다. 『티마이오스Timaios』에서 플라톤이 말한 '출산을 갈망하는 생물'은 여자들 몸 안에 있으며 오랫동안 '결실을 맺지 못했을' 때에는 '언짢아'지고 '욕구와 충동에 의해 두 성이 합쳐질' 때 비로소 안정을 되찾게 된다는 것이다.[10]

중세에는 자궁의 위치 변화가 일련의 질병을 일으킨다고 믿었고, 이러한 관점은 오랫동안 지속되었다. 히포크라테스는 각각의 질병

젠더 몸 미술

에 '자연'의 인과법칙을 도입하였고 히스테리의 발병 원인이 성에 있다고 여긴 최초의 사람이다. 그는 『히포크라테스 전집』에서 히스테리를 '자궁에 의해 야기되는 질식'으로 일컬었다. 특히 처녀, 과부, 불임 여성에게서 주로 발생하며 일반적인 여성 질병이라고 규정하고 있다. 히포크라테스 이후에도 자궁은 각기 조금씩 다르게, 많은 부분에서 오인되어왔다. 심지어 기독교에서는 자궁을 악과 동일시한 것으로 전해진다. 이는 여성을 성적 존재의 화신으로 보는 시각을 공고히 하는 데 기여하였다. 19세기에 이르러 히스테리는 자궁에서 뇌로 옮겨갔다. 신체적 병인이 이때부터 정신적 병인으로 바뀐 것이다. '불안정한' 여자는 시설에 감금당했고, 남편이나 사회의 기대를 충족해주지 못할 경우 '우울증', '미치광이', '남자 밝힘증' 환자라는 딱지를 달고 살아야 했다. 그리고 여자의 그러한 행동은 모두 자궁에서 기인하는 것으로 여겼다.

여성의 월경, 성욕, 임신에 대한 부정적이고 억압적인 시선과 처벌 못지않게 자궁에 대한 왜곡된 지식과 부정적 표상은 여성에 대한 적대적이고 편협한 태도를 가장 극명하게 보여준다. 자궁에 대한 탄압은 여성들의 사회 참여를 제한할 수 있는 구실이 되어왔다. 이는 근본적으로 여성이 지닌 생식력에 대한 두려움에서 발원한다. 이러한 두려움을 집약적으로 보여주는 것이 '바기나 덴타타vagina dentata'이다. 라틴어로 '이빨 달린 질'을 의미하는 바기나 덴타타는 여러 신화들과 민담에서 전해져 내려온다. 여성의 생식기에 이빨이 달려 있어서 거세를 당할 수도 있다는 남성의 공포를 의미한다.[11] 이처럼 여성, 자궁, 괴물성은 언제나 유비적 관계를 형성해왔다.

무엇보다도 임신한 여성의 몸은 그로테스크의 전형으로 간주된다. 라블레는 그로테스크를 범주화하면서 임신한 여성의 몸을 중심에 둔다. 남성의 몸이 예절과 고결함을 의미하고 세계와 뚜렷이 구분된다고 보는 데 반해, 여성의 몸은 이러한 특징을 지니지 못했다고 본다. 미하일 바흐친은 라블레에 관한 연구에서 그로테스크한 몸을 성교, 죽음의 고통, 출산 행위 등 세 가지로 구분한다. 바흐친에 따르면 그로테스크한 몸의 이미지는 닫혀 있고 평평하며 뚫을 수 없는 몸에 위배된다. 오직 몸의 융기된 부분과 구멍들, 즉 몸의 경계를 넘어서고 몸의 심연으로 들어가는 것들에만 집중되어 있다.[12] 출산의 행위는 "크게 벌어진 입, 튀어나온 눈, 땀, 전율, 호흡곤란, 부은 얼굴"[13] 등으로 인해 그로테스크한 것으로 그려진다. 다시 말해 출산 행위는 더 이상 신체의 표면이 닫혀 있고 부드러우며 손상되지 않은 상태가 아니다. 오히려 갈기갈기 찢겨 있고 활짝 열려 있으며, 가장 깊숙한 내부를 드러내고 있기 때문에 그로테스크한 것이다.

　이와 같이 생성, 변화, 확장, 성장, 변형하는 여성의 생식하는 몸은 여성을 자연과 연결하고 가부장제의 상징 질서를 위협하는 것으로 간주되어왔다. 공포 영화에서 흔히 볼 수 있듯이 문화적 담론에서 자궁은 공포의 대상으로 그려진다. 크리스테바는 출산하는 여성을 더러운 존재로 재현하는 것에 대해 밝히기 위해 성경에 등장하는 불결함에 대한 재현으로까지 추적해간다. 「레위기」는 어머니의 지저분한 몸과 타락한 몸을 비교한다.[14] 자궁이 괴물성을 의미하는 방식 중 하나로 크리스테바는 내부와 외부의 관점에 따른 '아브젝시옹' 개념을 든다. 자궁은 내부에서 외부로 피, 배설물과 같은 오염물을 수반하고 나

　　　　　　　　　　　　　　　　　　　　젠더 몸 미술

올 새로운 생명체를 지니고 있기 때문에 아브젝시옹의 극단을 상징한다. 가부장제의 담론은 여성과 육체를 상처입고 불결한 자연/동물 세계의 일부분으로 재현하기 위해 자궁을 이용해왔다.

그 결과 여성의 이질적이고 내면적이며 신비로운 재생산 능력 자체는 기괴하고 공포스러운 것으로서 미술의 재현 대상에서 제외되어 왔다. 여성주의 작가들이 자궁 이미지를 강조한 것은 그런 이유에서다.

일찍이 미국 현대 화가 조지아 오키프Georgia O'Keeffe(1877~1986)는 본질적인 여성의 성을 표현한 바 있다. 오키프는 미국의 사실주의 회화 전통에 바탕을 두면서도 추상적 특성을 지닌 독특한 회화 영역을 개척했다. '구상과 추상의 공존'이라는 특성을 이루게 된 데에는 사진의 영향, 특히 오키프의 남편이자 현대사진의 개척자인 앨프리드 스티글리츠Alfred Stieglitz의 영향이 지대했다. 1970년대 미국의 여성주의 작가들처럼 1920년대의 비평가들도 당시 오키프의 작품들이 여성성의 본질과 육체적인 측면을 직접적으로, 심지어는 혁명적으로 표현했다고 평가하였다. 이전의 미술에서는 볼 수 없던 완전히 다른 차원의 진정한 여성다움을 드러낸 것으로 해석했다. 하지만 오키프의 회화에 적대적인 비평들도 적지 않았다. 1993년 런던의 헤이워드 갤러리 전시에 대한 비평들은 대부분 그녀의 회화에 대한 미학적인 평가를 그녀의 삶과 연결하고 전적으로 작품의 성적인 측면에만 집중했다. 그녀의 작품을 '자궁 들여다보기A Womb with a View'로 일축한 것도 그런 이유에서이다. 이에 대한 로즈메리 베터턴Rosemary Betterton의 지적은 참조할 만하다. 베터턴에 따르면 오키프 회화의 형식적 특징에 대해 비평가들이 갖는 거북함과 성적인 내용이 담겨 있을 것이라는 가정

은 전적으로 작가의 성적인 몸을 들여다보고 싶은 욕망과 동일한 것이다.[15] 다시 말하면 비평들은 '꽃 그림에서는 팽창한 암술이 음순 같은 화판에서 나오고 있고 싹들은 단단하게 둘러싸고 있는 갑옷 같은 입에 대항해 팽팽해져 있다'는 식의 성적 묘사로 가득 차 있다는 것이다. 그러한 비평에 사용된 용어는 전적으로 남성의 성적 욕구, 충족되지 못한 욕망의 언어로 표현되어 있을 뿐이다.[16] 여성주의 미술가들은 여성 신체의 형태를 사용하면서 여성적인 주체와 욕망을 재현할 수 있는 형식적인 대응을 모색해왔다.

여성들이 스스로 성을 결정하려는 열망은 지배적인 남성적 관념들과 충돌한다. 왜냐하면 지배적인 관념에 따르면 여성의 성적 본성은 수동성, 수용성, 생식성 등을 특징으로 하기 때문이다. 오키프는 기존의 남근 중심의 섹슈얼리티 재현과는 근본적으로 다른 차원의 섹슈얼리티를 새겨 넣음으로써, 감각적이면서도 육체적으로 다르게 성별화된 주체성을 암시해준다. 그녀의 유기적 반추상과 거대한 정물의 독특한 이미지들에서는 의미화되지 않던 성적 차이의 차원이 형상화되고 있다. 특히 오키프의 작품에서 보게 되는 것은 몸의 이미지들이 아니다. 그것은 파악하기 힘든 감각과 기호론적 가능성의 흔적을 보이는 이미지들이다. 오키프의 작품(그림 1, 2)들은 신체 기관의 유사물을 표현하고 있으며 감각적인 색상과 함께 추상과 구상을 오간다. 그럼으로써 남성의 타자로서의 여성, 다른 성으로서의 타자성을 환기한다.

이후 여성주의 작가들은 자궁 이미지를 통해 프로이트의 '남근 선망'이나 '위험한 성'의 개념에 도전하고자 한다. 그런 의미에서 자궁은 에로틱한 신체적 진술인 동시에 정치적 발언의 장소이다. 여성의 '중

[그림 1] 조지아 오키프, 〈음악—분홍과 파랑 II〉, 1919 [그림 2] 조지아 오키프, 〈천남성 IV〉, 1930

여성의 이질적이고 내면적이며 신비로운 재생산 능력 자체는 기괴하고 공포스러운 것으로서
미술의 재현 대상에서 제외되어 왔다. 여성주의 작가들이 자궁 이미지를 강조한 것은 그런 이
유에서다. 일찍이 미국 현대 화가 조지아 오키프는 본질적인 여성의 성을 표현한 바 있다.

심핵', 혹은 '질 이미지'를 표현한 주디 시카고Judy Chicago의 그림들과 여성의 성기를 본떠서 만든 설치물 〈디너 파티The Dinner Party〉(1979)를 비롯하여 여성의 성기를 조형화한 한나 윌케Hannah Wilke의 〈S. O. S—우상화 오브제 연작S. O. S.—Starification Object Series〉(1974~1975), 여성의 월경을 연출한 구보다 시게코의 〈자궁 페인팅〉(1965) 등이 대표적이다. 거다 러너Gerda Lerner는 『역사 속의 페미니스트』에서 다음과 같이 쓰고 있다.

여성들은 교육의 박탈로 인해 정신적 구조물을 만들 수 있는 과정에서 배제되었을 뿐만 아니라, 세상을 설명하는 정신적 구조물들이 남성 중심적이고, 부분적이며 왜곡되어 있다는 것 역시 사실이다. 또한 모든 철학 체계의 규정에서 빠져 있거나 주변화되어 있으므로 이러한 배제에 대항해서 싸워야 할 뿐 아니라, 여성들을 인간 이하이며 변종이라고 규정하는 내용에 대해서도 싸워야 한다.[17]

시카고의 〈디너 파티〉는 바로 이러한 의도에서 창작되었다. 시카고의 본명은 주디스 실비아 코언Judith Sylvia Cohen이다. 아버지와 첫 남편이 사망한 후 가부장적인 성을 떼어내고, 그녀의 고향인 시카고로 개명하였다. 시카고는 서양 문명에서 여성이 차지하는 역사적 위상과 그들이 일구어낸 성과를 구체적인 상징물로 표현하고자 여성 39명의 성기를 각각 접시 위에 형상화하였다. 〈디너 파티〉는 여성의 성기 부분만을 적나라하게 그린 귀스타브 쿠르베의 〈세계의 기원L'Origine du monde〉(1866)이 19세기에 불러일으켰던 것 이상으로 1970년대 미술계

젠더 몸 미술

는 물론 여성주의 미술에서도 엄청난 물의를 일으켰다. 이에 대해 시카고는 여성의 신체적 차이를 드러내기 위한 것이 아니라 온갖 어려움에도 불구하고 역사적 성취를 이루어낸 여성들을 기념하기 위한 것이라고 밝히고 있다. 다시 말해 "여성의 공적을 지우는 악순환의 고리를 끊는 데 일조"[18]하고자 했다. 이 작품에서 여성의 성기는 더 이상 신비하거나 두려운 대상이 아니며 성욕의 대상 또한 아니다. 여성의 성기는 도발적이고 불온한 소재이기보다는 여성이 자신의 몸과 여성적 경험에 대한 자부심, 주체성과 자의식을 인식하게 되는 핵심 요소임을 부각하고자 한 것이다.[19]

같은 맥락에서 성기를 추상화한 '중심핵' 이미지를 논할 수 있을 것이다. 〈거절당한 여성의 드로잉Female Rejection Drawing〉(1974)을 비롯한 여러 드로잉 작품에서 시카고는 여성의 성기를 추상적인 형태로 형상화한다(그림 3). 오키프와 마찬가지로 꽃의 이미지를 가져와 아름다움과 함께 생물학적 당위성을 표현한다. 오키프가 여성주의를 표방하지는 않은 데 반해 시카고는 남근 중심적이고 성차별적인 사회와 미술계에 맞서 싸워왔다. 이 드로잉은 거절의 경험을 표현한 연작 가운데 하나이다. 이미지 아래 적힌 글은 시카고 자신이 여성이라는 이유만으로 미술가로서 겪은 거부의 경험을 생생하게 전달한다.

시카고에게서 여성의 성기는 여성의 정체성을 찾고 진정한 여성성을 탐색하는 주요 수단이다. 금기시되어오던 여성의 질을 드러냄으로써 여성 신체에 대한 남성의 시각과 환상을 타파하려는 것이다. 여성의 성기와 질을 형상화한 작품들이 역으로 성차별을 강화하고 생물학적 결정론에 이르게 된다는 비판을 받기도 한다. 그러나 여성의 자궁

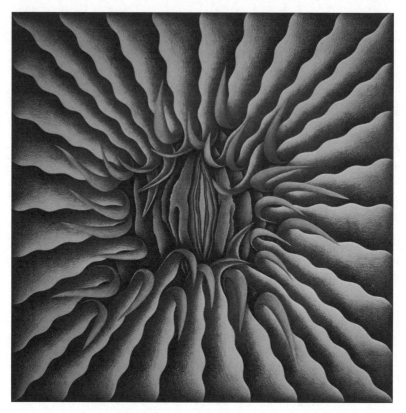

[그림 3] 주디 시카고, 〈거절당한 여성의 드로잉〉, 1974

이 인류의 기원이자 임신과 출산이라는 위대한 과업의 근원지라는 점을 염두에 두면 여성의 성기 도상은 착취당하고 박탈당한 여성의 몸과 권리를 되찾고 여성성을 재규정한다는 맥락에서 정치적 효력을 지니는 것은 분명하다.

자궁의 기본적인 기능은 임신과 출산이다. 인간 활동 가운데 가장 근본적인 행위인 임신과 출산은 그 자체로 성스러운 것이다. 엘렌 식수는 임신 체험을 다음과 같이 적고 있다.

젠더 몸 미술

임신 체험, 그것은 실제로 변신하는 과정에 있다는 것. 다수가 되고 타자가 되며 예측 불허가 되는 것이다. (……) 임신의 체험, 그것은 여성 신체가 보충적 수단이 되는 것이다. 여성의 육신이 산 자를 생산하는 장(場)이 되고, 살아 있는 생명의 생산이라는 이 특별한 힘이 되는 것이다. 리듬, 교환, 공간과의 관계, 모든 감지 체계의 변화만이 아니다. 임신의 체험은 그 무엇으로도 대체할 수 없는 경험이기도 하다. 긴장의 순간, 신체의 이 위기, 오랫동안 평화롭게 이루어지다가 출산이라는 초월의 순간 폭발하는 이 작업. 이 경험 속에서 여자는 자기 자신보다 더 위대하거나 혹은 더 강한 자신을 체험한다. 또한 타자와 연결된 '끈'에 대한 체험, 세상에 생명을 내보낸다는 출산이라는 은유를 통해 전달되는 모든 것을 체험한다.[20]

이처럼 생명을 생산하는 장이면서 타자와의 경험을 오롯이 경험하는 임신과 출산을 다룬 작품은 원시미술이나 다른 문화권에서는 쉽게 찾아볼 수 있다. 이에 반해 전통적인 서양 미술에서는 유독 출산의 이미지를 찾아보기 어렵다. 기독교 미술에서는 아마도 동정녀 마리아의 출산이 가장 근접한 예일 것이다. 그만큼 여성의 누드를 표현한 것이나 임신한 모습을 담은 그림들에 비하면 여성의 출산은 암묵적인 금단의 영역으로 치부되어왔다. 또한 오랫동안 예술적 창조성이 흔히 출산에 비유되고 있지만 역사상에서 여성은 원초적 생식력, 즉 동물적 번식에 결부되는 천성적 기능과 연관된다. 반면 남성에게는 생물학적 의무로부터 자유로운 예술의 창조성의 역할이 부여된다.

'위대한 어머니'──임신과 출산

◇◆◇

지난 20년간 여성주의 미술가들은 여성의 임신과 출산을 하나의 성스러운 행위로 표현하되, 생명을 주는 주체가 여성임을 강조해왔다. 여성의 육체를 '탈외설화'하고 '탈식민화'하는 데 주력한 것은 임신과 출산이 안고 있는 주기적 변화와 고통을 널리 알림으로써 여성 육체의 금기에 도전하려는 노력의 일환이다.[21] 프리다 칼로를 비롯하여 영국 화가 조나단 월러Jonathan Waller, 스웨덴 출신으로 영국에서 활동한 모니카 스주Monica Sjöö, 주디 시카고 등 현대 여성 작가들은 고통스러운 분만의 순간을 이미지화함으로써 금기를 넘어선다. 임신한 여성의 모습과 분만 장면을 표현하는 것은 전통적인 기독교의 가부장적 태도에 도전하는 한 방식이다.

먼저 독일의 표현주의 화가 파울라 모더존베커Paula Modersohn-Becker(1876~1907)의 그림을 보자. 독일 드레스덴 출신의 모더존베커는 브레멘 근교 보르프스베데Worpswede 화파의 대표적인 화가이다.[22] 그녀는 당시 파리의 전위 화가 세잔과 고갱의 영향을 받았지만 자신만의 표현 양식으로 세기 전환기의 주목할 만한 화가로 평가받는다. 1907년 출산 직후 32세의 나이로 생을 마감하기까지 750여 점의 그림과 1000여 점의 스케치, 30여 점의 동판화를 남겼다.[23] 다소 차이는 있지만 모더존베커의 그림은 대부분 자연 앞에 서 있는 인간의 모습을 독특한 화법으로 표현하고 있다.

모더존베커 그림의 주요 도상학적 요소는 자연과 여성이다. 인물화

가 주를 이루며 특히 어머니와 아이를 소재로 하고 있다. 〈어머니와 아이Mutter und Kind〉, 〈아이를 안고 무릎을 꿇은 어머니Kniende Mutter mit Kind〉, 〈수유하는 어머니Stillend Mutter〉, 〈자화상Selbstporträt〉 등 여성의 임신한 모습이나 수유, 아이를 돌보는 모습이 주를 이룬다.[24] 보르프스베데 화파 화가들이 주제로 삼은 '지모地母'의 맥락에서 자신의 모델을 근본적인 자연의 의인화로 형상화했다. 모더존베커는 다산과 양육이라는 주제를 통해 초월적이고 불변하는 '자연적' 여성성을 부각한다. 이는 보르프스베데 화파가 자연주의에 기초한 전통적인 여성상을 강조한 것과 관련이 있다. 또한 출산과 육아를 강조한 당시의 사회적 분위기도 함께 작용한 것으로 볼 수 있다.

　이밖에 모더존베커가 형상화한 다산의 모성 이미지는 1861년에 나온 요한 야코프 바흐오펜Johann Jakob Bachofen의 『모권Das Mutterrecht』[25]이 1897년에 재발간되어 미술가와 작가들 사이에서 큰 호응을 얻은 것과도 관련이 있다. 스위스의 법학자이자 고대 연구가인 바흐오펜은 『모권』에서 신화, 문학, 역사 기록을 토대로 모권과 여성 지배를 체계적으로 연구하였다. 바흐오펜은 불변의 사회형태라고 여긴 가부장 사회와는 전혀 다른 여성 지배 사회의 모습을 보여준다. 그에 따르면 여성 지배 이전에 난혼제가 존재했으며, 역사는 난혼제에서 출발해서 여성 지배를 거쳐 결국 부권 사회로 발전하였다. 이전까지는 여성 지배가 신화와 문학에서나 볼 수 있는 허구이거나 역사 이전의 야만적 시대로 간주되었다. 하지만 바흐오펜은 여성 지배가 인류 발전사에서 하나의 문화 단계였으며, 그것이 우리의 도덕 및 문화의 발달에 중요한 의미를 지닌다는 것을 밝히고 있다.

모더존베커가 강조하고 있는 것 역시 기독교적 가치관이 대두하면서 상실되어간 모권에 대한 복원이다. 그녀의 그림은 '위대한 어머니'이자 세계의 근원으로서 여성이 갖는 의미를 재고하게 한다. 특히 전통적인 누드화와는 다른 시각에서 어머니의 형상과 여성의 누드를 결합해 표현하고 있는 것이 특징이다. 〈아이와 함께 누워 있는 어머니Ⅱ Liegende Mutter mit KindⅡ〉(1906)를 보자. 아기와 어머니가 편안하게 잠든 모습의 이 그림에서 풍만한 여성의 몸과 평온한 모습은 출산을 경험한 어머니의 모성을 연상시킨다. 젖을 빨며 잠든 아기의 모습이 모자간의 친밀감을 더욱 강조한다. 전통적인 여성의 누드화에서 보던 남성을 위한 시각적 쾌락을 위한 이미지는 찾아볼 수 없다. 다만 어머니의 사랑만이 화면을 가득 채우고 있을 뿐이다(그림 4).

당대 모성 담론의 문맥에서 그녀의 그림을 읽어내려 한 몇몇 비평들은 모성을 여성들의 자연적인 역할이자 삶의 가장 숭고한 목적이라는 점을 강조했다. 그 비평들은 1907년 모더존베커가 첫 아이를 낳고 출산 후유증으로 세상을 떠난 비극적 사실을 여성으로서의 운명을 완수한 것으로 평가하였다. 그녀의 그림은 여성적이고 모성적인 특성을 보여주는 대표적인 그림으로 자리매김되었다. 이는 그 당시의 시대적 상황과 맞물린다. 산업화 과정이 폭넓게 진행되고 사회의 근본적인 생산 형태가 변화하면서 여성의 사회생활, 즉 집 밖에서 생업에 종사하는 경우가 늘었다. 그럼에도 19세기 말의 여성들에게 열려 있는 직업의 가능성은 매우 제한적이었고, 그나마도 작업환경과 근로 조건은 매우 열악했다. 19세기 말 변화된 사회 속에서 어머니라는 자리가 새로운 의미를 획득하게 된 것은 바로 이 지점이다. 말하자면 어머니

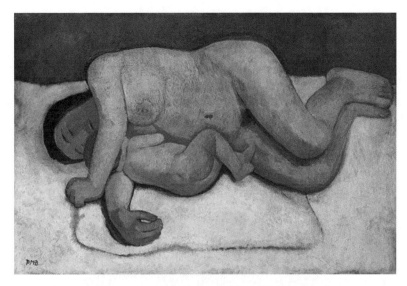

[그림 4] 파울라 모더존베커, 〈아이와 함께 누워 있는 어머니 II〉, 1906

노릇이 부르주아 계급 여성에게 사회적 안정과 경제적 부양처를 제공하고 여성들은 '나은' 직업에서 배제된 것을 자식을 통해 만회하려 한다. 어머니의 의미를 의식적으로 확대하고 널리 공표하는 '어머니 운동'이 이 시기에 등장했다는 사실은 이러한 해석을 뒷받침해준다. 이전까지 외부로부터 규정되고 부과되던 어머니 역할을 19세기 말부터 여성들은 내부로부터 받아들여 스스로 천직으로 여기게 된다.

어머니가 되도록 정해진 여성의 천 명이 (……) 인류 문화에 여성이 결정적으로 기여하는 점일 것이다. (……) 어머니라는 규정은 여성의 육체적 규정과 결부된 심리적 특징들의 총합이다. 그것은 개인적인 것과 구체적인 것을 지향하는 경향이면서 인간의 개성에 좀 더 빠르고 깊이 공감하는 능력으로서 심리적 이타주의, 동정심, 사랑의 근원이 된다.[26]

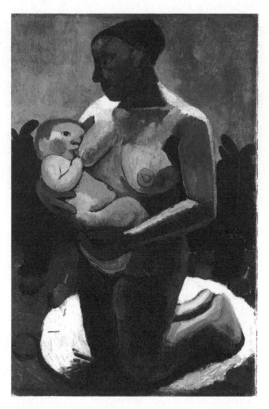

[그림 5] 파울라 모더존베커, 〈가슴에 아이를 안고 무릎을 꿇고 있는 어머니〉, 1907

위의 인용문은 여성 운동에서 쓰는 전형적인 표현이다. 말하자면 20세기 초 독일 부르주아 여성 운동가들조차 어머니라는 존재를 평가 절상하며 여성 인생의 강령으로 확대시킨다. 부르주아 계급의 여성에 게는 모성의 사회적 의미가 가장 중요한 잠재적 권력이 된 셈이다. 모 더존베커가 여성 운동에 적극적으로 동조하지는 않았지만 모성을 표 현한 그녀의 그림은 이러한 사회적 배경과 무관하지는 않을 것이다.

하지만 잘 알려진 것처럼 모성은 전혀 다른 방향에서 재해석되기도

젠더 몸 미술

한다. 예컨대 사업가이자 예술 보호가이며 극단적 국수주의자로 나중에 나치에 가담했던 루트비히 로젤리우스Ludwig Roselius는 게르만 문명과 문화의 우월성을 알리는 데 모더존베커의 그림들을 이용하였다. 동시대 비평가들은 모더존베커를 독일의 선구적인 모더니스트들 중한 사람으로 평가하였다. 반면 로젤리우스는 그녀의 양식적인 측면, 특히 단순성을 높이 평가하면서 우월한 독일의 새로운 예술 전통의 시작을 여는 진정한 화가로 칭송하였다. 이를 통해 1918년 독일 패망이후 다시금 독일인의 문화적 · 정신적 우월성을 환기하고자 했다.[27] 모더존베커의 그림을 보는 엇갈린 시각은 차치하고 분명한 것은 여성의 누드와 위대한 어머니의 형상을 독자적인 방식으로 자연스럽게 연결하고 있다는 사실이다.

〈가슴에 아이를 안고 무릎을 꿇고 있는 어머니Kniende Mutter mit Kind an der Brust〉(1907)만 보더라도 성모 마리아와 아기 예수를 연상케 하는 전통적인 모자 그림의 방식을 따르고 있지 않다. 낮은 시점, 거칠고 어두운 피부, 육체의 단순화 등은 여성의 육체에 부여해온 관능성과는 거리가 멀다. 근접 촬영된 형태로 표현된 아기의 모습 또한 단색으로 그려져 있고 거친 윤곽선과 통통한 비율 등으로 인해 좀 더 자연과 부합된다. 아기는 무게감을 지닌 실질적 존재로 표현되어 있고 엄마의 신체 일부인 것처럼 보인다(그림 5). 기독교적인 의미를 완전히 탈피한 벌거벗은 아기와 어머니의 모습은 이들을 익명성과 무한성의 가치를 지닌 인물들로 제시한다. 〈아이와 함께 누워 있는 어머니〉와 마찬가지로 젖을 주는 '위대한 어머니'의 형상을 강조한 것이다. 오토 딕스Otto Dix나 게오르크 슈림프Georg Schrimf가 모성을 좌익 사회주의 논

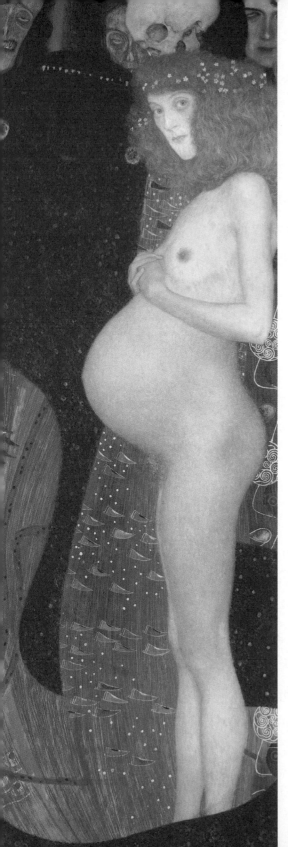

[그림 6] 구스타프 클림트, 〈희망 I 〉, 1903

임신한 여성을 그려 엄청난 스캔들을 불러일으킨 클림트의 〈희망 I 〉은 사랑과 죽음이 인간의 숙명임을 강조하고 인류의 희망을 생명의 잉태에서 찾는다. 그러나 클림트의 작품은 여성의 경험에 관한 것이라기보다 미술가 자신의 예술과 삶에 대한 생각을 반영한 것에 불과하다.

평을 위해 표현하고, 케테 콜비츠Käthe Kollwitz가 모성을 계급과 역사라는 구체적인 맥락에서 표현했다면, 모더존베커는 다산과 양육이라는 주제를 자연적 여성성과 연결하면서 여성에 존엄함을 부여한다. 바로 그러한 점에서 모더존베커의 모성 재현은 민족사회주의를 선전하는 데 이용되기도 하였다. 나치 예술에서 아리안족의 우월성을 상징하는 금발의 푸른 눈을 가진 풍만한 어머니와 아이들의 이미지가 넘쳐난 것은 시대에 따라 모성을 표현한 이미지들이 정치, 사회적 문화적 문맥에 따라 다르게 읽히고 있음을 말해준다.[28]

그렇다면 여기서 모더존베커가 임신한 모습을 상상하고 그린 자화상 그림을 비슷한 시기에 나온 구스타프 클림트Gustav Klimt의 〈희망 I Hope I〉과 비교해보자. 생명을 잉태한 여성에 대한 시각에서 두 작품은 뚜렷한 차이를 보인다. 임신한 여성을 그려 엄청난 스캔들을 불러일으킨 클림트의 〈희망 I〉은 사랑과 죽음이 인간의 숙명임을 강조하고 인류의 희망을 생명의 잉태에서 찾는다. 그러나 클림트의 작품은 여성의 경험에 관한 것이라기보다 미술가 자신의 예술과 삶에 대한 생각을 반영한 것에 불과하다. 여성이 에로틱한 모습을 여전히 드러내고 있어 이 그림은 마치 타락한 요부와 어머니의 모습을 동시에 표현한 듯하다. 붉은 금발의 여자는 만삭인 배와 음모를 당당하게 드러내고 있다. 측면의 모습이 배를 더욱 두드러져 보이게 한다. 죽음도 인간의 삶에 대한 애착을 막지는 못한다는 양 여자는 관람객을 향해 날카로운 시선을 던진다. 배 위로 양손을 얹어 놓아 새 생명의 탄생이라는 인류의 희망을 강하게 암시한다(그림 6). 어두운 배경에 죄, 질병, 빈곤, 죽음, 탄생할 생명 등 남성 생명의 순환을 상징하는 프리즈

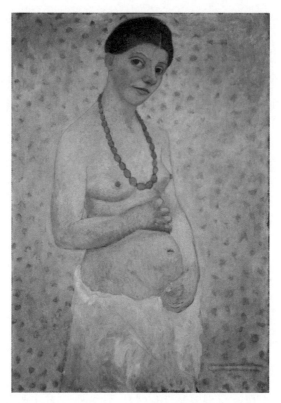

[그림 7] 파울라 모더존베커, 〈여섯 번째 결혼기념일의 자화상〉, 1906

frieze로 인해 임신이 곧 영원한 (남성) 생명의 부활을 알리는 메시지처럼 전해진다.[29] 말하자면 필멸의 존재인 인간의 죽음에 대한 두려움, 불멸에 대한 갈망이 남성의 계보를 이을 생명의 탄생으로 이어지고 있다.

이에 반해 모더존베커의 반누드 자화상 〈여섯 번째 결혼기념일의 자화상Selbstbildnis am 6. Hochzwitstag〉(1906)은 임신을 클림트의 그림보다 훨씬 더 원초적이고 자연에 가깝게 표현하고 있다. 이 자화상을 그릴

젠더 몸 미술

당시 모더존베커는 임신 상태는 아니었다. 남편과 떨어져 파리에서 혼자 미술에 몰두하던 시기에 그린 그림이다. 그럼에도 여성의 가장 고유한 경험을 자화상의 특징을 가미해 독특하게 그려냈다. 형태를 단순화하고 색을 절제하는 등 여성의 누드와 모성을 절묘하게 연결한다. 클림트의 〈희망 I 〉에서 임신한 여성이 관람객을 향해 불룩해진 복부 밑으로 붉은 음모를 노출하고 있다면 모더존베커는 여성의 엉덩이 부분을 얇은 천으로 감싸 에로틱한 부분을 삭제했다. 신체의 가시성을 위해 유화를 수채화처럼 표현한 것도 눈에 띈다. 단색의 음영을 통해 어머니의 모습과 뱃속의 아이를 강조하여 하나의 몸에서 다른 생명이 자라나는 자연적인 모습을 부각한다(그림 7).

여성주의 미술가들은 그동안 성경에서 배제되던 여성의 위상을 위대한 여신의 전형을 가지고 재정립하는 데 주력한다.[30] 자궁의 의미를 되찾기 위한 것이다. 자궁은 주체의 기원일 뿐 아니라 주체가 처음으로 분리를 경험하는 공간이기도 하다. 모니카 스주의 〈출산하는 신God Giving Birth〉(1968)을 보자. 〈출산하는 신〉은 제목에서처럼 인간의 모습을 한 여신이 분만을 하는 장면을 담고 있다. 이 작품은 발표되었을 당시 강한 논쟁을 불러일으켰고, 신성 모독과 음란 혐의로 기소 위협을 당하기도 했다. 여신을 세속적이고 비속한, 출산하는 여성으로 묘사했다는 것이 주된 이유였다.[31] 고대 여인들의 달 의식과 여신 숭배 종교를 연구했던 스주는 여신의 이미지를 통해 남녀가 신 앞에 평등한 존재임을 재확인시킨다. 여성의 출산과 달이 차고 기우는 순환의 상징을 묘사함으로써 스주는 여신 이미지와 여신 숭배 종교를 여성의 힘, 여성의 신체, 여성들의 유대관계 및 유산과 연결짓고 있다(그림 8).

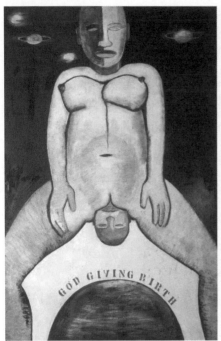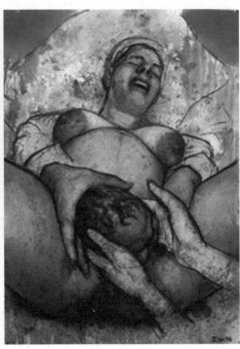

[그림 8] 모니카 스주, 〈출산하는 신〉, 1968(왼쪽)
[그림 9] 조나단 월러, 〈어머니 No. 27〉, 1996(오른쪽)

여성주의 미술가들은 그동안 성경에서 배제되던 여성의 위상을 위대한 여신의 전형을 가지고
재정립하는 데 주력한다. 자궁의 의미를 되찾기 위한 것이다. 자궁은 주체의 기원일 뿐 아니
라 주체가 처음으로 분리를 경험하는 공간이기도 하다.

조나단 윌러의 〈어머니 No. 27Mother No. 27〉(1996)은 출산의 순간을 더욱 역동적으로 재현한다. 화면 전체를 가득 채운 여성의 육체, 자궁에서 머리를 내밀고 있는 아기의 모습은 모니카 스주의 그림과 흡사하지만 훨씬 더 생생하게 출산의 고통을 전한다(그림 9). 윌러가 출산 연작을 제작한 1996년 당시만 해도 출산이 예술의 주제로는 부적절하다는 이유에서 전시 공간을 구하기 어려웠다고 한다. 남성 예술가들이 그린 수많은 여성의 누드에서 여성의 출산 모습을 찾아보기 어려운 것도 그 때문이다. 이는 출산이 여성의 동물적 육체를 과도하게 보여줄 뿐 아니라 배설물로 얼룩진 여성의 육체가 불결하고 혐오감을 준다는 인식에서 비롯한다. 윌러의 〈어머니〉는 아이를 낳는 고통을 피로 얼룩진 육체와 고통스러운 얼굴 표정을 통해 표현한다. 여기서 피에 대한 이중적인 잣대를 생각해볼 수 있다. 구드룬 슈리Gudrun Shury가 『피의 문화사Lebensflut』(2001)[32]에서 신화와 성경, 여러 문헌학적 근거를 통해 밝히고 있듯이 피는 카타르시스의 수단이었고 죄를 정화하고 벌을 피할 수 있는 수단이기도 했다. 수많은 문화에서 피를 이용한 정화 의식이 존재하는 것이 그 증거이다. 그럼에도 여성의 피는 금기의 여러 기호들 중 하나가 아니라 금기를 대표하는 기호이다. 생리 중인 여성에게 부여하던 금기가 가장 대표적인 예이다(1부 4장 참조). 유대교는 여성의 피는 남성의 피와 다르다고 여겼다. 월경혈은 끔찍한 것이고 남성 할례의 피는 성스러운 것이다. 할례의 피를 향이 나는 물에 받은 뒤 의식에 참여한 손님들에게 그 물로 손을 씻게 했다고 한다. 그럼으로써 신과 아브라함 사이에 이루어진 계약을 확인한다는 것이다. 이 밖에 폴리네시아 제도에서는 월경하는 여성뿐 아니라 분만하

는 여성들도 외딴 오두막에 기거해야 했으며, 해산 후에도 계속 피를 흘리는 여성과는 동침해서도 안 되었다.[33] 이처럼 여성이 피를 흘리는 모습은 절대적으로 기피하고 감추어져야 하는 금기의 대상이었다. 말하자면 출산혈은 월경혈과 마찬가지로 될 수 있는 한 그 흔적을 지우고 숨겨야 할 분비물인 셈이다. 그런 점에서 윌러의 그림에는 출산에 의한 자연적인 출혈 현상을 있는 그대로 받아들이고 존중할 것을 요구하는 의미가 담겨 있다고 볼 수 있다.

출산에 비하면 임신을 다룬 작품은 상대적으로 어렵지 않게 찾아볼 수 있다. 그러나 몸의 현존을 연구한 철학자들이 임신한 여성의 주체성을 연구한 경우는 찾아보기 어렵다. 단수의 통일된 주체라는 데카르트적 가정의 한계에 대한 명확한 예시도 없다. 임신의 주관적 경험, 몸의 변화하는 형태와 경계를 연구한 아이리스 M. 영Iris M. Young에 따르면 임신한 주체는 통일된 주체로 존재하는 것이 아니다. 임신한 주체는 탈중심화되어 있고, 균열적이며 몇 가지 방식으로 이중화된다. 자신의 몸을 자신이면서 자신이 아닌 것으로 경험하게 되고 몸의 내적 움직임은 또 다른 존재의 것이지만 그들은 서로 다르지 않다. 임신이란 과정과 성장의 독특한 시간성을 포함하는 과정이다. 그 과정에서 여성은 과거와 미래로 파열된 자신을 경험할 수 있게 된다.[34] 임신은 내 안을 또 다른 존재의 공간으로 그러나 여전히 나 자신의 몸으로 경험한다. 또한 임신 상태에서 몸의 통합성은 내부에 존재하는 외부성에 의해서뿐 아니라 내 몸의 경계가 그 자체로 유동적이라는 사실에 의해서도 손상된다.[35]

1980년부터 1985년까지 작업한 '출산 프로젝트Birth Project'에 소개된

[그림 10] 주디 시카고, 〈출산의 눈물〉, 1982

주디 시카고의 〈출산의 눈물^{Birth Tear}〉(1982) 역시 출산의 신비보다는 여성이 몸으로 체험하는 고통을 부각한다(그림 10). 영어의 'tear'는 눈물이라는 의미와 함께 "찢다/찢어지다" 혹은 "찢어진 곳/구멍"을 의미한다. 그런 점으로 미루어 볼 때 시카고의 작품은 '출산 구멍'으로 아이를 분만하는 과정이 찢어지는 고통을 감내해야만 하는 것임을 상기시킨다. 생명을 잉태하고 분만하는 여성의 위대함을 신체적 고통을 인내하는 모습으로 승화시킴으로써 창조자로서의 여성, 고통을 감내하는 어머니로서의 여성의 위대함을 강조하고 있다. 시카고는 〈당신의 예술, 어머니의 자궁〉(1984)이나 〈탄생의 힘〉(1984) 등 수많은 작품에서도 여성의 질을 통해 생명이 탄생하는 순간을 극적으로 묘사한다. 그런데 〈출산의 눈물〉의 경우 여성의 찢어진 회음부를 중심으로

화면 전체를 붉은 피로 수놓고 있는 점이 인상적이다. 이는 앞에서 언급한 것처럼 여성의 피를 금기시해온 문화적 관습에 대해 도발한다. 월경혈만이 아니라 출산혈 또한 신성하면서도 부정한 것으로 간주되어왔다. 출산에 관한 금기가 여성의 월경에 관한 금기와 같은 맥락에 놓이는 것도 그런 이유에서다.

시카고가 실크에 수를 놓아 출산의 의미를 여성과 더욱 긴밀하게 연결한 점도 눈여겨볼 필요가 있다. 실크가 갖는 물성은 시각적·촉각적으로 부드러움을 연상시킨다. 여러 은유와 상징을 내포한 천을 표현 매체로 선택한 것은 비단 주디 시카고만이 아니다. 1960년대 말, 1970년대에 활발해진 여성주의 운동은 여성의 가치를 재인식하고 여성 예술가들을 발굴하여 그들의 미술사적 가치를 재고하려 했다. 특히 여성의 감수성과 그 미적 표현의 가능성에 관심을 두었다. 이들은 전통적으로 여성의 영역으로 간주되어온 장식 예술, 자수, 패치워크, 퀼트와 같은 수공예 작업에 새로운 가치를 부여하였다. 주디 시카고, 루이즈 부르주아, 미리엄 샤피로 등 많은 여성 작가들은 여성의 경험과 정서를 꿰매고 이어 붙이고, 수놓는 방법으로 재구성하였다. 이들은 장식미술과 공예를 여성의 감수성과 경험을 표현할 수 있는 수단으로 부상시켰다. 여성의 공예 작업을 독자적인 고급 예술로 자리 잡게 함으로써 기존의 가부장적 가치관에 맞서려는 것이다.[36] 시카고가 출산의 장면을 섬유에 표현하고 거기에다 수를 놓은 것은 바로 이러한 맥락에서 해석될 수 있다. 바느질 작업은 전통적으로 여성들의 미학을 잘 대변해준다. 섬유 재질은 여성에게 가장 친숙한 소재로서 여성들만의 삶, 감성을 드러내는 데 효과적이다. 그중에서도 바느질은

젠더 몸 미술

일종의 봉합과 치유를 상징한다. 한 땀 한 땀 수를 놓는 바느질 작업이 야말로 여성의 고통과 무의식 세계를 치유하는 하나의 방식인 것이다.

전통적인 미술에서 출산하는 여성의 몸은 미적 가치를 지닌 것으로 승인받거나, 예술의 소재로 정당화되지 못했다. 따라서 출산의 고통과 위대함, 여성이 아이를 낳는 과정이 예술 창작과 유사함을 강조한 여성주의 작품들은 가부장제 미학의 정전을 위반하고 해체하고 있는 셈이다. 이들은 여성 신체의 아름다움은 미적 실행이 이루어지는 시간과 장소, 방식, 관점 등에 의해 구성된다는 점을 강조한다.[37]

임신, 출산과 같은 여성의 모성적 이미지는 그로테스크한 신체의 전형이다. 미하일 바흐친은 라블레에 대한 연구에서 그로테스크한 몸을 성교, 죽음의 고통, 출산 행위라는 세 가지로 구분한다. 그로테스크한 몸은 닫혀 있고 부드러우며 통과할 수 없는 육체의 표면을 무시한다. 오직 몸의 융기된 부분과 구멍들, 즉 몸의 경계들을 넘어서고 몸의 심연으로 들어가는 것들에만 집중되어 있다.[38] 출산하는 여성의 몸은 표면이 닫혀 있고 부드러우며 손상되지 않은 상태가 아니라 오히려 갈기갈기 찢겨 있고 활짝 열려 있으며, 가장 깊숙한 내부를 드러내고 있기 때문에 그로테스크한 것이다. 근대의 새로운 규범의 몸은 단일한 몸이다. 즉 개별적이고 닫힌 몸을 전제로 한다. 거기서 일어나는 모든 사건들은 단일한 의미를 갖는다. 예컨대 죽음은 그저 죽음일 뿐 결코 탄생과 합치되지 않는다.[39] 크게 벌어진 자궁으로 몸의 심연을 드러내고, 두 몸이 교차하는 출산하는 여성의 그로테스크한 신체는 상징계를 위협하는 것으로 간주된다. 여기서 우리는 다음과 같은 질문을 던질 수 있다. 과연 무엇을 아름답다고 정의할 수 있는가?

[그림 11] 캐롤리 슈네만, 〈체내 두루마리〉, 1975

어떤 대상이나 상황을 아름답다고 판단하고 규정하는 주체는 누구인가?

캐롤리 슈네만Carolee Schneemann의 〈체내 두루마리Interior Scroll〉(1975)는 여성주의 미술의 역사에서 가부장적 예술의 전통에 도전한 대표적인 예다. 여성주의 신체 미술은 여성의 신체를, 남성만을 위해 남성이 만들어온 의미에서 해방하고 여성을 위해 여성의 신체를 되찾으려 한다. 퍼포먼스에서는 주로 작가의 신체가 오브제인 동시에 작가 자신

젠더 몸 미술

이 행위하는 주체가 된다. 그런 까닭에 퍼포먼스는 신체 미술로서도 저항적 의미를 지닌다.[40] 슈네만에게도 여성의 신체는 그 자체로 정치성을 띤 공간이다. 퍼포먼스 〈체내 두루마리〉는 긴 탁자 위에서 진행된다. 그녀는 먼저 옷을 벗고, 시트 한 장을 두른다. 관객들에게 『세잔, 그녀는 위대한 미술가였다네*Cézanne, She Was A Great Painter*』(1975)라는 자신의 작품을 읽겠노라고 밝힌다. 책을 읽는 동안 그녀는 누드 모델과 같은 다양한 포즈를 취한다. 퍼포먼스가 끝날 때쯤 그녀는 책을 내려놓고 탁자 위에 똑바로 서서는 꼬깃꼬깃 접은 종이 두루마리를 천천히 조심스럽게 자신의 질에서 끄집어낸다(그림 11). 그리고 그 위에 적힌 글을 소리 내어 읽어나간다. 그 텍스트는 남성 영화감독과의 만남을 그린, 슈네만 자신이 감독한 영화 〈키치의 마지막 식사*Kitch's Last Meal*〉(1973)에 나오는 페미니즘 텍스트들에서 인용한 것이다.[41] 그 남성 감독은 그녀의 영화가 개인적인 혼란, 감정의 지속, 일기 식의 탐닉으로 가득하다고 불평을 한다. 그중 그와 나누는 다음의 대화는 가부장적 사회에서 여성 미술가의 존재를 잘 대변해준다.

그는 말했다. 당신도 나처럼 명쾌한 하나의 과정을 취하면 그 엄격한 함축성을 가지고 지적으로 하나의 치환 체계를 구축해 시각 체계를 세울 수 있다고⋯⋯. 그는 이렇게 반박했다. 당신은 그 수적이고 합리적인 과정의 기준 체계를 이해하지 못해──피타고라스 식의 말들⋯⋯. 그는 이렇게 말했다. 우리는 동등하게 친구일 수는 있지만 동등하게 예술가가 될 수는 없어. 나는 이렇게 대꾸했다. 우리는 동등하게 친구가 될 수 없으며 따라서 우리는 동등하게 예술가가 될 수 없다고⋯⋯.[42]

위의 인용문에서 보듯이 이 퍼포먼스는 가부장적인 미술 풍토에 대한 비판을 함의한다. 슈네만이 읽은 텍스트가 여성주의적 성격을 띠고, 여성들이 처한 일상의 차별들을 묘사하고 있는 것은 분명하다. 그런데 다른 한편 질에서 지식을 빼내는 제스처에서 우리는 문화사적인 차원을 읽을 수 있다. 글이 적힌 두루마리는 뱀과 유비를 이룬다. 슈네만은 뱀을 고대 문화의 여신들의 이미지에서 볼 수 있는 속성으로 여겼다. 뱀은 원래 자궁의 우주적 에너지를 상징했다고 슈네만은 적고 있다. 뱀이 전통적으로 남근의 상징으로 간주된 것과 달리 슈네만은 뱀을 외부로 향한 존재인 여성의 음문 공간의 상징으로 본다.[43] 슈네만은 뱀을 '내적 지식'의 원천으로 간주하고, 이 근원을 여신 숭배에서 정신과 육체를 통합하는 원초적인 지표로 상징화하였다.[44] 이에 대한 또 다른 해석이 가능하다. 캐럴린 코스마이어Carolyn Korsmeyer에 따르면 여성의 성 안에 숨겨진 비밀이 존재한다는 생각은 신화의 고대적 착상인데, 살아 있는 여성 안에서 그리고 슈네만 자신이 신화를 실행한다는 것은 유서 깊은 상징들을 사용하면서 동시에 그 상징들을 파괴하는 것이다. 이를 통해 신화적인 몸과 실제 육신의 구분, 재현과 현실의 구분이 붕괴된다고 본다.[45]

하지만 무엇보다 중요한 것은 〈체내 두루마리〉에서 슈네만이 여성의 힘과 창조력의 근원을 몸으로 보여준다는 데 있다. 여성의 몸이 말 그대로 미술 작품을 '출산'하고 있는 것이다. 창세기 신화에서부터 서구의 모성 담론에서 어머니는 부재한다. 어머니의 창조 능력을 부정하기 때문이다. 자연 대 정신이라는 이분법적 대립 구도에서는 정신적 창조만이 절대화되었을 뿐, 생명을 창조하는 여성과 관련된 기호

젠더 몸 미술

들은 삭제되었다.[46] 그럼에도 모성은 시대를 초월하여 최고의 도덕적 가치로 찬미된다. 더욱이 여성은 언제나 모성 담론의 중심에 위치지어져 왔다. 하지만 언어를 빼앗긴 어머니는 침묵한다. 모성 담론 속에 어머니는 중심부에 위치하지만 비어 있거나 혹은 부재해왔다. 슈네만의 퍼포먼스는 언어를 결여한 어머니가 자신의 언어를 되찾고 창조력을 통해 상징 질서의 체계 속에 위치시키려는 일종의 단호하고도 엄숙한 의식과도 같다.

이처럼 여성주의 작가들의 자궁 천착과 출산 이미지는 여성 신체의 탈식민화를 위한 노력의 일환이다. 이들은 여성의 신체적·심리적 경험을 복원하기 위해 여성성을 생리학적 신체에 직결시킨다. 앞서 살펴본 것처럼 여성의 생물학적 특성에 초점을 둔 여성주의 작가들의 예술은 본래 의도와는 관계없이 생물학적 결정주의 내지 본질주의에 일조한다는 비판을 받을 수 있다. 근본적인 여성성의 추구와 탐색이 가부장적 목적과 크게 다르지 않다는 점이 그 근거일 수 있겠다. 이러한 해석과 비판을 피하기 위해 일부 여성주의자들은 성적인 차이를 사회적 조건의 차이로 축소하기도 하였다. 그들은 다양한 이론을 끌어와 여성성을 설명했다. 그러나 그들의 분석에는 경험적인 증거, 말하자면 생물학적인 체험이 매우 빈약하다는 점이 문제로 지적될 수 있다. 따라서 여성의 생물학적 특성을 주제로 삼은 여성 작가들의 몸 재현은 여성의 주체성과 섹슈얼리티를 탐구하는 첫걸음으로 볼 수 있을 것이다.

모성 신화의 해체

◇◆◇

　유방은 여성성의 가장 뚜렷한 표식이다. 동서고금을 막론하고 유방은 섹스와 생명, 양육과 결부된다. 역사적으로 보면 그 사회의 가치 및 문화적 규범에 따라 유방에 부여하는 의미도 달랐다. 중요한 것은 메릴린 옐롬Marilyn Yalom이 『유방의 역사』에서 밝히고 있듯이 전 역사를 통하여 유방에 부여된 의미들은 여성들이 스스로 부여한 것이 아니었다. 역사적으로 각 시대마다 사회, 정치적 필요에 따라 다른 의미로 해석되어왔을 뿐이다.[47] 흥미롭게도 여성과 여성 생식력에 대한 남성들의 공포가 자궁에 대한 히스테리 담론으로 구축된 것처럼, 그리스 신화에서 오른쪽 유방을 잘라냈다는 아마존족의 이야기는 남성들의 여성 공포증이 가장 극명하게 표출된 것이라고 할 수 있다. '아마존'은 a없는와 mazos유방라는 그리스어에 뿌리를 두고 있다. 남성의 관점에서 볼 때 화살을 쉽게 잡아당기기 위해 오른쪽 유방을 제거했다는 전설 속 아마존 여전사들은 자연의 질서에 위배되는 여성들이다. 다시 말해 그리스인의 상상력 속에서 아마존족은 여성들이 '남성적인' 기질을 지닌 파괴적인 힘의 표상이었다. 아마존족의 신화는 다산과 풍요의 여신들이 남근 숭배의 남신들로 대체되던 때 역사에 기록되었다. 한쪽 유방, 즉 '좋은' 유방은 모성 및 양육과 관련된 신성한 의미를 보유하고 있지만, 잘린 유방, 즉 '나쁜' 유방은 기괴하게 탈신성화 과정을 겪었다. 말하자면 아마존족의 모습은 서구인의 상상력 속에서 줄곧 유방의 이중적 의미를 표상하는 것으로 나타났다.[48]

중세에는 유방의 의미가 단일했다. 유방은 어머니와 자식 사이의 애정을 보여주는 표시였으며, 세대를 이어주는 연결 고리였다. 또한 아이에게 젖을 준다는 것은 영양 공급 차원을 넘어 종교적·윤리적 신념 체계를 전해준다는 의미를 지녔다. 중세 후기에는 어머니의 유방이 역사상 최초로 기독교도의 양육을 의미하는 광범위한 표상이었다. 200년 후 르네상스 시대에 이르러서는 유방의 종교적인 의미가 에로티시즘의 베일에 점차 가려졌다. 18세기에는 유방이 시민을 길러내는 샘으로 간주되었으며, 21세기 오늘날에는 유방이라는 말만으로도 남녀 모두 성적인 것과 연관된 시나리오를 떠올리는가 하면, 다른 한편에서는 많은 여성들이 유방암이라는 현실을 떠올린다.

여성주의 미술가들은 이러한 역사적 맥락을 드러내고 여성에게 유방 본래의 의미를 되찾아주고자 한다. 그중에서도 여성성의 상징인 유방은 여성성을 재해석하고, 새로운 담론의 장을 여는 격전의 장이다. 서구 문명사, 특히 미술과 문학에서 여성의 유방은 남성의 욕망을 불러일으키는 가장 근원적인 에로틱한 이미지의 전형이다. 린다 노클린은 작가 미상의 〈사과 사세요Achetez des Pommes〉(19세기)의 경우 저급한 차원에서 에로틱한 이미지를 재현하고 있지만 그럼에도 여성의 가슴을 과일이나 꽃에 은유하는 것은 미적 영역에 쉽게 도달할 수 있다고 주장한다. 그 이유는 그러한 은유가 고급문화의 승인을 받고 위엄성을 부여받았기 때문이라는 것이다. 〈사과 사세요〉와 같은 부류의 이미지들은 우습고 조야하지만 그럼에도 그러한 이미지들로부터 남성들은 위대하고 보편적이며 유래 깊은 은유들을 파생시킬 수 있었다. 노클린은 〈사과 사세요〉에 대응하는 사진을 찍어 〈바나나 사세요

Achetez des Bananes〉(1972)라는 제목을 붙였다(그림 12). 바나나가 남성의 성을 연상시키더라도 여성의 풍만하고 유혹적인 가슴에 대해 행해지는 승인 같은 것은 이루어지지 않는다. 노클린에 따르면 사과와 여성의 가슴이 불러일으키는 에로틱한 연상은 쉽게 예술로 이어지는 구실을 하는 데 반해, 바나나 같은 음식과 남성의 기관을 연결하는 방식은 웃음을 유발하는 사적인 이야기로만 취급된다. 더욱이 남성 기관을 음식에 연결한 이미지는 언제나 완곡하게 표현되고, 은유의 주제를 고양하거나 보편화하기보다는 오히려 약화하고 훼손한다. 이미지는 고사하고 남성의 신체를 여성들의 에로틱한 욕구, 유혹적인 만족감의 근원으로 보는 사상은 19세기만이 아니라 오늘날에도 좀처럼 표명된 적이 없다고 노클린은 강조한다.[49]

따라서 여성 작가들은 남성들과는 다른 방식으로 여성의 가슴을 표현한다. 이를 통해 모성 신화와 함께 여성 신체의 재현 방식에 도전한다. 유방을 통해 전통적인 모성 신화를 패러디한 대표적인 예로 신디 셔먼의 작품을 들 수 있다. 1980년대에 나온 셔먼의 〈역사 초상화 History Portraits〉(1988~1990) 연작은 그녀의 작품 세계에서 하나의 전환점을 이룬다. 여성성을 강조하고 이미지로서의 여성을 재현하던 초기 작품과 달리 점차 자신을 모델로 삼되 인공의 육체를 사용하기 시작한다. 〈역사 초상화〉 연작은 프랑스 리모주 공장과의 공동작업으로 이루어졌다. 셔먼은 파리에서 프랑스 혁명 200주년을 맞아 혁명기의 인물들을 바탕으로 한 사진 연작을 제작했으며 그 후로도 여러 작품을 냈는데, 실제 회화에 기초한 몇몇 예외를 제외하고는 모두 같은 유형의 장르이다.[50] 마치 조각처럼 보이는 인위적인 모습의 인물 사진들은

[그림 12] 작자 미상, 〈사과 사세요〉, 19세기 사진(왼쪽),
린다 노클린, 〈바나나 사세요〉, 1972(오른쪽)

우리가 항상 타자로부터 의미를 취하지만 거꾸로 타자들의 중요성은
우리로부터 부여된다는 사실을 보여준다.

〈무제 #222〉는 인공 가슴을 드러내놓고 있는 한 노파를 모델로 삼
고 있다. 셔먼 자신이 모델로 분장한 이 사진에서 예술가의 가슴 앞에
서 보이는 '가면'은 육체의 가장이며, 인공 가슴이 불러일으키는 에로
틱한 이미지는 그 의미가 '거짓'임을 여지없이 드러낸다. 사진은 서양
의 미를 재현하는 것의 토포스들, 즉 상투적인 이미지와 그와 연관해
서 (남성, 서구) 관람자를 위해 여성 육체를 에로틱하게 드러내는 고정
이미지들을 공공연하게 인용하고 있다. 관람자에게 내보이는 여성의

육체는 거부감을 일으킨다. 중앙의 조명이 가짜 가슴과 오른쪽 팔을 비추고 있다. 얼굴은 눈에 띄게 어둠 속에 있고 코와 이가 밝은 점들을 이룬다. 전체 육체는 이와 상응해서 그림 중앙에서 밀려나 그림 왼쪽 가장자리가 잘려 있다. 반면 사진의 중앙을 차지하고 있는 것은 인공 가슴이다(그림 13). 누드의 전통적인 묘사 방식과는 달리 가짜 신체 부위들은 여기서 오히려 사진 찍힌 대상을 가정한 누드를 사진기술에 의한 재현의 기능으로서 보여준다. 육체 역시 전적으로 사진기술에 의한 재현으로 현존하고 있으며 인공 가슴이 시사하고 있는 바와 같이 벗은/자연스러운 것으로 구성된다. 셔먼의 사진에서는 조명이 커다란 역할을 한다. 즉 조명에 의한 드러냄과 감춤을 통해 중앙에 놓인 여성의 가슴에는 (육체에 전가되는) 그 어떠한 '자연적' 특성들도 거주하지 않게 된다. 문자 그대로 인공 유방이 육체의 일부가 되는 것이다.[51] 셔먼의 이러한 육체 연출은 육체에 관한 이론적 논쟁의 맥락에서 이해되어야 한다. 다시 말해 육체의 '탈본질주의화'에 대한 이론적 구상들과 밀접한 연관이 있는바, 1970년대 이후 셔먼의 작업들은 탈본질주의화의 의미에서 여성성과 여성의 육체를 이해할 것을 제안하였다.

〈역사 초상화〉라는 제목이 붙은 일련의 작품들은 거장들의 작품을 기묘하게 패러디하는 형식을 취하고 있다. 이 가운데 몇 작품은 인공 유방을 몸에 부착해 유방이 전통적으로 어떻게 이용되어왔는가 하는 문제를 제기한다. 밀랍이나 고무로 만든 유방들은 어느 누가 보아도 가짜라는 것을 알 수 있어 더욱 그로테스크한 효과를 낳는다. 특히 그 유방들은 셔먼 자신의 진짜 피부나 그녀가 원작을 그대로 모방하기

젠더 몸 미술

[그림 13] 신디 셔먼, 〈무제 #222〉, 1990(왼쪽)
[그림 14] 신디 셔먼, 〈무제 #225〉(오른쪽)

셔먼의 육체 연출은 육체에 관한 이론적 논쟁의 맥락에서 이해되어야 한다. 다시 말해 육체의
'탈본질주의화'에 대한 이론적 구상들과 밀접한 연관이 있는바, 1970년대 이후 셔먼의 작업들
은 탈본질주의화의 의미에서 여성성과 여성의 육체를 이해할 것을 제안하였다.

위해 입은 의상과 일치하지 않는다. 말하자면 자신의 소도구를 진짜처럼 위장하려는 의도는 전혀 찾아볼 수 없다. 오히려 인공 유방, 즉 가짜 신체 부위들은 몸이 '자연스러운' 불변의 역사를 가진다는 환상을 완전히 깨뜨려버린다. 그럼으로써 몸의 역사란 몸의 사회적 구성과 조작의 역사임을 주장한다.

심지어 젖을 주는 성모 마리아 상을 모사한 셔먼의 작품들은 웃음과 당혹, 두려움, 혐오감 등 온갖 불경스러운 느낌을 불러일으킨다. 〈무제 #223〉에서는 가장 초기의 성모 마리아 그림에 나오는 몸에 붙인 유방과 닮은 자그마한 인공 유방이 눈에 띈다. 〈멜룬의 처녀〉를 토대로 한 〈무제 #216〉의 경우에는 아녜스 소렐의 '불경스러운' 유방이 있던 자리에 둥그런 가짜 유방이 번듯하게 놓여 있다. 또한 르네상스 시대의 젖을 주는 성모 마리아 상을 패러디한 〈무제 #225〉에서 보듯이 젖을 주는 어머니는 몸통에 둘러 묶은 모조 유방에서 젖을 짜내고 있다(그림 14). 유방을 덧붙이고 있는 셔먼의 사진들은 각기 다른 매체(그림, 사진, 행위예술)와 양식(풍자, 해학, 그로테스크한 양식 등), 시기, 그리고 무엇보다도 각기 다른 역사적 감수성을 하나로 연결하고 있다. 그렇다면 셔먼이 굳이 유서 깊은 걸작들을 이용한 이유는 무엇일까? 그 이유는 그 걸작들이 가장하고 있는 허세를 패러디하고, 오늘날과 마찬가지로 과거의 고급문화에서도 횡행하던 여성 몸의 상품화를 폭로하기 위한 것이다.

영국 작가 조 스펜스Jo Spence (1934~1992)의 사진 〈정물Still Life〉(1982)은 훨씬 도발적이다. 〈정물〉은 채소 한 무더기와 함께 식탁 위에 놓인 한 쌍의 인공 유방이 정물처럼 놓여 있다(그림 15). 닭고기, 과일, 채소

[그림 15] 조 스펜스, 〈정물〉, 1982

와 나란히 놓인 이 유방은 여성의 유방 역시 소비재처럼 쓰고 버려지는 것에 불과함을 역설한다. 유방 위에 쓰인 '65페니'라는 가격이 이를 말해준다. 여기서 유방이 고기로 비하되고 있는 것을 주목할 필요가 있다.

인류문화사적, 사회학적으로 볼 때 고기는 젠더와 매우 밀접한 연관이 있다. 여러 문화에서 고기는 한 여자를 먹고 싶은 남성 욕구의 변형 혹은 충족과 관련되곤 한다. 흔히 남성이 여성을 수취한다는 말

속에는 이미 여성과 음식의 동일시가 내재한다. 남성 지배와 육식, 남성성과 고기의 상관성은 여성과 동물에 대한 남성의 억압, 나아가 세계의 성 정치가 구조화되는 방식을 말해준다. 가부장제 하에서 남성은 고기를 생산하는 주체일 뿐 아니라 소비하는 주체였다. 남성다움은 부분적으로 육식, 그리고 타자의 신체에 대한 통제에 기초한다.[52]

프로이트에 따르면 사랑하는 대상을 삼키고자 하는 식인주의적 환상은 먹는 행위에 근거한다. 사람들이 흔히 욕구를 표현할 때 음식이나 기호와 관련된 말을 사용하는 이유다. 『속어사 사전*Dictionary of Historical Slang*』에는 15세기 이후 일상 언어에서 사용되는, 여성과 관련된 수많은 표현이 기록되어 있다. 기록에 따르면, '고기 한 점'은 남성들 사이에서 섹스를 의미했고, 나중에는 매춘부를 가리켰다. '싱싱한 고기'는 업소에 새로 들어온 매춘부를, '생고기'는 각각의 여성을 지칭하는 말이었다. '정육점'은 유곽을 의미했으며, '고기 시장' 또는 '고기 검사'는 매춘부와의 만남 또는 여성의 가슴이나 성기를 의미하였다. 오늘날에도 '구이 한 점 또는 한 조각'이라는 표현은 영어권 남성들이 '여성과의 섹스'를 표현하는 데 사용한다.[53] 스펜스의 〈정물〉이 노골적으로 표현한 여성에 대한 식인주의적 환상은 독일 초현실주의 미술가 메레 오펜하임*Merét Oppenheim*(1913~1985)[54]의 〈나의 보모*Mein Kindermädchen*〉(1936)에서 더 구체화된다. 〈나의 보모〉는 여성의 몸을 향한 남성의 시선과 욕망을 오브제를 통해 표현한 대표적인 예이다.

초현실주의 작가들은 주로 오브제를 통해 무의식의 세계를 드러낸다. 특히 여성 신체를 파편화함으로써 무의식적 욕망을 표현하는데,

젠더 몸 미술

[그림 16] 메레 오펜하임, 〈나의 보모〉, 1936

이때 파편화된 여성의 몸은 페티시와 같은 역할을 한다. 가장 흔히 사용되는 페티시는 여성의 다리, 유방, 손, 모발 등 신체 부위를 비롯하여 속옷이나 하이힐 등이다. 〈나의 보모〉 역시 여성의 하이힐이 고깃덩어리처럼 리본이 묶인 채 은쟁반 위에 놓여 있다. 오펜하임은 여성의 몸을 소비하는 남성적 시선을 페티시를 통해 재현하고 있는 것이다. 칠면조나 닭다리 같은 형태로 놓인 여성의 하이힐은 일차적으로 인간의 성욕과 식욕이 근친임을 말해준다. 하지만 순결을 상징하는 하얀색의 구두가 다리를 벌린 여성의 몸을 연상시키면서 무성적인 물체가 여성 섹슈얼리티로 전이된다. 그것은 깨끗함과 더러움의 표상까지도 뒤집고 있다. 정갈하게 음식이 마련되어야 할 쟁반에 더러운 신발이 놓인 것은 경계 위반적이다. 경계 위반성은 오펜하임 작품의 주된 특징이다. 〈나의 보모〉가 보는 이로 하여금 불안을 야기하는 것도

그 때문이다. 이처럼 오펜하임은 순결을 상징하는 흰색의 여성 구두를 페티시화하되 억눌린 여성의 성적 욕망을 드러냄으로써 순결과 음란, 정숙과 유혹이라는 이분화된 남성 판타지를 역전시킨다. 이를 통해 여성의 섹슈얼리티와 그 의미 체계들은 철저하게 남성들에 의해 투사된, 남성들의 욕망이 반영된 것으로서 사회적으로 구성된 것임을 강하게 보여준다.

다시 본래의 논지로 돌아가면 스펜스의 〈정물〉은 여성을 '고깃덩어리'로 보고 욕구와 필요에 따라 언제든지 소비할 수 있는 존재로 대상화하는 사회 현실을 고발한다. 영양이 풍부한 음식으로 고기는 힘, 강함, 건강, 피를 선사하는 것으로 간주되어왔다. 즉 고기는 남성의 영양식이라는 고정관념뿐 아니라 남성성에 대한 상징이자 은유로 정착되었다. 그런 의미에서 스펜스의 〈정물〉은 여성의 섹슈얼리티를 가장 뚜렷하게 드러내는 유방을 고기에 비유함으로써 여성의 성을 폭식하는 남성들의 폭력성을 비판한다.

흑인 여성성의 성화와 탈성화

◇◆◇

1980년대 후반부터 에드워드 W. 사이드, 프란츠 파농, 가야트리 스피박, 호미 바바 등을 중심으로 전개된 탈식민주의 논의는 여전히 활발하다. 이들은 서구 · 유럽 · 백인 중심성에 기반한 제국주의와 식민주의/신식민주의에 대한 분석을 시도한다. 그 과정에서 흑인 여성

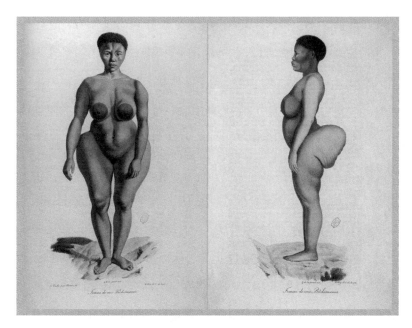

[그림 17] 레온 드 웨일리, 〈사라 바트만의 초상〉, 1815

은 인종적, 성적, 계급적으로 좀 더 중층적 관계에 있음을 밝히고 있다. 프란츠 파농Frantz Fanon이 『검은 피부, 하얀 가면』에서 일컬은 '검은 피부'는 흑인성이 갖는 독특한 저항성을 의미한다. 파농이 말한 흑인의 저주받고 불행하며 열등한 몸, 섹스와 폭력의 문화적 지표로서 검은 피부에 대한 정의는 흑인 여성의 재현과 관련해서 주목할 필요가 있다. 흑인 여성 미술가들은 식민지를 지배한 '하얀 피부'의 백인들이 검은 피부에 부여한 열등함, 추함, 동물, 비정상, 악 등과 같은 부정적 인식과 정형화된 이미지에 도전한다.

자메이카 출신으로 뉴욕에서 활동 중인 르네 콕스Renée Cox(1960~)는 흑인의 문화적, 정치적 역사가 왜곡되고 은폐된 것을 다시 들추어

낸다. 그리하여 현재까지도 흑인 여성의 몸이 과거에 취급되던 방식과 유사하게 재현되고 있음을 폭로한다.[55] 콕스는 흑인 여성의 시각적 재현에서 반복되는 물신화된 해부학적 특징인 유방과 엉덩이를 뚜렷이 강조한다. 흔히 흑인 여성 섹슈얼리티는 유방과 성기, 엉덩이에 집중되기 때문이다. 흑인 여성의 몸을 서구 사회가 관음증적 시선으로 바라본 가장 악명 높은 예는 19세기의 사라 바트만Sarah Baartman이다. 1810년 런던에서 가장 흥행하던 구경거리는 사라 바트만, 이른바 '호텐토트의 비너스'를 보는 일이었다. 바트만은 남아프리카 코이족 출신의 여성이다. 백인 이주민들이 코이족들을 비하하는 의미에서 호텐토트라고 일컬었는데, 바트만의 몸을 조롱조로 가리키기 위해 '비너스'를 붙여 '호텐토트의 비너스'로 불렀다(그림 17). 바트만은 1810년에 런던으로 이송되어 '동물처럼' 우리에 갇힌 채 전시되었다. 19세기 대중적 현상인 '인종 전시'는 타자를 상상하고 전시하며 관찰, 해부하는 비인간화 과정의 가장 대표적인 사례이다. '인종 전시' 혹은 '검둥이 마을'로 불리는 '인간 동물원Human Zoo'은 서구 제국주의 국가들의 식민 지배에 대한 정당화 논리를 가장 집약적이고 효과적으로 보여주는 장이었다.[56] 사라 바트만의 기형적으로 보일 만큼 큰 엉덩이와 커다란 소음순은 영국, 나아가 유럽 전역 남성들의 호기심을 들끓게 했다. 1814년까지 그녀는 영국 곳곳을 돌며 '괴물 쇼freak show'에 전시되다가 사창가로 넘겨졌고, 1815년 파리로 옮겨진 후에는 과학자들의 연구 대상이 되었다.[57] 1816년 숨진 바트만의 시신은 정밀하게 해부되었고, 죽은 직후 골격과 성기, 뇌는 보존되어 파리 인류학 박물관에 전시되었다. 그녀의 시신이 모국으로 돌아와 묻힌 때는 남아

젠더 몸 미술

프리카공화국 대통령 넬슨 만델라가 시작한 8년간의 법정 투쟁이 끝난 2002년이다. 그녀가 죽은 지 200년이 지난 뒤였다.[58] 이처럼 바트만의 성적 부위들은 19세기 동안 줄곧 흑인 여성 이미지의 전형을 형성해왔다. 검은 피부, 커다란 엉덩이와 소음순을 가진 바트만의 몸은 절제와 균형으로 무장하고 정신적 가치를 추구하던 19세기 영국의 남성성과 극단적으로 대비되는 것이었다. 한마디로 제국주의가 낳은 지극히 전형적인 타자의 표상이었다.[59] 제국주의적 남성성의 이상화된 이미지는 열등한 식민지의 여성성이라는 전형과 대비되면서 극대화될 수 있었기 때문이다(2부의 1장을 참조). 콕스의 〈호트-엔-토트Hott-En-Tot〉(1994)는 흑인 여성을 바라보는 서구의 시선이 200여 년이 지난 오늘날까지도 전혀 달라지지 않았음을 고발한다.

〈호트-엔-토트〉에서 콕스는 성적인 부분들로만 축소되었던 바트만을 스스로 연출하고 자신의 몸을 의도적으로 '전시'한다. 흑인 여성의 몸이 식민화되어온 역사를 이미지로 증언하기 위해서이다. 서구가 만들어낸 흑인 여성의 성적 고정관념을 극대화하기 위해 가슴과 엉덩이 부분을 '의도적으로' 강조하였다(그림 19). 측면 자세를 취하고 있어 가슴과 엉덩이가 더욱 두드러져 보인다. 기형적으로 강조된 보형물은 신체적 차이에 근거해 흑인을 사회적으로 열등한 존재라고 주장할 때 사용하던 의사 과학적 논리에 대한 조소이다. 흑인 여성, 특히 몸에 대한 인식이 지나치게 성적으로 대상화되고 있음을 보여준다. 콕스는 여성 학대, 식민 통치의 잔혹성, 인종차별의 상징적 인물 사라 바트만을 조형적으로 재구성한다. 공격적으로 정면을 응시하는 그녀의 시선은 오늘날까지도 이어지는 흑인 여성에 대한 왜곡된 인식과 인종적

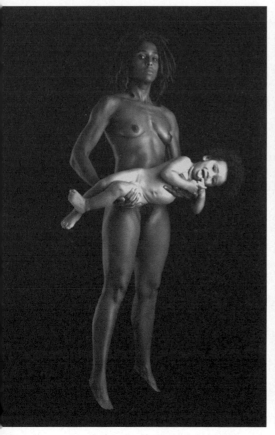

[그림 18] 르네 콕스, 〈호트-엔-토트〉, 1994(오른쪽)
[그림 19] 르네 콕스, 〈요 마마〉, 1993(왼쪽)

콕스의 〈호트-엔-토트〉는 흑인 여성을 바라보는 서구의 시선이 200여 년이 지난 오늘날까지
도 전혀 달라지지 않았음을 고발한다. 〈호트-엔-토트〉에서 콕스는 성적인 부분들로만 축소되
었던 바트만을 스스로 연출하고 자신의 몸을 의도적으로 '전시'한다.

판타지를 겨냥한 것이다. 강인해 보이는 그녀의 신체 재현 또한 바트만의 경우처럼 쉽게 침해당하고 무력한 존재인 흑인 여성의 삶과 존재를 역전시키기 위한 장치이다.

콕스의 사진 〈요 마마Yo' Mamma〉(1993)는 동정녀 마리아와 아기 예수를 주제로 한 회화와 조각, 특히 미켈란젤로의 〈피에타〉를 변형한 것이다. 잘 알려진 피에타 동상과 성서의 이야기를 자신의 이미지로 대체함으로써 젠더, 인종, 문화, 섹슈얼리티의 문제를 제기한다. 〈요 마마〉는 어머니인 상태와 노예 상태에 대한 회화적인 유산을 변형하되 흑인 여성의 역사가 갖는 깊은 질곡을 표현한다. 어두운 배경을 뒤로 한 채 흑인 여성이 전신을 그대로 드러내고 있다. 그녀는 아이를 안고 있지만, 어머니들이 아이를 안는 방식과는 다르게 마치 아이를 세상에 내놓는 것 같은 포즈를 취하고 있다. 아이와 어머니 간의 친밀성은 부각되지 않는다. 어머니보다 밝은 피부색으로 인해 아이가 더 눈에 띈다. 하지만 아이의 검은 머리카락은 그를 안고 있는 영원한 흑인의 운명과 자연스럽게 동화된다. 콕스가 자신의 아들과 찍은 이 사진에서 그녀는 위협적으로 조롱하는 듯 관객들을 내려다본다. 그럼에도 그녀의 무표정한 모습은 어딘지 다소 슬퍼 보인다. 이러한 이중적 감정은 그녀의 몸에서도 드러난다. 남성처럼 강인해 보이는 신체는 여성성의 기호들을 분명히 드러내는 관능성과 공존한다. 도발적인 검은색 하이힐은 그러한 관능성을 더욱 강조해준다(그림 18). 흥미로운 것은 전통적인 어머니의 상을 패러디하고 있는 점이다. 즉 서양 예술과 문화에서 오랫동안 이어져온, 성모 마리아로 대변되는 모자 상과는 의식적으로 거리를 취한다. 흑인 어머니를 설정하여 어머니에 대

한 새로운 이미지를 생산한다. 콕스는 19세기 모성 신화를 타파하고 흑인 여성 어머니들에게 새로운 가치와 존경을 부여한다. 흑인 여성의 '검은' 몸으로 백인들의 지고한 '하얀' 모성 신화를 그녀만의 방식대로 표현한 것이다.

한 가지 간과할 수 없는 것은 그녀가 흑인 여성의 몸이 견뎌내야 했던 노예제도의 역사를 다시 불러내고 있는 점이다. 콕스는 정당한 모성도 박탈당하고, 소유의 권리도 없고 주체적인 섹슈얼리티도 가지지 못하던 식민 시대를 환기한다. 어머니의 몸에 대한 재현이 흑인 여성, 그것도 나체라는 점 역시 특별한 주목을 요한다. 모성을 재현하는 데 있어 문화적인 금기는 흑인 여성에 대한 검열의 역사와 맞물린다.[60] 과도한 노출, 성적으로 강조된 흑인 여성의 몸은 전통적인 모성성의 재현과 충돌한다. 이는 콕스의 의도적인 전략이다. 만약 성모 마리아의 이미지를 연출했다면, 더럽고 고된 일과로 지쳐 있거나, 경매대에 전시되거나 백인 주인에게 강간을 당하곤 하던 흑인 여성 노예의 오욕의 역사를 은폐하는 것일 수 있다. 오히려 콕스는 흑인 여성을 타자로 규정짓고 관음증적 눈빛 혹은 혐오의 눈빛으로 바라보는 폭력의 시선을 되받아친다. 지난 수십 년간 백인 여성주의 미술가들은 욕망, 시각성, 섹슈얼리티를 묘사하기 위한 새로운 전략을 모색해왔다. 그러나 흑인 여성은 그러한 노력에서 배제되어왔다. 콕스의 사진들에서 관람자를 무력하게 하는 시선은 바로 그러한 흑인 여성으로서 그리고 어머니로서 그녀와 그녀의 선조가 경험한 계급 · 성 · 인종 차별주의에 직접 맞서는 한 방식이다.

카를라 윌리엄스Carla Williams (1965~) 역시 콕스처럼 자신의 신체를

[그림 20] 카를라 윌리엄스, 〈비너스〉, 1994(왼쪽)
[그림 21] 카를라 윌리엄스, 〈특색을 읽는 법〉, 1990-1991(오른쪽)

흑인 여성의 신체는 밀로의 비너스로 상징되는 서구 미국인들의 이상적인 미의 기준에서 평가
될 뿐 아니라 페티시화된다. 그 결과 흑인 여성의 몸은 단지 성적 욕망의 대상에 불과할 뿐 어떠
한 미적 가치도 지니지 않는 것으로 폄하된다. 윌리엄스는 이러한 고정관념들을 도발한다.

이용한 누드 자화상을 보여준다. 그녀의 〈비너스Venus〉(1994)는 콕스의 작품과 마찬가지로 여성 인물이 측면 자세를 취하고 있어 가슴과 둔부가 강조되어 보인다(그림 20). '비너스'라는 제목이 '호텐토트의 비너스'를 연상시키지만 윌리엄스는 콕스와는 달리 흑인 여성의 몸을 조소적인 시선으로부터 미와 관능의 이미지로 되돌려놓고 있다. 중요한 것은 자신의 검은 신체가 (서구 백인) 남성의 시선에는 결코 반영의 대상이 될 수 없다는 것을 드러내는 데 있다.[61] 말하자면 흑인 여성의 신체는 밀로의 비너스로 상징되는 서구 미국인들의 이상적인 미의 기준에서 평가될 뿐 아니라 페티시화된다. 그 결과 흑인 여성의 몸은 단지 성적 욕망의 대상에 불과할 뿐 어떠한 미적 가치도 지니지 않는 것으로 폄하된다. 윌리엄스는 이러한 고정관념들을 도발한다. 이러한 문제의식이 6개의 사진들로 이루어진 〈특색을 읽는 법How to read Character〉(1990~1991)에서는 다른 방식으로 제기된다.

윌리엄스는 19세기에 나온 골상학과 인상학에 관한 『특색을 읽는 법How to read Character』(1875)이라는 책의 제목을 그대로 가져왔다. 19세기 식민 제국주의가 확대되면서 인종의 다양성을 다룬 인류학적, 과학적 문헌들이 쏟아져 나왔다. 앞서 언급한 것처럼 사라 바트만은 유사과학에 의해 신체적·지적 열등성의 살아 있는 표본으로 간주되었다. 윌리엄스는 그 당시의 책 제목을 인용함으로써 과학이 어떤 방식으로 인종적, 성적인 특징을 육체에서 읽어내는지에 대한 주석을 달고 있다.

특정 해부학적 부위인 엉덩이 부분만을 가까이에서 촬영한 이 사진은 사라 바트만의 신체에 새겨진 역사적 의미를 다시 불러낸다(그

림 21). 이는 흑인 여성의 특색인 커다랗고 살집 있는 엉덩이에 지나치게 성적인 특성만을 부여해온 것과 관련이 있다. 화면 속 과도하게 성적으로 포장된 흑인 여성의 신체 부위가 다소 우습고 시대착오적으로 보일지라도 오늘날까지도 흑인 여성을 바라보는 시선에는 바트만을 향한 식민주의적 시선이 여전히 담겨 있음을 시사한다. 이러한 시선은 머리에서 허벅지까지를 측면에서 촬영한 사진에서 절정을 이룬다. 소의 부위를 표시한 작은 그림 위에 놓인 여성의 신체는 빨간색 압정들로 고정되어 있다. 이 이미지는 흑인 여성의 육체가 마치 소의 다양한 정육처럼 언제든지 다양하게 소비될 수 있는 고깃덩어리에 비유되고 있다.[62]

지금까지 살펴본 것처럼 자궁과 유방은 여성의 정체성과 몸의 변화가 가장 뚜렷이 기입되는 장소이다. 그런 의미에서 자궁과 유방을 표현한 여성주의 작품들은 여성적인 것 안에서, 여성의 몸을 문화적 텍스트의 기호로 재현하려는 시도라고 할 수 있다. 여성의 몸은 남성의 눈에 맞춘 렌즈를 통해 굴절되어 왔다. 여성주의 미술가들은 괴물성의 공간으로 타자화되어온 자궁의 본래 의미를 되찾고자 한다. 아울러 유방에 덧씌워진 모성 신화를 해체하는 한편, 여성의 몸이 인종적으로 식민화되어온 공간임을 드러낸다. 이는 여성성의 절대적 표식인 자궁과 유방이 시대에 따라 다양한 형태의 베일만을 번갈아 입었을 뿐 온전히 여성들의 것이 아니었음을 말해준다.

피부
— 젠더 질서에 대한 저항과 위반의 공간

◇◆◇

　인류학자이자 문화 이론가인 메리 더글러스^{Mary Douglas}는 몸이라는 표면 위에 문화의 핵심적 규칙, 위계질서, 형이상학적 문화 참여까지 각인되며, 역으로 그러한 것들이 몸의 언어를 통해 강화된다고 본다. 즉 몸이 문화에 대한 은유의 기능을 한다는 것이다. 그러나 몸은 단지 문화적 텍스트만은 아니다. 부르디외와 푸코의 주장대로 몸은 실제 사회적 통제가 직접 행해지는 장이기도 하다. 여성의 몸은 그러한 사회적 통제에의 순응과 저항이 치열하게 일어나는 곳이다. 그중에서도 피부는 그 이중성을 가장 분명하게 드러내는 매개체이자 능동적 주체이다. 전통적 시각 중심주의 담론에 대한 대항 담론으로서 그동안 도

외시해온 촉각이 활발하게 논의되면서 피부와 피부감각 역시 새로운 관심과 조명을 받고 있다. 해부학적 관점에서 피부는 신체 내부로 들어가는 통로이자 육체의 안과 밖을 나누는 경계에 불과했다. 그러나 오늘날 신경생리학이 피부의 다양한 기능들을 밝혀내면서 피부는 '제3의 뇌'로 일컬어질 만큼 중요성을 얻고 있다. 하나의 전체로서, 개별성 속에서, 시공간상의 연속성 속에서 피부는 일련의 핵심 역할과 다양한 생물학적 기능을 수행하는, 감각기관 이상의 의미를 지닌다.[1] 그것은 피부와 피부에 관한 표상이 인류의 환상 속에서 아주 오래전부터 다양하게 변주되어왔다는 점에서도 알 수 있다.

그리스 신화에서 아폴론이 마르시아스의 피부를 벗기는 이야기나 스틱스 강물에 몸이 담긴 이후 불멸의 피부를 갖게 된 아킬레스 이야기에는 이미 피부에 관한 여러 표상이 내재한다. 16세기 해부학 관련 그림이나 신화를 소재로 한 많은 그림들에서 피부의 다양한 이미지들을 볼 수 있다. 현대에 와서는 빈 행위주의자들, 그중에서도 루돌프 슈바르츠코글러Rudolf Schwarzkogler를 필두로 마리나 아브라모비치Marina Abramovic, 지나 판Gina Pane, 발리 엑스포르트Valie Export 등 여성 행위예술가들의 자해 퍼포먼스, 오를랑Orlan의 피부 성형 퍼포먼스 등에서 피부를 표현 매체로 삼은 극단적 형태의 예술을 볼 수 있다. 특히 행위예술가들의 육체 연출에서 극적인 정점을 이루는 것은 자해이다. 아브라모비치, 지나 판, 엑스포르트 등은 극도의 긴장을 요하는 자해(주로 면도칼로 피부, 심지어 얼굴에까지 상처를 내는 행위)를 통해 여성에게 가해지는 사회의 폭력과 억압을 은유화한다. 그런 의미에서 자해는 사회, 정치적 함의를 지닌다. 반면 프랑스 행위예술가 오를랑은

여러 차례에 걸친 성형수술과 그 회복 과정을 비디오로 촬영해 실황으로 전달하였다. 오를랑은 명화 속 여성들의 코, 이마, 볼, 입술 등을 모델 삼아 자신의 얼굴을 성형하게 하거나, 디지털 기술을 이용하여 자신의 얼굴 사진을 전통적인 미의 기준과는 전혀 다르게 변형하는 등의 행위를 보여준다. 오를랑에 따르면, 이러한 행위는 전통적 서양미술사를 풍자하고, 서구 중심, 남성 중심의 사회가 규정한 정형화된 고전적 미의 개념에 도전하기 위한 것이다.[2] 오를랑의 이러한 시도는 독자적인 방식으로 역사화를 패러디함으로써 재현 체계 속에 왜곡되어온 여성 이미지를 재현한 신디 셔먼의 〈역사 초상〉 연작과도 일맥상통한다.

기술 매체와 관련해서는 독일 쾰른 대학에서 슈텐슬리에S. Stenslie와 울퍼드K. Woolford가 피부의 원격 촉각성 실험을 한 바 있다.[3] 이 밖에 맥루언의 미디어론을 행위예술을 통해 실현하고 있는 스텔락Stelarc의 다양한 피부 실험은 하이테크 시대에 인간의 몸을 바꿀 가능성에 대한 탐구이다.[4] 특히 여성주의 미술가들은 피부의 촉각적 경험을 강조하고, 느끼고 지각하는 인터페이스로서 피부를 형상화한다. 이것은 피부에서 이루어지는 촉각이 무엇보다 사물의 물질성과 실제 현존을 체험하게 해주는 데서 비롯한다. 비단 미술만이 아니다. 문학 역시 피부와 피부 메타포를 다양한 형태로 다루어왔다. 피부 벗겨내기나 찢기에서부터 문신, 낙인, 상처 내기, 변신 등을 포함하여 피부 메타포를 통해 정체성, 인종, 섹슈얼리티, 젠더, 고통과 쾌락의 문제를 형상화하는 등 그 범위는 매우 광범위하다. 그러나 피부의 문학적, 문화사적 중요성에도 불구하고 이에 대한 인문학적 연구는 활발하게 이루어

젠더 몸 미술

지고 있지 않다. 이 장에서 피부의 형상화에 주목한 이유는 바로 이러한 문제의식에서 비롯한다. 또한 몸에 대한 담론이 활발해지면서 여성의 몸이 여성주의 담론의 핵심 공간으로서 논의된다. 그러한 논의를 좀 더 미시적인 관점에서 피부와 그 형상화에 초점을 두고 살펴보려는 것이 이 장의 취지이다.

이 장에서는 여성의 피부가 사회·문화적 규칙과 질서의 투사면, 페티시, 상처와 낙인의 장소라는 것을 살피고자 한다. 이어서 여성주의 미술에서 피부는 여성 주체성에 대한 성찰을 이끌어내는 중요 수단임을 밝히고자 한다.

크게 두 층위에서 피부에 대한 접근과 논의가 이루어질 것이다. 첫째, 주체를 보호하거나 가두는 경계로 인식하던 피부에 대한 회의가 20세기 말 이후 두드러지게 미술에서 극단화된다. 피부 자체가 허물어지고 완전히 사라지거나 몸 안의 것들이 몸 밖으로 나와 더럽고 거부감을 주는 '아브젝트abject' 형상으로 새롭게 경계 면을 이룬다. 매끄러운 표면 대신 모호한 덩어리들 혹은 흘러내리는 유체流體로서 나타나는 여성의 피부가 전통적 젠더 질서에 어떻게 저항하고 그것을 위반하는지, 여성성의 재현과 관련해서는 어떤 의미를 지니는지를 크리스테바의 '아브젝시옹abjection' 개념에 근거하여 살펴본다. 둘째, '제2의 피부'로 일컬어지는 옷과 관련한 퍼포먼스들은 전통적 이분법적 인식론을 어떤 방식으로 전도하고 있으며 그것이 시사하는 바는 무엇인지 살펴본다. 이를 통해 몸의 조형성, 즉 성형 가능한 몸에 대한 담론이 위력을 떨치고 있는 오늘날 그 퍼포먼스들이 여성의 몸에 대한 남성의 관음적 욕망을 충실히 따라가면서 역으로 그러한 왜곡된 욕망

과 불평등한 젠더 구조를 피부를 통해 비판하고 있음을 살펴보자.

경계 해체

◇◆◇

신체를 예술의 도구로 삼은 1970년대 신체 미술과 달리 1990년대 들어와 신체에 대한 해부학적 접근을 시도하면서 미술가들은 신체를 조합 및 교환 가능한 것으로 인식하게 된다. 이러한 시각은 절단되고 파편화된 신체나 인공 보철물, 혹은 마네킹 등을 작업의 수단으로 삼는 결과를 가져왔다. 여성의 욕망과 젠더의 문제를 더욱 본격적으로 다루고 있는 점 또한 특징이다. 그중 눈에 띄는 현상으로 경계 면으로서 피부가 해체되고 있는 점을 들 수 있다. 피부가 예술의 새로운 가능성을 모색하고 미학적인 것을 새롭게 구성하는 표면이자 표현 매체로 부상한다. 특히 '아브젝트 아트'를 대표하는 신디 셔먼과 키키 스미스의 작품들은 미술계의 이러한 변화를 단적으로 보여준다. 크리스테바의 '아브젝시옹' 이론의 전복적 특성을 적극 수용하여 예술적으로 형상화한 이들의 작품은 이분법적 사유 체계의 해체를 전제로 하면서 몸의 가치를 새롭게 회복하려 한다. 크리스테바는 『공포의 힘─아브젝시옹에 관한 에세이』에서 '공포의 힘'을 주체 형성의 기본 전제 조건으로 기술하면서 혐오 내지 배제가 갖는 주체 구성적 기능 내지 허구를 주장한다.[5] 즉 '아브젝트'와 '아브젝시옹' 개념을 통해 크리스테바는 주체가 상징계가 요구하는 적합한 주체가 되기 위한 주

체 형성 과정에서 부적합하고 이질적이며 더럽고 무질서한 것들이 어떻게 배제되어 왔는가를 분석한다. 이때 더럽고 비천하고 역겨운 대상이 '아브젝트'라면, 그 대상에 대해 주체가 갖는 육체적이고 상징적인 느낌이나 주체의 반응이 곧 '아브젝시옹'이다.[6] '아브젝시옹'이 전복적 특성을 갖는 것은 억압되고 경계에서 제외된 아브젝트가 결코 완벽하게 제거되지 않고 무의식에 남아 끊임없이 주체를 위협하며 체제와 정체성을 어지럽히는 전복적인 요소로 남아 있기 때문이다 (1부 4장 참조).

먼저 1990년대 전후 신디 셔먼의 작품들에서 볼 수 있는 탈 형태화되고 유동적인 피부를 살펴보자. 1970년대 후반부터 1980년대 초 셔먼의 초기작 〈무제 영화 스틸Untitled Film Stills〉 연작에서는 여성성이 표면적인 것에 불과하고 그 이면에서는 '실재'가 끊임없이 바뀐다. 셔먼에게서 여성을 위한 주체성은 오로지 표피로서, 다시 말해 일련의 연출된 정체성으로만 존재한다. 그러나 초기작에서 볼 수 있는 이른바 '흉내 내기'는 수동적 재생산이지만, 모방의 대상을 재각인하고 재문맥화한다는 측면에서 보면 능동적 과정이기도 하다. 이에 반해 그로테스크한 이미지로의 획기적 전환을 보여주는 중기 작품들은 토사물, 배설물, 월경혈, 정액 등 몸 밖으로 배출되어 내버려진, 무정형의 더럽고 혐오스러운 것을 여성성과 관련짓고 있다. 그뿐 아니라 몸 안과 밖의 경계를 이루던 피부가 전면에서 완전히 사라진다. 주체를 구성하는 내부와 외부의 이원론이 더 이상은 의미가 없다는 점을 피부를 통해 표현하고 있는 것이다. 특히 '흉측한 얼굴' 연작은 지금까지 배척되고 외부로 버려진 것의 장소로 여겨온 피부를 몸에 대한 고전주의적

이상과 근대 동일성 형성의 모든 개념을 파기하는 수단으로 삼고 있다.

〈무제 #314Untitled #314〉(1995)에서 비정형의 얼굴은 한편으로는 완결된 상태가 아닌 형성 과정에 있거나 혹은 스스로 해체되고 있는 것처럼 보인다. 사진 막이 관람자와 이미지 사이의 유동적인 경계로 시선에 들어온다. 얼굴 마스크는 고무 피부와 사진에 의한 피부 사이의 접촉을 통해 이 두 요소가 동일하다는 것을 명시한다. 이로써 '동일성=본질'이라는 표상에 거리를 취하게 한다. 밝은 오렌지색의 기괴한 얼굴에서 군데군데 찢겨 있는 피부 사이로는 속살과 피가 드러난다. 색상의 강렬함이 마스크의 인공성을 한층 강조한다(그림 1). 흥미로운 것은 주체의 중심을 지탱해주고 경계짓는 층이던 피부가 완전히 해체되고 있는 점이다. 피부의 갈라진 틈만이 아니라 눈, 코, 입 등 얼굴의 각 부위가 본래의 위치를 이탈해 있는 점 또한 이 마스크가 그로테스크함을 자아내는 또 다른 이유이다. 뒤죽박죽 누더기 모양의 이 얼굴은 내부와 외부라는 주체 구성의 이원론이 더 이상 아무런 기능도 하지 못하고 무의미하다는 점을 시사한다. 관람자가 개개의 표피 박편들을 가지고 전체 얼굴을 상상해보려 해도 움직이고 있는 듯 보이는 얼굴의 일그러진 편린들은 조합하기가 어렵다. 여기에서 이미지가 형태를 구성하고 또 변형하는 과정 그 자체에 있음을 알 수 있다.[7]

이에 반해 〈그로테스크Grotesque〉(1991)의 얼굴은 피부가 벗겨진 듯 보이기도 한다. 마치 화상으로 인해 피부를 잃은 듯 피부 형체가 벌겋게 일그러져 있다. 점액질 같은 무엇이 희끗희끗 붙어 있는 얼굴은 고통스러워 절규하듯 또는 관람자를 향해 위협하듯 입을 크게 벌리고 있어 그로테스크함을 한층 더 자아낸다(그림 2). 〈그로테스크〉에서

[그림 1] 신디 셔먼, 〈무제 #314〉, 1995(왼쪽 위)
[그림 2] 신디 셔먼, 〈그로테스크〉, 1991(오른쪽)
[그림 3] 신디 셔먼, 〈무제 #324〉, 1995(왼쪽 아래)

볼 수 있는 흐물흐물한 피부 형상이 〈무제 #324〉(1995)에서도 유사한 방식으로 표현된다. 그러나 〈무제 #324〉는 초콜릿의 녹아내리는 특성을 이용하여 살갗을 초콜릿으로 대체하고 있는 점이 다르다. 〈무제 #324〉는 액체에서 고체로, 역으로 고체에서 액체로도 변화 가능한 초콜릿을 소재로 하여 '비정형'의 원리를 시각화한다. 사람의 머리 전체가 달콤해 보이고 녹아 흘러내리는 액체처럼 보인다. 여기에서 초콜릿 표면은 사진 막과 연결되고 사진 막은 똑같이 비정형의 경계를 특징짓는다. 관람자를 향해 바라보고 있는 오른쪽 눈은 카메라의 시선과 마찬가지로 관람자의 시선을 반영한다. 액체처럼 흘러내리는 얼굴 형상에서 안구만이 유일하게 고정되어 있다(그림 3). 여기서 안구는 비정형의 움직임이라는 표상을 포착하는 사진의 정지된 상태를 시각화한 것이라 할 수 있다.[8] 중요한 것은 위의 사진들이 각각 여성의 피부를 움직임이나 점액질, 혹은 액체로 형상화하고 있는 점이다. 즉 여성의 섹슈얼리티와 육체성을 주변적이고 비결정적이며 점액질인 것으로 치환함으로써 여성에게 혐오감과 거부감의 속성을 부여해온 철학적, 사회·문화적 질서와 위계를 재현하고 폭로한다. 액체, 점액질, 완전히 형성되지 않은 비결정적인 것에 대한 그로테스크함이나 불안은 존재론에 관한 철학적 모델 안에서 여성성과 육체성으로 연결된다. 셔먼의 '흉측한 얼굴' 연작은 이 모든 요소가 고체의 견고한 특권적 지위에 종속되어왔음을 이미지로서 강변하고 있는 셈이다.

키키 스미스Kiki Smith(1954~) 역시 그로테스크하고 아브젝트한 피부를 통해 여성의 고통스러운 삶을 표현하고 여성의 신체와 여성성에 대한 재의미화 과정을 시도한다. 예컨대 〈무제Untitled〉(1992)는 손

[그림 4] 키키 스미스, 〈무제〉, 1992

톱이나 날카로운 것에 심하게 할퀸 자국이 등에 남아 있는 여성의 신체를 재현한다. 여성은 정면을 바라보지 않고 뒷모습만을 보여준다. 마치 죄인처럼 고개를 숙인 여성의 모습에서 삶에 대한 희망은 찾아볼 수 없다. 절망과 체념이 여성의 삶에 대한 성찰을 이끈다. 깊게 파인 여성의 상처와 등 한복판에 남은 멍에서 여성의 삶과 고통이 하나의 의미망을 이루고 있음을 알 수 있다. 그리고 그 고통스러움은 여성의 양손에 묻은 피에서 한층 배가된다. 여성의 손은 거의 형체를 알아볼 수 없을 만큼 피부가 벗겨져 있고, 그녀는 이미 시간이 흐른 듯 피가 멈춰 있는 양손을 뒤쪽을 향해 엉덩이 아래로 감추고 있다(그림 4). 이 조각을 정면에서 바라볼 경우 여성의 고통은 이 정도로 전달되지

는 않을 것이다.

스미스의 작품들에서 주로 볼 수 있는 피부를 뚫고 불거져 나온 척추뼈와, 상처가 나서 피부가 벗겨진 듯한 살갗은 〈무제〉와 마찬가지로 상처 입은 여성을 형상화한 것이다. 고통받는 여성과 몸은 그것이 단지 물리적 폭력에 의한 것만이 아니라 정신적인 폭력에 시달려온 결과임을 암시한다. 스미스는 여성의 몸을 폭행이 가해진 유약한 실체로서 표현한다. 분절되어 형체를 갖추지 않은 몸이나 취약하고 손상되기 쉬운 몸으로 인해 신체의 물질성과 육체성이 부각된다. 특히 물질성을 드러내기 위해 스미스는 재료에 있어서도 전통적인 고급 재료보다는 주로 유리, 종이, 왁스, 천, 장식 구슬 등과 같은 저급하고 비천한 재료를 사용한다.

〈피 웅덩이Blood Pool〉(1992) 역시 여성이 태아와도 같이 웅크린 자세를 취하고 있다. 〈피 웅덩이〉는 고통에 몸부림치며 반항하기보다는 폭력적인 상황에 길들여지고, 모든 것을 체념한 듯 절망적인 모습의 여성을 보여준다. 이 조형물에서 여성이 죽어 있다고 보기 어려운 것은 배 속의 태아처럼 다리를 끌어 올려 모아서 웅크린 자세를 하고 있기 때문이다. 그러나 온몸의 피부가 벗겨진 것처럼 보이는 살갗의 피멍과 상처는 여성이 물리적 폭력으로 죽임을 당한 것일지 모른다는 추측을 불러일으킨다. 관람자의 시선을 더욱 사로잡는 것은 피부를 뚫고 밖으로 튀어나와 있는 척추이다(그림 5). 몸의 내부에 있어야 할 뼈가 몸 밖으로 나와 있어 몸의 안과 밖을 구분하고 경계지어주는 피부의 본래 기능은 그 의미를 상실한다. 여성이 고통받고 있고 폭력에 무력한 존재라는 것이 피부를 통해 강하게 부각되고 있다.

젠더 몸 미술

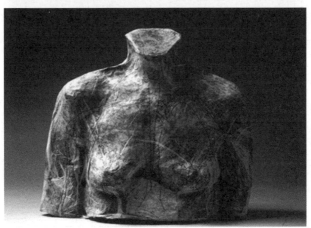

[그림 5] 키키 스미스, 〈피 웅덩이〉, 1992(위)
[그림 6] 키키 스미스, 〈무제(토르소)〉, 1991(아래)

스미스의 작품들에서 주로 볼 수 있는 피부를 뚫고 불거져 나온 척추뼈와, 상처가 나서 피부
가 벗겨진 듯한 살갗은 〈무제〉와 마찬가지로 상처 입은 여성을 형상화한 것이다.

여성 신체의 물질성과 육체성을 재고하게 하는 것 또한 스미스 작품의 특징이다. 이를테면 스미스는 여성의 가슴에서 젖이 흐르거나 남성의 성기에서 정액이 뿜어져 나오는 순간을 포착한다. 또는 눈물이 고인 눈이나 분비물이 고인 여성의 질 등을 표현한다. 이러한 조형물들을 통해 스미스는 일상에서 경험하지만 그동안 배제되고 억압되어 오던 욕구와 본능을 가감 없이 드러낸다. 〈무제(토르소) Untitled(Torso)〉(1991)에서도 관람자의 시선을 끄는 것은 젖이 흘러나오고 있고 피부 위로 무엇인가 흐르고 있는, 더럽혀지고 얼룩진 여성의 피부이다(그림 6). 이 조형물의 더럽고 훼손된 피부는 외부 자극으로부터 손상받기 쉬운 여성의 신체를 표현한 것이다. 그러나 문제의 핵심은 여성의 육체성이 누출의 양식으로 각인되고 있다는 데 있다. 즉 여성이 누출과 액체성으로 재현되고 그것이 여성 고유의 경험 방식으로서 부각된다. '유체流體'의 은유는 엘리자베스 그로츠Elizabeth Grosz가 여성의 성적인 특수성을 형상화하기 위해 내세운 중심 개념이다. 그러나 그로츠가 여성의 육체성을 누출 양식으로 설명하고 있기는 하지만, 여성의 육체성이 본질적으로 그렇게 결정되어 있다는 의미는 아니다. 유체의 속성은 여성의 몸만이 아니라 남성의 몸에도 해당하기 때문이다. 오히려 유체 은유를 통해 강조하려는 것은 유체를 여성만의 것으로 규정하면서 그것에 부정적 속성(경계 위반적이고 더럽다는)을 부여해온 가부장적 담론의 위계와 질서를 재고해야 한다는 점이다.[9]

그렇다면 바로 이 점에서 스미스의 조형물 〈토르소〉에 대해서도 다음과 같은 물음을 제기할 수 있다. 이 〈토르소〉가 함의하는 유체성의 은유는 남성의 고체성과 자기동일성에 대한 대립 개념으로서 표현되

고 있는가? 아니면 여성의 내재적 유체성을 새로운 존재론적 진리로
서 내세우고 있는가? 이에 대해 스미스가 유체성의 은유를 전략적으
로 이용하고 있다고 보는 것이 더 타당할 것이다. 그 이유는 스미스가
유체성의 은유를 통해 젖가슴에 대한 여성 중심적 경험의 개념화 자
체를 강조하고 있는 것이 아니라 그러한 개념화가 구성 내지 상상적
인 것에 불과함을 역설하는 것으로 볼 수 있기 때문이다. 더욱이 스미
스는 유체의 은유에 내재하는 경계 위반적 속성을 가부장제 질서에
도전하고 저항할 수 있는 가능성으로서 제시하고 있기 때문이다.

　스미스가 형상화한 겹겹이 층을 이룬 피부, 벗겨진 피부나 분비물
이 흘러내리는 피부, 상처 나거나 멍든 피부 등은 확고하던 신체 형태
와 매끄러운 피부에 위배되며 경계가 불명확하다. 특히 몸의 경계를
위반하는 유체는 고정되어 있지 않고 끊임없이 형태의 변화가 이루어
지는 공간이다. 크리스테바는 어머니의 몸이 상징계 안과 밖의 '경계'
에 위치해 있다고 강조한다. 경계에 모호하게 놓여 있다는 점 때문에
어머니의 몸은 상징계의 분리 영역을 가로지르는 공포의 몸이라는 것
이다. 바꿔 말하면 어머니의 몸이 가부장적 상징 질서에서 공포감을
일으키는 것은 단일성을 추구하는 상징계의 분리 논리로는 통제가 불
가능하기 때문이다. 또한 상징 질서의 경계를 가로지르는 아브젝트한
모성은 오염된 부정한 몸이며, 단일성을 위협하는 이질성을 지닌다.[10]
스미스의 〈토르소〉는 바로 이러한 이질성을 통해, 모성이 지닌 반역적
힘을 보여준다. 그것은 크리스테바가 신체 흐름의 한 지표가 되는 체
액과 불결함과의 연관성, 그리고 체액에 내재하는 '아브젝시옹'의 의
미를 강조한 것과도 연관된다. 체액이야말로 몸의 안과 밖의 경계짓

기가 모호하다는 것에 대한 증거이기 때문이다. 체액은 또한 자율성과 정체성을 지향하려는 주체의 욕구를 저해하는 요인으로 작용하기도 한다. 따라서 스미스가 피부를 통해 표현하고 있는 유체성 은유는 체액의 비결정적 특성과도 같이 이항 대립으로는 환원 불가능한 물질성을 대변한다고 할 수 있다.

다른 한편으로 셔먼의 〈무제 #190〉처럼 스미스 역시 신체의 내부를 외부로 표면화하고, 보이지 않던 부분을 관람자 앞에 드러냄으로써 전통적인 이분법적 구도를 전복한다. 철저하게 시각성에 기초한 내부와 외부의 분리는 내부를 특권화하고 외부는 내부에 비해 열등한 것으로 간주하는 결과를 가져왔다. 이러한 전통적 인식 자체에 반기를 들고 있는 셔먼과 스미스의 작업은 안정된 정체성 자체를 거부하면서 그것을 전복하려 한다.

몸 안의 근육, 힘줄 등을 고스란히 드러내고 있는 전신상 〈성모 마리아Virgin Mary〉(1993)가 단적인 예이다. 〈성모 마리아〉는 제목이 시사하듯이 '성모 마리아' 이미지에 투사해온 여성에 대한 남성의 이중적 이미지를 표현한다. 이 전신상은 신화에 나오는 피부가 벗겨진 마르시아스를 연상시킨다(그림 8). 스미스는 형벌의 일종이던 살갗 벗기기 모티브를 차용하여 고통스러운 형벌과 여성의 삶을 교차시키고 있다. 역사적으로 산 사람의 몸에서 살갗을 벗겨내는 극도의 고통스러운 형벌인 박피는 고문의 차원에서 행해져왔다. 그런 맥락에서 보면 이 조형물은 여성의 삶 자체가 형벌과도 같이 고통스러울 수밖에 없다는 것을 박피된 신체 조형물을 통해 보여준다고 하겠다.

피부가 벗겨진 형상에서 한 걸음 더 나아가 〈무제Untitled〉(1988)는

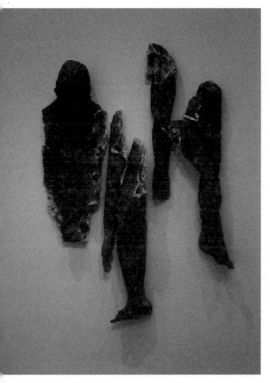 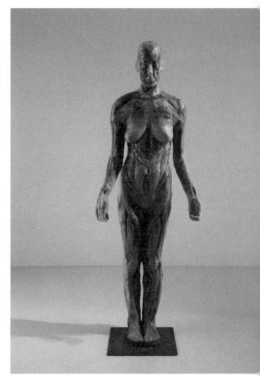

[그림 7] 키키 스미스, 〈무제〉, 1988(왼쪽)
[그림 8] 키키 스미스, 〈성모 마리아〉, 1993(오른쪽)

스미스가 형상화한 겹겹이 층을 이룬 피부, 벗겨진 피부나 분비물이 흘러내리는 피부, 상처
나거나 멍든 피부 등은 확고하던 신체 형태와 매끄러운 피부에 위배되며 경계가 불명확하다.
특히 몸의 경계를 위반하는 유체는 고정되어 있지 않고 끊임없이 형태의 변화가 이루어지는
공간이다.

실체는 없고 빈 껍데기만 남은 형상을 조형화한다. 붉게 물들인 종이로 만든 사지와 몸통이 파편화되어 벽에 걸려 있다(그림 7). 파편화된 신체는 후기 신체 미술의 한 전략이자 대표적 이미지이다. 머리, 눈 등 주요 기관만을 중시해온 신체의 위계를 문제시하고, 파편화되고 아브젝트한 신체를 재현함으로써 여성의 몸에 대한 탈신비화와 몸의 해방을 꾀하기 위한 것이다.[11]

셔먼이나 스미스와는 다른 차원에서 제니 홀처Jenny Holzer는 충격적인 방식으로 폭력과 여성의 문제를 다룬다. 〈강간 살인Lustmord〉(1993)은 전체 이미지 공간을 피부로 가득 메워 글쓰기의 표현 매체로 활용하고 있다(그림 9). 〈강간 살인〉은 유고슬라비아 내전 당시 강간 살인과 관련하여, 피해자, 가해자, 목격자, 이렇게 세 목소리를 한데 담아 30개의 컬러 사진 형태로 제작한 연작이다. 여성들의 피부에다 여러 텍스트들을 적고 그것을 카메라로 확대 촬영하여 체모, 모공, 반점이나 흉터 등 피부의 개인적 각인들을 강하게 드러낸다.[12] 그 결과 잔혹한 만행을 직접 눈으로 보는 것 이상의 효과를 자아낸다. 물론 피부에 쓰인 글들은 몸과는 상관이 없으며, 강간 행위 자체를 결코 담아낼 수는 없는 메시지에 불과하다. 사인펜으로 영어나 독일어 문장이 적힌 각각의 피부는 내적 독백을 이미지화한다. 소리 없는 그 세계에서 과연 누가 말하고 있고, 누구를 위해 말하는 것인지는 불분명하다. 단지 그것은 섹슈얼리티, 폭력, 죽음과의 경험들을 연상시킬 뿐이다. 여기서 중요한 것은 폭력적으로 타인의 몸에 침투하는 육체의 분비물이나 배설물, 체모나 피부의 돌기 등이다. 이를 통해 홀처는 피부를 경계로서 다루되 폭력으로부터 보호받지 못하는 부서지기 쉬운 양피지

젠더 몸 미술

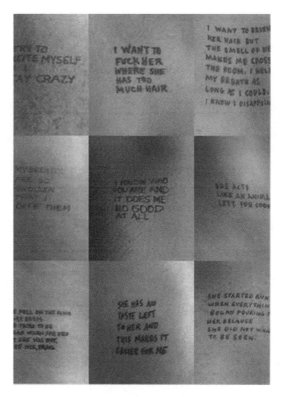

[그림 9] 제니 홀처, 〈강간 살인〉, 1993

로서 주제화한다. 일간지 《쥐트도이체 차이퉁Süddeutsche Zeitung》 1993년 11월 19일자 표지를 장식하고 있는 것은 '여성들이 죽어가던 그 당시 나의 의식은 완전히 깨어 있다.'는 표제어이다. 피부 단면들로 가득한 이 지면들은 보호받지 못하고 손상되기 쉬운 여성의 육체를 재현한 것이다. 홀처는 이 일간지를 그 지역 출신 여성 여덟 명이 헌혈한 피를 사용하여 인쇄하게 했다. 그 여성들의 피는 도주한 여성들의 실제 피, 말하자면 희생자의 피를 대변한다. 피로 인쇄하는 것은 사진이 증

거 수단으로서 갖는 의미 이상의 역할을 한다. 당시 미국의 포르노 상점들에서 집단 강간을 다룬 영화들이 급부상하자 홀처는 미디어라는 수단을 좀 더 철저하게 천착함으로써 여성에 대한 폭력의 문제를 제기하려 했다.[13] 흔적으로서의 피는 강간당한 여성들을 담은 사진보다 훨씬 더 강렬한 인상과 강한 파급효과를 지닌다. 그것은 관음증에 의한 또 다른 형태의 낙인 혹은 희생자들과의 동일시를 방해한다. 여기서 옛 유고슬라비아 출신의 여성들이 사고 당사자인 여성들의 역할을 대신 떠맡고 있다. 재현의 과정이 실제 육체 위에서 완성되고 있기는 하지만, 여성의 몸을 보는 즐거움과 욕망은 육체로부터 사라진다.

지금까지의 논의를 종합해보면, 셔먼, 스미스, 홀처의 작품에서 볼 수 있는 경계 없는 피부, 유출되고 녹아내리는 피부, 상처가 각인되는 피부 등은 불안정한 여성의 존재를 상징한다. 하지만 여성의 피부를 더럽고 혐오스러운 형상 등 부정적으로 표현하는 것은 이상화되어온 여성 신체 이미지에 대한 남성들의 욕망과 환상을 깨려거나 여성 존재의 불안정과 불확실성을 표현하는 데 그치지 않는다. 비결정적이고, 안과 밖의 경계가 없는 피부, 유체로서의 피부 등은 자기동일성을 문제삼고 주체성과 육체성을 재고하게 한다. 그리고 바로 이 점이 '아브젝시옹' 개념과 연결될 수 있는 지점이기도 하다. 『공포의 힘』에서 크리스테바는 주체 형성과 관련하여 깨끗하고 정결한 몸의 경계야말로 '말하는 주체'가 주체로 구성되는 기본 조건이라고 강조한다. 특히 셔먼과 스미스는 여성의 피부 자체를 매체로 삼아서, 억압되고 경계에서 제외된 것들을 통해 신체 이미지의 안정성을 위태롭게 하고 체제와 정체성을 전복하려 한다. 그 과정에서 심리적 보호, 자기 통합

내지 편입에 대한 표상들이 지속적으로 피부로 상징화된다. 이와 같이 아브젝트하고 유동적인 여성의 피부는 여성의 몸을 남성의 성적 대상으로 위치시키고 물신화해온 관행에 대항한다. 더욱이 이러한 피부 형상화는 젠더화된 몸의 존재론적 위상에 문제를 제기한다는 점에서 중요한 의미를 갖는다고 할 수 있다.

여성성과 '제2의 피부'
◇◆◇

독일 현대 여성 작가 레베카 호른Rebecca Horn(1944~)은 신체 조각, 퍼포먼스, 움직이는 조각, 설치미술 등 여러 장르에서 다양한 실험을 보여준다. 그중 널리 알려진 것으로는 1970년대부터 면, 붕대, 깃털 같은 재료를 이용하여 신체의 자유를 속박하거나 신체 일부를 연장하고 변형하는 퍼포먼스를 들 수 있다. 주로 관객의 청각과 촉각을 자극하는 소재를 사용하여, 시각보다는 청각과 촉각에 민감한 여성 신체의 특성을 재현한다. 〈천국의 미망인Paradies-Witwe〉(1975)은 몸 전체가 드나들 수 있도록 만든 누에고치 모양의 조형물이다. 빈 공간에 까만 기둥처럼 보이는 조형물이 세워져 있는데, 가까이 다가가서 보면 그것이 닭의 깃털로 이루어진 오브제임을 알 수 있다. 퍼포먼스에서 이 오브제는 그 안에 있는 여성의 내적 동요와 몸의 흔들림이 외부 표면으로까지 전달되도록 정밀하게 제작되었다(그림 10). 깃털의 미세한 흔들림만 감지될 뿐 이 오브제는 장시간 정지된 상태로 놓여 있고

한 여성이 텍스트를 들려준다.[14] 그 텍스트는 시구절, 개인이 주고받은 서한의 일부 혹은 꿈과 개인적 사건들에 대한 난해한 암시들로 이루어진 초현실적 콜라주이다. 이 오브제는 천천히 열렸다가 다시 닫히는데, 이때 옷을 걸치지 않은 여성, 즉 미망인의 몸만 보이고 얼굴은 전혀 알아볼 수 없다. 관람자는 발화자의 텍스트가 미망인이 자신의 환상 속 이미지들과 주고받는 대화이면서 그곳의 빈 공간과 나누는 대화임을 알아차릴 수 있다. 이는 정신적 고립감을 극복하고 동시에 사람들 사이의 공간 안에서 개인의 자유를 확장하려는 노력을 상징화한 것이다.[15]

호른은 자신의 모습을 깃털, 즉 '제2의 피부'에 갇힌 여인으로 묘사한다. 그녀는 깃털이란 소재를 접촉 감각의 근원인 피부와 동일한 의미로 사용한다. 촉각은 타인과 관계를 맺는 데서 가장 기본이 되는 감각이다. 호른이 깃털을 주로 다른 사람과의 신체 접촉을 위한 도구로 이용해온 것도 그 때문이다. 시각적인 것보다는 청각이나 촉각을 자극하는 소재를 통해 관객과의 친밀성은 물론 호른 자신의 신체와도 친밀성을 높이려는 것이다. 시각은 대상과의 거리를 전제로 한다. 이에 반해 촉각은 직접적인 신체 접촉을 통해서만 가능하다. 또한 시각은 주로 남성적 욕망을 반영하는 남성적 감각으로 인식되어왔다. 반면 촉각은 상대적으로 여성적 감각으로 간주되어왔다. 호른은 피부에 의한 접촉과 감각을 여성의 욕망을 드러내는 데 활용한다.

호른이 깃털 조형물을 통해 여성적 감각으로서 촉각을 강조하고 있다면, 독일에서 활동하는 이탈리아 출신의 미디어아티스트 알바 두어바노Alba d'Urbano(1955~)는 의상 조형물을 통해 피부의 경계 문제를

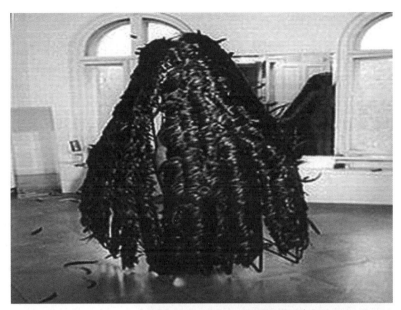

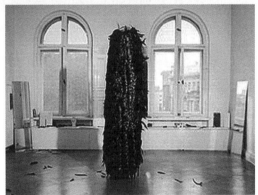

[그림 10] 레베카 호른,
〈천국의 미망인〉, 1975 – 1977

호른은 자신의 모습을 깃털, 즉 '제2의 피부'에 갇힌 여인으로 묘사한다. 그녀는 깃털이란 소재를 접촉 감각의 근원인 피부와 동일한 의미로 사용한다. 촉각은 타인과 관계를 맺는 데서 가장 기본이 되는 감각이다.

다룬다. 제2의 피부를 제작하려던 두어바노는 프로젝트 〈피부 가까이 Hautnah〉(1994)에서 피부와 옷의 내재적 관계를 탐구한다. 이 프로젝트에서는 육체의 경계들, 외재성과 내재성의 관계가 핵심을 이룬다.[16] 설치물의 주된 구성 요소는 신체의 본래 크기대로 본을 뜬 의상이다. 이 설치물은 컴퓨터 디지털 기술에 의해 제작된 것으로 마치 피부를 벗겨낸 듯 보인다. 몸에서 옷본을 떠서 가죽 소재의 물질로 꿰매어 만든 이 설치물은 옷처럼 옷걸이에 걸려 있다(그림 11).[17] 두어바노는 인간의 가장 외적 경계인 피부와 사진술에 의한 피부의 2차원적 재생산을 보여준다. 이는 육체에 대한 자연적 관계를 더욱 상실하게 된, 1990년대의 몸 이해에서 출발한다. 몸은 이제 더 이상 확고한 실재가 아니라 탈물질화된 것으로 체험된다. 두어바노는 의상들을 마치 피부처럼 보이게 하고 피부를 의도적으로 강조함으로써 이러한 해체된 관계를 형상화한다. 이때 피부를 본뜬 것이 옷으로서 외부에 착용되었지만, 매체적 변화를 겪으면서 그 옷은 다시 육체에 대한 모든 관계 상실을 의미하게 된다. 전자 방식을 활용한 이 작업 과정에서 2차원의 이미지가 3차원의 몸에 투영됨으로써 마침내 육체는 시각적 실체가 된다.[18]

〈피부 가까이〉의 연속물 〈불멸의 재단사Der unsterbliche Schneider〉(1995~1997) 역시 이와 동일한 방식으로 현대사회의 지각 메커니즘을 비판한다. 두어바노는 바지, 블라우스, 스커트 등 다양한 옷 모형을 〈피부 가까이〉와 동일한 기술로 제작한 후 그것을 하나의 컬렉션처럼 제시하거나 커다란 포스터 형태로 광고탑에 부착하였다(그림 12). 옷의 주된 기능은 신체를 보호하고 몸을 가리는 데 있다. 그러나 오늘날 옷은 시선을 차단하는 것이 아니라 타인의 시선을 유인한다. 옷은

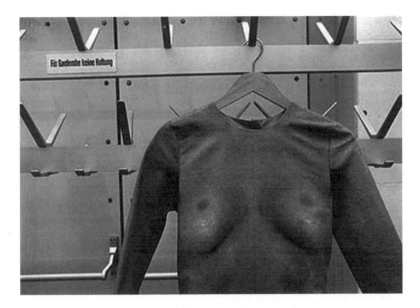

[그림 11] 알바 두어바노, 〈피부 가까이〉, 1994

위장이 아니라 드러냄의 도구가 되었다. 여성의 특정 성 부위들을 강조한 두어바노의 옷들은 벗은 몸과 시각적 차이가 없어 혼란스러움을 야기한다. 이는 서구 문화에서 섹슈얼리티와 여성성의 문제가 성에 관한 담론에 밀착되어왔음을 시사한다. 다시 말하면 패션이 여성을 응시와 성욕의 대상으로 만드는 효과적이고도 보편화된 수단임을 강조한다. 아울러 본래 피부로 대표되는 몸의 재현 기능을 옷이 떠안게 된 현대 소비 세계의 이미지를 표현한다. 이러한 제2의 피부인 의상의 예술적 표현은 몸에 대한 이해와 인식의 변화를 기반으로 한다. 더이상 몸은 분명한 경계에 의해 확고하게 존재하는 실재로 정의될 수 없다. 현대 사회에서는 외부 세계로부터 보호해주는 옷의 본래 기능이 확장되거나 완전히 사라지고 육체 이미지의 중재 역할만을 할 뿐

이다. 이 프로젝트는 옷이 더 이상 개인과 주변 환경과의 경계이기보다는 내부와 외부, 개인과 사회, 예술 작품과 수용자 사이를 적극적으로 매개하는 소통의 매체임을 강조한다.[19] 서구의 패션 양식은 주체/객체, 남성/여성 간의 철학적 대립과 관련이 있다. 여성에게는 수동적 표현의 매개체이자 바라봄의 대상이라는 위치가 부여되어왔음은 주지의 사실이다. 두어바노는 바로 이러한 전형적 코드에 의해 속박당하고 남성의 응시에 의해 욕망의 대상이자 쾌락의 진열장으로 조직화되어온 여성의 몸을 제2의 피부를 통해 폭로한다.

그러나 또 다른 해석도 가능하다. 문화사적으로 여성성의 코드화는 피부 '위'에서, 남성들의 코드화는 피부 '아래'에서 이루어진다. 역사상 유행의 과정에서도 언제나 여성은 이른바 남성의 '존재'와 달리 '표면'(가장으로서의 여성성)을 실체화하고 구성해왔다. 성의 구성, 젠더 질서의 형성이 곧 유행과도 직결되는 것이다. 이러한 사실은 옷의 물질성과 함께, 후기 현대 자본주의 사회에서 몸을 도외시하고 감추고 성형하는 방법들을 살펴보면 더욱 분명해진다.[20] 이렇듯 여성성은 여성의 신체가 지각되고 표현되는 방식에 의해 정의된다. 신체는 "여성에 대한 문화적 이상형이 충실하게 제조되는 장소이며, 회화에서 광고, 포르노그래피, 패션에 이르기까지 모두 여성 신체를 바라보는 특별한 방식을 생산하는 관행들"[21]이라 할 수 있다.

같은 맥락에서 여성과 이미지의 상징적 관계를 보여주는 셔먼의 〈무제 #168〉을 보자. 〈무제 #168〉 역시 여성 주체의 사라짐, 즉 실체 없는 이미지로서의 여성의 존재를 여성의 옷을 통해 구현하고 있다. 어지럽게 널려 있는 사무용품들 사이에서 여성의 몸은 모래 아래 파묻힌

젠더 몸 미술

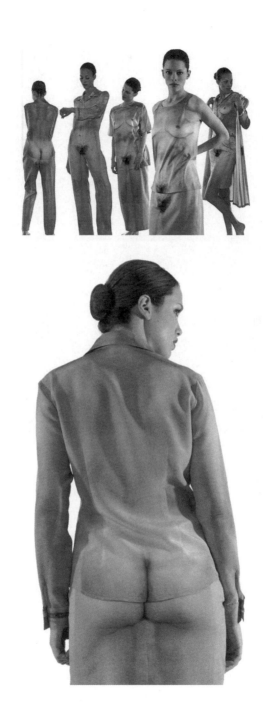

[그림 12] 알바 두어바노, 〈불멸의 재단사〉, 1997-2000

[그림 13] 신디 셔먼, 〈무제 #168〉, 1987

듯 감추어져 있다. 텅 빈 TV의 화면은 뭔가 파괴의 흔적을 짐작하게
한다. 여성 정장 위쪽 머리 부분에는 해골 모양이 보이고, 그것의 빈
동공이 눈의 위치를 말해준다(그림 13). 셔먼은 주로 이미지의 폭력과
나르시시즘에 사로잡힌 여성의 관계를 보여주려 한다. 〈무제 #168〉
역시 가부장적 재현 체계에 의한 여성성의 이미지를 극복하거나 그
이미지의 파괴를 목표로 하는 여성주의의 개념 구상이 어떻게 기만의

젠더 몸 미술

결과로 이어지는가를 문제 삼고 있다. 그 이유는 여성성에 관한 천편일률적인 이미지들의 가면 뒤에는 여성에게 자신의 여성성과 동일성을 보증해줄 '진정한' 여성이나 '고유한' 육체가 숨겨져 있는 것이 아니기 때문이다. 이와 같이 셔먼의 예술은 일상의 신화를 탈코드화하고 파괴한다.[22] 초기작 〈무제 영화 스틸〉 연작에서 셔먼은 '여성'이라는 범주를 생산하는 관습화되고 정형화된 기호들을 만들어낸다. 그 기호들을 통해 셔먼(여성)은 자신이 주체가 아니라 부재하는 허구의 존재에 불과함을 드러낸다. 거기에서는 진정한 셔먼은 존재하지 않고 가장하고 있는 외관만이 존재했다. 그러나 중기 작품인 〈무제 #168〉에 와서는 그러한 외관마저도 삭제해버린다. 여성의 실체는 없고, 남는 것은 여성에게 외관을 부여하고 이미지를 만들어주던 여성의 '옷'뿐인 것이다. 〈무제 #168〉은 그 어느 때보다 매체가 발달한 현재의 재현 체계 내에서 그 어떤 이미지도 체계의 논리와 법칙성으로부터 자유로울 수 없음을 분명히 하고 있다.

두어바노가 응시 대상으로서의 여성에 대한 시각적 포장을 마치 패션쇼처럼 전시하고 있다면, 체코 출신의 캐나다 작가 야나 슈테르박 Jana Sterbak은 역으로 그러한 시각적 포장을 완전히 전도한다. 전시회 〈바니타스: 백색증 식욕부진증 환자를 위한 고기 드레스 Vanitas: Flesh Dress for an Albino Anorectic〉(1987. 이하 '바니타스'라 칭함)라는 제목에 명시된 바와 같이 고기를 꿰매 만든 의상은 모든 현세적인 것의 무상성을 드러낸다. 스테르박은 피가 흐르는 것 같은 시뻘건 고기 옷을 맨살 위에 걸치고 있다. 고기로 만든 옷들을 미술관 옷걸이에 걸어두거나 상반신 마네킹에 장시간 걸쳐둔다. 인간의 몸 내부가 밖으로 뒤집

혀 있는 것처럼 보이는 이 고기 의상은 시간이 흐르면서 점차 회갈색을 띠게 된다. 또한 수분이 증발하면서 가죽 소재의 패치워크처럼 보인다.[23] 가축의 고기가 인간의 옷이 되고, 고기가 바짝 마르고 오그라드는 과정에서 고기는 다시 인간의 몸과 유사한 피부가 된다. 이 과정에서 고기라는 물질의 사물화 과정이 관람자에게 의식된다.[24] 그러나 제목에 명시된 바와 같이 모델의 수척함은 그녀가 비만과 지방을 거부하는 거식증 환자'임을 말해준다. 캐럴 애덤스Carol J. Adams 는 『육식의 성정치』에서 고기를 가부장적 세계의 화신으로 여기고, 자연과 야생동물에 대한 인간의 승리를 동물과 여성에 대한 억압 내지 착취와 동일한 것으로 강조한다.[25] 비단 애덤스만이 아니다. 난 멜링거Nan Mellinger 역시 단순화해 표현하면, 여성은 고기를 먹지 않고 여성이 바로 고기이며, 고기는 남성의 음식이자 전유물이라는 도식을 제시한다. 이를 통해 남성의 여성에 대한 식인주의적 환상의 근원과 문화사를 밝히고 있다.[26] 그런 관점에서 보면 〈바니타스〉의 고기 옷은 여성의 몸에 대한 사회·문화적 탈취를 상징화한 것으로 볼 수 있다. 각 문화에 따라 다르지만 일반적으로 신체를 관리하려는 욕구가 사회적 신체를 만들어내는 핵심이다. 패션과 미의 관행은 신체 크기와 형태, 제스처, 자세, 동작 등 신체의 통제를 야기한다. 이것이 서구 문화에서만 특이하게 나타나는 것은 아니다. 그러나 육체에 대한 강박관념이 유독 서구 문화에서 두드러진다고 볼 때 〈바니타스〉는 젠더화된 사회·문화 질서로부터의 여성 실체의 해방과 주체성 회복을 부르짖고 있는 것이라고 할 수 있다.

〈바니타스〉에서 간과할 수 없는 것은 살아 있는 요소와 죽은 요소

젠더 몸 미술

의 결합이다. 바흐친이 그로테스크 이론에서 강조한 육체의 그로테스크한 혼종성hybridity이 표현되고 있다. 부패와 변화의 과정을 보여주는 고기 의상이 창백한 여성의 메마른 몸 위에 걸쳐져 있다. 많은 상징체계 속에서 여성의 몸은 삶과 죽음, 둘 다와 연관되어왔다. 여성은 생명의 잉태라는 측면에서 삶의 원천이다. 그러나 노화가 진행되면서 재생산 기능을 상실하게 되면 여성으로서, 어머니로서 갖는 의미 또한 무효화된다.[27] 여성의 몸이 썩어가는 고기, 그것도 썩는 과정에서 구역질 나는 냄새를 풍기는 짐승의 살로 덮여 있다는 바로 그 점에서 '아브젝시옹' 개념과 연관지어볼 수 있다. 크리스테바는 배설물과 그것의 등가물로 부패, 감염, 질병, 시체 등을 들고 있다. 이것들은 동일성의 외부로부터 온 위험을 표상한다. 즉 비자아로부터 위협당하는 자아, 외부 환경으로부터 위협받는 사회, 죽음으로부터 위협받는 삶 같은 것을 의미한다.[28] 그중에서도 아브젝시옹의 가장 극단적 형태를 보여주는 예로 크리스테바는 시체를 직면하였을 때를 든다. 오물들 중에서 가장 역겨운 것이라 할 시체는 모든 것을 침범하는 경계인데, 삶과 죽음 사이의 경계에 있으면서도 그 영역을 삶의 중심에 놓기 때문에 시체는 참을 수 없는 것이다. 바꿔 말하면 시체는 자아의 안정성과 확실성에 의문을 제기하면서 자아를 위험에 빠뜨린다.[29] 마찬가지로 슈테르박이 주된 소재로 삼고 있는 고기는 부패해가고 있는 육체로서 생물과 무기질의 경계 '사이에' 있는 모호성을 드러낸다. 시체가 상징계에서 추방되어야 할 존재인 것과 마찬가지로 고기 역시 외부로부터 부여되는 정체성에 내포된 위험을 상징한다.

두어바노의 프로젝트 〈피부 가까이〉의 옷, 셔먼의 〈무제 #168〉에서

여성의 실체는 없이 빈껍데기처럼 남은 옷, 슈테르박의 〈바니타스〉에서 고기 옷 등은 모두 1980년대 말 이후 더욱 유행에 종속되기 시작한 여성의 몸을 대변한다. 핵심은 이러한 시도가 여성의 피부와 옷, 그것도 여성성을 드러내는 표식을 강조하고 있다는 데 있다. 이 작품들은 현대사회에서 몸의 자본화가 그동안 여성에게 지워온 가부장적 가치들을 교란한다. 나아가 궁극적으로는 욕망의 실현을 위해 몸을 훈육의 대상으로 삼는 현실에 대한 비판이기도 하다. 즉 소비 자본주의 사회에서 과도한 다이어트, 메이크업, 패션과 유행, 물신숭배적 풍토 등 여성들로 하여금 자신의 몸을 상품화하게 만드는 사회 · 문화적 현상에 대한 비판이라 하겠다.

젠더 질서에 대한 저항과 위반의 공간

◇◆◇

여성의 피부는 모더니즘과 가부장적 사회가 아름다움으로 규정해온 여성의 몸을 혐오감과 불쾌감을 주는 요소로 형상화하는 수단 가운데 하나이다. 특히 현대미술에서는 몸의 안과 밖을 분리하는 경계면으로서의 피부가 완전히 사라지고 몸 안의 것들이 아브젝트한 형태로 나타난다. 이때 배척되고 외부로 버려진 것들의 장소로 표현되는 피부는 몸에 대한 고전주의적 이상과 근대 동일성 형성의 모든 개념들에 의문을 갖게 한다. 유동적이고 아브젝트한 피부는 매끄럽고 깨끗한 피부의 물신화와 그것을 강요하는 것에 대한 저항이다. 동시에

그것은 상징 질서의 바깥 혹은 경계에 위치한 여성의 주변성을 드러 내는 물질적 기호이다. 눈, 코, 입 등 모든 신체 기관들을 지탱해주던 피부를 흐트러뜨려 해체함으로써 그 기관들을 본래의 위치에서 이탈 시키거나 함몰시키고, 혹은 신체 내부를 드러내 보이는 것에서 사회 의 모든 규범화 과정들을 '탈위치화'하려는 의도를 엿볼 수 있다. 최 근 제2의 피부인 옷을 이용해 독특한 방식으로 여성성의 문제를 제기 하는 퍼포먼스들 역시 주목할 필요가 있다. 이 행위들은 여성의 피부 가 사회·문화적 통제가 행해지는 투쟁의 장이자 개인적 경험의 장소 임을 강조한다. 지금까지 살펴본 피부의 형상화는 동일성, 질서, 경계 를 교란하고 해체한다. 이러한 작업은 사회·문화적 규정이 몸에 새 겨지는 과정에서 동일성이나 단일성만을 강제해온 서구 가부장적 전 통에서 벗어나려는 시도와 노력의 표현이다. 그것은 규범적 신체는 물론 억압적 젠더 질서와 구조에 대해서도 도전하고 위반하는 것이라 고 할 수 있다.

이 장에서는 피부의 형상화와 그 메타포를 주로 독일 출신 혹은 독 일에서 주로 활동하는 여성 작가들의 1980년대, 1990년대의 사진, 조 각, 퍼포먼스에 초점을 두고 고찰하였다. 하지만 2000년대 미술에서 는 이와 다른 형태로, 피부와 여성성의 문제가 논의된다. 오늘날 피부 는 자본주의 시장 메커니즘에 의해 또 다른 형태의 자본의 욕망이 되 고 있다. 남녀노소를 불문하고 날씬한 몸에 대한 욕망 못지않게 깨끗 하고 팽팽한 피부에 대한 집착과 열망이 대단하다. 특히 미에 대한 환 상과 강박, 거기에서 비롯하는 피부 화장, 피부 관리, 피부 성형 등은 젠더화된 질서에 여성 스스로가 굴복하고 순응하거나 역으로 그것을

조장하는 것으로 볼 수 있는 여지를 준다. 예컨대 신디 셔먼의 2000년대 작품들은 바로 그러한 측면을 포착한다. 앞서 다룬 1990년대 작품과 달리 최근 작품들에서 셔먼은 사회의 미적 기준에 부합하려고 안간힘을 쓰는 평범한 중년 여성의 초상을 주로 제시한다. 그 주된 특징 중 하나가 지나치게 과장된 여성의 화장이다. 이를 통해 셔먼은 후기 자본주의 소비사회가 조장한 미적 기준과 남성들의 잣대에 자신의 외모를 맞춰가는 데 급급한 현대 여성들에게 과연 진정한 자아나 정체성, 주체성이 존재하는가를 묻고 있다. 셔먼의 최근 작품에서 '피에로' 캐릭터는 바로 이 같은 현대 여성과 그 존재에 대한 풍자이자 비판이라고 할 수 있다.

살
─추와 혐오의 미학

'순종적인 신체'─아름다운 몸과 외모 만들기
◇◆◇

사랑이 문학의 영원한 주제라면 인간의 몸은 원시미술에서 오늘날
에 이르기까지 미술의 영원한 주제이다. 하지만 각 문화에 따라 높이
평가되는 특정 이미지가 존재하고, 거기에 속하지 않는 이미지는 상
대적으로 비하되고, 바람직하지 않은 것으로, 심지어 추하고 혐오스
러운 것으로 규정된다. 그런데 오늘날처럼 여윈 몸이 아름답다고 칭
송된 시기는 역사상 유례가 없다. 1959년에 처음 소개된 바비 인형에
대한 환상은 여전하다. 여성들은 아무리 비현실적인 기준이라 하더라
도 스스로를 그 기준에 맞추기 위해 엄청난 압박을 느끼면서도 안간

힘을 쓴다. 날씬해지기 위한 열망은 거의 병적이다.[1] 동서양을 막론하고 '옷이 날개다'라는 속담은 이제 '몸이 날개다'로 바뀌었다. 더욱이 아름다움의 신화에는 몸의 날씬함만이 아니라 젊고 건강한 것이 절대적으로 작용한다.

더는 날씬한 것만으로 충분하지 않다. 이젠 탄탄한 근육이 있어야 한다. 처지거나 늘어지거나 힘없어 보이지 않는, 선이 뚜렷한 몸 말이다. 물론 이를 위해서는 통제가 중요하다. 노화나 신체적 변화, 몸무게, 임신, 근육 정도, 피부 상태, 움직임에 대한 통제가 필요하다.[2]

인간의 외모가 곧 경쟁력이 되어버린 사회에서 여성의 몸은 그 자체로 전쟁터를 방불케 한다. 절체절명의 궁지로 내몰린 여성들에게 아름다운 외모 가꾸기는 생존을 위한 절대적 목표가 되어가고 있다.

푸코는 『감시와 처벌』에서 근대의 도구적 이성이 육체를 지배하는 방식을 방대한 역사적 사례를 통해 설명한다. 푸코에 따르면 근대적 형태의 군대, 학교, 병원, 감옥, 공장 등에서 이루어지는 훈육적 관행은 신체의 효용성을 증대하기 위한 것으로 이는 '순종적인 신체'를 생산해낸다. 인간의 신체에 가해지는 강압의 정치, 말하자면 몸의 활동, 동작, 행동에 대한 계산된 조작이 형성되면서 인간의 신체는 권력의 기제 속으로 들어가게 된다. 이러한 일종의 '권력 장치'를 푸코는 '정치적 해부'라고 일컫는다. "정치적 해부는 자기가 원하는 바를 타인의 몸이 수행할 뿐만 아니라 자기가 원하는 대로 타인의 몸이 작동하도록, 자기가 정하는 기술과 속도와 효율에 따라 타인의 몸에 대해 지배

권을 갖는 방법을 규정해주었다. 이렇게 해서 훈육은 종속되고 훈련된 신체, 즉 순종적인 신체를 생산해낸다."3

그러나 샌드라 리 바트키Sandra Lee Bartky가 지적하고 있듯이 푸코는 특별히 여성적인 몸 만들기의 양식을 생산해내는 여러 훈육적 관행들을 간과하고 있다. 푸코는 남성과 여성의 육체적 경험이 다르지 않은 것을 전제할 뿐 아니라 남성과 여성이 근대적 삶의 특징적 제도와도 동일한 관계를 맺고 있는 것으로 상정한다.4 여성의 '순종적 신체'를 만들어내는 훈육적 관행에 대한 설명은 찾아볼 수 없다. 물론 여성도 많은 부분 푸코가 설명하는 동일한 훈육적 관행에 속해 있기는 하다. 그러나 이상적인 여성성을 갖춘 여성적인 몸-주체가 구성되는 과정과 그러한 신체를 생산해내는 종속의 형식들은 분명 짚고 넘어가야 할 문제이다.

현대사회에서 여성의 몸은 머리에서 발끝까지 철저히 관리되어야 한다는 인식이 매시간 어디에서나 미디어를 통해 여성들에게 주입된다. 여성들의 의식 속에는 파놉티콘의 감시관 같은 남성 감식가가 상주하고 있다. 여성들은 언제나 그들의 시선 앞에서 평가를 받으며 서 있는 셈이다. '날씬함', '아름다움', '젊음'의 압제하에 여성들은 비만해져서는 안 되고 시간의 흐름(노화)이나 경험(임신과 출산)이 몸에 새겨져서도 안 된다. 중요한 것은 푸코가 말한 몸에 가해지는 훈육이 제도적 기관들에 의해서만 행해지는 것이 아니라는 데 있다. 특히 여성의 몸에 여성성을 새겨 넣는 훈육적 권력은 도처에 있지만 그 어디에도 없다. 말하자면 여성에게 가해지는 훈육적 권력의 익명성과 광범위한 확산은 권력 당국이나 공식적인 제도적 구조가 없다. 그런데 바

로 그 점이 문제이다. 여성성의 생산이 마치 전적으로 자발적이고 자연적이라는 인상을 주기 때문이다. 하지만 여성적인 몸의 사회적 구성은 분명 훈육이며 그것도 불평등한 훈육이다. 여성의 '순종적인 신체'를 구축해내는 훈육적 기술들은 영속적이고 빈틈없는 규제——몸의 크기, 모양, 욕망, 자세, 동작에 대한, 그리고 전반적인 처신과 보이는 각 신체 부위의 겉모습에 대한 규제——를 목표로 한다.[5]

아름다움에 대한 규범적 시각에 저항하는 미술가들은 완전함, 아름다움, 건강이 무엇을 의미하고, 누가 그것을 규정하는 권력을 지니고 있는지를 반문한다. 미와 성적 매력에 대한 협소한 기준을 비판하는 것이다. 영국 YBA^{Young Britisch Artist} 그룹의 일원인 스코틀랜드 출신의 제니 새빌^{Jenny Saville}(1970~) 역시 이 같은 이상적인 여성의 몸과 아름다움에 의문을 던진다. 새빌은 거대한 몸집의 여성 누드를 통해 현대 여성의 아름다움, 나아가 서양 누드화의 전통에 대한 모반을 꾀한다. 엄청난 크기의 캔버스를 가득 메운 여성의 살덩어리는 아름다움과는 상당히 거리가 멀다. 오히려 고깃덩어리처럼 보이는, 관람자를 향해 쏟아질 듯한 살덩어리는 아름다운 여성의 몸을 상상하던 관람자에게 추와 혐오의 감정만을 불러일으킨다. 풍만한 것을 넘어 축 늘어지고 비대한 여성의 몸은 타인의 시선에 결박된 여성의 몸의 해방을 부르짖는 것은 아닐까. 새빌의 그림들은 여성의 몸에 대한 문화적 대상화와 미학을 비판적으로 검토할 것을 요구한다.

전 작품에 걸쳐 살을 재현한 새빌은 프랜시스 베이컨^{Francis Bacon}, 루치안 프로이트^{Lucian Freud}, 빌럼 데 쿠닝^{Willem de Kooning}과 비교되곤 한다. 특히 프로이트처럼 새빌 역시 몸을 미적 관조의 대상이 아닌 몸

젠더 몸 미술

그 자체로 재현한다. 육중한 여성의 몸은 물질적 현존 이외에 다른 어떤 것도 아니다. 프로이트의 인물이 '고귀한 영혼과 아름다운 육체의 조화'에서 마치 아름다운 영혼을 삭제한 것 같은 인상을 주듯이 새빌의 여성 인물들 또한 물질적 현존으로만 자신의 존재를 알리는 듯하다.[6] 그러나 제니 새빌의 그림을 보고 놀라움에 사로잡히게 되는 주된 이유는 몸의 물질성 때문만은 아니다. 그림의 규모가 엄청나게 크다는 점과 놀라운 색의 조화 역시 관람자를 당혹스럽게 한다. 다양한 색상들은 마치 살집의 표피 아래에서부터 새어 나온 것처럼 보인다. 예상치 못한 색의 사용과 붓 터치가 그림을 가까이 다가가서 보게 하지만, 동시에 초대형 화면은 관람자를 뒤로 물러서서 감상하게 한다. 이때 관람자가 마주하게 되는 것은 대개 일그러지고 접힌 피부, 축 늘어진 유방, 어마어마한 굵기의 허벅지들이다. 대개 서양 문화에서는 전혀 인정을 받지 못한 여성의 몸인 것이다.

그렇다면 여기서 다음과 같은 의문이 제기된다. 이처럼 혐오스러운 몸들이 시사하는 것은 무엇인가? 거대하고 뚱뚱한 여성의 몸을 통해 새빌은 어떤 메시지를 전하려는 것일까? 이 장에서는 혐오의 미학이라는 도발적 형태가 여성성의 구현에 관한 각성과 재고를 유도한다는 데 논의의 초점을 둔다. 새빌의 그림은 여성의 혐오스러운 재현을 문제 삼고 있는 것이 아니라 여성 스스로가 혐오스러운 것으로 경험하는 것의 문제를 재고하게 한다. 새빌의 그림에서 여성으로 하여금 자신의 몸을 왜곡되고 부정적인 시선으로 보도록 강요하는 문화적 이상에 대한 비판이 어떻게 이루어지고 있는지를 살펴보자.

여성·비만·동물——통제되지 않은 몸과 혐오

◇◆◇

새빌의 그림이 표출하고 있는 혐오의 미학은 혐오스러운 존재가 되는 경험에 근거한다. 혐오는 가장 신체적이고 본능적인 감정임에도 불구하고 사회, 문화, 정치적인 구조 내에서 형성되고 경험되어 온 감정이다. 인류학자 메리 더글러스가 『순수와 위험』에서 전개한 오염에 관한 이론 역시 혐오가 전적으로 사회적으로 구성되는 것임을 강조한다. 여러 이론가들은 혐오가 신체적 반응이라는 이론을 확장한다. 혐오는 상대적으로 의지에 따르지 않는 반사작용, 즉 신체적 반응이라는 것이다. 구토, 움찔하는 것, 몸서리치는 것, 흠칫 놀라는 것 같은 반응들은 통제하기 어려운, 순간적으로 감지되는 반응이다. 중요한 것은 새빌의 그림이 이러한 혐오의 감정을 통해 혐오의 사회적이고 문화적인 요소에 대해 새롭게 인식할 것을 요구한다는 데 있다.

오늘날 여성들은 다이어트, 운동과 식이요법, 성형과 지방 흡입술 등 몸에 대한 통제로 스스로 고통을 겪는다. 새빌의 그림 속 혐오스러울 만큼 비대한 여성의 몸은 내부로부터 자신을 위협하는 망령과도 같다. 다시 말해 여성의 상상 속에 도사리고 있는 것을 새빌은 여성의 몸 아브젝트를 물질화함으로써 드러낸다. 이는 여성들이 자신의 몸에 대해 느끼는 방식과 그 몸이 실제로 타인에게 인지되는 방식 간의 차이, 말하자면 살아 있는 몸과 이상화된 몸 사이의 부조화 내지 괴리를 실감하게 하려는 것이다.[7] 바로 그런 의미에서 새빌이 구현하고 있는 혐오스러운 몸들은 역겨운 몸이 아니라 마치 역겨운 것처럼 인식되어

젠더 몸 미술

온, 살아온 몸들에 대한 논의라고 할 수 있다.

수전 보르도Susan Bordo는 『참을 수 없는 몸의 무거움Unbearable Weight』 (1993)에서 여성들이 젖어 있는 어떤 문화적 이미지와 이데올로기가 얼마나 널리 퍼졌으며, 또 역사적으로 얼마나 지속적인 힘을 발휘하는가를 보여준다.[8] 서양 여성의 아름다움과 매력은 아주 잘 '관리된' 몸에 있음을 지적한다. 날씬하고 매끈한, 통제된 몸과 달리 불룩하고 늘어진 살과 뚱뚱한 몸은 욕망을 억제하지 못하고, 식욕도 절제하지 못하는 통제되지 않은 충동을 대표한다. 그렇다면 새빌의 통제되지 않은 몸은 이러한 사회·문화적 이데올로기의 강제와 그에 대한 여성들의 순응을 폭로한다고 할 수 있다.

새빌의 그림 속 여성의 몸은 '재료materia(matter)'와 '어머니meter(mother)'라는 이중의 의미를 지닌 물질성을 구현한다.[9] 주목하게 되는 것은 그 육체들이 특별히 여성만의 속성들을 과장해서 보여주고 있을 뿐 아니라 더럽고 혐오스러운 동물적인 특성과 여성성을 동일시해온 전통에 문제를 제기하고 있다는 점이다. 이 육중한 몸들을 통해 새빌은 여성성에 대한 미의 규범들과 문화적인 훈육에 대한 담론을 가시화함으로써 그 문제에 대한 재고를 촉구한다. 극도의 물질적인 신체 묘사를 통해 여성 신체에 대한 문화적 통제와 사회적 규제를 논하고 있는 셈이다.

벌거벗은 거구의 세 명의 여성을 보여주는 〈지렛대 받침Fulcrum〉 (1998~1999)은 여성과 동물의 유사성을 분명하게 드러낸다. 밧줄로 한데 묶인 그들의 피부에는 온통 피멍과 상처가 나 있다(그림 1). 한데 묶인 여성들의 살과 그 위치는 마치 식용을 위해 도살되어 포장된 동

물 이미지를 연상시킨다. 희생자처럼 비치는 이 여성들의 신체가 극도로 뚱뚱하다는 점이 그러한 연상을 더욱 가중시킨다. 이 이미지는 우리 사회의 날씬한 몸 숭배에 대해 비평의 관점을 제공한다. 우리는 이 여성들이 뚱뚱한 것에 대한 벌을 받고 있는 것으로, 또는 그들이 너무 많이 먹어 벌을 받고 있는 것으로 추론할 수도 있다. 어떤 식으로든 지방은 부정적으로 해석되는 경향이 있기 때문이다.

다른 작품들 역시 여성 신체의 동물적 측면을 강조하기는 마찬가지이다. 대표적인 예가 〈호스트Host〉(2000)이다. 이 그림은 머리는 보이지 않고 단지 동물들과 같이 여러 개의 젖이 달린 몸을 재현한다(그림 2). 그로 인해 동물, 특히 돼지를 연상시킨다. 〈호스트〉 이후에 나온 〈중단Suspension〉(2003)도 거의 이와 동일한 구도를 보인다. 두 작품 모두 실제로 죽은 돼지의 시체를 그린 것이다. 새빌은 이 두 작품을 '신체의 풍경화'로 일컫는다. 그녀에 따르면 화면을 가득 메운 살의 형태는 인간은 아니지만 소름이 끼칠 정도로 인간의 형상을 연상시킨다. 그녀의 작품을 관통하는 핵심 이미지는 살이다. 살은 추하고, 아름답고, 혐오스럽고, 역겨운 그 모든 것을 보여준다. 관람자를 당혹스럽게 하는 것은 불그스레하고 털이 없는 피부와, 머리가 없는 몸뚱이이다. 그것은 곧바로 나체의 여성을 연상시킨다. 이 살덩어리들이 놓인 하얀 순백의 테이블에서 그 살들이 도살장이 아닌 수술대 위에 놓인 것처럼 보인다. 실제로 이 신체는 새빌이 수술 환자들이 변형되는 순간, 즉 인간에서 동물로 이행되는 순간을 사진 촬영한 것을 그림으로 옮긴 것이다. 새빌은 작업을 할 때 주로 사진을 이용한다. 자신의 몸, 혹은 가족이나 친구 등 주변 사람들의 몸을 촬영한 후 그것을 보고 이미

젠더 몸 미술

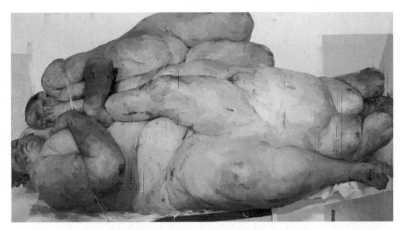

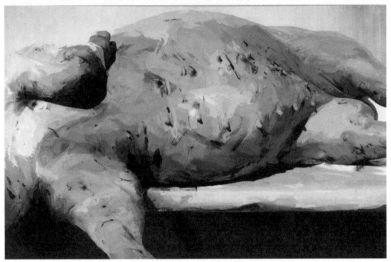

[그림 1] 제니 새빌, 〈지렛대 받침〉, 1998~1999(위)
[그림 2] 제니 새빌, 〈호스트〉, 2000(아래)

이 이미지는 우리 사회의 날씬한 몸 숭배에 대해 비평의 관점을 제공한다. 우리는 이 여성들이 뚱뚱한 것에 대한 벌을 받고 있는 것으로, 또는 그들이 너무 많이 먹어 벌을 받고 있는 것으로 추론할 수도 있다. 어떤 식으로든 지방은 부정적으로 해석되는 경향이 있기 때문이다.

지를 재구상하고 밑그림 없이 그림을 그린다. 그녀는 특히 병리학 관련 서적이나 의학 저널들의 사진을 활용한다.[10] 콜라주와 같은 그림은 비정상적인 형태의 각 부분을 수술, 폭력, 다이어트 등을 통해 제거하거나 변형시킬 수 있다는 것을 암시한다. 새빌의 주된 주제는 '살'이다. 그녀는 여성의 살을 동물의 형태로 전이시켜 표현함으로써 비만한 여성에 대한 사회의 부정적 인식을 극대화한다.

〈낙인찍힌Branded〉(1992)에서는 여성과 동물성과의 관계를 동물의 몸에 새기는 낙인을 통해 보여준다. 낙인은 창조적인 실천 행위로서 자신의 몸에 표시를 하는 피어싱이나 문신보다 더 극단적인 행위이다. 소유권을 주장하기 위해 가축에 낙인을 찍듯이 낙인찍힌 여성의 몸은 여성이 다른 사람의 통제와 권력, 소유에 내맡겨진 피조물임을 은유화한다. 바로 이 점에서 우리는 새빌의 그림이 제기하는 쟁점을 발견할 수 있다. 그녀의 그림들은 여성이 동물과도 같이 소비의 대상으로 인식된다는 점과 남성이 여성 신체에 대해 완전한 통제권을 지닌다는 점을 시사한다. 다른 한편 그 그림들은 오늘날 사회적 의무로서 모든 여성들이 대면해야 하는 다이어트라는 문화적 이슈에 반기를 든다. 즉 새빌의 그림 속 추하고 혐오스러운 여성 이미지는 사회적 훈육과 문화적 기준에 저항하는 한 방식이다. 사실 이 비만 여성들은 단지 특정한 여성성의 특징이 과장되거나 그로테스크하게 묘사된 것에 불과하다. 비만, 곡선들, 그리고 심지어 셀룰라이트는 여성의 특징과 밀접하게 연결된 것임에도 불구하고 흔히 혐오스럽다거나 심지어 동물적인 것으로 여겨진다.[11]

새빌의 그림에서 극도로 비만한 여성의 몸은 자연과 문화, 자연과

젠더 몸 미술

인공성이 각축을 벌이는 장소이다. 오늘날 사회가 요구하는 날씬함에 대한 거부는 곧 문화에 대한 자연(본성)의 승리인 동시에 공식적 문화와는 상반된 또 다른 문화의 승리를 의미한다고 볼 수 있다. 비만이 동물과 연관되는 것은 돌출되고 늘어진 살을 통제되지 않은 몸, 즉 걷잡을 수 없는 욕구(식욕)와 조절되지 않는 충동과 동일시하는 데서 비롯한다. 문제는 그러한 시각이 남성의 몸보다는 주로 여성의 몸과 결부된다는 데 있다. 이성으로서의 남성과 자연/물질로서의 여성이라는 전통적인 구분이 여전히 작용하고 있는 것이다. 더욱 심각한 것은 통제를 벗어난 부정적인 신체적 특징이 여성에게 내면화되고 도덕적인 결함으로 인식되거나 심리적 장애로까지 발전할 수 있다는 점이다. 비만 여성들은 자신을 혐오스러워할 뿐 아니라 스스로를 통제할 수 없는 사람으로 인식한다. 그들에게 거식증은 어떤 의미에서는 당연한 귀결이기도 하다. 수전 보드로가 주장하듯이 거식증 환자들에게서 흔히 볼 수 있는 병적 증상은 그들 자신의 신체를 통제하는 것이 삶까지도 통제할 수 있다고 보는 데 있다. 비록 그러한 병적 증상이 자신을 육체적, 정신적으로 파괴하는데도 불구하고 식욕부진증 환자가 끊임없이 날씬함을 추구하는 것은 그것을 권력 및 통제와 결부해 생각하는 데서 비롯한다.

오늘날 날씬함에 대한 열망은 빅토리아 시대와는 다른 20세기의 '보이지 않는 코르셋'이라 할 수 있다. 과도한 다이어트건 많은 비용을 들여야만 하는 지방 흡입술이건 간에 여성들은 어떤 수단을 동원해서든 날씬한 몸을 만들려고 한다. 여성들은 대중매체가 조장하는 완벽한 몸매에 대한 이상에 맞추어 부단히 자신의 몸을 만들어내는 것만이 힘과 권력의 원천인 것처럼 여긴다. 새빌이 그린 여성들은 혐오스

러움을 드러내고 있을 뿐 아니라 자신을 혐오스러운 존재로 경험하는 것의 문제를 구현한다. 말하자면 비만을 통제력의 부족과 동일시하며 비도덕적인 것으로 간주하는 사회의 시각을 추하고 혐오스러운 살로 표현하고 있다. 그럼으로써 크고 흉물스럽다는 것은 단지 차이(다름)에 대한 해석에 불과함을 역설한다.

다른 한편 비만한 여성의 몸은 다른 의미를 내포한다고 볼 수 있다. 보드리야르는 '비만'에서 경계가 없어진 육체의 징후를 읽어낸다.

> 이러한 기괴한 비만은 보호 작용을 하는 지방층의 비만도 아니고 우울증의 노이로제성 비만이나 정신 신체적 비만도 아니다. 개발도상국 국민들의 보상적 비만도, 단순히 음식 섭취로 인한 영양과다 비만도 아니다. 그것은 체계와 그 공허한 팽창을 나타낸다. 역설적이게도 그것은 사라짐을 반영한다. 아니 그것은 일종의 사라짐이다. 비만은 그 사라짐에 대한 허무주의적 표현이다. 곧 육체는 더 이상 아무런 의미가 없다는 표현인 것이다. 육체의 장면—육체를 제한하거나 육체에 활동공간을 주는 규칙, 육체를 확장하고, 그의 몸짓과 변형에 한계를 부여하는 은밀한 규칙—은 사라졌다. 자기 자신과 자신의 상을 감시하는 숨겨진 거울이 제거되고, 순수하게 내재되어 있던 육체의 제어되지 않은 잉여물에 육체가 자리를 내준 것이다. 제한도 없고 초월도 없다. 마치 육체는 더 이상 외부 세계와 경계가 없으며, 외부 세계를 삼켜 그것을 자신의 육체로 만듦으로써 자신의 장막 속에서 공간을 소화하려는 듯하다.[12]

추와 혐오, 즉 동물성과 크고 흉물스러운 것에 관한 이러한 담론은

젠더 몸 미술

여성의 몸에 대한 서양의 문화적 코드화뿐 아니라 여성성에 대한 전통적인 정형을 문제 삼는다. 오늘날 극단으로 치닫고 있는 날씬한 몸에 대한 숭배, 그에 따른 다이어트에 대한 강박과 여성의 신체에 대한 상업화까지도 비판한다. 새빌의 누드화들은 사회 · 문화적인 규범으로서의 강력한 기표이자 힘의 관계를 담고 전달하는 여성의 몸에 대한 강력한 반영이다.

반反누드화

◇◆◇

일반적으로 20세기의 여성주의 미술가들이 묘사하고 있는 여성 신체들처럼 새빌의 누드화 역시 이상적인 신체를 묘사하거나 여성의 특성을 강조하는 전통적인 누드화들과는 전혀 공통점이 없다. 오히려 새빌의 반反누드화는 우리의 문화가 '추한 것'으로 규정하는 특성을 지닌 몸을 재현한다. 그 결과 예술이나 미디어 산업에서 제시되는 몸들과 실제 살아 있는 몸들과의 현격한 차이가 드러난다. 즉 지배적인 미의 기준에 역행하고 누드의 관습에 도전함으로써 문화가 조장하는 아름다운 몸의 기준에 문제를 제기한다. 그런 의미에서 새빌의 여성 나체 그림은 반反누드화이다. 새빌의 〈받쳐져 있는Propped〉과 〈낙인찍힌Branded〉, 이 두 작품은 완벽한 몸매에 대한 환상을 뒤집는다. 먼저 그림 〈받쳐져 있는〉을 살펴보자. 새빌의 작품 중 널리 알려진 이 그림은 가늘고 높은 의자에 앉아 있는 거대한 체구의 나체 여성을 보여준다. 그리고 캔

버스에는 거울에 비친 것처럼 글자들이 거꾸로 덧씌워져 있다(그림 3). 새빌은 그림 맞은편에 거울을 설치해 놓았다. 관람자는 그림 속의 글자를 보기 위해 그림으로부터 등을 돌리게 되는데, 그 순간 거울에 여성의 벌거벗은 몸이 다시 나타난다. 뤼스 이리가라이Luce Irigaray의 『하나이지 않은 성Ce Sexe qui n'en est pas uns』에 나오는 구절을 인용한 이 글귀는 가부장제의 언어에 의해 오랫동안 정복되어 왔던 여성의 몸을 재전유해야 한다고 역설한다. 이리가라이의 표현처럼 새빌은 시각적 표현을 통해 여성의 언어와 여성의 공간을 되찾으려는 것이다.

캔버스의 중앙에 위치한 여성의 할퀴는 듯한 손들이 시선을 사로잡는다. 여성의 손톱은 마치 포식동물의 발톱처럼 보이며 주목을 끈다. 그녀의 손은 고통에서든 기쁨에서든 마치 살을 할퀴고 있는 것처럼 보인다. 이와 마찬가지로 그녀의 표정 역시 고통스러워 보이면서도 다른 한편 반항적으로 혹은 관능적으로 보이기도 한다. 그런데 보는 이의 시선을 더욱 사로잡는 것은 초대형 그림과 그것을 메우고 있는 거대한 여성의 벗은 몸이다. 전통적인 누드화와 다르게 대상으로서의 여성을 거대한 크기로 표현함으로써 여성에게 주체의 형상과 힘을 부여하고 있다.[13] 더욱 흥미로운 것은 여성의 하반신이다. 여성의 하반신이 그림의 중앙을 차지하면서 유난히 강조되어 있다. 이와 대조적으로 여성의 머리는 일부가 잘린 채 그림 밖으로 밀려나 있다. 여성의 몸에 대한 남성의 판타지를 해체하고 있는 셈이다.

이 밖에 이 그림에서 주목하게 되는 것 중의 하나는 의자이다. 가느다란 의자에 간신히 앉아 있는 이 여성은 거대하고 육중한 몸이 균형을 잃지 않도록 안간힘을 쓰고 있는 것처럼 보인다. 여성이 위태롭게

젠더 몸 미술

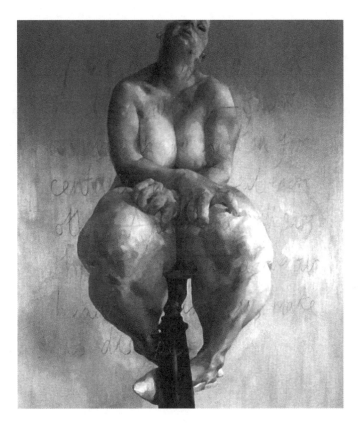

[그림 3] 제니 새빌, 〈받쳐져 있는〉, 1992

앉아 있는 의자는 사회적 정체성과 개인적인 정체성 사이에서 균형을
맞추려는 요구로 해석될 수 있다. 또 다른 측면에서 보면, 일종의 받침
대 역할을 하는 의자는 이 여성이 스스로를 전시하고 있음을 나타낸다.
따라서 일견 이 그림은 여성의 신체를 상업적인 상품으로 이용하고 응
시의 대상이 되기를 요구하는 사회·문화적 현실을 고발하는 것으로
보인다. 그러나 도널드 쿠스핏Donald Kuspit의 주장대로 이 그림은 여성
의 살을 강력하게 강조함으로써 여성의 주체성을 주장하는 것으로 보

는 것이 더 타당하다.[14] 왜냐하면 전통적인 누드화와 다르게 자신의 몸과 욕망을 만드는 것이 여성 자신이라는 점을 강조하고 있기 때문이다.

여성의 가슴이 두 팔에 의해 안쪽으로 눌려 있고, 허벅지와 손, 배 등 신체 각 부위가 서로를 만지는 관계에 있다. 이렇듯 가슴, 지방, 피부의 만남은 여성의 몸이 가진 '유동성' 혹은 '불확정성'의 특징과 관련지어볼 수 있다. 여성 신체의 물질성은 남성에 의한 여성 신체의 대상화에서의 시각의 특권을 저해한다. 살들이 서로 누르고 눌려지는 것이 관람자에게 보이기도 하고 안 보이기도 하면서 신체의 새로운 공간을 만들어낸다.

〈낙인찍힌〉 역시 화면 가득 거구의 비만 여성을 보여준다. 하지만 이번에는 캔버스 전체가 아닌, 여성의 몸에 '지원하는, 자그마한, 소중한, 장식이 된, 연약한, 비이성적인'이란 글귀가 새겨져 있다(그림 4). 전통적으로 여성을 특징짓는 이 단어들은 여성의 몸과 대비를 이루면서 중의적으로 해석된다. 한편으로는 이 여성이 여성성의 이상에 도달하는 데 실패했음을 의미하기도 하고 다른 한편으로는 그러한 여성성의 이상을 거부하고 있는 것으로 해석된다. 그렇다면 이 그림이 주는 이미지의 핵심은 '실패'와 '거부'라는 이중성에 있다고 할 수 있다. 여성의 몸에 새겨진 단어들은 하나같이 여성이 된다는 것의 의미를 다시 한 번 상기시키면서 그것에 대한 비판적 성찰을 요구한다. 이 단어들은 여성이 겪어야만 하는 심리적 모순이나 노력 등, 여성성에 부여된 정형화된 틀에 대한 단순한 고찰 이상을 시사한다. 예컨대 '비이성적인'이라는 말은 남성성을 합리성과, 여성성을 비이성적인 것과 결합하면서 여성을 하위에 위치시켜온 전통을 강조한다. 말하자면 단

어 '비이성적인'은 여성이 자신을 정형화된 틀에 맞추기 위해 얼마나 노력하든지 간에, 여성은 언제나 비이성적이며 통제되고 정해진 방식에 따라 행동할 수 없는 존재로 인식된다는 점을 환기한다.

살을 움켜쥔 여성의 손은 거울을 통해 자신의 모습을 보며 자기혐오를 느끼는 것에 대한 제유로 볼 수 있다. 하지만 이 여성은 '이게 내 살이다. 와서 봐라' 하는 태도로 자신의 지방 덩어리를 움켜쥐고 있다. 이 여성의 누드는 남성(관람자)의 시선에 의해 소비되는 수동적인 몸이 아니다. 적극적으로 프레임을 향해 내밀어져 있고, 관람자로 하여금 자신의 몸을 직면하게 한다. 이는 자신의 나체를 스스로 전시함으로써 문화적 기준에 저항하려는 시도이다.[15] 그런데 이 여성이 자신의 몸을 만지는 행위는 능동적이고 강력하다. 여기서 이리가라이가 여성 신체의 성적인 특징으로 제시한 촉각과 연관지어볼 필요가 있다. 이리가라이는 여성의 섹슈얼리티를 '두 입술'에 은유하고 그것을 남근중심주의에서 일반화된 완전한 형태, 혹은 단일적인 형태 개념으로는 파악할 수 없는 것으로 제시한다. 이리가라이에 따르면 여성의 자기 성애는 남성의 자기 성애와는 다르다. 남성의 경우 자신의 몸에 접촉할 도구, 이를테면 손이나 여성의 몸(혹은 여성의 몸을 대체할 그 무엇) 등이 필요하다. 이에 반해 여성은 스스로, 자신 안에서 어떠한 매개도 없이 접촉 가능하다. 이는 능동성과 수동성의 분리 이전에 이루어진다. 여성은 늘 '스스로를 만진다.' 여성의 성은 지속적으로 서로를 포개는 두 입술로 이루어져 있기 때문이다. 이처럼 여성 안에서, 여성은 하나씩 나눌 수 없는, 서로를 애무하는 둘이다.[16] 말하자면 여성의 자기 성애는 거리를 요구하는 시각과는 달리 근접성에 기반을 둔 촉각에 근거하며, 친밀

함을 내포한다. 이리가라이의 '두 입술'의 은유처럼 새빌의 그림에서 접힌 살들은 움직임에 따라 서로를 만지고 누르는 과정에서 접촉 공간을 만들어낸다. 〈받쳐져 있는〉에서 중앙으로 모은 양쪽 가슴의 살이나 〈낙인찍힌〉에서 가슴과 배의 접촉, 뱃살 간의 접촉에서 보듯이 살들이 접히고, 접힌 살들은 서로를 애무한다. 또는 손이 몸의 다른 부분들을 서로 만지고 누르면서 볼 수는 없지만 느껴질 수 있는 촉각 공간이 생겨난다. 이리가라이가 주장한 것처럼 서구의 담론은 남성의 성과 동형을 이루며 남근 형태주의에 근거하여 획일성, 자아, 가시적인 것, 반사 가능한 것, 발기의 형태에 특권을 부여해왔다. 이 같은 남근 형태론에 근거한 상징 질서에서는 남성 육체의 형태적 특성이 특권화된다. 그렇다면 새빌에게서 살의 형상화는 여성의 형태학에 기반한, 여성적인 것의 근간을 이루는 촉각을 통해 남근 형태주의에 저항하는 것이라고 볼 수 있다.

더욱이 〈낙인찍힌〉의 초점은 전적으로 여성의 가슴과 배에 맞춰져 있다. 〈받쳐져 있는〉과 마찬가지로 상대적으로 머리는 여성의 성별 특성들에 비하면 매우 작게 묘사되어 있다. 이처럼 여성 신체의 성적인 표식을 강조하는 것에서 또 다른 정형을 떠올리게 된다. 그 정형이란 근본적으로 생명과 연결된 모성이다. 뱃살을 움켜쥐고 있는 여성의 모습은 문화적으로 길들여지는 것에 저항하는 한 방식이거나 여성의 몸에 권한을 부여하는 선언일 수 있다. 또한 여성의 피부에 남성들에 의해 새겨진 글귀의 의미들은 그녀의 배에서 생명을 생성하는 능력과 충돌을 일으킨다.[17]

새빌의 기괴한 여성들은 실제 여성들을 묘사한 것이다. 다소 과장된 혐오스러운 모습에도 불구하고 그 여성들은 현실적이다. 그들은 다른 감정을 드러내고 다른 목소리를 낸다. 그 여성들은 여성들의 심

제더 몸 미술

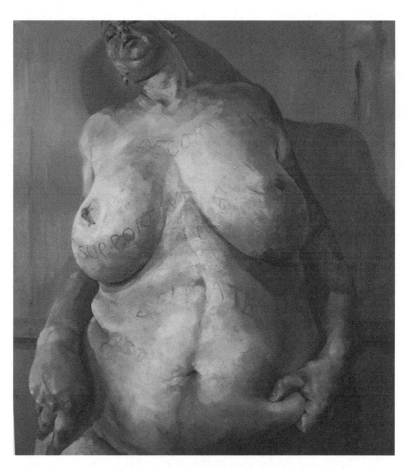

[그림 4] 제니 새빌, 〈낙인찍힌〉, 1992

새빌의 기괴한 여성들은 실제 여성들을 묘사한 것이다. 다소 과장된 혐오스러운 모습에도 불구하고 그 여성들은 현실적이다. 그들은 다른 감정을 드러내고 다른 목소리를 낸다. 그 여성들은 여성들의 심리적인 삶을 반영하면서 외부 세계의 인식을 반영한다.

리적인 삶을 반영하면서 외부 세계의 인식을 반영한다. 존 버거John Berger와 로라 멀비Laura Mulvey가 지적한 바와 같이 누드는 누군가에게 보이기 위한 것이다. 그리고 거기에는 당대 여성성의 지배적인 이상이 담겨 있다. 이는 여성의 몸이 전통적으로 남성 관람자의 대상화된 소유물로서 탐구되어왔음을 증명해준다. 대상으로서의 몸은 실체가 있는 살아 있는 몸에서 축출된 것이며 문자 그대로 대상으로 전락한 몸이다. 그러나 새빌의 누드화는 살아 있는 몸을, 실체가 있는 몸을 재현한다.[18]

조형 가능한 몸

◇◆◇

예전처럼 여성들은 더 이상 순결을 강요받거나, 모성 실현을 요구받거나 활동 영역을 가정에 국한할 것을 요구받지도 않는다. 그러나 표준적인 여성성은 오히려 더 여성의 몸에 집중되고 있다. 보드리야르가 말한 것처럼 소비사회의 여성에게 아름다움은 절대적이고 종교적이라 할 만큼 지상명령이 되었다. 외모가 여성의 자기 정체성이나 개체성과 동일시되고 외모 가꾸기가 마치 여성의 의무처럼 되어버린 것이다. 각종 광고를 도배하는 온갖 다이어트 상품과 프로그램, 화장품 광고, 성형수술 등은 몸에 대한 현대인의 열광적 관심을 대변하고 또 부추긴다.[19] 특히 대중매체와 광고는 여성의 육체적 아름다움에 대한 편협한 이상을 끊임없이 주입한다. 이에 여성들은 어떤 대가를 치르더라도, 그 어떤 수단을 동원해서라도 그러한 이상에 근접하려고 한다.

극도로 비만한 여성들을 통해 새빌은 모든 종류의 경계에도 도전한다. 정신과 육체, 자신에 대한 개인의 인식과 사회적인 인식, 인간과 동물, 나아가 남성과 여성을 구분하는 경계마저도 해체한다. 새빌이 성형수술이라는 이슈를 다루기 시작하면서 그러한 점이 더욱 강조된다. 〈반죽하다Knead〉(1994)와 〈움직이지 않는Still〉(2003) 등 성형을 모티브로 한 새빌의 작품들은 스스로를 타자화하는 여성의 문제를 제기한다.

〈반죽하다〉를 보면 성형수술 후 의식이 혼미한 상태에서 여성이 입에 고무 호스를 물고 있다. 눈꺼풀 위로 그어진 상처와 귀 바로 옆의 길게 꿰맨 자국으로 미루어 그녀가 쌍꺼풀 수술과 양악 수술을 받았을 것으로 추정된다(그림 5). 마치 밀가루를 반죽하듯이 얼굴 전체를 조형하고 그 끔찍한 고통을 견뎌내는 모습을 담고 있다. 〈움직이지 않는〉 역시 군데군데 피가 묻은 한 여성의 얼굴이 화면 전체를 메우고 있다. 코 주변과 눈두덩이 부은 것으로 봐서 폭력에 의한 것으로 볼 수도 있다. 하지만 멍은 없고, 그녀가 성형수술 후 의식이 돌아오지 않은 상태에서 아무런 미동도 없는 순간을 포착하고 있다.

여성의 몸과 마찬가지로 여성의 얼굴은 오늘날 성형으로라도 미적으로 변형될 수 있고, 변형되어야 하는 대상이다. 그 이유는 시장의 법칙이 지배하는 사회에서 육체는 교환의 대상으로서 상품의 성격을 지니기 때문이다. 매력을 사고파는 제도 내에서는 육체가 곧 자본이고, 아름다움은 화폐가 된다. 새빌의 그림은 신체의 조형성 혹은 인위성을 표현함으로써 그것에 의문을 제기한다. 특히 성전환자를 표현한 작품들에서는 그것이 더욱 극단화된다. 즉 정체성마저도 하나의 기획으로 간주된다(3부 2장 참조).

새빌의 〈계획Plan〉(1993)은 앞서 언급한 논점들을 명백히 보여준다. '계획'이라는 제목 자체가 다른 작품들처럼 이중적이다. 계획은 곧 있을 수술을 의미하기도 하지만 개인의 정체성을 바꾸는 일종의 '기획'이라는 의미도 내포한다. 눈에 띄는 것은 여성의 몸에 그려진 원 모양의 흔적들이다. 둥근 선들은 마치 고도 차이를 표시하는 등고선처럼 보여 지질학을 연상시킨다. 그러나 다른 한편으로는 지방제거 수술에 앞서 제거해야 할 지방을 선으로 표시한 것으로 보인다(그림 6). 지질학과 관련지어볼 경우 탐험과 지도 제작이라는 측면에서 이 그림은 여성의 몸이 어떤 형태로든 식민화되는 것에 대한 비유로 볼 수 있다. 여성의 몸은 마치 넓게 펼쳐진 대지와 같고, 보는 이들로 하여금 몸/대지를 탐험하라는 듯한 자세를 취하고 있다. 반면 수술과 관련해서 보면 몸에 대한 통제와 그 방법을 말해주는 듯하다.[20] 푸코에 따르면 몸에 대한 치료는 몸에 대한 사회의 통제 및 훈육과 관련이 있다. 그렇다면 이 몸에 대해서 과연 누가 통제를 하는지, 수술을 하기로 결정한 것이 진정 그녀의 결정인지 아니면 수술을 결정하게끔 한 어떤 문화적 조건들이 있는 것은 아닌지를 생각해보지 않을 수 없다. 또한 여성의 몸에 있는 흔적들은 무력하고 무해한 존재로서의 여성을 마치 목표물로 제시하고 있다는 인상을 준다. 그 원들이 여성 스스로가 잘라내버리고 싶은 비만 부위를 지시한다고 보면, 좀 더 직접적으로는 여성의 내면적인 취약성을 보여주는 것이라고 할 수 있다.

〈계획〉에서 여성의 포즈는 전통적인 누드에서 사람들이 기대하는 포즈와는 전혀 다르다. 한쪽 팔은 여성의 가슴을 짓누르며 단단히 고정되어 있는 반면, 다른 손은 생식기를 가리는 대신에 아래로 매우 부

젠더 몸 미술

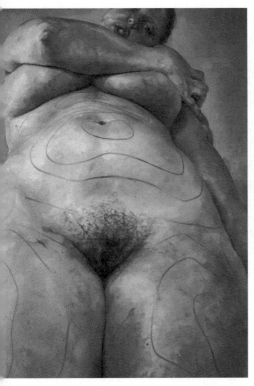

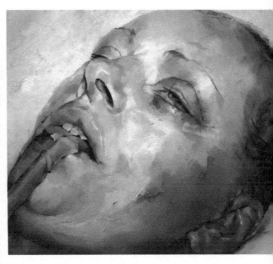

[그림 6] 제니 새빌, 〈계획〉, 1993(왼쪽)
[그림 5] 제니 새빌, 〈반죽하다〉, 1994(오른쪽)

극도로 비만한 여성들을 통해 새빌은 모든 종류의 경계에도 도전한다. 정신과 육체, 자신에
대한 개인의 인식과 사회적인 인식, 인간과 동물, 나아가 남성과 여성을 구분하는 경계마저도
해체한다. 새빌이 성형수술이라는 이슈를 다루기 시작하면서 그러한 점이 더욱 강조된다. 〈반
죽하다〉와 〈움직이지 않는〉 등 성형을 모티브로 한 새빌의 작품들은 스스로를 타자화하는 여
성의 문제를 제기한다.

자연스럽게 놓여 있다. 이 모습은 자신이 보이기 위해 여기 있는 것이 아니라는 것을 말해주고 있는 듯하다. 마치 이 여성이 남에게 더 기쁨을 줄 몸이 되기 위해 수술을 기다리는 상태를 표현한 것 같다. 그렇다면 〈계획〉은 여성이 자발적으로 자신의 신체를 조형화하고, 문화 규범에 스스로를 맞추게 하는 억압적이고 불평등한 성적 종속 체계를 비판하고 있다고 볼 수 있다.

그러나 다른 한편으로 새빌의 그림들은 관능적으로 읽히기도 한다. 그림 속 여성들의 포즈나 시선 때문이다. 그들의 시선에서 우리는 그들이 자신을 혐오스러워한다는 것을 전혀 발견할 수 없다. 오히려 그들의 시선은 이따금 도전적으로까지 보인다. 혐오스러운 몸을 숨기려 하기보다 관람자를 향해 보여주려는 듯 내밀고 있는 그들의 태도에는 부끄러움이나 수치심보다는 반항 내지 저항의 느낌이 더 강하다. 여기서 우리는 새빌이 다양성을 서양의 남성 중심적 전통의 권위를 전복할 수 있는 가치로 내세우면서 정체성에 대한 질문과 미적인 판단의 문제를 제기하고 있음을 알 수 있다. 이 비만 여성들은 기존의 정형화된 관념을 뒤집고 의식적으로 여성성에 관한 새로운 미의 기준을 설정할 것을 요구하기 때문이다.

현대 사회에서 몸과 몸의 이미지는 실천과 욕망의 장으로 나타난다. 의료 기술의 발달이 몸의 재형성과 재구조화를 가능하게 하면서 이제 몸은 개인의 정체성 변화에까지 영향을 미친다. 제니 새빌의 그림들은 그 형태와 이미지에 의해 몸에 가치나 의미가 부여되는 오늘의 현실을 고발하고 있는 것만은 분명하다.

젠더 몸 미술

4장

배설
— '아브젝트'와 혐오의 미학

◇ ◆ ◇

여성주의 미술가들은 해체, 파편화, 외설성을 특징으로 하는 육체의 이미지를 연출하고 그것을 통해 여성성의 논의를 새로운 차원으로 이끈다. 특히 1980년대 이후 강력하게 부각된 아브젝트 아트는 배척되고, 혐오감을 불러일으키는 물질이나 육체의 상태를 장면화하고 연출한다. 아브젝트 아트는 정신분석학적 여성주의 연구들에 의해 촉발된 재현의 문제와 육체 개념에 대한 관심을 반영한다. 크리스테바의 '아브젝트abject'와 '아브젝시옹abjection'[1] 개념은 20세기 예술가들이 아브젝트 육체 이미지에 이론적으로 몰두하게 되는 결정적 동인이었다. 크리스테바는 주체 형성 과정에서 주체가 타자로서 규정하고 구성하

는 모든 것에 대한 거부와 혐오, 배제의 문화적 · 심리학적 의미에 대해 고찰하였고, 그러한 고찰은 이후 예술 작업들에서 아름답고 온전한 이상적 육체의 타자인 '외설적인' 육체의 형태로 가시화된다.[2]

크리스테바에 따르면 '아브젝시옹'은 질서와 정체성 경계를 교란하는 개념으로, 타자와의 관계가 아직 대상화되지 않은 원시적이고 본능적인 격렬함을 내포한다. '아브젝시옹'은 라틴어 'abjectio'에서 유래한 것으로 공간적 간격, 분리, 제거를 의미하는 접두사 'ab-'과 내던져 버리는 행위를 의미하는 'jectio'로 이루어졌다. 단어 자체의 구성에서도 알 수 있듯이 주체가 언어 습득과 상징 질서 체계로 들어서는 유아기 때에 동일시하던 태고의 어머니를 억압하는 아브젝트한 '행위'라는 의미가 크다. 아브젝트는 그 아브젝트된 태고의 어머니로 인한 주체의 결핍과 상실, 또는 중간적 '사이'의 성질을 나타낸다. 여기서 아브젝트는 규범적 언어에서 주체와 대상이 구분되기 이전의 상태에 해당하는 것으로서, 아직 대상이 아니라는non-object 뜻의 아브-젝트ab-ject 단어 자체에 이미 이러한 특성이 함축되어 있다.[3]

아브젝트한 육체는 인간 몸의 묘사에서 문화적으로 지배적인 여러 표상들을 깨뜨리는 주요 수단이다. 주체 구성에서 필수적인 자아와 비자아 사이의 구분은 아브젝트와 대결할 때 그것을 거부하거나 배척함으로써 확고해진다. 다른 한편으로 아브젝트는 자아와 바자아의 경계를 일컫는다. 아브젝트가 매혹과 거부라는 양가적 감정을 불러일으키는 것은 현존하는 경계들에 대한 불안, 혐오와 함께 향유를 불러일으킬 수 있기 때문이다. 크리스테바는 강조하기를, 더러움 혹은 혐오감을 일으키는 것은 그 자체의 특성 때문이 아니라 그것이 경계와 관

젠더 몸 미술

계하고 있는 것, 예를 들어 '내적/외적', 혹은 '죽은/살아 있는'에 연관되기 때문이다. 따라서 혐오와 연관된 것은 많은 경우 위협적이거나 불명확한, 때로는 육체적인 경계를 지시한다.

아브젝트 아트에서 보듯이 예술에서의 반미학은 여성주의 미술만의 특징은 아니다. 전통적인 미적 가치에 저항하는 현대 예술은 거의 반미학과 궤를 같이한다. 일반적으로 반미학이라는 개념에는 두 가지 의미가 통용된다. 한편으로 반미학은 더 이상 미적인 것을 염두에 두지 않는 미적, 예술적 실천을 말한다. 반미학은 예술 작품의 최종 목적을 대상의 형식미로부터 직접 유발되는 감정적 경험에 두지 않는다. 그런 의미에서는 비미학이라고도 할 수 있다. 다른 한편으로 반미학은 자연, 인간, 예술 작품 등 미적 대상을 바라보며 느끼는 감정 중에서 부정적인 감정, 대표적인 예로 '추'에 초점을 둔다. 여성주의 미학이 주목하는 반미학은 후자에 해당하는데, 광의의 추로서 모든 부정적 미적 감정들이 여기에 포함된다.[4] 부정적 미적 가치들을 통해 가부장제의 공포와 전횡을 드러내고 그로부터 새로운 미학을 창안하려고 하기 때문이다.

아브젝트한 육체의 재현과 관련하여 여성주의의 육체 논의가 중요한 의미를 지니는 이유는 다음과 같다. 첫째, 재현의 메커니즘과 그것이 육체에 미치는 영향을 다루고 있기 때문이며, 둘째, 고전주의 육체 정의에 근거하고 있는 자연 대 문화라는 구분을 문제 삼고 있기 때문이며, 셋째, 미학적인 개입 가능성을 모색하는 차원에서 대안적인 육체 정의를 시험하는 전략으로서 아브젝트한 육체를 재현하고 있기 때문이다. 신체 미술에서 신체는 과거 미적으로 승화된 완벽한 모습에

서, 본연의 불완전함을 드러내는 모습으로 변화하였다. 신체 미술의 변화는, 오랫동안 서구의 사상을 지배하던 이분법적 논리의 붕괴로 시각 중심적이고 자아 중심적이며 남성 중심적인 특성이, 촉각 중심적, 타자 애호적, 여성적으로 변화한 것과 맥락을 함께한다. 특히 여성주의 미술가들은 그로테스크와 아브젝트를 통해 여성의 신체와 여성성에 대한 사회, 문화, 정치적 도전을 꾀한다. 억압받고 차별받은 여성의 신체, 그중에서도 생식기관을 중심으로 여성의 본능을 주제화한다. 가령 전통적으로 금기시되어온 피, 가래, 타액, 월경혈, 눈물, 소변, 대변 등 분비물까지 대상으로 삼아 여성 신체를 탈신비화하고 기존의 젠더 질서를 전복하고자 한다. 여성 신체에 대한 남성들의 욕망과 환상, 그리고 그 이상화의 이면에서 부정적이고 혐오스럽고 추한 것으로 간주되어온 여성 신체의 이미지를 적나라하게 드러낸다. 여성의 몸을 남성의 시각에 의한 성적 대상이 아닌 자신의 존재와 욕망을 드러내는 장소로서 재형상화한다.

이 장에서는 배설의 형상화가 여성의 섹슈얼리티와 어떠한 관계에 놓이는지를 살피려 한다. 아브젝시옹을 불러일으키는 배설은 신체에 부여된 위계를 교란한다는 점에서 기존 질서에 대한 저항과 위반을 상징한다. 키키 스미스와 신디 셔먼, 주디 시카고 등은 여성성의 재현과 아브젝트 육체에 대한 논의에서 중요한 역할을 하였다. 이들은 여성들이 지금껏 살아온, 그리고 현재 살고 있는 몸의 체험을 배설(물)을 통해 시각적으로 증언해준다. 이들은 여성성, 성의 차이, 육체라는 개념의 토대 자체를 의문시한다. 배설과 관련한 다양한 형태의 역

겨움과 혐오를 통해 이들이 여성성의 문제를 어떤 방식으로 표현하고 또 그것에 문제를 제기하고 있는지 살펴보자. 먼저 경계 위반성과 유체성이라는 측면에서 배설의 의미를 살피고, 이어 배설물의 무정형성이 여성성의 재현, 나아가 여성의 수치심과 관련하여 어떤 의미 작용을 하는지 논의할 것이다.

유체(流體)의 은유 ── 배설과 유체성
◇◆◇

독일 출신의 미국 조각가이자 판화가인 키키 스미스Kiki Smith(1954~)는 아브젝트 아트를 대표하는 작가이다. 스미스의 조형물은 파편화된 신체를 보여주는가 하면 젖이 흐르거나 하반신에서 분비물이 흘러나오는 순간을 나타내거나, 피부 껍질로만 남은 여성, 역으로 피부가 벗겨져 있어 혈관이나 근육을 그대로 드러내거나 신체 내부의 장기 혹은 뼈가 밖으로 드러난 여성의 몸이 주를 이룬다. 무엇인가를 흘리고 있는 더럽혀지고 얼룩진 여성의 몸은 서구 문화가 추구해온 아름답고 온전한 몸과는 거리가 멀다. 그러한 몸은 여성으로서 겪는 삶의 고통을 말해준다. 나아가 선험적으로 주어진 훼손되지 않은, 유기적 통일성을 지닌 육체에 대한 부정이다. 스미스는 소재 역시 얇은 닥종이와 왁스 등 유약한 재료를 사용한다. 손상받기 쉬운 여성의 존재를 강조하기 위해서이다. 스미스에 따르면 금속은 죽어 있어 작업하기 힘들 뿐 아니라 종이처럼 피부를 표현하기도 어렵다. 종이의 특성이 피

부를 가장 잘 표현할 수 있는 매체이며, 왁스 또한 반투명하고 발광성이 있어서 생명을 느끼게 해준다.[5] 종이로 된 조각의 구겨지고 메마른 표면은 여성으로서의 삶의 질곡을, 텅 빈 조각 내부는 삶의 공허를 드러낸다. 그녀의 왁스 조각은 대리석이나 청동으로 만든 조각과 달리 상처받기 쉬운 여성의 감수성을 표현한 것이다. 청동이나 대리석은 절대적 견고함과 완강함, 영원성을 지닌다. 이에 반해 종이나 왁스는 언젠가는 썩고 녹아 사라진다. 스미스는 이 재료들을 사용하여 신체의 유한성, 죽음과 맞선 여성 신체의 무력함을 부각한다. 다양한 형태의 부드러운 재료를 사용한 대표적인 작가로는 조각가 에바 헤세 Eva Hesse(1936~1970)를 들 수 있다. 여성성을 작품의 주요 구성요소로 삼는 헤세는 구조와 형태를 거부하고 '반형식anti-form'을 추구한다. 예컨대 라텍스, 유리섬유, 밧줄, 천, 노끈, 전깃줄 등을 주재료로 사용한다. 이러한 재료는 탈중심적이고 촉각적이다. 단단하지 않고 형태가 고정되지 않는 재료를 통해 여성의 신체적 특성을 강조하고 여성적 감성을 드러낸다.[6] 스미스 역시 최근에는 주제뿐 아니라 재료 면에서도 종이와 왁스에서 점차 세라믹, 유리섬유 등 다양한 작품을 선보인다.

스미스의 작품에서 가장 두드러진 특징은 여성의 몸이다. 그것도 아름다운 몸이 아니라 치욕스럽고 불결하고 동물과 같은 형태로 재현된 몸이다. 여성의 몸에서 흘러나온 배설물은 세계 내에 있는 존재가 불확실하고 불안정함을 형상화하는 주된 방식이다. 데카르트의 '코기토Cogito'는 정신과 육체의 분리를 전제로 해, 정신을 육체보다 초월적인 것으로 상정한다. 코기토는 몸에서 분리된 정신의 산물로서 순수

한 사고를 가정하며, 서구 인식론의 체계를 정리하는 기준이자 주체가 되었다. '본다'는 신체적 지각 현상에 근거를 둔 시각 중심적 사유는 '안다'라는 지식 체계와 결부된다. 스미스의 아브젝트 아트는 이러한 지식의 권력을 전복하려 한다. 즉 인간을 의식 주체로 파악하는 데카르트적 형이상학과, 통합된 인격을 상징하는 인본주의 인간관에 도전한다. 이분법적 사유 체계의 해체를 전제로 몸의 가치와 의미를 되찾으려 한다. 특히 스미스는 신체의 경계 위반성과 비천함을 부각하여 여성성에 대한 전복을 꾀한다. 파편화된 신체를 비롯하여 체액이나 분비물 등은 기존의 사회적 정체성에 대한 도전에서 주된 매체이다. 여성들이 비루하고 괴물 같은 모습으로 재현되는 것도 그런 이유에서이다.

스미스는 신체 내부와 외부의 영역을 글자 그대로 탐구한다. 신체 내부 장기(소화, 생식, 신경, 배설기관 등) 혹은 파편화된 신체와 신체 배설물을 전시한다. 신체로부터 떨어져 나온 신체 부위나 장기, 비루하고 불완전한 체액은 온전한 신체에 대한 부정이다. 이러한 작업은 신체의 상징화 과정에 대한 탐구로서, 신체와 관련된 위계질서를 역행할 뿐 아니라 프로이트적 의미에서 전생식기의 충동과 관련된다. 그리고 이러한 충동은 반시각적이고 촉각적이다. 반시각적, 촉각적인 여성의 신체 재현은 배설을 장면화하는 데에서 가장 극화된다.

〈무제Untitled〉(1990)와 같은 작품은 삶과 죽음의 경계를 허물고 있다. 왁스로 만든 남성과 여성의 나체가 마치 푸줏간에 걸린 고기처럼 매달려 있다(그림 1). 힘없이 축 늘어진 팔다리, 고개를 떨구고 있는 모습에서 이들이 죽은 상태라는 것을 알 수 있다. 그런데 이상하게도

[그림 1] 키키 스미스, 〈무제〉, 1990

죽은 이들의 성기와 유방에서 액체가 흘러나오고 있다. 이들의 몸에서 분비되는 정액과 젖은 그로테스크한 재생을 암시한다. 죽어 있는 것이 살아 있다는 가상은 무한히 역겹고 구역질 나는 것이다. 이러한 비논리적 혼란의 부조리가 혐오감을 유발한다.[7] 눈에 띄는 것은 이들이 고통을 받아들이고 있는 모습이다. 몸의 피멍과 상처에서 이들이 살아온 삶이 얼마나 고통으로 얼룩졌는지를 가늠할 수 있다. 그럼에도 이들에게서 어떠한 저항의 몸짓도 발견할 수 없다. 오히려 죽음 그 자체를 받아들이는 모습은 숭고함까지 불러일으킨다.

엘리자베스 그로츠Elizabeth Grosz는 경계를 흐리고 이성적 사유에 완

젠더 몸 미술

전하게 포획될 수 없는 체액의 '환원 불가능한 물질성'을 강조한다. 말하자면 주변부의 특징을 지닌 타액, 피, 고름, 토사물, 땀, 눈물, 정액 등 체액은 스며들고 흐르고 통과하면서 육체의 한계와 경계를 가로지른다. 문제는 이러한 육체의 부산물들이 혐오감과 거부감의 지표로 작용한다는 데 있다. 특히 침윤하는 점액질과 액체의 흐름은 합체하고 침윤하는 속성으로 인해 그 자체 내에 혐오와 공포를 지닌다는 것이다.[8] 그렇다면 〈무제〉에서 몸 안과 밖의 경계 짓기를 위협하고 고체의 특징인 결정에 저항하는 체액은 자율성과 자기동일성을 지향하는 주체의 갈망과 의식의 우월성에 대한 거부이자 비판으로 볼 수 있다.

〈오줌을 누는 몸Pee Body〉(1992)을 보자. 이 작품에서 왁스로 만든 여성 인물은 쭈그리고 앉아 오줌을 누는 포즈를 취하고 있다. 노란 유리구슬이 바닥에 길게 펼쳐져 있어 여성의 하부에서 흘러나오는 것이 소변임을 알 수 있다(그림 2). 여기서 몸은 신체적, 심리적 안정성의 결핍을 표명하고 있는 아브젝트한 몸이다. 새어 나오고 풀어진, 뚜렷한 경계가 없는 몸이자 침투할 수 없는 몸인 것이다.[9] 이러한 경계는 자신을 위치짓는 곳이면서, 자신의 일부를 거부하는 곳이기도 하다. 몸 밖으로 배출되는 소변 역시 반은 내부에 반은 외부에, 말하자면 경계에 위치한다. 메리 더글러스가 『순수와 위험』에서 보여준 문화인류학적 통찰에 의거하여 크리스테바는 서구 문화에서 유동적인 것, 무정형의 것에 대한 공포와 혐오를 체액에 비유해 분석한다. 흐르고 스며 나오고 침윤되는 특성을 지닌 체액은 의식으로 통제 불가능하며 몸의 내부와 외부를 가로지르는, 의식의 우월성을 전복하는 힘이다.[10]

그렇다면 통제할 수 없어 흘릴 수밖에 없는 이 여성의 오줌은 아브젝트로서 단단하고 견고한 것을 추구하는 남성적 몸에 대한 공포를 환기한다. 그뿐 아니라 자율성과 자기동일성을 지향하려는 주체의 갈망에 역행한다는 점에서 공포를 야기한다. 스미스는 신체의 내부를 외부로 표면화하거나 감추어져 볼 수 없던 부분을 관람자 앞에 드러내 보인다. 시각 중심주의에서는 내부와 외부의 분리에서 잘 볼 수 없는 내부는 특권화되어 있는 반면 외부는 내부에 비해 열등하다. 스미스는 이러한 전통적 인식에 반기를 들듯 몸 안의 풍경과 기관을 몸 밖으로 끄집어낸다. 확고한 안정된 정체성을 부정하고 뒤흔든다.

이러한 구도는 〈이야기Tale〉(1992)에서도 반복된다. 이 작품은 소변이 아닌 대변을 길게 배설하는 모습을 보여준다. 여성은 굴욕적으로 바닥을 기고 있다. 몸은 여기저기 멍들어 있고 엉덩이 부분에는 배설물이 묻어 있다. 게다가 네발로 기는 형상을 하고 있어 마치 짐승을 연상시킨다(그림 3). 신체에 대한 통제가 제대로 이루어지지 않는 배변은 치욕스러운 상황을 재현한 것으로 볼 수 있다. 대변은 심리적 고통의 물적 증거이다. 보편적 지시물로서 여성 육체의 재현 속에 잔존하는, 예컨대 육체적인 고상함이나 정신적 고결함의 문제들을 파헤친다.

> 당신 머리카락은 당신에게 붙어 있다. 똥과 오줌, 쓸려 까진 피부, 젖과 정액, 태반도 그렇다. 당신은 머리카락을 1인칭에서 느끼는 게 아니라 2인칭 속에서 느낄 수 있다. 부드러운 가닥들이 붙어 다니면서 더럽히는 방식을.11

육체의 분비물이나 배설물은 어떠한 형태나 구조도 없기 때문에 아

젠더 몸 미술

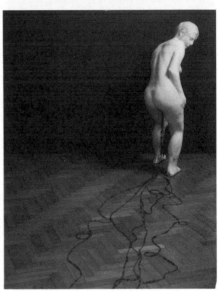

[그림 2] 키키 스미스, 〈오줌을 누는 몸〉, 1992(왼쪽 위와 아래)
[그림 3] 키키 스미스, 〈이야기〉, 1992(오른쪽 위)
[그림 4] 키키 스미스, 〈열〉, 1994(오른쪽 아래)

브젝시옹을 불러일으킨다. 그런데 그것들이 아브젝트가 되는 것은 부적절하거나 병적인 것이어서가 아니다. 그것 자체가 지정된 한계나 장소, 규칙들을 인정하지 않기 때문이다. 더욱이 정체를 알 수 없는 모호한 혼합물인 분비물이나 배설물은 동일성은 물론 체계와 질서까지 교란한다.[12] 내부에 감추어진 더럽고 비천한 속성을 드러내는 행위인 아브젝시옹을 크리스테바는 분리와 승화로 구분한다. 분리의 아브젝시옹은 가부장제가 여성의 몸에 아로새긴 여성 자신의 추악함을 드러낸다. 반면 승화의 아브젝시옹은 가부장제를 넘어서기 위해 해방의 탈주를 모색하고 새로운 미적 경계를 체화한다.[13] 그렇다면 스미스의 〈오줌을 누는 몸〉, 〈이야기〉, 〈열〉 등은 여성의 육체에 새겨진 억압과 고통을 극대화함으로써 아브젝트와 묶인 나 자신을 분할하고 잘라내는 것이 중요함을 말해준다. 그리고 이러한 불쾌를 체현한 여성 이미지들은 우리에게 새로운 정체성과 삶의 가능성을 모색하게 한다는 점에서 크리스테바가 말한 승화, 즉 쾌를 제공한다.

뭔가를 흘리고 있는 여성을 표현한 〈열Train〉(1994) 또한 작품 구도는 위의 작품들과 유사하다. 그러나 이 작품은 위 작품들과는 다른 각도에서 논의될 수 있다. 여자의 몸에서 흘러나오는 빨간 구슬들은 언뜻 탯줄이나 내장을 연상시킨다. 빨간색이 여성의 음부 쪽에서 흘러나오는 것으로 보아 월경혈을 표현한 것이라 하겠다(그림 4). 다른 작품들과 마찬가지로 〈열〉의 장면이 불쾌를 자아내는 것은 인간을 고상하고 품위 있는 존재가 아닌 배설하는 모습으로 조형화하고 있기 때문이다. 월경혈을 쏟아내는 여성은 더 이상 '응시'의 대상이 아니다. 이 장면은 여성의 몸이, 차이가 가장 가시적으로 드러나는 육체적인

지대에서 남성의 몸과 다르게 표시됨을 강렬하게 보여준다.

영롱한 붉은 구슬들로 이루어진 〈열〉은 한편 배란, 잉태, 출산으로 이어지는 여성의 생리적 주기를 시사한다. 다른 한편 흐르는 피는 정체성을 확립하려는 재생의 의미와 함께 모든 경계를 지울 수 있는 의미까지도 내포한다. 그 결과 인물 자체를 주체 혹은 행위자로서 인식하게 한다. 이때 월경혈은 여러 문명에서 강력하게 금기시하던 주제이면서 비천한 대상으로 인식된다. 이와 같이 스미스 작품에서 체액, 오줌, 똥 등 배설의 형상화는 신체에 적용되는 일종의 위계에 저항하는 한 방식이다. 이를 통해 더러운 것, 몸 밖으로 버려져야 하는 육체의 쓰레기로 간주되어온 것들의 의미를 되찾으려 한다. 나아가 배설하는 여성의 몸, 끊임없이 변하고 새로워지는 불안정한 여성의 몸의 재현은 여성의 육체를 탈물신화한다.

이리가라이에 따르면 비가시적인 것의 근저에는 여성성과 모성이 자리한다. 태아와 여성의 몸은 단단한 몸의 경계를 위반하는 유체이다. 이것은 고정되어 있지 않고 매순간 형태를 바꾸며 접촉 지각이 가능한 공간이다. 여성의 신체적 흐름, 즉 새고 스며드는 통제 불가능한 액체의 유체성에 대한 개념은 여성의 몸에 대한 논의에 필수적이다. 아이리스 영Iris Young 역시 여성의 '젖가슴' 경험에 대한 현상학적 연구에서 이리가라이가 제안한 유체성의 메타포를 환기한다. 영은 유체성의 메타포가 데카르트식 존재론을 거부하며 남성 위주의 육체성을 여성적인 것으로 다시 쓸 수 있게 해준다는 점에서 이리가라이를 지지한다. 크리스테바 또한 아브젝시옹에 관한 연구에서 신체적 흐름의 지표가 되는 체액과 오염과의 연관성, 체액에 내재하는 아브젝시옹의

의미를 언급한다. 체액이야말로 몸 안과 밖의 경계짓기가 모호함을 입증해주며 자율성과 정체성을 지향하려는 주체의 욕구에 저해되는 요인으로 작용한다. 이러한 체액은 비결정적이기 때문에 이항 대립으로 환원 불가능한 물질성을 드러낸다.

위의 세 작품이 제시하고 있는 혐오의 대상은 아브젝트 개념과 관련하여 외부에서 정체성을 위협하는 배설물과, 내부에서 위협하는 월경혈로 설명될 수 있다. 배설물은 비자아로부터 위협받는 자아, 외부로부터 위협받는 사회, 죽음으로부터 위협받는 삶과 관련된다면, 이에 반해 월경혈은 사회적 혹은 성적 정체성 내부에서 유발되는 위험을 나타낸다. 주목해야 할 것은 신체의 내부와 외부 사이의 경계가 붕괴되었을 때 몸 밖으로 노출되는 배설물은 문화적이고 개인적인 공포와 역겨움의 대상이 된다는 점이다. 다시 말해 주체는 배설물을 버림으로써 그 자신을 보호하지만, 그와 동시에 배설물에 포함된다. 아브젝트의 이 같은 모호성은 혐오와 매혹을 동시에 지닌다. 크리스테바는 아브젝트의 모호성을 삶과 죽음을 부여하는 존재이면서 숭배와 공포의 대상이기도 한 어머니의 신체와도 연결시킨다. 상징계는 아브젝트한 대상을 금기로 내세움으로써 유지된다. 그렇다면 자아와 타자의 구분이 모호한 경계, 주체가 확립되기 위해서 주체가 기피해야 하지만 결코 벗어날 수 없는 아브젝트인 배설의 형상화는 상징 질서에 대한의 도전이자 여성 주체로서 말하기라 할 수 있다.

여성성과 무정형성

어떤 것이 혐오를 일으키는 것은 그 자체의 특성에서 비롯된 것이 아니다. 그것이 '경계'와 관계하고 있기 때문이다. 혐오와 연관된 아브젝트는 대부분 위협적이거나 불명확한 경계, 때로는 육체적인 경계를 지시하면서 거부와 매혹이라는 상반된 감정을 동시에 불러 일으킨다. 셔먼은 다양한 형태의 실험에서 도착적 섹슈얼리티를 보여준다. 이를 통해 육체의 탈통합과 섹슈얼리티 사이의 연관성을 공격한다.

한 여인의 얼굴을 근접 촬영한 〈무제 #153〉은 폭력의 흔적과 함께 여성의 죽음을 연상시킨다. 땀이나 눈물 등 감정의 분출에 따른 신체상의 징후, 흐트러진 머리와 더럽혀진 옷에서 이를 알 수 있다(그림 5). 뭔가를 응시하는 시선과는 달리 여성의 동공은 그것이 시체라는 것을 추측하게 하는 결정적 단서이다. 부패의 과정이 진행되고 있음을 나타내는 여인의 형상에서 이미 통일성 있는 육체 이미지의 해체가 예고되고 있다. 이후의 작품들에서 볼 수 있는 것은 육체의 흔적들, 그것도 여성의 육체를 지시하는 흔적들뿐이다. 다시 말하면 셔먼의 〈혐오 사진〉 연작의 가장 큰 특징인 여성과 죽음의 연결이 여성성과 '무정형성'의 내적 연관이라는 또 다른 형태로 이어진다. 몇 편의 작품을 보자.

〈무제 #167〉, 〈무제 #168〉, 〈무제 #188〉, 〈무제 #236〉 등에서 보듯이 여성은 없고 덩그러니 놓인 여성의 옷, 일반적으로 여성성과 연관

되는 외적인 흔적들(액세서리나 구두, 화장품, 안경 등)이 내적인 흔적들(점액, 월경혈, 토사물과 같은 육체의 배설물이나 분비물 등)과 나란히 바닥에 널려 있다. 〈무제 #173〉(1986)의 경우 땅바닥은 부분적으로 작은 모피 조각이나 사탕으로 덮여 있고, 그 위에 까만 파리들이 앉아 있다. 거의 잘려나갈듯 사진의 제일 위쪽 가장자리에서 바닥에 쓰러져 있는 여성의 모습을 볼 수 있다(그림 7). 그 여성이 살아 있는지 죽었는지는 알 수 없다. 다만 여성의 반쯤 벌어진 입과 미동도 없이 고정된 시선에서 그것이 시체임을 알 수 있다. 더욱 결정적인 것은 흙 위의 여러 물질들 위로 파리들이 모여들어 있는 점이다. 이는 여성이 죽은 후 이미 시간이 어느 정도 경과했음을 말해준다. 시체는 곧 주체의 동일성을 뒤집어놓으면서도 주체를 확인하는 아브젝트이다.

돌이킬 수 없을 만큼 전락해버린 시체나 배설물, 죽음 같은 것들은, 연약하고 위선적인 우연으로만 그것에 대항하는 동일성을 격렬하게 뒤집어 놓는다. (……) 거짓 없고 가식 없는 생생한 드라마처럼 시체와 같은 쓰레기들이야말로 끊임없이 내가 살아남기 위해 멀리해야 할 것들을 가르쳐 준다. 이 고름과 오물과 배설물들은 내 삶이 가까스로 힘겹게 죽음을 떠받치고 삶을 유지해나가도록 하는 조건이다.[14]

〈무제 #173〉은 시체, 죽음, 타자, 여성이 유비 관계에 있음을 보여준다. 그리고 바로 이러한 것들이 주체의 존재를 확인해주고 삶을 유지하게 하는 조건임을 말해준다.

이와 비슷한 관점에서 〈무제 #175〉 역시 먹다 만 케이크, 빵, 토사

젠더 몸 미술

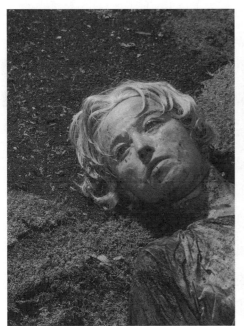

[그림 5] 신디 셔먼, 〈무제 #153〉, 1986(왼쪽)
[그림 6] 신디 셔먼, 〈무제 #190〉, 1986(오른쪽)

물 등에서 폭식증의 흔적을 엿볼 수 있다. 위의 작품들과 달리 〈무제 #175〉의 경우 여성의 모습은 보이지 않고 단지 사진 바깥에만 존재한다. 여성의 모습은 무질서하게 버려진 것들 사이에 놓인 선글라스에 아주 작게 비춰져 있을 따름이다(그림 8). 선글라스에 비친 모습에서 그 여성이 토하고 난 뒤 지칠 대로 지쳐 쓰러진 것은 아닐까 유추하게 된다. 해변 비치 타월 위로 흩어져 있는, 형태를 알 수 없는 비정형의 물질은 마치 토사물처럼 신체가 공공연하게 드러내고 있는 것에 대한 메타포이다.[15] 음식물이나 더러움, 찌꺼기, 오물에 대한 혐오감, 근육의 경련이나 구토 같은 것들이 주체를 보호하는 까닭은 혐오감이나 욕지기가 주체로 하여금 오물이나 시궁창 같은 더러운 것들에서 멀어지게 하고 피해 가게 만들기 때문이다.[16] 〈혐오 사진〉 연작에서 여성의 모습을 온전하게 드러내지 않은 것은 완벽한 여성 육체의 구현과 구성마저도 불가능함을 역설하기 위해서이다.[17] 즉 여성성과 무정형성을 조형적으로 나란히 놓고 대비함으로써 이 두 개념이 유비 관계에 있음을 논평한 것이라 할 수 있다. 무정형성은 여성의 몸이 거세 공포의 원초적인 생산자이거나 혹은 문화적으로 규정된 여성 혐오적인 표상들의 집합체임을 드러낸다. 토사물, 부패한 음식물, 월경혈, 체모, 체액, 곰팡이 등 역겨운 물질들이 엄청난 크기로 확대되어 화면에 흩어져 있는 모습이나(〈무제 #173〉, 〈무제 #175〉, 〈무제 #236〉) 눈이나 코, 손가락 등이 절단된 채 땅에 파묻혀 있는 형상(〈무제 #167〉) 등에서 이를 알 수 있다.

〈무제 #167〉의 경우 땅바닥에 여기저기 떨어져 있는 소품들, 피묻은 코, 립스틱이 지워진 입술, 매니큐어를 바른 손톱, 따로 떨어져 나

[그림 7] 신디 셔먼, 〈무제 #173〉, 1986(왼쪽 위)
[그림 8] 신디 셔먼, 〈무제 #175〉, 1987(왼쪽 아래)
[그림 9] 신디 셔먼, 〈무제 #167〉, 1989(오른쪽)

온 치아 등으로 미루어 여성이 토막 살해당한 후 매장된 것으로 추정된다. 여성의 소품인 듯 보이는 콤팩트 화장품의 거울에 비친 제2의 인물에서 이를 더욱 확신하게 된다(그림 9). 여성에게 어떤 형태로든 폭력이 가해졌을 것이라는 점을 알 수 있다. 이 작품에서도 여성의 신체는 파편화되어 있고, 여성의 실체는 존재하지 않는다. 즉 여성의 부재만을 보여준다. 〈무제 #167〉와 마찬가지로 〈무제 #173〉, 〈무제 #175〉에서 볼 수 있는 공통점은 단일한 초점이 없다는 점이다. 이러한 '분산된 응시'는 주체에게 어떤 힘도 제공하지 않고, 주체가 동일시할 그 어떤 것도 제공하지 않는다. 고전적 원근법은 서로 대립되는 두 개의 단위, 즉 시점과 소실점을 상정하고, 각각은 초점과 단일성에 대한 감각을 강화한다. 이에 반해 시점을 해체하고 있는, 비가시적이고 고정되지 않은 응시는 일관성, 의미, 통일성을 갖춘 장소가 되지 못한다. 욕망은 형태에 대한 욕망, 즉 숭고화의 욕망이 되지 못하고 형태에 반하는 위반을 통해서 드러날 뿐이다.[18] 이와 같이 존재하지 않는 여성의 육체를 형상화하는 것은 여성과 여성의 육체란 단지 사회적으로 부여된 규범화된 이미지에 불과하다는 점을 시사한다. 이는 한편으로 여성이 자신의 육체를 발견하고 정체성을 되찾으려는 모든 시도가 육체의 사라짐으로 귀결될 수밖에 없다는 것을 의미한다. 다른 한편으로 남성의 욕망과 시선을 위해 복무해온 이미지로서의 여성성을 벗어던지고 남성의 시선 자체를 거부하는 것으로 볼 수 있다.[19]

무정형성과 여성의 연관에서 한 걸음 더 나아가 셔먼은 주체를 구성하는 내부와 외부의 이원론마저 더 이상 무의미함을 보여준다. 〈무제 #190〉(1989)은 피부로 인해 나뉘고 지탱되어온 몸 안과 밖의 전도

젠더 몸 미술

를 가장 급진적인 형태로 표현하고 있다. 얼굴의 형태를 알 수 없을 만큼 토사물이 화면을 가득 채우고 있는 이 사진은 동일성에 관한 우리의 표상을 탈형태화한다. 전체 사진은 두 부분으로 합성되어 있지만, 자세히 들여다보아야만 사진 중앙의 이음새를 볼 수 있다. 얼핏 봐서는 색과 형태를 구별하기 어렵다. 그러나 가까이 들여다보면, 그것이 점액질의 *끈끈*하면서도 단단한 물질 혹은 부분적으로 곰팡이로 뒤덮인 여러 물질임을 알 수 있다. 얼굴조차 분별하기 어려울 정도로 오물과 종양 같은 것이 온통 뒤덮여 있다(그림 6). 추한 이 얼굴 형상은 혐오와 역겨운 감정을 한층 배가할 뿐 아니라 관람자를 집어삼킬 듯 쫙 벌린 입은 위협적이기까지 하다. 게다가 기이한 형태로 일그러진 핏빛 얼굴은 공포 이상의 감정을 불러일으킨다. 배척되고 버려진 외부는 본래 주체의 '내부'에 있는 것이다. 이전에 주체의 일부였지만 주체의 통일된 경계를 세우기 위해 거부될 수밖에 없는 존재이다. 주체 안에 존재하던 친숙한 것이 어느 순간 주체의 정체성에 위협을 가하는 이방인 같은 존재, 즉 아브젝트로 형상화되고 있다.[20]

주목을 요하는 것은 〈무제 #190〉에서처럼 물질의 무정형성이 곧 여성 육체의 무정형성을 의미한다는 점이다. 〈무제 #190〉은 서양철학이 전통적으로 축으로 삼아온 정신과 이성에 반하여 인간의 육체성과 물질성을 강조한다. 여성을 점액질, 액체, 비결정체로 표현함으로써 여성에게 부여해온 문화적·철학적 함의와 보이지 않는 위계를 문제 삼고 있다. 이는 여성적인 것은 물질성과 결합된 반면, 남성적인 것은 형태를 부여하는 것으로 간주되어온 철학적 전통을 반영하는 것이기도 하다. 나아가 이처럼 형태 없는 육체는 공존, 의미, 통합체, 형태의

장소인 이미지의 해체로 이어진다. 그럼으로써 이상적인 육체와 아브젝트 육체를 구분하고 경계짓는 전제 조건을 되묻는다. 그렇다면 무정형적인 물질의 재현에서 중요한 것은 지배적인 재현으로부터 추방된, 진정한 육체 이미지를 복원하는 것이 아니다. 오히려 포함과 배제를 시각적으로 형성하는 과정 그 자체에 있다.[21] 몸의 구멍으로부터 안에서 밖으로 스며 나오고 흐르는 유체성流體性, 어떠한 구조나 형태도 없는 배설물의 무정형성은 탈물신화된 여성 육체를 재현하기 위해서 셔먼이 취한 미학적 전략인 것이다.

억압보다는 배제와 추방을 의미하는 아브젝시옹은 일반적으로 구토, 토사, 경련, 질식 등 역겨움과 관련이 있다. 〈무제 #175〉와 〈무제 #190〉에서 토사물은 사회의 규범과 규율에 따라 단일화되고 통제되는 몸의 영역과 감각들을 가로지르는 부산물이다. 이는 이성적 사고가 수용할 수 없는 육체의 과정과 영역을 보여준다. 무정형성 혹은 탈형태는 형태로서 형태를 해체하는 내적 논리이면서 셔먼 작품의 의미론적 핵심을 이룬다. 그리고 이러한 무정형성의 원리는 형태의 해체를 통해 우리의 미학적 감정을 손상하고 역겨움을 불러일으킨다. 셔먼은 모더니즘과 가부장적 사회가 아름다움으로 규정하던 여성의 몸을 혐오감과 불쾌감을 주는 신체 내부적 요소를 통해 형상화한다. 그럼으로써 '가장假裝' 뒤에 감추어진 진실을 드러내고 여성의 진정한 자아확립과 주체 회복을 강조한다. 특히 〈혐오 사진〉에서 셔먼은 무정형성과 여성성을 연결하면서, 형태가 없는 것에 대한 혐오 내지 역겨움이 전통적으로 여성성에 대한 표상과 연관되어왔음을 폭로한다. 이는 궁극적으로 여성성의 재현을 문제화하면서 전통적인 성 역학 관계를 비

판하고 나아가 여성적 규범을 해체하고 전복하기 위한 시도라 할 수
있다.

오염과 더러움
◇◆◇

여성의 청결은 가부장적 규범의 준수와 밀접하게 연관된다. 더욱
이 위생은 더러움에 대한 공식적인 인정이다. 앞서 살펴본 것처럼 더
럽고 불결한 존재라는 자기 이해 때문에 여성들은 스스로에게 청결
을 강요한다. 이는 남성들의 시선을 의식하는 데서 비롯한다. 청결은
흔히 순수, 위생, 도덕과 연결되는 반면, 불결은 더러움, 오염, 수치를
연상시킨다. 특히 가정에서의 위생은 전적으로 여성에게 전가되어온
젠더화된 성 질서 가운데 하나이다. 가부장적 사회는 위생을 여성 본
래의 고유한 영토로 규정하면서 여성에 대한 남성의 권력관계를 고착
화한다.

주디 시카고가 자기혐오와 청결에 대한 강박이 뚜렷하게 드러나는
장소인 욕실을 다룬 것도 그 때문이다. 미리엄 샤피로Miriam Schapiro와
공동 작업한 '여성의 집Woman Hause'22 프로젝트에서 시카고는 〈월경
욕실Menstruation Bathroom〉(1971)이란 설치 작품을 전시했다. 〈월경 욕
실〉은 여성의 배설과 관련한 여성의 수치심 문제를 제기한다. 욕실에
는 여성용 위생 용품들이 가득한 선반 아래로 뚜껑이 없는 쓰레기통
이 놓여 있다. 그 쓰레기통은 붉은색 물감을 칠한 탐폰들과 생리대들

[그림 10] 주디 시카고, 〈붉은 깃발〉, 1971 (위)
[그림 11] 주디 시카고, 〈월경 욕실〉, 1971 (아래)

가부장적 사회는 위생을 여성 본래의 고유한 영토로 규정하면서 여성에 대한 남성의 권력관계를 고착화한다. 주디 시카고가 자기혐오와 청결에 대한 강박이 뚜렷하게 드러나는 장소인 욕실을 다룬 것도 그 때문이다.

로 넘쳐나, 새하얀 욕실과 대비를 이룬다(그림 11). 쓰레기통에 버려진 탐폰과 생리대는 여성의 생물학적 경험을 알리는 명백한 표식이다. 〈월경 욕실〉은 시카고가 〈디너 파티〉에서 여성의 성기 도상을 통해 환기하던 여성 육체의 아름다움과는 전혀 다른 맥락에 놓인다. 즉 〈월경 욕실〉은 여성의 경험을 긍정적으로 재현하는 것에 관한 어떠한 주장이나 증언을 하는 것이 아니다. 오히려 여성 육체의 분비물, 월경혈에 대한 거부와 배척을 둘러싼 사회·문화적 표상들을 문제 삼는다. 이를 통해 문화적 실천 안에서 만들어지는 여성의 육체에 대한 반영들을 재고하게 한다.

최초로 정자가 나오고 몽정이 시작되는 것은 남성이 된다는 신호이다. 재생산과 어버이 되기를 위한 예비 단계이면서 성숙한 성적 활동을 위한 예비 단계로 간주된다. 정액의 액체성, 잠재적인 삼투성, 정액 안에 있는 통제 불가능하고 퍼져나가며 무정형적인 요소들은 수정하는 능력, 어버이가 되는 능력, 대상을 생산하는 능력에 관한 담론으로 대체된다. 하지만 월경의 시작은 여성 섹슈얼리티의 발달을 지칭하는 것이 아니다. 오직 앞으로 수태 가능한 여성이 된다는 의미만 있을 뿐이다. 바꿔 말하면 정자의 흐름은 환유적으로는 육체의 쾌락에, 은유적으로는 바람직한 대상에 연결된다. 이에 반해 여성의 월경은 피와 상처와 손상으로 연상되며, 계속해서 새어 나오는 골칫거리이다. 통제 불가능한 월경이라는 위상은 여성으로 하여금 자신을 더럽고 지저분한 존재로 여기게 만든다.[23] 〈월경 욕실〉은 여성의 몸과 섹슈얼리티가 남성의 그것과는 다른 방식으로 경험되고 구조화되어온 것을 주제로 삼는다.

고대 원시인들은 여성의 생리 리듬과 월 주기가 일치한다는 사실을 여성과 달 사이에 존재하는 신비한 관계에 대한 명백한 증거로 여겼다. 그것은 '월경menstruation'이 달의 변화를, '멘스mens'가 '달'을 의미하고, 월경을 우리말로 '달거리'라고 표현하는 데서도 알 수 있다. 그러나 거의 전 세계의 여성들은 월경 기간에 어떤 제한을 받아왔다. 월경 중인 여성들은 금기의 대상이었기 때문이다. 여성이 월경을 하게 되면 마을에 머물러 있어도 안 되고 평소 하던 일을 해서도 안 되었다. 월경의 오막살이로 불리는 특별한 오두막집을 지어 여성을 그곳에 피신해 있게 했다. 마찬가지로 해산의 진통도 많은 부족들에게 금기의 대상이었다. 해산이 가까워지면 여성은 누구의 도움도 받지 않고 해산을 위해 혼자 마을을 떠나야만 했다. 원시인들은 여성의 피, 특히 월경 중인 여성의 불결함을 오염과 감염의 실제적인 원인으로 여겼고 심지어는 악으로까지 간주했기 때문이다. 에스터 하딩Esther Harding은 이처럼 월경 중인 여성에게 부여된 금기가 인간이 준수하던 첫 번째 금기였을 것이라고 본다.[24]

월경을 불결하게 여기는 사고는 유대 역사의 기록인 구약성경에도 뚜렷하게 나타나 있다. 또한 고대 후기와 중세 시대 사람들은 월경혈에 전염성이 있는 나쁜 기운이 깃들어 있다고 믿었다. 대 플리니우스Plinius는 월경 중인 여성으로 인해 포도주가 시어지고 과일이 시들며 칼은 무뎌지고 금속은 녹이 슬고 암소는 유산을 하고 개는 미친다고 했다. 파라셀수스Paracelsus는 월경혈이 지상에서 가장 독성이 강하다고 주장했다. 『코란』 2장에는 월경 중인 여성을 피하라는 경고의 메시지가 들어 있다. 플리니우스의 학설은 지난 세기까지도 여러 형태로 변

형되어 효력을 미쳤다. 1920년까지도 월경 중인 여성의 신체에서는 독성 물질이 형성된다는 주장들이 잇따랐다.[25] 20세기, 아니 21세기에 들어서도 여전히, 월경 중인 여성은 이런저런 집안일을 하면 안 된다는 금기들이 존재한다. 이러한 인식으로부터, 여성에게는 언제나 청결해야 하고 끊임없이 정화해야 한다는 관념이 생겨난다.

그러나 남성과 여성 모두 피를 지닌 존재이다. 그럼에도 남성들의 피는 신성한 것으로 취급된 반면, 여성들의 월경혈과 출산혈은 더러움과 죽음으로 폄하되었다는 사실이 문제이다. 더욱이 월경은 완전히 자연적인 신체 기능이다. 다른 자연적 기능은 공개적으로 그리고 순수하게 받아들여지는 것과 달리 유독 여성의 월경만은 금기의 대상이 되어왔다. 이것이 여성주의 미술가들이 월경을 주제로 삼는 이유이다.

시카고의 〈붉은 깃발Red Flag〉(1972)은 이러한 문제의식을 충격적인 이미지를 통해 도발한다. 이 작품은 사용한 탐폰을 질 속에서 꺼내는 장면을 근접 촬영한 후 석판인쇄물로 제작한 것이다(그림 10). 월경혈을 내보이면서 여성의 경험을 둘러싼 오랜 금기에 도전한다. 말하자면 여성의 존재는 결코 열등한 것이 아니라 남성과 다를 뿐이라는 것을 강조한다. 어둡게 처리되었는데도 여성의 음모가 드러나 있고, 피로 물든 탐폰이 화면의 중앙을 차지하고 있다. 메리 더글러스에 따르면 모든 주변부는 위험을 감추고 있다. 모든 관념 구조에서 침해받기 쉬운 주변부들은 기본 경험의 형태에 변화를 가져오기 때문이다. 특히 육체의 구멍은 손상받기 쉬운 부분을 상징한다. 그 이유는 구멍에서 나오는 물질들은 분명 주변부의 특징을 지니기 때문이다. 예컨대타액, 피, 젖, 소변, 대변, 눈물 등은 단지 흘러나옴으로써 육체의 한

[그림 12] 신디 셔먼, 〈무제 #236〉, 1989

계를 가로지른다.[26] 시카고는 월경혈을 젠더화된 사회질서와 규범화 과정들을 탈문맥화하고 재해석할 수 있는 가능성으로 제시한다. 여성의 섹슈얼리티와 육체성을 주변적이고 비결정적인 점액질로 간주하면서 그것에 혐오와 더러움의 의미를 부여해온 젠더 질서를 아브젝트로서의 배설과 그 속성인 유체성, 더러움을 통해 비판한다.

여기서 우리는 서구의 문화적 재현에서 여성의 체액이 남성을 오염시키는 것으로 강력하게 형상화되어온 데 반해 남성의 체액은 여성

젠더 몸 미술

을 오염하고 감염시키는 것으로 간주되지 않았음을 짚고 넘어갈 필요가 있다. 이는 남성의 정액과 관련한 사회·문화적 관행을 살펴보면 더욱 분명해진다. 남성 몸의 특수성은 보편적이고 인간적이라는 일반성 아래 언제나 은폐되어왔다.[27] 정액은 남성한테만 있는 성적 흐름이다. 정액이 오염시키지 않는 체액이라는 위상을 갖는 것은 난자의 수정과 종의 재생산에서 정액이 하는 역할 때문이다. 그렇다면, 여성의 월경 역시 종의 재생산에서 자기 역할을 하는데도 어째서 월경혈은 양성 모두에게 가해지는 오염이자 더러움으로 간주되는가? 크리스테바에 따르면 눈물과 남성의 정액은 오염시키지 않는 체액으로, 배설물과 월경혈은 불결한 체액으로 구분된다. 월경혈이 배설물의 특징으로 연상되기 때문이다. 반면에 남성들은 남성의 체액을 쾌락의 부산물이자 재생산의 원자재로 환원한다. 이것은 그들이 여성의 속성이라고 밀어붙인 육체성——통제 불가능하고 잉여적이며 확장되고 파열적이며 비합리적인——으로부터 스스로 거리를 유지하려는 데서 비롯한다.[28] 여성의 가장 내밀한 사적 영역을 공론화한다는 점에서 신디 셔먼의 〈무제 #236〉은 〈붉은 깃발〉과 같은 맥락에 놓인다. 〈무제 #236〉은 여성성의 물질적 표식인 월경혈에 곰팡이가 핀 장면을 근접 촬영한 것이다(그림 12). 이 작품은 유체의 은유, 무정형성, 죽음 등을 압축적으로 보여준다. 로젠크란츠가 말한 역겨움의 한 범주인 구역질 나는 것을 가장 잘 드러내준다. 로젠크란츠에 따르면, 숭고함은 자신에게서 모든 천박함을 배제하는 데 반해 역겨움은 그것들을 자기 안에 받아들인다. 한편 역겨움은 우리를 밀쳐내는데, 그것은 자신의 졸렬함을 통해서 불쾌함을, 자신의 죽어 있음을 통해서 전율을, 자신의 추

악함을 통해서 혐오감을 일깨우기 때문이다. 다시 말해 유쾌미의 부정적 반대인 역겨움은 귀여움의 부정인 졸렬함, 유희적인 것의 부정인 공허함과 죽어 있음, 매력적인 것의 부정인 추악함을 이른다. 로젠크란츠는 추악함의 범주에 몰취향적인 것, 구역질 나는 것, 악을 포함시킨다.[29] 역겨움과 천박함보다 차원이 낮은 단계가 구역질 나는 것이다. 구역질 나는 것은 육체적 혹은 정신적 부패로부터 생겨나는 기형을 통해 현상의 미적 형태를 부정한다. 구역질 나는 것은 형태의 파괴를 통해 인간의 미적 감정을 손상하지만, 좁은 의미에서는 부패의 개념을 내포한다.[30]

〈무제 #236〉의 화면 전체를 메운 곰팡이는 부패가 진행되고 있고 있음을 알리는 동시에 그 자체로 죽음과 연관된다. 이처럼 구역질 나는 것은 우리의 감각을 분노하게 하고 우리를 절대적으로 밀쳐낸다. 여성의 월경혈은 유기체가 자신에게서 배출해서 부패에게 넘기는 죽어 있는 것이다. 죽음(죽은 피) 위에서 생명(곰팡이)이 피어나고 있는 이 과정이야말로 크리스테바가 말한 아브젝시옹이나 다름없다. 곰팡이가 가득한 여성의 생리대는 여성에 대한 표상 자체를 삶을 오염시키는 아브젝트로 간주해온 가부장 문화에 대한 조소이다. 다시 말해 생명의 탄생과 사멸을 몸으로 체현하는 월경이라는 현상이 불결함과 죽음만으로 해석되어온 경향을 지적하고 있다.

지금까지 살펴본 것처럼 배설은 사회적 금기와 수치심의 경계들을 가시화하고 그것에 대해 문제를 제기한다. 체액으로 통칭되는 유동적인 것, 무정형인 것, 더러운 것과 그것에 내포된 잠재적 위협은 여

성성과 여성 섹슈얼리티를 규정하는 방식과 구조를 문제 삼는 장치이다. 크리스테바가 주체성 형성 과정에서 주체가 타자로 규정하고 구성하는 모든 것에 대한 거부와 혐오, 배제의 문화적 · 심리학적 의미를 고찰하였다면, 여성주의 미술가들은 그것을 시각화하되 여성을 타자로 규정하고 배제해온 가부장제의 모순을 배설의 형상화를 통해 보여준다. 아브젝트로서의 배설은 여성성 속에서 자신의 환상을 추구하는 남성의 시선 자체를 무력화한다. 동시에 더러움과 수치심, 역겨움 등이 여성에게 어떤 식으로 덧씌워지는지 그 폭력성을 드러내준다. 그런 의미에서 배설의 형상화는 이상화된 여성 육체 이미지에 대한 전복이면서, 여성에게 부여해온 더러움과 수치심이라는 사회 · 문화적 관행에 대한 항변이라고 할 수 있다.[31]

GENDER

&

IMAGE

2부

젠더

&

이미지

시선
─ 여성에 대한 타자화된 시선

◇◆◇

오늘날 많은 여성 미술가들은 '반영'의 방식을 거부하고 '재현'의 문제를 천착한다. 이들은 콜라주, 포토몽타주, 사진과 글, 이미지를 비롯하여 여러 사물들의 조합 등을 통해 무의식 속에 새겨진 성 자체의 산물이 사회적 구성물임을 역설한다. 베를린 다다이스트들 가운데 유일한 여성인 한나 회흐$^{Hannah\ Höch}$(1889~1978)는 다다이즘의 대표적 양식인 포토몽타주 기법을 통해 여성주의 시각을 표현한다. 기존 사회의 전통적 인식 체계를 전복하고 부정하는 측면에서 회흐는 다다이즘을 대표하는 작가 중의 한 사람으로 평가받는다. 하지만 이 장에서 밝히고자 하는 것은 회흐가 전 작품에 걸쳐 가부장제 사회의 여성과

여성성의 문제를 명징하게 드러내고 있다는 사실이다. 그리고 바로 이 점에서 남성 다다이스트들의 작품과는 확연하게 다른 지평에서 논의가 이루어질 수 있다. 이 장에서는 널리 알려지지 않은 한나 회흐의 여러 작품을 분석하되 그 작품들에 나타난 여성주의 시각을 읽어내려 한다. 여성운동이 활발하게 전개되기 훨씬 이전인 1920년대에 회흐가 얼마나 치열하게 여성의 문제를 다루고 있는가를 살펴보는 작업은 회흐에 대한 재평가 작업이면서 여성주의 미술에 회흐를 위치시키려는 시도이기도 하다.

1차 세계대전은 합리주의와 기계주의에 대한 낙관적 믿음을 무너뜨렸고, 다다이즘은 이에 대한 예술가들의 반향으로 일어났다. 1916년 스위스 취리히에서 시작되어 프랑스의 파리와 독일의 베를린, 쾰른, 하노버, 미국의 뉴욕 등지로 확산되었다. 1920~1930년대에 전 세계는 엄청난 정치적 · 사회적 격변기를 경험한다. 베를린 다다이스트들은 당시의 혼란스럽고 부패한 시대 상황을 비판하고 정치적 선동을 위한 목적에서 포토몽타주 기법을 발전시켰다. 베를린 다다이즘은 1918년 라울 하우스만Raoul Hausmann, 한나 회흐, 조지 그로츠 George Grosz, 존 하트필드John Heartfield, 리하르트 휠젠베크Richard Huelsenbeck, 발터 메링Walter Mehring이 주축이 되어 베를린에 '다다 클럽Club Dada'을 결성한 데서 비롯한다. 급진적 좌익을 지지하던 이들은 전통적인 미학 개념과 규범을 부정한다. 베를린 다다는 이탈리아 미래주의 및 소비에트 아방가르드 작업과 닿아 있다. 베를린 다다는 전통적 모더니즘을 비판적으로 수정하는 한편, 아방가르드 미술과 기술의 새로운 통합을

지지할 것을 선언했다. 그러나 당시에 이미 패권을 장악하고 있던 독일 표현주의와는 정반대 되는 지점에 있었다. 이들은 바이마르공화국의 정책에 강력히 맞서 수많은 정기간행물, 신문, 팸플릿을 만들어 새로운 방향을 제시하고자 하였다. 1918년 휠젠베크는 선언문을 통해 예술에 대한 요청을 다음과 같이 표명한다.

> 예술은 그 실행과 방향에 있어 예술이 몸담고 있는 시대Zeit에 달려 있다. 그러므로 예술가는 그 시대Epoche의 피조물이다. (……) 가장 훌륭한 전대미문의 예술가란 손과 심장에 피를 흘리며 시대의 지성에 몰두한 채 매순간 삶의 급류의 소용돌이로부터 육신의 누더기를 갈가리 찢는 바로 그러한 자들일 것이다.[1]

포토몽타주는 이 같은 예술적 추구를 만족시켜주고 새로운 유형의 미술을 표현하는 이상적 수단이었다. 익히 알려진 바와 같이 포토몽타주는 특히 하트필드에 의해 가장 눈부신 진가를 발휘하였다. 그는 처음에는 바이마르공화국에 대항하려는 의도에서, 나중에는 파시즘의 무서운 부상과 히틀러 독재를 고발하는 데 포토몽타주를 사용했다. 포토몽타주라는 용어는 1920년 5월 베를린에서 개최된 대규모 국제 다다 전시회에서 하트필드의 작품이 『다다-포토몽타주$^{Dada-}$ Photomontage』의 표지로 사용되면서 널리 알려졌고, 이 시기 다다 운동은 정점을 이루었다.

포토몽타주 기법은 넓은 의미에서 콜라주와 유사하다. 콜라주는 화면의 미적 구성을 위해 우연히 발견된 오브제를 붙이는 기법이다. 반

면 포토몽타주는 미적 구성보다는 메시지 전달에 더 중점을 둔다. 용어 자체가 시사하듯이 사진을 주된 매체로 삼되 정치·사회적 풍자나 아이러니를 극대화하기 위해 '의도적으로' 이미지들을 파괴하고 조합하여 화면을 재구성한다. 기계적 대량생산물인 신문이나 잡지에서 오려낸 조각들을 이용하여 이질적인 이미지들을 기계를 조립하듯이 조합하여 낯선 효과를 자아내는 방식을 일컫는다. 포토몽타주는 시각적 텍스트적 단일성을 파괴하고 텍스트나 도상의 기의보다는 기표의 물질성을 더 중시한다. 또한 본질적 가치나 초역사적 가치보다는 개입과 균열에 의한 경험의 불연속을 강조한다. 그로츠와 하트필드가 독일어의 '조립하다montieren'라는 단어를 사용한 데서 유래하는데, 이들은 서명하는 자리에 '몽트mont'라는 축약어를 사용하기도 했다.[2]

포토몽타주는 과학기술, 대중매체, 사진 메커니즘의 재생산과 밀접한 연관을 지니는데, 다다이스트들은 자신들의 작품이 기계적인 과정에 의해 제작된다는 점을 부각한다.[3] 하트필드와 그로츠의 작품에서 보듯이 사진은 다다이스트들의 반예술적 태도에 적합한 표현 수단이었다. 이들은 포토몽타주가 갖는 불연속성, 비논리성, 순간과 우연성, 일시성, 의도적인 조야함 등을 통해 현실에 균열을 가하려는 것이다. 회흐 역시 의도적으로 낯선 효과를 창출하여 새로운 사고를 유도한다. 그런 점에서는 남성 다다이스트들과 같은 맥락에 놓인다. 그러나 회흐는 의식적으로 사진을 조야하게 오려붙임으로써 이미지를 완전히 해체하고 그러한 행위가 의도적이라는 것을 더욱 강조한다. 앞으로 살피겠지만 주제 면에서도 회흐는 여성의 문제를 깊이 천착하고 있는 점에서 남성 다다이스트들과 차이를 보인다.

회흐는 1915년에 만나 7년간 연인 관계를 유지한 라울 하우스만을 통해 유럽 아방가르드 작가들과 예술운동을 접한다. 회흐는 1918년 베를린 다다의 형성 초기부터 클럽이 와해되는 1922년까지 다다 운동에 참여했다. 하지만 조지아 오키프, 메레 오펜하임, 클로드 카운이 초현실주의자들 사이에서 제대로 인정받지 못한 것처럼 회흐는 다다이스트들 사이에서는 물론 이후에도 다다이즘의 주변 인물로만 평가받았다.

회흐에 대한 재평가가 이루어진 것은 1950년대에 일었던 다다에 대한 관심에서 비롯한다. 회흐의 삶과 작품에 대한 연구는 그녀가 사망한 이듬해인 1979년부터 이루어지고 1981년 율라 데흐Jula Dech에 의해 본격화된다. 데흐는 정치적, 사회적, 정신적 요소와 관련하여 회흐의 포토몽타주 기법을 처음 소개하였다.[4] 여성주의 미술에 대한 관심이 증가하면서 회흐의 작품을 여성주의적 시각에서 읽어내려는 시도도 이루어진다. 1993년 여성주의 미술사가 모드 라빈Maud Lavin은 회흐의 작품에서 대중매체와 여성 이미지의 연관성을 읽어낸다. 라빈의 『다다 부엌칼로 자르기: 한나 회흐의 바이마르 포토몽타주Cut with the Kitchen Knife: The Weimar Photomontages of HannahHöch』[5]는 회흐에 대한 여성주의적 논의의 기반을 마련해주었다.

정치적 비판에 집중된 남성 다다이스트들과 달리 회흐는 가부장 사회가 갖는 모순과 여성 정체성의 문제를 형상화한다. 이 장에서 탐구하려는 것은 회흐의 포토몽타주 작품에 나타난, 여성을 타자로 바라보고 규정하는 '시선'의 문제이다. 먼저 1920, 1930년대에 등장한 '신여성'의 이미지가 대중매체에 의해 상품화되고 또 여성들에게 이미지

로서 재현되는 방식에 대한 회흐의 비판을 고찰할 것이다. 이어 회흐의 〈민족지학박물관으로부터Aus einem ethnographischen Museum〉(이하 '민족지학박물관') 연작을 통해 비서구인을 타자로 바라보는 유럽 중심주의적 시각이 여성을 타자화하는 시선과 동일하게 '식민주의적 시선'임을 밝히고자 한다.

'신여성'—대중 매체와 여성의 상품화

◇◆◇

1920년대 독일 전후 사회의 독일 국민이 직면한 여러 문제 가운데 가장 주된 논쟁거리는 현대사회의 테크놀로지의 역할이었다. 속도, 효율성, 생산성을 위한 새로운 기준들과 컨베이어 벨트, 경영 이론 등이 1차 세계대전 이후 독일 경제를 혁신적으로 바꾸어놓았다. 마찬가지로 청소기와 세탁기 등 새로운 기술의 가사도구의 보급과 확산은 여성의 가사노동에 일대 변화를 가져왔다. 기술 발전에 대한 다양한 논의가 이루어졌다. 1919년 바우하우스Bauhaus 창립 선언, 1923년 오스발트 슈펭글러Oswald Spengler의 『서양의 몰락Niedergang des Abendlands』을 비롯한 당시 독일 산업에 대한 수많은 글이 쏟아져나왔다. 시각 영역에서도 기술에 대한 논의가 잇따랐는데, 1927년에 나온 독일 표현주의 영화 프리츠 랑Fritz Lang의 〈메트로폴리스Metropolis〉가 대표적이다.

대도시적 삶의 기계화와 합리화에 대한 성별에 따른 상이한 반응들을 추적한 연구도 있다. 예컨대 아티나 그로스만Atina Grossmann은 어떤

측면에서는 여성이 남성보다 훨씬 더 1920년대의 기술적 진보에 민감했다고 주장한다. 여성들은 직장에서도 가정에서도 기술의 발전을 몸소 체험하였다. 특히 중산층 여성들은 가사 노동시간을 절약해주는 새로운 가전제품들을 선뜻 사들이는 소비 주체로 급부상하였다. 또한 근대화 및 산업화 과정은 1920년대 사적인 생활 영역인 성생활에까지도 영향을 미쳤다. 산아제한에 대한 논의가 이루어지면서 피임 도구가 보급되었고 성생활까지도 바꾸어놓는다. 이 시기 새로운 성 개혁 운동에 의해 여성의 육체까지도 '관리'되었다. 그로스만이 언급하듯이 바이마르공화국의 '철저하게 합리화된 여성'은 어떤 측면에서는 남성들 못지않게 근대화의 위기를 체험했다고도 할 수 있다.[6]

존 하트필드와 조지 그로츠가 여러 거대 콘체른, 공업 경영, 합리화 현상을 노동계급의 착취 수단으로 보고 이를 비판한 데 반해 회흐는 기술이 여성에게 미치는 영향에 좀 더 주목한다. 그 결과 현대 기술과 바이마르공화국의 신여성 간의 관계를 여성주의적 관점에서 담아낸다. 이와 관련하여 가장 많이 언급되는 〈다다 부엌칼로 독일의 마지막 바이마르 맥주 배 문화 시대 자르기Schnitt mit dem Küchenmesser Dada durch die letzte weimarer Bierbauchkulturepoche Deutschlands〉(1919)(이하 '부엌칼로 자르기')를 보자.[7]

〈부엌칼로 자르기〉는 회흐의 대표작으로 동시대 독일 사회에 대한 비판을 집약적으로 보여준다. 제목에서처럼 도상들은 주로 바이마르공화국의 유명 인사들이다. 공화국의 대통령 프리드리히 에베르트 Friedrich Ebert, 그가 처형한 로자 룩셈부르크Rosa Luxemburg 등 정치인이 대거 등장하고, 알베르트 아인슈타인, 미술가 케테 콜비츠와 무용

젠더 몸 미술

가 니디 임페코벤Niddy Impekoven의 모습도 보인다. 다다와 반反다다의 세계로 구성된 이 작품은 회전하고 뒤집고 뛰어오르는 이미지를 통해 평면적인 화면에 역동성과 생동감을 부여한다. 바이마르공화국 초기 정치, 문화, 군사 분야의 주요 인물들을 총망라하고 있어서 이 작품은 떠들썩한 시대의 한 단면을 보여주는 시각적 백과사전과도 같다 (그림 1). 화면의 오른쪽 상단 '반다다anti dada'에는 당시 이미 사라진 제국, 군사 및 공화국 내각의 대표자들이, 왼쪽 상단에는 레닌, 마르크스, 공산주의 지도자 카를 라데크Karl Radek, 여러 다다이스트 등 급진주의자들이 배치되어 있다. 그런데 배치만큼이나 이질적인 구성을 띤 이 작품의 관건은 여성과 기술의 관계를 회흐가 어떻게 표현하고 있는가에서 찾을 수 있다.

그림에서 보듯이 〈부엌칼로 자르기〉에는 수많은 기술 관련 오브제들이 넘쳐난다. 자동차 바퀴, 볼 베어링, 자전거 바퀴, 톱니바퀴 등 기계의 일부를 보여주거나 자동차, 트럭, 기차 등이 주를 이룬다. 이러한 대상들은 작품을 굉장히 역동적으로 보이게 한다. 그런데 자세히 들여다보면 수많은 인물 중 이 기계들을 작동하는 주체가 여성들이라는 점을 눈여겨볼 필요가 있다. 물론 수적으로는 남성이 우세하다. 그러나 남성들은 정적이거나, 움직이고 있는 여성의 몸에 머리로만 붙어 있을 뿐이다. 관념에만 머물고 있는 남성 다다이스트들에 대한 비판을 엿볼 수 있다.

남성들과 다르게 비록 작은 크기이지만 여성 무용수가 화면의 중앙에 배치되어 있다. 역동적으로 움직이는 주체의 이미지는 모두 여자 체조 선수나 무용수 등 여성으로 설정되었다. 제목에서 말한 다다 부

[그림 1] 한나 회흐, 〈다다 부엌칼로 독일의 마지막 바이마르 맥주 배 문화 시대 자르기〉, 1919

자세히 들여다보면 수많은 인물 중 이 기계들을 작동하는 주체가 여성들이라는 점을 눈여겨 볼 필요가 있다. 남성들은 정적이거나, 움직이고 있는 여성의 몸에 머리로만 붙어 있을 뿐이 다. 관념에만 머물고 있는 남성 다다이스트들에 대한 비판을 엿볼 수 있다.

엇칼로 자르는 행위, 즉 군국주의 사회를 개혁할 수 있는 행위의 주체가 바로 여성임을 시사한다. 바이마르공화국 시기에는 에너지 넘치는 활동적인 여성의 이미지가 넘쳐났다. 이 시기 여성들은 그들의 어머니 세대보다 훨씬 더 많이 사회활동에 참여하게 된다. 전후 기간에 건강 개혁론자들은 신체 단련에 커다란 가치를 부여하였고, 그 결과 사회 각 계층의 여성들은 스포츠에 더 많이 참여하였다. 동시대 잡지들에는 〈부엌칼로 자르기〉의 여자 다이빙 선수나 스케이트 선수들처럼 활동적이고 스포티한 여성의 이미지가 넘쳐났다.

작품 오른쪽 하단의 유럽 지도는 1919년 11월에 발행된 베를린 주간지 《비츠BIZ(Berliner Illustrierte Zeitung)》에서 오려 온 것으로 당시 유럽에서 여성의 참정권이 이미 획득된 나라와 그렇지 못한 나라를 표시한 것이다. 여기에는 바이마르공화국이 들어서면서 여성이 참정권을 획득한 독일도 포함되어 있다. 거의 모든 독일 여성들은 이 새로운 책임감을 환영하였고, 1919년과 1920년에 나온 여성 잡지들에는 앞으로 여성이 전후 사회를 새롭게 형성하는 데 결정적인 역할을 할 것이라는 기사들이 실렸다. 이 시기 회흐도 매우 낙관적이었다. 작품의 제목을 '부엌칼로 자르는' 여성의 일로 표현한 것은 이제 독일 여성들도 정치 과정에 참여할 수 있게 되었고, 독일 시민계급의 가부장적 '맥주배' 시대도 종식될 것이라는 기대가 담겨 있다.[8]

1920년대 독일의 한 현상으로 대두된 '신여성'이라는 새로운 여성상은 적어도 표면적으로는 이전의 여성들과 달랐다. 바이마르공화국이 여성의 투표권을 보장하면서 여성들은 이제 참정권을 행사할 수

있게 되었다. 여성들은 공적인 직업을 가질 수 있었으며 보수의 작은 부분이나마 레저 생활을 위해 쓸 수 있었다. 피임법을 이용하였고 낙태를 경험하였다. 대도시의 여성들은 단발머리 스타일과 활동적인 라이프스타일에 맞는 남성 같은 옷차림을 선호하였고, 진한 화장을 하거나 거리에서 담배를 피우는 등의 행동으로 이전과는 전혀 다르게 자신들을 표현하였다. 여성성을 과장되게 강조하거나 아니면 아예 여성성을 가리는 마를레네 디트리히Marlene Dietrich 스타일의 옷을 입기도 했다. 많은 상업 잡지들이 여성들의 소비 욕구를 부추기기 위해 새로운 자유를 누리는 신여성의 이미지를 이용하였다. 실제로 젊은 여성들은 많은 부분 대중매체에 의해 조작된 신여성의 이미지를 여성해방의 상징으로 간주하고 신여성의 삶을 동경하였다.

하지만 당시 여성들의 현실과 실상은 신여성으로 대변되는 이상화된 이미지와는 전혀 달랐다. 여성들이 대거 공적 공간에 유입될 수 있었던 것은 전쟁으로 인해 남성 노동력이 부족했고, 1920년대 도시로 집중된 산업화를 뒷받침할 미숙련의 저임금 노동력이 필요했기 때문이다. 사회는 가정에 있던 여성을 산업 전선으로 이끌어내기는 했지만 여성들을 단지 노동력을 보충하는 데만 활용한 것에 불과했다.[9]

일반적으로 1919년부터 1929년까지의 시기를 독일 여성의 고용 형태에서 가장 급격한 전환기로 일컫는다. 그럼에도 여성은 최저임금의 단순노동에 임하면서도 실업으로 인한 긴장을 완화시킬 수 있는 가정을 지키기 위해, 또 취업 쟁탈로 인한 남녀 간의 충돌을 진정시키기 위해 일터를 떠나야 하는 희생자가 되었다. 또한 전쟁의 미망인으로서 생계와 육아라는 두 가지 책임을 동시에 짊어짐으로써 정신적, 육

체적 스트레스에 시달려야 했다. 더욱이 의회에서는 여성의 권리를 지지하던 공산당이 제외되면서 여성들이 정치에 참여할 수 없게 되었다. 여성에게 어떠한 실질적인 변화가 일어났다고 보기는 어려웠다. 그럼에도 상업 잡지들은 여성들의 삶의 실상보다는 산업 발전으로 대량생산된 상품의 소비 주체로 여성을 주목했다. 거기에다 자신의 아름다움만을 추구하는 자유분방한 여성상을 이상적 여성상으로 부각하여 주입하였다.

회흐의 〈아름다운 아가씨Das schöne Mädchen〉(1919~1920)는 이러한 점에 강력하게 문제를 제기한다. 제목과 달리 이 작품은 아름다운 여성의 모습을 담고 있지 않다. 신문이나, 잡지, 사진에서 오려낸 자료들을 조합한 것에 불과하다. 그럼으로써 미의 재현들이 임의적으로 구축되었다는 것을 은유한다. 나아가 완성된 작품이라는 것이 미술가의 천재성에서 나온 영감의 산물이기보다는 오리고 붙이는 제작 과정의 결과물임을 이미지화한다. 전통적인 의미에서의 남성 미술가의 독창성과 창조성을 부정한다.

회흐는 1920년부터 〈아름다운 아가씨〉 연작을 제작한다. 이 연작에서 회흐는 다리를 나체로 드러내고 있는 날씬하고 스포티한 현대 여성을 낯설게 표현하고 패러디한다.[10] 이러한 유형의 여성은 당시 대중 매체가 대량으로 쏟아내는 젊은 여성의 이미지이다. 1920년대 독일의 신여성은 같은 시기 미국에서 출현한 '플래퍼Flapper'들과 많은 부분에서 유사하다. 독일의 신여성이나 미국의 플래퍼들은 기성세대와는 달리 자유분방함을 추구하고 활동적이다. 이들은 외모와 생활 습관에서도 전통적 여성상과는 확연히 구분된다. 플래퍼가 당대 미국 사회의

변화를 압축적으로 보여주듯이 독일의 신여성 역시 새로운 문화생활의 향유자로서 해방된 현대 여성의 상징이었다.

신여성들은 빌헬름 황제 2세가 집권하던 시기(1888~1918)의 코르셋을 벗어던지고 날씬함과 유연함, 신체의 활동성을 드러내고 싶어 했다.[11] 〈아름다운 아가씨〉에서도 수영복 차림의 여성이 어깨에는 양산을 걸치고 철재 횡목 위에 앉아 있다. 당시 가장 대중적이던 《디 다메Die Dame》를 비롯한 여성 잡지에서 흔히 볼 수 있는 이미지 중 하나가 수영복 차림의 여성이었다.

〈부엌칼로 자르기〉와 마찬가지로 〈아름다운 아가씨〉의 여성 인물 역시 온갖 기술 진보의 상징들에 둘러싸여 있다. 한쪽에는 자동차 타이어가, 다른 한쪽에는 크랭크가 놓여 있고, BMW 로고들이 배경을 이룬다. 여성 위로 손 하나가 주머니 시계를 들고 있다. 시계는 1920년대의 테일러리즘을 상징하는 것으로 이 여성이 새로운 기술 환경의 지배를 받고 있음을 암시한다. 여성의 머리가 리본으로 장식된 전구로 대치되어 있어 여성 자신이 이미 부분적으로 기계화되어 있다는 것을 알 수 있다. 하지만 그러한 이미지는 BIZ에서 오려낸 사진인, 타이어 사이로 여성에게 한 방 날리는 듯한 포즈의 권투 선수 모습으로 인해 역전된다(그림 2).[12] 바이마르 독일에서 권투는 남녀 모두에게 가장 대중적인 스포츠였다. 다다이스트들도 격렬한 권투에 매우 열광했다. 상대에게 일격을 가하는 권투 동작은 다다이스트들에게 기존 사회 체제에 일격을 가하는 다다 행위의 상징이자 은유였다.[13] 수영복 차림의 활동적인 여성을 나타내는 펜던트와 다르게 여성은 머리가 없고 단지 앉아서 관람객에게 자신의 몸을 전시하고 있을 뿐이다. 생각도 없고 행

젠더 몸 미술

[그림 2] 한나 회흐, 〈아름다운 아가씨〉, 1919~1920

동도 하지 않는 이 여성은 그저 보이는 대상에 불과하다.

〈아름다운 아가씨〉에서 기계와 연결된 신여성의 이미지는 여성 역시 기술적 발전의 폐해로부터 자유롭지 않음을 시사한다. 그와 동시에 주체성과 정체성을 상실한 여성들에 대한 비판이면서 그러한 현실을 추동하는 자본주의 소비사회에 대한 경고라 할 수 있다. 그런 의미에서 〈아름다운 아가씨〉는 바이마르 시기 테크놀로지와 신여성에 대한 낙관주의적 담론에 맞서는 대항 담론으로 볼 수 있다. 특히 대중매체에 의해 대량생산된 미의 기준들과 여성들의 나르시시즘을 냉소적으로 비판하고 있다.

〈무제Ohne Titel〉(1920)에서는 이러한 점이 한층 명확히 드러난다. 기술 진보를 상징하는 볼 베어링 위에 한 여성이 자신의 몸을 한껏 자신 있게 드러낸 채 서 있다. 연속적으로 놓인 기계 부품들과 손가락으로 그녀를 가리키는 한 남자에 둘러싸여 있다. 이 몽타주는 대중매체인 화보와 그것이 실어 나르는 성애화되고 정형화된 여성 이미지를 통해 관음증과 노출증을 주제로 삼는다.

포즈를 취하고 있는 여성을 오른쪽 구석 한 남자가 손가락으로 가리키고 있다. 여성의 뒤쪽으로는 세 개의 원이 작품 중앙을 차지하고 있고 그 안에는 자동차 엔진 도해들이 거꾸로 놓여 있다. 그것들은 고기 다지는 도구와 후추를 가는 도구 등 주방 용품들이 오른쪽 하단에 거꾸로 놓인 것과 일치한다. 이 모든 대상이 옷본 종이들 위에 놓여 있다(그림 3). 이 옷본들은 회흐가 근무한 패션 디자인 출판사 울슈타인Ullstein에서 가져온 것으로 추정된다.[14] 이 시기 대다수 여성들은 이 종이가 옷본이라는 것을 즉각 알아차렸을 것이다. 당시 바느질은 여성들의 취미였을 뿐 아니라 전후 인플레이션이 심각한 상태에서 바느질은 생계를 위해 불가피한 일이었기 때문이다. 1920년대 초 여성들은 집에서 손수 옷을 만들어 입었으므로《비츠》와《디 다메》같은 대중매체에서 옷본 광고는 흔히 접할 수 있는 것이었다. 이와 같이 옷본은 경제적 어려움을 해소하기 위해 노동에 종사한 여성의 현실을 암시한다. 이와 대조적으로 가사노동을 간편하게 해주는 것으로 선전되는 가사 용품들은 중산층 여성의 삶을 의미한다.

대중 화보 잡지의 여성 독자들에게 수영복 차림의 여성 이미지는 매우 친숙한 것이었다. 전쟁 말부터 신문 잡지는 저명한 인물들이 해

젠더 몸 미술

[그림 3] 한나 회흐, 〈무제〉, 1920

변에서 즐기는 장면을 사진으로 보도했기 때문이다.[15] 회흐는 여성들
의 사생활에만 초점을 두고 대중의 흥밋거리를 위해 여성을 비정치적
이고 선정적인 모습으로 보도하는 것을 비판한다. 독일 순회공연을
마치고 해변가에서 휴양하고 있는 러시아 발레리나 클라우디아 파블
로바Claudia Pawlowa의 사진을 이용한 것도 그 때문이다. 회흐는 신여성
의 이미지로 간주된 파블로바의 웃는 모습을 정면을 무심히 바라보는
침울한 표정으로 바꾸어놓았다. 파블로바의 몸 역시 더 이상 자유롭
고 역동적인 모습이 아니라 마네킹처럼 굳어 있다. 인형처럼 서 있는
것이 이를 더욱 강조해준다. 회전판 상자 덮개 안쪽에 적힌 문구는 여

성의 몸에 가려 잘 보이지 않고 "Deu", "Waf", "Muni"만 보인다. 관람자는 그것이 "독일, 무기, 탄약Deutsche, Waffen, Munitionen"의 앞부분이라는 것을 어렵지 않게 알아차릴 수 있다. 당시의 정치 및 시대 상황에 무관심한 여성들의 이미지를 구현한 것이다. 회흐는 이러한 이미지가 대중매체에 의해 자연스럽게 주입된 이상적인 신여성의 자기만족적 이미지에 불과하다는 것을 역설한다.

이에 반해 〈마를레네Marlene〉(1930)는 여성을 성적 대상으로 성애화하고 여성은 그것을 무비판적으로 수용하고 체현하는 것을 희화화한다. 다른 작품들에 비해 〈마를레네〉의 구성은 단조롭다. 마를레네의 섹시한 다리에 매료되어 이를 우러러보는 남성들로 구성되어 있다. 작품의 중앙에 강조된 '마를레네'의 이름과, 오른쪽 상단에 있는 그녀의 유혹적인 입술은 여성이 어떤 식으로 성애화되고 있는지를 보여준다(그림 4). 영화 〈푸른 천사Der Blaue Engel〉(1930)의 여주인공 마를레네 디트리히Marlene Dietrich는 독일 출신으로 미국 할리우드에서 성공한 여배우이다. 그녀는 1930년대에 여성들에게는 신여성을 대표하고 성공 신화의 꿈을 안겨준 우상이었다면, 남성들에게는 섹스 심벌이었다. 회흐는 유명 여배우를 다리로만 축소하고 관능을 제공하는 상품으로 표현하고 있다. 오른쪽 하단에 배치된 남성들의 시선은 여성 신체의 페티시화를 뚜렷하게 보여준다.

〈마를레네〉와 마찬가지로 〈다다 에른스트Dada-Ernst〉(1920)에서도 여성의 다리가 매체에 의해 페티시화되는 경향을 비판한다. 〈다다 에른스트〉에서는 여성의 벌린 다리 사이로 남성의 관음증적인 시선을 배치하고 다리가 되어버린 여성 오브제를 합성해내었다. 신여성의 새로

젠더 몸 미술

[그림 4] 한나 회흐, 〈마를레네〉, 1930

운 외모 스타일은 여성으로서의 자아 변화와 전통적 인습에 대한 도전을 의미한다. 하지만 신여성은 남성들에 의해 여성들의 정체성과 분리되어 다리, 단발머리, 구두 등으로 분절된 채 남성적 시선과 욕망의 대상으로만 전유된다. 〈마를레네〉와 〈다다 에른스트〉는 여성의 신체를 자신들이 욕망하는 신체 부위로 환원하는 남성의 관음증적 시선을 되받아친다. 이 두 작품을 대량생산되는 상품과 연관지어보면 회흐가 겨냥한 비판적인 차원이 더 분명해진다. 이 작품들은 광고의 여

성 이미지가 상품의 유혹하는 기술과 얼마나 흡사한지를 말해준다. 마르크스가 설파한 것처럼 상품은 상품의 잠재적인 구매자에게 사랑의 눈빛을 던지며 구매하도록 유혹한다. 자본주의 사회에서 여성들 역시 스스로를 교환가치를 지닌 상품으로 전시하기는 마찬가지다.

회흐는 여성 잡지나 대중 매체 속에서 자신의 몸을 스스로 상품화하는 여성들을 아이러니와 역설이라는 기법을 활용해 조명한다. 상품 물신주의가 조장하는 욕망을 충실히 따라가는 여성들을 형상화함으로써 그러한 욕망의 왜곡된 모습을 비판한다. 궁극적으로 이같이 패러디한 여성들의 모습은 이들의 왜곡된 욕망이 불평등한 젠더 구조의 산물임을 보여주는 전복적 효과를 낳는다.

여성성과 원시성——타자로서의 여성과 비서구인
◇◆◇

회흐는 현대 여성의 이미지를 비서구인들의 이미지와 결합함으로써 여성의 타자성 문제를 다시 한 번 환기한다. 여성을 자연/비이성/미개/원시성으로 규정하고 타자화해온 서구 문화를 비서구인의 문화적 도상을 끌어와 강력하게 문제 삼는다. 유럽 중심의 역사 인식은 근대 유럽 문명의 확장과 맥을 같이한다. 이슬람 세계의 변방에 불과하던 유럽이 콜럼버스가 신대륙을 발견한 1492년 이래 라틴아메리카를 정복하고 세계사의 중심에 서게 된 것은 근대성의 탄생과 일치한다. 엔리카 두셀은 『1492년 타자의 은폐』에서 1492년을 유럽 근대성이 탄

생한 해로 규정한다. 철학적 근대성의 기점을 데카르트의 '코기토'로 보는 데 반해, 두셀은 1492년부터 시작된 신대륙의 발견, 정복, 식민화가 근대성의 기점이라고 주장한다. '정복'은 타자를 변증법적으로 동일자에 포함시키는 군사적, 실천적, 폭력적인 과정이다. 유럽인들의 '정복하는 자아'는 타자 없이는 구성될 수 없다는 점에서 근대성과 타자성은 동전의 양면이다. 그런데 유럽 근대성은 무력을 동원한 정복과 강압적인 식민화를 통해서 타자를 동일자로 포섭하였으므로, 상징적인 의미의 1492년은 타자의 발견이 아니라 타자의 은폐이다. 이것이 두셀이 강력하게 주장하는 바이다. 그렇다. 그 기원에서부터 배타성과 폭력성을 감추고 있는 근대성의 신화는 억압과 수탈에 기반한다.[16] 유럽은 자신들이 달성한 문명을 보편적 중심으로 위치시키면서 주변 문명을 미개 문명으로 상대화했다.

유럽 중심주의는 유럽 자본주의 발달 과정과 함께 절대화되었다. 초기 유럽 자본주의의 폭력적 시장 개척과 제국주의 논리는 다윈의 생물진화론에 입각한 사회진화론에 의해 미화되었다. 유럽과 비유럽이 문명과 야만으로 규정되었고, 문명의 역사가 곧 세계사의 중심이 되었다. 19세기 산업혁명 이후 유럽 제국주의는 유럽을 더욱 확고하게 세계사의 중심에 위치시킬 수 있었다. 유럽 자본주의의 역사가 식민지 확대의 역사와 일치하는 것도 이 같은 맥락에서이다.

영국이나 프랑스에 비해 제국주의 경쟁에 뒤늦게 참여한 후발 산업 국가이던 독일은 다른 유럽 열강들과 어깨를 나란히 하고자 했다. 세계 제국으로서 입지를 구축하려는 독일의 민족주의적 열망은 1890년 비스마르크의 실각 이후 '세계 정책Weltpolitik'이라 일컫는 팽창 정책으

로 이어진다. 1880년대부터 본격화된 열강의 제국주의 경쟁 가운데서 독일 역시 문화제국주의로 위장한 인종주의적 제국주의를 공식적으로 표방한 것이다. 민족주의와 인종주의가 결합된 독일 제국의 식민지 통치 정책은 문화 정책의 기초 아래 자국의 식민지 내에서 체계적으로 수행되었다.

1860년대 산업혁명을 시작하고 1871년 민족국가 통일을 이루어낸 독일 제국은 1870년대에 정치, 경제뿐 아니라 사회적, 정신적인 면에서도 개혁의 과정을 경험한다. 그중에서도 1870년대 말부터 1880년대 중반까지 독일 내에서 식민지의 필요성이 강력하게 제기되었다. 당시 독일 식민지 획득에 관한 담론 형성에는 급격한 인구 증가 및 농업 경제에서 산업경제로의 구조적 이행으로 인한 사회경제적 위기의식이 크게 작용하였다. 식민지 정책이 대두하자 독일은 민족적 시각에서 아프리카를 우선적으로 고려하였다. 인구문제만이 아니라 산업혁명에 따른 잉여생산물의 수출과 판매 시장의 부족, 원료 공급의 문제 등을 식민지 획득을 통해 해결하려 했다. 무엇보다 아프리카를 염두에 둔 것은 민족적 자산인 노동력과 그에 따른 기술과 자본이 미국으로 유출되는 것을 심각한 손실로 인식했기 때문이다. 그 해결 방법으로 독일은 자신들 소유의 '이주식민지'를 활용하려 했다. 이 밖에 시민계급과 노동자계급 간의 갈등이라는 사회적 문제를 혁명적 사회 세력을 해외로 이주시킴으로써 해결하려는 방법도 거론되었다.[17] 독일이 식민지를 획득한 것은 비스마르크 재임기인 1884~1885년에 집중되어 있다. 이 시기 독일식민협회와 식민회사들이 우후죽순으로 설립되었고, 1880~1890년대에 부르주아 교양 계층은 독일 제국주의를 선

도하던 식민협회, 전함연맹, 전독일연맹 등을 주도적으로 결성함으로써 세계 정치로의 전환에 앞장섰다. 이는 민족 패권국으로의 도약이라는 독일적 비전의 다른 이름이다.[18]

이 시기 독일에는 민족학박물관들이 속속 건립되기 시작한다. 이전에는 이국의 방대한 민족학적 유물이나 수집품을 가져다가 대학 박물관이나 자연사박물관 등에 보관, 전시하였다. 이후에는 베를린을 비롯하여 뮌헨, 라이프치히, 드레스덴, 브레멘, 함부르크 등에 민족학박물관이 건립되면서 그곳에 전시된다.[19] 각 도시에 건립된 민족학박물관들은 '세계 제국 도시'를 꿈꾸는 독일 대도시들의 자부심을 상징한다.[20] 또한 민족학박물관은 식민 정책을 정당화하고 선전하기 위해 학문성과 세계 시민성으로 채색된 최적의 공간이었다.[21]

한나 회흐의 연작 〈민족지학박물관으로부터Aus einem ethnographischen Museum〉(이하 '민족지학박물관')는 바로 이러한 맥락에 놓인다. 회흐는 이 연작에서 독일의 식민주의와 인종주의의 문제를 서구의 남성 중심적 권력 구조 속에서 파헤친다. 이 연작은 1920년대 중반부터 1930년대 초까지 제작된 작품들로 구성되어 있다. 〈민족지학박물관〉 연작이라고 명명한 것은 이후의 일이다.[22] 엄밀한 의미에서 '문화기술지文化記述誌'라고도 불리는 민족지학ethnography은 세계 여러 민족의 문화와 사회를 연구하는 학문인 민족학ethnology과는 차이가 있다. 그리스어 'ἔθνος ethnos, 사람들, 민족'와 'γράφειν graphein, 기록'에 어원을 두고 있는 데서 알 수 있듯이 민족지학은 현지 조사를 수행해 개별 문화의 풍습과 생활을 분석, 기록, 연구하는 학문을 말한다. 사회인류학, 문화인류학, 인지인류학 등이 민족지학을 바탕으로 발전하였으며 대부분의 학문

적 성과는 이 방법을 통해 기술되었다.[23] 오늘날에는 민족학자, 인류학자 자신이 장기간에 걸친 현지조사를 통해 민족지를 만들어가면서 이론가로서의 자기 형성을 행하는 것이 보편화되었다. 또한 기술하는 것 자체가 당연히 이론적 전망을 전제로 하기 때문에 민족지학과 민족학은 서로 구분 없이 사용된다. 중요한 것은 민족지학이 18세기 이후 서구 제국주의 국가들에서 크게 발달했다는 사실이다. 효율적인 식민지 통치를 위해 그 지역의 문화, 종교, 관습, 제도 등을 파악해야 했기 때문이다. 회흐가 연작의 제목을 '민족지학박물관으로부터'라고 붙이기는 했지만, 민족학과 문화인류학 연구라는 목적에서 식민지로부터 가져온 방대한 문화유산을 전시한 박물관 모두를 염두에 둔 것으로 보인다.

〈민족지학박물관〉은 추상적인 공간을 배경으로 그 안의 사각 프레임에 인물을 배치하고 있는 것이 특징이다. 연작의 제목만이 아니라 작품 구조에서도 회흐가 민족학박물관들의 전시 형태를 참조하고 있음을 알 수 있다. 여기서 회흐가 비유럽인에 대한 독일인들의 태도를 문제 삼고 있는 방식이 주목된다. 19세기에 유럽 각국에서 건립된 여러 형태의 박물관은 제국주의 이데올로기의 물리적 구현이다. 그중에서도 민족학박물관은 유럽제국의 식민주의 이념의 산물이다. 민족학박물관은 식민화된 타자를 만들어 정형을 형성하고, 동시에 유럽 제국 각 민족의 민족주의적 정체성 형성에 이바지하였다. 식민 종주국으로 수송된 식민지 원주민들의 예술품이나 생활용품 등의 전시는 식민화된 문화들이 원시적이고 야만적이라는 정형을 강화하는 식민화의 일환이었다.

회흐는 〈민족지학박물관〉 연작에서 유럽인 관찰자의 시각적 권력과 식민화 이데올로기 간의 관계를 부각하되 그것이 작동하는 기제가 여성에 대한 응시와 동일하다는 점을 예증한다. 세기말부터 문학 및 예술에서는 원시적인 모티브가 널리 확산되었다. 독일 표현주의 화가들은 아프리카와 오세아니아 등 비유럽의 원시미술을 모범으로 삼았다. 이들은 합리화된 사회에서 근원성, 자연성, 단순성을 추구하였고, 원시미술에서 그것을 찾았다. 특히 다리파 화가들은 원시미술의 영향으로 회화뿐 아니라 조각들을 제작하기도 하였다. 아프리카 미술에 관한 최초의 재발견은 독일 미술사가이자 작가인 카를 아인슈타인Carl Einstein에 의해 이루어졌다. 다다의 구성원이기도 했던 아인슈타인은 저서 『흑인 조각Negerplastik』(1915)에서 아프리카의 미술을 19세기 유럽 학문과 예술의 리얼리즘 및 합리주의 전통에 대립하고 아프리카 미술을 유일한 진정한 미술로 설명한다.[24] 그는 유럽 미술이 상실한 이상적이고 자율적인 창조력을 흑인 예술 작품에서 지각했다. 아인슈타인을 숭배했던 하우스만은 1916년부터 『흑인 조각』의 판본 하나를 갖고 있었고, 그것을 1919년 회흐에게 선물하였다. 그것이 훗날 회흐가 〈민족지학박물관〉 연작에서 아프리카 조각들을 몽타주에 인용하는 계기가 되었다.[25]

회흐의 〈민족지학박물관〉 연작의 작품들은 이러한 시대적 문제에 대한 천착을 상당히 뚜렷하게 보여준다. 몇 가지 예를 살펴보자. 〈혼혈Mischling〉(1924)은 흑인 여성의 얼굴을 담고 있다. 그러나 주로 흑인을 상징하는 검은 곱슬머리와 두터운 입술 대신에 머리카락을 없애고 뭔가 위엄 있어 보이는 두상에 립스틱을 바른 백인 여성의 작은 입술을

붙여 놓았다(그림 7). 그 결과 미개하고 아둔하다고 간주되던 아프리카 여성의 중성적인 특징이 모호해진다. 하나의 얼굴에 서로 다른 인종의 특징을 몽타주한 〈혼혈〉은 유럽 여성과 타인종과의 구분을 해체하여 인종에 관한 동시대 담론들을 비판한다.

당시 독일에 팽배하던 흑인 혐오를 〈유괴Entführung〉(1925)는 좀 더 풍자적으로 보여준다. 이 작품은 1924년 9월 21일자 베를린 주간지 《비츠》에 실린, '처녀 유괴Raub der Jungfrau'라는 표제의 기사에서 아프리카 목각품의 사진과 제목을 그대로 인용하고 있다. 중간에 단발머리를 한 백인 신여성의 얼굴을 넣어 타 인종에게 유괴되는 유럽 여성을 보여준다. 이 장면은 앞서 언급한 기사와, 독일에 만연한 흑인들에 대한 소문을 연상시킨다. 백인 여성이 타고 있는 동물이 고개를 푹 숙인 모습이나 나머지 목각 인물들의 무심한 표정에서 어떠한 위협도 느껴지지 않는다(그림 6). 그들 중 한 사람은 창을 들고 있는데도 그렇다. 이와 대조적으로 얼굴을 뒤로 돌린 채 입을 벌려 긴급히 구원을 요청하는 서구 신여성의 모습은 오히려 과장되어 보인다. 타 인종인 흑인들에 관한 소문을 냉소적으로 패러디한 것이다. 회흐는 화보에 나오는 아프리카와 다른 민족들의 명확한 민족학적 재현을 벗어나 인종주의에 대한 비판의 초석을 마련한다. 결국 〈민족지학박물관〉의 주제는 민족Ethnie이 아니다. 민족학박물관과, 타자로서 이민족의 문화를 구경거리로 삼는 사회현상을 고발하고 있는 것이다. 그리고 여기서 회흐가 문제 삼고 있는 '자기'이면서 '타자'는 바로 여성이다.[26]

앞서 언급한 아인슈타인의 저작과 동일한 제목을 붙인 회흐의 〈흑인 조각Negerplastik〉는 인종주의를 한층 희화화한다. 〈민족지학박물관〉

연작에서는 민족학적 오브제를 서구 여성의 신체와 조합한 작품들이 주를 이룬다. 〈흑인 조각〉 역시 까만 피부색의 흑인 얼굴에는 백인 여성의 눈이, 부드러워 보이는 아기의 몸에는 목각의 흑인 어른의 얼굴이 조합되어 있다. 몸과 머리의 균형이 깨져 있고 팔 다리가 잘려 있어 그로테스크한 인상을 준다. 거기에다 놀란 듯 크게 뜬 한쪽 눈에는 남성이 아니라 화장을 한 여성의 눈이 덧붙여져 있다(그림 5). 아기처럼 보이는 몸이 작은 받침대 위에 놓여 있고 왼쪽 아래로는 작은 발톱이, 오른쪽 아래로는 보조 의자처럼 보이는 것이 놓여 있다.

〈민족지학박물관〉 연작에서는 작품 속 인물을 마치 박물관에 놓인 전시물처럼 표현하고 있는 것이 특징이다. 거의 전 작품에 걸쳐 박물관에서 쓰이는 받침대가 등장하는 것도 그 같은 맥락에서 볼 수 있다. 받침대는 원래 전시물의 전체성과 완전함을 드러내기 위해 사용된다. 그러나 회흐는 이와 달리 받침대를 이국적인 미완성의 작고 그로테스크하고 파편화된 몽타주를 보여주는 데 이용한다. 완벽함에 대한 이상을 패러디하되 인종과 성의 문제를 아이러니하게 병치하고 있다.[27] 〈흑인 조각〉에서도 받침대 위에 놓인 흑인은 전시물처럼 대상화되고 있다. 더욱 중요한 것은 작은 발톱이 시사하듯이 아프리카인들이 동물적인 것, 원시적인 것, 유아적인 것과 동위소를 이루고 있다는 점이다.

서구인들은 식민지인들을 학문적으로 연구하고, 박람회에 전시하고, 서커스나 카바레에서 눈요기 대상으로 삼았다. 이와 관련하여 회흐가 당시 서구인들의 대중적인 오락의 하나이던 '인종 전시 Völkerschau'[28]의 문제를 〈민족지학박물관〉 연작에서 여성의 문제와 나

란히 놓고 형상화하고 있음을 알 수 있다. '인간 동물원Human Zoo'으로 알려진 '인종 전시'는 1870년에서 1940년 사이 유럽에서 전성기를 이루었다. 야만적인 것과 이국적인 것을 전시하는 인간 전시는 제국주의 시대 이후 과학적 인종주의에서 대중적 인종주의로의 전환을 가져온 식민주의적 현상이다. 시민들은 인간 동물원을 관찰함으로써 식민지인들이 얼마나 열등하며 상대적으로 자신들이 얼마나 우월하고 문명화되었는지 생생하게 체험하고 인지할 수 있었다. 박물관이 학문적 연구라는 목적에서 행해진 수집과 전시의 공간이라면 인간 동물원은 그러한 수집품과 자료들을 살아 있는 모습으로 보여주는 전시 공간이자 오락과 여흥의 공간이었다.

백인 유럽인들은 식민지 침략과 지배의 정당성을 문화적 우월성, 그중에서도 인종적 우월성에서 찾았다. 가장 대표적인 인종 결정론자는 프랑스의 조제프 아르튀르 고비노Joseph-Arthur Gobineau이다. 그는 『인종 불평등론Essay on the Inequality of Human Races』(1853~1855)에서 문명의 운명이 인종의 구성에 따라 결정되며, 아리아인 사회는 흑인종이나 황인종과 섞이지 않을 때 번영하며, 열등 인종과 혼혈로 인한 인종적 퇴폐가 문명의 몰락을 가져온다고 주장한다.[29] 고비노의 이러한 생각을 철저히 계승한 사람은 영국 태생의 독일 숭배자이던 휴스턴 스튜어트 체임벌린Houston Stewart Chamberlain이다. 독일어로 쓴 『19세기 유럽 문화의 토대Die Grundlagen des neunzehnten Jahrhunderts』(1899)에서 체임벌린은 아리아인의 순수성 회복을 정치적 목적으로 제시하여 고비노의 인종 결정론과 함께 훗날 히틀러에게 결정적인 영향을 끼쳤다.[30] 인종주의는 식민지화와 제국주의를 정당화하는 데 유용한 근거를 마련해

젠더 몸 미술

[그림 5] 한나 회흐, 〈흑인 조각〉, 1929(왼쪽 위)
[그림 6] 한나 회흐, 〈유괴〉, 1925(왼쪽 아래)
[그림 7] 한나 회흐, 〈혼혈〉, 1924(오른쪽)

주었다.

〈흑인 조각〉은 바로 이러한 인종주의에 대한 비판을 담고 있다. 모든 흑인에게 적용된 '흑인Neger', '니그로Nigger', '검둥이Schwarzer'라는 독일어 개념들은 모두 인종적, 민족적, 문화적 정체성과 상관없이 흑인 육체에 대한 본질주의적인 이해에서 비롯한다.[31] 아프리카와 아메리카 원주민의 검은 육체에 대한 표상이 유럽인들에게 원시적이고 유아적인 미개한 것의 화신으로 간주되었다.

식민주의에 대한 독일의 신념은, 프랑스 용병으로 고용된 아프리카 흑인 군대가 독일 라인 지역을 점령한 '검은 굴욕schwarze Schmach'에 의해 더욱 정당화된다. 당시 프랑스 점령국에 아프리카 전투부대가 주둔한 것은 1차 세계대전에서 독일의 치욕스러운 패전의 증거로 내세워졌다. '검은 굴욕'에 대한 논의는 근대 문명화된 공간을 아프리카의 원시적이고 미개한 공간과 구분하고 분리해야 할 필요성에 대한 주된 논거가 된다. 독일의 여론만이 아니라 국제 언론에서도 아프리카 군인들은 더럽고 미개하거나 문명화될 수 없는 것으로 묘사되었다. 가장 대중적으로 알려진 이미지는 아프리카인들이 프랑스 군복을 입고 무장한 고릴라로 표현된 것이다. 거기에다 아프리카인들이 라인 지역의 부녀자들을 성폭행하거나 강간하고, 온갖 종류의 질병을 전염시킨다는 소문이 사람들 사이에 널리 퍼지면서 독일인들은 아프리카인의 존재를 위해로 여기게 된다. 흑인들을 근대 유럽을 위협하는, 길들일 수 없고 도착적인 성 충동의 지배를 받는 '동물'로 인식하는 담론이 확산되었다.[32] 이처럼 비유럽인을 이국적 타자로 보는 유럽인의 시각은 문화적 우월성에 근거한 것이며 '제국의 눈imperial eye'으로 본 결과이다.[33]

젠더 몸 미술

회흐의 〈어머니^{Mutter}〉(1930)를 보자. 〈어머니〉는 하트필드의 포토몽타주 〈군수품을 위해 강요된 공급자! 용기를 가져라! 국가는 실업자와 군인을 원한다!^{Zwangslieferantin von Menschenmaterial Nur Mut! Der Staat braucht Arbeitslose und Soldaten!}〉(1930, 이하 '군수품')의 구도와 이미지를 차용한 작품이다(그림 9). 회흐는 임신하고 지친 프롤레타리아 여성의 얼굴에 원시 부족의 가면을 덮어 '인류 최초의 어머니^{Urmutter}'로 제시한다. 가면의 윤곽선을 강조하여, 가면 자체가 갖는 경계짓는 기능을 강조하였다. 한쪽 눈을 현대 여성의 것으로 대체하여 화면 속 여성을 당시 여성들의 모습으로 일반화하였다(그림 8). 가면은 낙담한 것처럼 보이는 임신한 여성을 타자로서 규정하고 있다. 노동으로 지친 프롤레타리아 여성과 그녀의 임신을 담은 것은 1930년대 독일이 낙태를 불법으로 규정한 법 218조항에 대한 반대 투쟁을 암시한 것으로 볼 수 있다. 실제로 회흐는 이 작품이 나온 이듬해인 1931년 베를린에서 열린 전시회 〈곤궁에 처한 여성들^{Frauen in Not}〉에 작품들을 기부하는 형태로 이 법령에 반대하는 캠페인에 동참하기도 했다. 〈어머니〉는 민족학 대상의 기호를 동시대 여성의 기호와 연결하고 있는 점에서 현대 여성성에 대한 알레고리라고 할 수 있다.[34]

가부장적 독일 사회는 당시 낙태를 불법화하였고, 이로 인해 여성들은 원치 않는 임신과 가난에 시달릴 수밖에 없었다. 제국주의 식민 문화로 타자화된 원시 부족의 가면은 여성이 이중으로 타자화되어 있음을 보여준다. 하트필드의 포토몽타주 〈군수품〉은 임신한 여성의 이미지를 통해 전쟁의 잔학성을 드러낸다. 이에 반해 회흐는 거대한 부족 가면을 통해 지치고 무력한 여성을 표현하되 여성과 식민 문

화가 동일하게 백인 남성 권력 내에서 타자화되고 있는 현실을 표현한다.

'낯선 아름다움'과 식민주의적 시선

◇◆◇

회흐의 〈낯선 아름다움Fremde Schönheit〉(1929)은 하얀 피부색이 강조된 백인 여성의 누드를 표현하고 있다. 그러나 백인 여성의 얼굴 대신 원시 부족의 검은 가면이 조합되어 있는 점이 이채롭다. 그 가면은 거대하고 주름진 기괴한 형태를 띤다(그림 10). 관능적인 신체를 과감하게 드러낸 여성 인물은 서양화가들이 그린 '오달리스크Odalisque' 그림들을 연상시킨다. 오달리스크는 이슬람 술탄들의 술 시중을 들고 그들의 성적 욕망을 채워주는 후궁 혹은 여성 노예를 말한다. 린다 노클린을 비롯한 여러 연구가들이 밝히고 있는 것처럼 들라크루아, 르누아르, 마티스 등 수많은 유럽 화가의 오달리스크 그림은 서양의 '식민주의적 시선'에 의해 동양을 정형적으로 재현한 것이다. 그렇다면 회흐가 백인 여성의 얼굴에 식민지 원시 부족의 가면을 씌워 오달리스크를 여성 노예라는 본래의 의미로 되돌려놓고 있는 것은 매우 의미심장하다. 오달리스크 그림들이 하렘의 베일을 벗겨내려는 남성들의 욕망과 환상에서 비롯한 것처럼 〈낯선 아름다움〉은 식민지 문화들에 대한 정형의 형성과 재생산을 문제 삼는다.

'민족지학박물관으로부터'라는 연작의 제목에서처럼 회흐는 민족

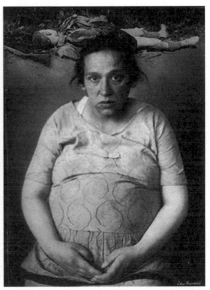

[그림 8] 한나 회흐, 〈어머니〉, 1930(왼쪽)
[그림 9] 존 하트필드, 〈군수품을 위해 강요된 공급자! 용기를 가져라! 국가는 실업자와
군인을 원한다!〉, 1930(오른쪽)

가면은 낙담한 것처럼 보이는 임신한 여성을 타자로서 규정하고 있다. 노동으로 지친 프롤레
타리아 여성과 그녀의 임신을 담은 것은 1930년대 독일이 낙태를 불법으로 규정한 법 218조
항에 대한 반대 투쟁을 암시한 것으로 볼 수 있다.

지학박물관이 보여주는 식민적 재현은 철저하게 유럽 중심주의와 인종주의에 기초한 '식민주의적 시선'에 지나지 않음을 역설한다. 몸에 비해 지나치게 커다랗고 그로테스크한 얼굴과 두상은 여성의 움직임이 부자유스러운 상태임을 암시한다. 돋보기처럼 보이는 안경과 괴기하게 확대되어 있는 찢어진 눈은 보는 주체로서의 주체성은 상실한 채 그저 보이기만 하는 대상으로서의 여성의 존재를 환기한다. 이렇듯 〈낯선 아름다움〉은 남성 권위에 의해 노예화된 여성 신체와 식민지의 노예 상태를 동일화하여 제시한다. 그 결과 백인 남성들이 타자들에게 부여한 정체성을 부정하고 여성 신체의 노예 상태를 고발한다.

민족학박물관의 전시물들은 식민지에 대한 정보와 지식을 제공함으로써 그들을 더욱 용이하게 통제하고 지배할 수 있는 수단일 수 있다. 민족학박물관의 진열품들은 식민지의 생활과 식민지인들의 정체성에 대한 확실한 증거물로 간주되고 다른 인종들 간의 절대적 차이를 입증하는 역할을 한다. 그 결과 유럽 중심적 이데올로기에 의해 타민족의 문화는 문명을 향한 진보의 위계질서에서 하위에 놓이면서 유럽 제국들의 정체성 형성과 차이의 위계질서 확립에 이바지한다. 그런데 바로 이 점에서 19세기 이후 유럽 문화에서 일반화된, 여성과 식민지 사이의 유사성을 발견할 수 있다. 흑인은 하등하고 종속적인 신분으로 인해 '여성적 인종'으로 성별화된 바 있다. 프로이트는 성 심리 분석에서 여성을 '암흑의 대륙'으로 은유하여 여성성과 식민화된 타자를 동일시하였다.[35] 이후 20세기 초 유럽에서는 종종 '원시적인 것'을 '여성적인 것'의 본질적 개념과 유사하게 보는 시각이 널리 확산되었다. 즉 1920년대 유럽의 백인 남성들에게 여성과 원시 문화는

젠더 몸 미술

모두 억압된 무의식의 상징이라는 의미를 지닌다.

회흐가 여성과 타 민족의 민속품을 하나의 이미지로 표현한 것은 여성과 식민지 타 문화가 모두 백인 남성 주체에 의해 억압받고 주변화된 '타자'라는 것을 밝히려는 의도에서이다. 주목해야 할 것은 회흐가 여성과 식민 문화를 하나로 연결하고 있는 방식이다. 회흐는 이질적인 부분들을 부자연스러운 상태 그대로 표현한다. 의식적으로 혼종성을 드러내는 것은 낯선 효과를 통해 그 이미지가 구성되었다는 것을 강조하기 위해서다. 〈기념물 I ^{Denkmal I}〉(1924)과 〈기념물 II : 허영 Denkmal II : Eitelkeit〉(1929)를 보자. 이 작품들 속 인물은 서로 다른 이질적인 부분들로 결합되어 있다. 성상처럼 받침대에 올려진 〈기념물 I 〉의 인물 하체는 거대한 여성의 접은 팔과 다리로 대체되어 발이 세 개인 듯한 기괴한 모습이다. 힘을 주어 주먹 쥔 손과 옆으로 찢어진 눈의 시선은 관객을 불쾌하게 만든다. 〈기념물 II 〉는 부제인 '허영'에 걸맞게 백인 여성이 받침대 위에 거만하게 서 있는 모습을 담고 있다. 그런데 그녀의 하반신이 원시 부족의 마술사들이 쓰는 거대한 아프리카 가면과 몽타주되어 있다(그림 11). 남성인 듯 보이는 목각의 짤막한 상체는 성별과 크기에 있어 각 부분의 연결이 부조화함을 더욱 강조한다.

제목이 '기념물'이라는 점이 시선을 끈다. 이질적 부분들이 결합된 이 기괴한 형상은 기념비적 역할 자체를 부정한다. 여성과 비서구인은 더 이상 구경거리도 기념되어야 할 대상도 결코 아니라는 것을 강조하는 듯하다. 박물관의 전시를 위해 유리 벽 안에 갇히고 받침대 위에 올려진 여성과 타 문화의 민속품과 예술품들은 단지 정복자, 지배자, 승리자들, 그들의 위업을 기리기 위한 기념물에 불과함을 역설한다.

[그림 10] 한나 회흐, 〈낯선 아름다움〉, 1929(왼쪽 위)
[그림 11] 한나 회흐, 〈기념물 II〉, 1929(왼쪽 아래)
[그림 12] 한나 회흐, 〈무제〉, 1929(오른쪽)

〈무제Ohne Titel〉는 이러한 메시지를 더 신랄하게 전달한다. 수염 뿔이 박힌 부족의 가면과 하얀 가슴을 드러낸 여성의 상반신이 조합되어 있다(그림 12). 기이한 형태의 자웅동체 인물은 하체가 완전히 받침대로 변해버려 더욱 그로테스크하다. 다른 작품들에 비해 받침대가 훨씬 강조된 점이 눈에 띈다. 여성의 하반신을 대체한 거대한 받침대에서 여성이 받침대 위에 놓인 것이 아니라 여성이 받침대가 되어버린 것을 볼 수 있다. 그로 인해 여성은 전혀 움직일 수 없어 보인다. 식민지에 행사하는 지배자의 권력이 여성에게도 동일하게 작용하고 있음을 시사한다. 식민주의적 시선은 타자의 자유를 억압하고 정체성을 말살하는 행위이다. 바로 그 사실을 〈무제〉는 전시 대상으로서의 여성과 비서구인의 모습을 통해 들추어낸다.

받침대 외에 프레임 속에 프레임을 배치한 구도 역시 〈민족지학박물관〉 연작의 특징이다. 이 구도는 인간과 대상을 범주화하고 구경거리로 삼는 것, 특히 여성과 타 문화를 단순한 오브제로 취급하고 전시하며 감상하는 것에 대한 반어이다. 이 구도는 1920년대 민족학박물관의 전시물과 마찬가지로 여성의 성을 전시하고 상품화하는 남성 지배 이데올로기의 속성을 폭로한다.

회흐의 작품들이 '베를린 민족지학박물관으로부터'라는 연작 형태로 제시되고 있는 점을 특별히 주목할 필요가 있다. 서구의 자연사 박물관, 민족학박물관, 인류학박물관, 지리학박물관 등은 모두 비서구인들의 문화를 시각적, 지식적 형태로 만들어 재현한 '타자박물관'의 전형이었다. 특히 유럽 각국의 민족학박물관과 인류학박물관은 제국주의 시대에 생겨난 유럽적 식민 지배를 정당화하고 그것을 효율적으

로 유지하는 데 일조한 '식민박물관'이었다. 타자박물관은 가깝게는 16~17세기 유럽의 지배자들이 만든 '진기한 물품의 방'이나 '경이로운 방Wunderkammer'에서 그 기원을 찾을 수 있다. 온갖 호기심을 자아낸 이국의 진귀한 물품들은 사용가치를 위해 수집한 것이 아니었다. 이국적인 것, 다른 사회와 문화, 특이한 풍토를 재현하기 위한 목적에서 수집되었다. 18세기 말에서 19세기 말에 유럽 각지에 건립된 자연사박물관은 진기한 물품에 대한 호기심이 과학으로 대체되는 변화를 보여준다. 온갖 동식물과 인류가 남긴 다양한 생물학적, 문화적 유물을 전시하고 연구하는 공간으로서 출발한 자연사박물관은 19세기 중반 이후 동식물 관련 유물은 배제한 채 인간과 관련된 유물을 전적으로 전시하고 연구하는 공간으로 변형되기 시작했다. 인류학박물관이라 이름 붙인 것도 그러한 배경에서이다.[36]

문제는 1890년에서 1931년에 유럽과 미국에서 이루어진 인류학박물관 혹은 민족학박물관 건립 붐이 유럽 식민주의가 절정에 달한 시기와 일치한다는 데 있다. 이 박물관들은 소장품, 전시, 연구에서 식민주의 이데올로기와 정책을 노골적으로 드러내고 있다. 식민지 정복이 이룩한 성과를, 그리고 식민 지배하에서 피식민지인들이 문명화되는 과정을 전시하고 연구하기 위해 건립된 것들이다. 그런 의미에서 엄연히 '식민박물관'이라 해도 과언이 아니다.[37]

타자에 대한 서구인의 시선은 타자를 '그냥 다른' 존재로 보지 않고, '열등하게 다른' 존재로 본다는 문제가 있다. 19세기 이후 서구인의 사고를 지배해온 다윈주의는 부족 생산품을 진화 사다리의 맨 아래에 위치시킴으로써 이러한 논리를 정당화하였다. 요컨대 원시주의

는 서구 유럽 중심적인 힘의 논리에 근거한 서구적 구축물이었다. 또한 유럽 중심주의, 백인 우월주의는 인종주의와 불가분의 관계에 있다. 인종주의는 역사에서 언제나 억압 기제로 작동했다. 제국주의 시기 과학은 인종주의를 이론적으로 정당화하는 데서 가장 충실히 역할을 수행했다. 세계를 문명과 야만의 공간으로 구분함으로써 개별 공간을 규범화하고 인종화했기 때문이다. 여기에는 사회진화론자들이 자연과학 개념인 '진화'를 '진보'라는 사회과학적 개념으로 변형한 것이 주효했다. 그들에 의해 변형된 진보 개념은 당시 독일의 인종 위생론자들에게 큰 영향을 주었다. 19세기 중반 이래 영국에서 시작된 우생학이나 독일의 인종 위생론의 배경에는 당시 식민 제국주의적 팽창 의도가 자리 잡고 있었다. 인종 위생의 논리적 토대를 제공한 에른스트 헤켈Ernst Häckel의 생물학적 결정론은 인종 간의 육체적·행동적 차별성을 공고히 했으며, 그의 인종적 위계 사상은 독일 제국주의의 식민지 침략과 지배를 촉진한 것은 물론 이후 독일의 동아프리카 식민지와 중국 교주만 식민지에 대한 독일의 통치 정책에도 커다란 영향을 미쳤다.[38]

회흐는 백인 남성 중심의 욕구와 그 속성을 철저히 파헤친다. 〈민족지학박물관〉 연작의 여성 이미지는 회흐의 다른 작품들이 보여준 독일 바이마르의 현대 여성이 아니다. 남성들에 의해 이상화되어온 관능적인 여성 누드를 재현하고 있다. 그러나 비서구 민속품의 부분들과 조합된 여성의 관능적, 유혹적 신체를 기이한 형상으로 바꾸어 남성들의 '이상적 아름다움'에 대한 전통적 기대를 전복한다. 바로 이 점에서 원시주의의 요소들을 사용한 표현주의자들 및 다른 동시대 미술가들과는 구분된다. 폴 고갱의 그림이나 독일 표현주의 미술가들에

게서 볼 수 있는 반문명주의적 원시주의는 근대 문명에 훼손되지 않은 원시적인 세계를 이국적 타자로 설정한다. 이들이 추구한 원시주의라는 것은 문화와 자연, 문명와 야만, 서양과 비서양, 백인과 유색인, 남성과 여성 등의 이분법적 대립 구도를 전제로 한다. 그런 의미에서 원시문화에 대한 이들의 동경에는 비서구인들을 타자로 규정하는 식민주의적 시선이 담겨 있다고 볼 수 있다.[39] 회흐는 비서구인에 대한 유럽인의 왜곡된 시각과, 그것이 유럽 제국주의 확산을 정당화하는 데 이용되는 것을 비판하는 데 역점을 둔다. 그 점에서 남성 미술가들과는 뚜렷한 차이를 보인다. 나아가 회흐는 유럽인들이 인종 특유의 차이를 등급에 의해 분류하고 그것을 성 정치에 적용하는 것을 아이러니하게 표현함으로써 바이마르공화국에서의 여성의 위상과 여성 이미지의 재현을 공개적으로 비판한다.

지금까지 살펴본 것처럼 한나 회흐의 포토몽타주는 1920년대 '신여성'의 이미지와 관련하여 대중 문화가 생산하는 상품 이미지와 광고가 조장하는 여성성의 재현에 문제를 제기한다. 나아가 〈민족지학박물관〉 연작에서는 여성과 비유럽 인종에 대한 식민주의적 시선을 날카롭게 비판한다. 원시적인 것과 성적인 것, 인종적 타자와 무의식적 욕망의 연관성을 조롱함으로써 지배 담론에 의해 왜곡되고 은폐된 식민지의 실상과 여성의 위상을 올바르게 직시할 것을 요구한다. 그런 의미에서 회흐의 포토몽타주는 백인 유럽 남성에 의해 만들어진 정형을 해체하는 작업이자 탈식민화 전략의 한 형태라고 할 수 있다.

젠더 몸 미술

신화
— 여성성의 미술사적 재현

비디오 퍼포먼스

◇◆◇

　1970년대에 예술가들은 라이브 퍼포먼스에서 비디오를 적극 활용하였다. 비디오를 통해 육체의 물리적인 움직임과, 그 동작이 전자적으로 조작되어 모니터에 반영되는 것을 대비해 보여주었다. 이는 1960년대 들어 흑백 비디오 장비가 TV 산업의 표준 매체가 되었고 1965년 소니 사에서 첫 휴대용 비디오카메라 포타팩portapak이 출시된 이후 비디오가 예술 표현과 실험의 중요한 매체로 급부상하기 시작한 것과 맞물린다. 1970년대 초 백남준, 비토 아콘치Vito Acconci, 브루스 나우먼Bruce Nauman, 댄 그레이엄Dan Graham, 리처드 세라Richard Serra

를 필두로 해 전개된 비디오아트는 1970년대 고유 장르로 인정받는다. 1970년대부터 1980년대까지 비디오 아트는 크게 두 방향으로 발전하였다. 첫째는 개념적 작업을 들 수 있는데, 동시대 신체 미술과 퍼포먼스에 근간을 둔 비디오 설치, 퍼포먼스, 특히 폐쇄 회로 작업이 이 범주에 속한다. 둘째는 비디오 그래피 창조 작업으로 비디오 그래피 제작자들은 전자 매체인 비디오의 속성에 주목하고 전자 이미지의 특성을 강조하는 새로운 영상을 창조하는 데 주력하였다. 1970년대의 개념 미술가들은 전통 오브제 예술에 반대하고 미술 개념을 확장하는 데 비디오를 적극 활용하였다. 이들은 신체 미술의 기반 위에서 비디오를 퍼포먼스의 개념적 틀로 활용하는 비디오 퍼포먼스를 대두시켰다. 비디오 퍼포먼스에서는 카메라 앞에서 수행되는 작가의 행위가 일종의 실존적 제스처가 된다.[1]

비디오 퍼포먼스는 퍼포먼스를 비디오로 기록한 퍼포먼스 비디오와, 비디오를 퍼포먼스의 예술적, 개념적 요소로 사용하는 비디오 퍼포먼스로 나뉜다. 비디오 퍼포먼스는 비디오의 속성이나 원리를 퍼포먼스의 개념적 틀로 활용하는 비디오를 위한, 비디오에 의한 퍼포먼스라 할 수 있다. 일반적으로 비디오 퍼포먼스는 신체 미술, 대지 미술, 퍼포먼스를 포함하는 1970년대 개념 미술의 연장으로 본다. 또한 비디오 퍼포먼스는 신체 행위와 퍼포먼스를 통해 제기된 확장된 미술 개념에 시간성과 반영이라는 비디오 특유의 미학적, 철학적 명제를 부여한다.[2]

여성주의 신체 미술은 1960년대 후반과 1970년대에 여성 인권 의식을 고양하기 위하여 정치적 행동주의 여성 미술가들이 극적으로 표

젠더 몸 미술

면화한 것이다. 이들은 회화, 조각에서부터 사진, 비디오, 설치, 퍼포 먼스 등 매체를 아우르면서 여성의 해방된 섹슈얼리티를 탐색하였다. 그중에서도 비디오 퍼포먼스는 여성주의 행위예술에서 가장 선호한 분야이기도 하다. 가부장적 사회에서 새로운 정체성을 찾으려던 여성 주의 미술가들에게 비디오는 이상적인 표현 수단이었다. 그것은 비디 오 매체의 특수성 자체가 전통에서 벗어나 새로운 미학적 실험을 가 능하게 해주었기 때문이다. 여성 작가들은 상호작용성, 시간성, 반영 원리와 같은 비디오의 매체적 속성을 탐구함으로써 비디오 미술의 역 사를 정초하는 데 일조하였다. 남성 작가들은 비디오라는 새로운 전 기적 매체의 형태적, 물리적 특징을 탐구하는 데 많은 관심을 가졌다. 이에 반해 여성 작가들은 여성의 경험과 성취에 가치를 부여하고 기 존의 대중매체에서 여성에게 부여해온 전통적인 이미지와 역할을 재 현하고 동시에 전복하는 데 비디오 매체를 활용하였다. 또한 여성 작 가들은 단일 채널 테이프 작업을 선호하고, 순수 영상미의 창조보다 는 내용 지향적인 다큐멘터리나 내러티브 비디오를 선호한다. 즉 비디 오를 여성 자신과 여성의 사회적 현실을 성찰하고 여성주의 의식을 고 양하는 도구로 활용한다. 다큐멘터리 테이프를 제작함으로써 '개인적인 것이 정치적'이라는 페미니즘의 구호를 실현하려 한다.[3] 린다 벤글리 스Lynda Benglis, 조앤 조너스Joan Jonas, 구보다 시게코, 발리 엑스포르트 Valie Export, 울리케 로젠바흐Urlike Rosenbach 등이 대표적인 작가이다. 이 들은 자아 정체성의 문제를 성적 정체성의 문제로 확장함으로써 개념 적·미학적 비디오에서 여성주의 영역을 확보한다.[4]

많은 여성 작가들은 여성 정체성 확립의 가장 큰 장애물로 성차별

적인 이미지의 무분별한 소비를 꼽았다. 그들은 여성의 신체가 남성의 욕망을 위해 캔버스에 그려지는 것을 지양한다. 여성을 여성 신체의 주체적인 현장으로서 재탄생시키려는 것이다. 특히 여성 비디오 미술가들은 '젠더'란 생물학적으로 결정된 것이 아니라 사회적으로 구성되는 것임을 증명하고자 했다. 비디오가 여성성에 대한 지배 담론을 깨는 데에 유용한 도구였던 또 다른 이유로는 모니터에 나타나는 이미지들이 TV 화면에서 볼 수 있는 이미지들과 유사한 점을 들수 있다. 하지만 비디오 퍼포먼스의 가장 큰 장점은 주체로서의 여성과 대상으로서의 여성을 동시에 병치할 수 있다는 데 있다.

이 장에서 다룰 울리케 로젠바흐Urlike Rosenbach(1943~)는 여성주의 비디오아트와 비디오 퍼포먼스 장르의 중요한 선구자 중 한 사람이다. 로젠바흐는 조각가와 소묘가로도 활동하였고, 1971년 독일 뒤셀도르프에서 열린 게리 슘Gerry Schum의 〈비디오 갤러리Videogalerie〉와 전시회 〈전망Prospekt〉을 접한 후, 1972년부터는 비디오 매체를 가지고 작업한다. 오늘날 로젠바흐는 미국의 캐롤리 슈니먼, 유고 출신의 마리나 아브라모비치, 오스트리아의 발리 엑스포르트, 독일의 레베카 호른과 함께 영향력 있는 미술가로 인정받지만 국내에는 아직 소개된적이 없다.

여성주의 미술은 기존의 미술 전통 및 미술 언어로부터의 해방을 시도한다. 로젠바흐 역시 재료, 형식, 내용을 새롭게 사용함으로써 독자적인 작업 방식을 구축하고 있다. 이를 통해 가부장적인 사회에서 여성에 대한 정형화된 표현과는 다른 길을 모색하려 한다. 비록 로젠

젠더 몸 미술

바흐가 역사화와 같은 오래된 미술사 소재와 장르에 몰두하고 있지만 그녀는 그것을 자신만의 이미지 언어로 옮겨놓는다. 대중적 파급력을 지닌 영화, 비디오, 사진 등 새로운 매체를 사용하는 것은 1960년대 후반 이후 주로 실험적 형태의 미술에서 쉽게 찾아볼 수 있다. 그럼에도 로젠바흐가 독일 비디오 매체의 초기 개척자들 가운데 한 사람으로 평가받는 것은 그녀가 비디오 매체를 탐구하고 매체 비판적으로 활용한 데서 기인한다. 그녀의 몽타주, 서사, 대형 사진이나 시퀀스에서 보듯이 로젠바흐는 사진을 개념 미술의 연장선 상에서 사용한다.[5]

볼프 포스텔Wolf Vostell이나 요셉 보이스Joseph Beuys 등이 자신들의 행위를 다른 사람으로 하여금 영상으로 기록하게 한 것과 달리 로젠바흐는 처음부터 라이브 카메라를 사용하면서 폐쇄 회로의 주체적 역할을 비디오 이미지에 활용한다. 또한 비디오 매체를 통해 재생 슬라이드 영상과 라이브 행위를 오버랩시킬 수 있는 가능성을 이용한다. 라이브 행위를 기록하는 기능 외에도 초기 비디오 테이프들은 행위의 목적 그 자체로서 독자적인 예술 작업으로 간주되었다. 로젠바흐가 대형 크기의 투사된 이미지들을 마치 조각처럼 연출해 퍼포먼스에 활용한 점은 미술 발전에 큰 의미를 지닌다. 로젠바흐의 매체 작업을 비디오 퍼포먼스의 중요한 선구적 역할로 볼 수 있는 것은 폐쇄 회로 비디오와 라이브 퍼포먼스를 한데 융합하는 독자적인 형식을 발전시키고 있기 때문이다.

지크리트 샤데에 따르면, 여성성은 특정한 이상적 이미지들 안에서 정의되는 것이 아니라 여성성의 위상 자체가 이미지 존재이다. 1970년대 이후 여성 신체 미술가들은 당시 사회적으로 부여된 대상으로서의

여성의 역할을 주된 주제로 삼았다. 그리고 행위예술을 통해 그것을 극복하고자 하였다. 비단 로젠바흐만이 아니라 여성 미술가 대다수는 비디오 매체의 해방적 가능성들을 탐색하였다. 이들은 남성 시선에 내재된 성차별적 이데올로기를 고발한다. 존 버거, 로라 멀비 등이 주장한 '보는 주체로서의 남성', '보이는 대상으로서의 여성'이라는 등식을 전복하기 위해 이들은 보는 여성이면서 행위하는 여성, 즉 주체적 여성을 내세운다. 그럼으로써 남성적 시선을 교란하고자 한다. 요컨대 비디오 매체는 여성주의 작가들에게 여성 정체성을 구성하는 메커니즘과 시선 이데올로기를 전복하기 위한 본질적인 수단이다.

이 장에서는 1970년대 비디오 퍼포먼스를 중심으로 로젠바흐가 어떤 식으로 전통적인 미술에서 재현되어 온 여성성에 문제를 제기하고 여성의 정체성을 모색하는지를 살피고자 한다. 로젠바흐가 여성의 해방을 꾀한 주된 방식은 신화 인용에서 찾을 수 있다. 우리가 익히 알고 있는 신화들은 가부장적인 사회 체계의 산물이다. 로젠바흐는 수세기를 지난 오늘날까지도 변하지 않는 원형적인 여성 이미지들이 존재하고, 또 그것이 남성 이미지와 언제나 대립한다는 주장에 맞선다. 로젠바흐는 오히려 해방의 투쟁, 즉 정치적 과정이 중요하다고 역설한다.

다른 여성주의 미술가들과 마찬가지로 로젠바흐의 행위에서도 미술가의 신체 자체가 본질적이고 의미를 지닌 도구이다. 거기에다 그녀는 행위에서 카메라, 모니터, 확성기, 경우에 따라서는 바닥 그림이나 벽그림 등을 이용한다. 로젠바흐는 가능한 한 적은 수의 매체를 활

젠더 몸 미술

용하고 장면을 최소한으로 축소한다. 관람자의 시선을 행위와 그 행위의 이미지들에 좀 더 모으기 위해서이다. 1960년대 후반과 1970년대 초반의 플럭서스 행위나 해프닝과 비교해보면 로젠바흐의 퍼포먼스에서는 스펙터클한 행위가 일어나지는 않는다. 그럼에도 그녀의 퍼포먼스가 지루하지 않은 것은 로젠바흐가 자신은 물론 행위를 지켜보는 관람자들과 시각, 촉각, 청각적 대화를 나누기 때문이다. 명상적 상황을 연출하여 의식적으로 손놀림이나 말에 집중하게 한다. 외부세계의 영향을 최대한 차단하여 내부를 들여다보게 하려는 것이다. 전자 매체 속에 반영된 신체의 이미지와 공간에서의 움직임은 복잡한 통합 과정을 생성한다. 그로 인해 매체에 의한 이미지와 체험된 이미지를 더 이상 구별할 수도, 뚜렷하게 분리할 수도 없게 된다.

성모 마리아와 아마존
◇◆◇

로젠바흐의 가장 잘 알려진 퍼포먼스는 〈나를 아마존이라고 생각하지 마세요Glauben Sie nicht, dass ich eine Amazone bin〉(1975, 이하 '아마존')이다. 이 퍼포먼스는 당시 여성주의 담론을 고찰하는 데 많은 시사점을 준다. 10분간 진행되는 비디오 퍼포먼스 〈아마존〉은 아마존으로 변장한 로젠바흐가 무대에 들어서는 것으로 시작한다. 로젠바흐는 두 인물을 동시에 묘사하는 데, 이는 모니터 상의 오버랩과 같은 비디오 매체 기술의 발전으로 가능한 것이었다.[6] 하나의 화살이 소리를 내며 독

일 화가 슈테판 로흐너Stefan Lochner(1400~1451)의 〈장미 덤불 속 성모 마리아Madonna im Rosenhag〉(그림 1)의 복사본을 맞힌다. 중세 그림의 복사본이 둥근 표적에 붙어 있다. 화살이 아름답고 순종적인 모습의 마리아 초상을 관통한다(그림 2). 연이어 총 15개의 화살이 짧은 시간 동안 그림을 명중한다. 성모 마리아의 몸은 겨냥하지 않는다. 오로지 성모 마리아의 얼굴에 모든 공격을 집중한다. 성모 마리아의 얼굴이 똑같이 비디오 모니터에도 나타난다. 모니터에서는 성모 마리아의 얼굴이 예술가 로젠바흐의 얼굴과 오버랩된다. 이러한 방식으로 화살들은 전자공학적으로 마리아의 그림 복사본만이 아니라 거기에 투영된 미술가 자신의 초상까지도 명중한다. 로젠바흐가 아마존처럼 보이는 의상을 입고 화살을 들고 있기 때문에 사람들은 그녀를 성모상을 공격하려는 아마존과 동일시하는 것으로 볼 수도 있다. 하지만 모니터 상에 로젠바흐의 얼굴이 성모 마리아의 얼굴과 오버랩되면서 두 이미지가 하나의 인물로 합쳐진다. 이에 대해 로젠바흐는 "화살들이 이미지에 적중함으로써 그 화살들이 나에게도 적중한다."고 말한다.[7] 미술가는 두 인물을 동시에 묘사하고 있는 것이다. 고통받는 두 여성의 이미지가 생성되면서 가해자와 피해자가 하나가 된다. 수동적인 상냥함, 연약함, 자기희생을 특징으로 하는 성모 마리아의 이미지와 능동적인 공격성, 호전성, 잔인함, 자의식을 특징으로 하는 전투적인 아마존족의 이미지가 동시에 연출된다. 로젠바흐는 이러한 대립 구조가 여성에 대한 지나치게 단순화된 이분법적 해석에 불과함을 드러낸다. 그런 점에서 이 행위는 새로운 여성성에 대한 이해를 변론한다. 요컨대 전통적으로 대립된 것으로 간주되는 것이 한 여성에게서 한데 통합될

젠더 몸 미술

[그림 1] 슈테판 로흐너, 〈장미 덤불 속 성모 마리아〉, 1450(왼쪽)
[그림 2] 울리케 로젠바흐, 〈나를 아마존이라고 생각하지 마세요〉, 1975(오른쪽)

미술가는 두 인물을 동시에 묘사하고 있는 것이다. 고통받는 두 여성의 이미지가 생성되면서
가해자와 피해자가 하나가 된다.

수 있음을 주장한다. 또한 이 퍼포먼스에서 시각적인 행위, 즉 전자기적으로 생산된 모니터상의 오버랩된 얼굴에 화살을 명중시키는 행위는 손상된 여성 정체성에 대한 고통과 분노의 표현이다.[8] 대립되는 것들을 조화롭게 융합하려는 시도가 로젠바흐의 작품에서 처음으로 구체화되었고, 이후 그 밖의 작품들에서도 시종일관 관철된다.

미술사가 질비아 아이블마이어$^{Silvia\ Eiblmayer}$에 따르면 여성 미술가들은 이중적인 위치에 당면하게 된다. 한편으로는 시선의 대상(여성적 위치)이면서 다른 한편으로는 시선의 주체(남성적 위치)이다. 아이블마이어는 이것이 여성만의 특별한 이중적 위치이며, 그 위치는 여성 미술가들의 자기 연출에 반영된다고 본다. 로젠바흐의 퍼포먼스 〈아마존〉 역시 여성과 이미지 사이의 특별한 변증법에 대한 성찰을 유도한다. 그뿐 아니라 여성이 소위 해방적인 행위에서 이미지를 파괴하는 것이 가능하지 않다는 점을 시사한다. 여성 이미지에 대한 공격은 최종적으로는 여성 미술가 자신을 향한 것이다.[9]

그렇다면 이 퍼포먼스를 이해하기 위한 관건은 이미지 모티브라 하겠다. 여성들의 이미지 위상보다는 정형화된 여성 이미지를 전달하는 사회·문화적 구조와 이데올로기가 쟁점으로 부각된다. 로젠바흐는 말하길, "여성들의 모든 특징들은 단순화되고 고정관념화된다. 우리 사회는 여성들이 다양해서는 안 되는 것으로 여긴다." 성모 마리아와 아마존이라는 서로 다른 정형의 이미지를 수단으로 로젠바흐는 가장, 해체 구성, 정체성 추구의 전략들을 구사한다.[10]

여기서 우리는 로젠바흐가 구사하는 '가장의 전략들', 특히 미술사에서 차용한 성모 마리아 이미지 논쟁을 발리 엑스포르트의 〈성모 마

리아의 출산^{Die Geburtenmadonna}〉(1976)과 비교해볼 필요가 있다. 엑스포르트는 로젠바흐보다 몇 년 앞서서 미술사에서 여성들을 묘사 하는 형식들에 대해 문제를 제기하였다. 이를 통해 사회적으로 강요된 여성의 역할과 여성성의 문제를 비판적으로 고찰하고 그 배경을 되묻고 있다.

엑스포르트의 사진 콜라주 〈성모 마리아의 출산〉은 1970년대의 광고 슬로건을 겨냥한 것이다. 한 여성이 성모 마리아의 포즈를 취한 채 세탁기 위에 앉아 있다. 젖은 세탁물이 세탁기 밖으로 늘어뜨려져 있다(그림 3). 엑스포르트는 이 여성과의 동일시를 꾀하기보다는 여성 이미지를 비판한다. 사회가 무언의 명령으로 여성들에게 부여한 여성상은 오늘날까지도 크게 달라지지 않았음을 보여준다. 아이가 나오길 기다리듯 한 여성이 양다리를 벌리고 있는 이 퍼포먼스는 1970년대 당시의 사회적 상황을 반영한다. 배경에 드러나듯이 이 퍼포먼스는 미켈란젤로의 〈피에타^{Die Piéta}〉를 기본 토대로 삼고 있다. 그러나 성스러운 '희생적 여성상'의 이미지를 일상의 사물과 연관시켜 패러디한 점이 흥미롭다. 엑스포르트는 고통을 통해 어머니로서의 여성을 이상화하는 대신 가정주부로서 여성이 경험하는 일상을 전면에 드러낸다. 세탁기가 이를 상징적으로 보여준다. 그럼으로써 〈피에타〉의 숭고한 어머니가 갖는 이데올로기적인 내용에 문제를 제기한다.

엑스포르트의 〈조용하게 말하기^{Stilles Sprechen}〉는 로젠바흐의 〈아마존〉과 마찬가지로 여성의 두 가지 정형을 결합한다. 〈조용하게 말하기〉는 벨기에 출신의 플랑드르 화가 로히어르 판데르 베이던^{Rogier van der Weyden}(1399~1464)의 세 폭 그림에서 가운데 부분인 그리스도가

[그림 3] 울리케 로젠바흐, 〈성모 마리아의 출산〉, 1976

십자가에 못 박히는 장면을 변형한 것이다. 그림의 비디오 이미지 영상이 천천히 사라지는 동안, 처음에는 전혀 보이지 않던 한 여성의 이미지가 오버랩되어 나타난다. 로젠바흐와 달리 이 장면에서 엑스포르트는 배우로 하여금 그림에 있는 여성의 포즈를 재현하게 한다. 다만 이상화된 성녀의 형상이 굴종적인 포즈를 취한 청소부로, 예수의 십자가는 바닥을 청소하는 막대 걸레로 뒤바뀌어 있다. 사회에서 그 지위를 인정받지 못하는 가정부는 실업 혹은 무직의 이념을 상징한다. 성녀를 사회적 명성을 누릴 수 없는 가정부로 대체함으로써 성녀를

강등하고 있는 것이다. 로젠바흐가 신화에 나오는 두 여성 인물을 선택하고, 이념/이미지 레퍼토리로부터 두 양극을 분명히 드러내고 있다면, 엑스포르트는 기독교 신화 속의 인물을 일상 세계의 인물로 변모시킨다. 여기서 어떤 한 인물의 서로 대립되는 특성을 드러내려는 것이 아니다. 한 인물에서 다른 인물로 변모되는 과정에서 여성들의 순종과 굴종이 문화의 이미지 레퍼토리 안에 얼마나 뿌리 깊게 박혀 있는가를 보여주려 한다. 엑스포르트는 청소나 빨래와 같은 가사처럼 여성들에게 부과된 주변적 활동을 가지고 여성들의 왜곡된 이미지를 비판한다. 주인공을 여성들이 주로 사용하는 세탁기나 청소기, 편물기 등 가사 도구와 같은 일상 용품들과 연결하여 옛 거장들의 성모 마리아상을 현대의 가정주부로 탈바꿈한다. 그렇다고 엑스포르트가 미래에 대한 어떤 긍정적 제안을 하거나 새로운 여성상을 제시하는 것은 아니다. 다만 이 같은 전략을 통해 여성 이미지를 해체하고 재구성할 뿐이다. 이에 반해 로젠바흐의 전략에서는 가장과 해체 구성이 전면에서 영향력을 행사하지 않는다. 여성 이미지를 해체 구성하는 대신에 로젠바흐는 정형화된 이미지들을 확장한다.

자세히 보면 로젠바흐와 엑스포르트 모두 역사 초상화를 끌어들이고 있지만, 엑스포르트는 사회에서 여성들의 상황을 보여주고 그것과 거리를 취한다. 정체성을 새롭게 구축하려는 것이 아니라, 강요된 여성 정체성을 해체 구성하는 데 역점을 둔다. 이때 구사하는 전략이 '가장'이다. 반면 로젠바흐는 다른 노선을 취한다. 로젠바흐는 엑스포르트보다는 덜 급진적이다. 예부터 내려온 정형화된 인물들과 동일시하는 듯한 인상을 준다. 역할 모델이 해체 구성되지 않고 자기 해명

혹은 자기 발견을 위한 출발점을 이룬다. 두 유형의 여성이 지닌 정형화된 이미지들을 변증법적으로 연결하여 그것을 한 인물에게서 통합한다. 엑스포르트와 달리 로젠바흐의 기본적인 예술 전략은 가장이 아닌 정체성 탐구인 것이다. 예부터 내려온 것에서 여성 정체성을 분명하게 드러내려는 로젠바흐의 시도는 해체 구성과 가장이라는 전략과 정반대이다.

이리가라이는 여성에게는 남성 중심의 상징 질서 속에서 스스로를 표현할 길이 없으므로, 여성 자신을 긍정적으로 재현할 수 있는 틀을 (재)구성해야 한다고 주장한다. 여신 신화는 가부장제가 유일한 당위가 아님을 깨닫게 하는 강렬한 이미지로, 여성 계보의 재현을 가능하게 한다. 모든 생명의 원천인 위대한 어머니 여신은 기원전 2000년경 바빌로니아 신화에서부터 힘이 약해져 남신에게 주도권을 빼앗긴다. 그리스 신화에서 만물의 어머니 여신이던 가이아는 제우스의 등장과 함께 힘을 잃어버린다. 이러한 변화는 농경 사회의 정착과 더불어 침략과 전쟁이 시작되고, 이로 인해 남성이 힘을 얻어 사회의 중심이 모계에서 부계로 이동한 것을 반영한다고도 해석된다.[11] 하지만 모성 신 혹은 여신 숭배는 완전히 사라지지 않고 남아 있다. 이를 가장 역설적으로 입증하는 사례가 바로 오늘날까지 이어지는 성모 마리아 숭배이다. 성모 마리아에게는 성령으로 잉태되는 무원죄 잉태가 강조된다. 성적인 부분은 완전히 배제된 채 마리아의 모성만이 강조되고 허용된다. 성을 초월한 존재로서 성모 마리아가 아들의 죽음을 슬퍼하는 모습, 즉 피에타는 성모 마리아 숭배의 대표적인 예이다. 그런데 문제는 성모 마리아 숭배가 무원죄 잉태라는 동정녀 개념뿐 아니라, 신성한

의지에 완벽하게 복종하는 마리아를 신격화하고 있는 점이다. 다시 말해 성모 마리아 상에는 여성의 희생적 모성만을 강요해온 철저히 가부장제의 논리가 녹아들어 있다. 따라서 모성 담론의 억압성과 허구성을 밝히는 일이 중요한데, 그중 하나가 모성이 누구에 의해 발화되고 어떤 방식으로 서사화되는가 하는 문제를 밝히는 것이다.[12] 로젠바흐는 "모성이 모성을 경험하고 실천하는 주체의 바깥에서 지배 이데올로기에 봉사할 목적으로 도구화"[13]되어왔음을 강조한다. 오른쪽 유방을 잘라내는 고대 여인국의 여전사 아마존을 대립시키고 있는 것도 그 때문이다. 전해오는 바에 따르면 아마존은 남자를 붙잡아 씨를 받고는 죽여버린다. 여자아이가 아니라 사내아이가 태어날 경우 아이를 죽이거나 불구로 만들어버리고, 아니면 바깥 세상에 내다 버린다. 그래서 아마존은 잔인한 족속의 대명사로 알려져 있다. 그러나 여성적 시각에서 보면 의미가 달라질 수 있다. 엘렌 식수가 주장한 것처럼 아마존들이 전쟁을 하는 것은 죽이기 위한 것이 아니다. 사로잡기 위한 것이다. 아마존들은 남성의 힘을 포획해야 한다. 결합을 위해서다. 그러나 그것은 강간이라는 남성적인 포획과는 정반대의 결합이다. 남성은 파괴하기 위해 지배하지만 여성은 지배당하지 않기 위해 지배한다.[14] 그런 의미에서 아마존은 모성의 완전한 포기가 아니다. 그것은 부분적 희생을 통해서라도 남성의 예속으로부터 벗어나겠다는 처절한 의지와 투지의 상징일 수 있다.[15] 생산성과 모성을 상징하는 유방을 훼손하는 아마존족의 행위는 남성에 의해 주도되고 통제되어온, 생식이라는 자연적 의무와 모성 신화에 대한 도전인 셈이다.

정리하자면 로젠바흐는 여성들에 대한 정형과 유형화에 몰두한다.

하지만 여성이 상징 질서 안에서 여성의 이미지 위상으로부터 원칙적으로 어떻게 스스로를 해방할 수 있는가 하는 문제가 중요한 것은 아니다. 그 대신 로젠바흐는 사회에서 성모 마리아와 아마존으로 대표되는 여성의 정형과, 그 이미지들에서 형성된 이데올로기들을 문제 삼는다. 두 인물의 정형화된 속성은 본래 누구에게나 고유한 것이다. 로젠바흐가 퍼포먼스에서 활을 쏘는/공격적인 인물과 명중을 당하는/수동적인 인물을 합치시키는 것도 그런 이유에서이다. 정형의 이러한 이미지들과 그 이미지들이 전달하는 의미를 넘어 로젠바흐는 사회에서 여성으로서의 이미지 위상을 성찰하게 하려는 것이다.

비너스와 메두사
◇◆◇

로젠바흐의 사진 및 비디오 작업 〈여성 에너지 교류Weiblicher Energieaustausch〉(1975) 역시 1968년 이후 전개된 여성주의 운동의 영향과 무관하지 않다. 로젠바흐는 미국 여성들에게서 볼 수 있는 집단적 의식과 거기에서 비롯된 에너지들을 이미지로 표현한 것이다. 세 부분으로 이루어진 사진 연작은 로젠바흐가 샌타모니카에 체류하는 동안에 이루어졌다. 이 사진 몽타주는 비디오 이미지들을 전자공학적으로 중첩시키는 이미지 중첩을 주요 작업 방식으로 삼고 있다.

〈여성 에너지 교류〉에서 긴 포맷의 흑백사진들은 이미지 몽타주들이다. 그것들은 각각 촬영된 것을 합성한 것이다(그림 4). 미술가의 전

[그림 4] 울리케 로젠바흐, 〈여성 에너지 교류〉, 1975

신 초상이 여성의 신화적 형상을 재현하고 있는 것들과 오버랩된다. 조개 안의 아름다운 비너스, 창을 든 전투적인 미네르바 혹은 날개 달린 역동적인 여성의 형상과 오버랩된다. 여기서 눈에 띄는 것은 비너스 콜라주이다. 이 사진 몽타주에서 로젠바흐는 이탈리아 르네상스 화가 산드로 보티첼리의 그림 〈비너스의 탄생〉(1485)에 나오는 비너스 형상을 미술사의 한 모델로 인용한다.

　로젠바흐는 보티첼리의 복잡한 구도에서 비너스의 형상만을 가져왔다. 보티첼리의 그림에서 비너스는 그림의 중심축을 이루는 벌어진

조개껍데기 안에 균형을 이루고 서 있다. 이 형상에서 미술가는 그녀의 초상을 신체 크기로 확대하였다. 미술가의 머리는 원본과 일치하도록 한쪽으로 약간 기울어져 있다. 미술가의 눈은 생각에 잠긴 듯 바라본다. 상체 부분에서 미술가의 왼쪽 팔은 허리에 받쳐져 있고, 오른쪽 팔은 편안하게 아래로 내려뜨려져 있다. 이를 통해 알 수 있는 것은 모사된 미술가의 자세가 보티첼리의 비너스의 자세와 뚜렷하게 구별된다는 점이다. 미술가의 초상이 미술사적인 인용의 윤곽선보다 훨씬 두드러진다. 이렇게 보티첼리 비너스 원본에서 선명하게 보이던 두 다리가 몽타주에서는 하나의 몸통을 지니고 있고, 그 몸통에서는 두 여성의 초상이 똑같이 희미하게 비쳐 보인다. 하지만 연기자와 원본의 형태 및 윤곽들은 한데 섞이어 사라진다.[16] 그 결과 어떤 부분들에서는 정확히 그것이 어디에 속하는지 알 수가 없다. 그런 후 미술가의 얼굴이 또렷이 나타나 역사적인 그림을 대체한다.

콜라주에서는 놀라운 방식으로 미술가 로젠바흐가 신화적 비너스 형상과 자신을 상징적으로 동일시한다. 혼합된 이 유형은 신화적인 여성 형상의 역사적 토대에 기초를 두고 있다. 미술가가 형상에 자신의 얼굴을 부여함으로써 정형이 된 여성들의 형상이 개인화된다. 이탈리아의 비너스가 수줍어하며 손으로 그녀의 음부를 가리고 가슴을 덮고 있다. 이에 반해 희미하게 비치는 초상은 미술가를 자의식적이고 적극적인 포즈로 오른쪽 팔을 허리에 받치고 있는 여성을 보여준다. 이 사진 몽타주에서는 굉장한 광도와 이미지가 빛으로 넘쳐난다. '여성 에너지 교류'라는 제목이 시사하듯 집단적 의식으로 인해 방출된 에너지가 밝기를 통해서 표현된다.

젠더 몸 미술

로젠바흐는 비너스 모티브를 가지고 작업하기 전에 여성의 성차별 문제와 여성의 미의 이상들을 천착하였다. 그 배경에는 재현 체계를 공격 대상으로 삼은 여성주의 정치 운동이 자리하고 있다. 1968년에 미국의 여성해방당 당원들이 '미스 아메리카 선발 대회'에 반대하는 피케팅 시위를 하며 여성을 억압하는 상징들, 예컨대 브래지어와 거들, 헤어 컬을 만드는 핀이나 클립, 가짜 눈썹 등을 벗어던지라고 한 '브라 화형' 사건이 자리한다. 여성주의자들은 미인 대회가 여성을 가축 경매하듯 대상화한다고 비난하고, 이런 식으로 여성 일반을 재현해온 것에 반대했다. 이 밖에 수많은 여성 단체가 사회의 성차별적인 기관들에 가한 비판도 한몫하였다. 여성주의자 미술 프로그램의 여성들 역시 1970년대 초 이 주제에 몰두하였다. 1970년대 중반에는 당시의 시의적인 주제가 울리케 로젠바흐의 창작에서 하나의 포괄적인 작품군을 형성한다. 비너스와 성모 마리아 모티브 역시 여성 정체성 탐구의 맥락에 놓인다. 비너스 모티브는 당시 모피 코트나 속옷, 화장품 등 주로 광고에서 여성의 육체적인 젊음과 미를 상징하는 것으로 널리 활용되었다. 로젠바흐는 비너스 신화의 근원적 의미인 생산성과 부활의 측면은 사장된 채 비너스가 오로지 남성의 성적인 욕구에 여성이 에로틱하게 순응하는 여성 이미지 클리셰가 되고 있음을 비판한다.[17] 다시 말해 로젠바흐는 여성을 미와 모성성의 측면들로만 환원하는 것에 대해 그 근거를 되묻고 있다.

로젠바흐의 〈비너스의 탄생에 관한 성찰Reflexionen über die Geburt der Venus〉(1976)은 1976년에 제작된 라이브 퍼포먼스이다. 이 퍼포먼스에서 로젠바흐는 소품으로 작은 비디오 모니터를 설치했다. 모니터는

로젠바흐가 제작한 조개 안에 놓여 있고, 파도치는 바다를 촬영한 비디오테이프를 보여준다(그림 5). 이 행위는 다른 작품들과 마찬가지로 여성 정체성 탐구의 틀 내에서 이루어진 행위였다. 그 행위는 미의 여신을 매체적으로 형상화한 성차별적인 클리셰의 배경을 탐색한다. 로젠바흐가 이 행위를 위해 선택한 보티첼리의 비너스 묘사는 매우 특별하고도 긍정적인 의미를 지닌다.[18]

내가 알기로는, 보티첼리는 비너스를 사실 가부장제 이전의 의미에서 해석한 유일한 화가이다. 비너스는 바다에서 육지로 와서 한순간 꽃으로 피어난다. 나중에야 비너스는 에로틱한 상징이 되었다.[19]

1460년경에 그린 산드로 보티첼리의 그림 〈비너스의 탄생〉은 비너스를 시각적으로 표현한 문화적 총체이다. 로젠바흐가 행위하는 동안 보티첼리의 그림이 실물 크기로 벽면에 투사된다. 투사된 이미지 앞의 바닥에는 커다란 삼각형 모양으로 소금이 뿌려져 있다. 그 위에 작은 비디오 모니터가 장착된 커다란 하얀 조개 모양의 오브제가 놓여 있다. 15분에 걸쳐 행위가 이루어지는 동안 가수 밥 딜런Bob Dylan의 사랑 노래 〈저지대 슬픈 눈의 아가씨Sad Eyed Lady of the Lowlands〉가 연주된다. 1966년에 나온 이 발라드에는 흑인 성모 마리아, 여성의 문제가 암호화되어 있다.[20] 이 노래가 흘러나오는 동안 미술가는 투사된 이미지 안에서 자신을 중심축으로 해 아주 천천히 돈다. 로젠바흐가 이전에 이미지 층위에서 탐색하던 표현 방식이 이 퍼포먼스에서는 공간적으로 좀 더 능동적인 것으로 전이되었으며 그녀의 육체 또한 낯선 이

젠더 몸 미술

[그림 5] 울리케 로젠바흐, 〈비너스의 탄생에 관한 고찰〉, 1976

이 행위는 다른 작품들과 마찬가지로 여성 정체성 탐구의 틀 내에서 이루어진 행위였다. 그 행위는 미의 여신을 매체적으로 형상화한 성차별적인 클리셰의 배경을 탐색한다. 로젠바흐가 이 행위를 위해 선택한 보티첼리의 비너스 묘사는 매우 특별하고도 긍정적인 의미를 지닌다.

미지들의 투사 면이 되었다.

로젠바흐는 미국에서 그녀의 이미지 언어를 새로운 형식과 기호로 확장하였다. 이미 독일에서 그녀는 여성의 정체성을 훼손하는 형식들과 전래된 여성성의 이미지들에 대해 비판해왔다. 미국에서 그녀는 여성주의적인 풍토를 접하게 되었고 그 환경은 그녀가 여성적인 상징들에 몰두하는 계기가 되었다. 성모 마리아 이미지와 비너스 수용 등 로젠바흐는 문화적으로 전래된 이미지들을 통해 여성적인 것의 고유한 본질에 대한 의문을 제기한다.

> 나는 마돈나이다. 나는 아마존이다. 나는 비너스이다. 나는 이 모든 것을 한데 지닌 존재이며 이들 중 어느 것도 아니다.[21]

〈비너스의 탄생에 관한 성찰〉은 〈아마존〉과 마찬가지로 미술사 서술에 나오는 유명한 이미지를 인용한다. '비너스의 탄생' 이미지가 실물 크기로 벽에 투사된다. 로젠바흐는 여기서 더 이상 모니터 상의 이미지로 묘사되지 않고 슬라이드 프로젝션 앞에, 정확히 비너스의 형상 앞에 서 있다. 그녀는 자신의 손을 비너스 손의 포즈에 맞추려고 시도한다. 현대 여성에게 고전적 이미지를 문자 그대로 투사한다. 비너스가 바다에서 나올 때 타고 있던 조개 껍질은 무대 위에 플라스틱으로 만들어 설치해두었다. 로젠바흐는 앞쪽은 흰색 뒤쪽은 검은색으로 칠해진, 몸에 착 달라붙는 트리코트를 입고 그 조개껍질 안에 서 있다. 그녀의 발치에는 고운 바다 소금으로 된 카펫이 깔려 있고 자그마한 진주는 밀려드는 파도의 배경 이미지를 이루고 있다. 로젠바흐

젠더 몸 미술

가 15분간 자기 주위를 맴돈다. 영사가 그녀의 까만 면을 비추면 빛이 흡수되어 관람자는 보티첼리의 그림에서 비너스의 영사를 볼 수 없다. 영사가 로젠바흐의 하얀 신체 면을 비추면 비너스 영사는 영화관의 스크린 기능을 하고 이미지의 화려한 빛을 반영한다. 로젠바흐는 까맣고 하얀 신체 표면이 교대로 나타나는 것을 밤의 어둠, 낮의 빛과 연결한다.[22]

이 퍼포먼스에서 로젠바흐는 여성들로 하여금 여성성에 대한 두 개의 지배적인 문화적 재현의 문제에 직면하게 한다. 제목에서 '성찰 Reflektion'은 빛의 '반사Reflexion'를 의미하기도 하지만 무엇을 '숙고'한다는 의미도 지닌다. 로젠바흐는 매체를 활용하여 이미지 반사와 이미지에 대한 성찰을 동시에 유도하는 것이다. 로젠바흐의 관점에 따르면 보티첼리의 〈비너스의 탄생〉은 더 이상 모계 중심의 다산의 여신을 상징하는 개념이 아니다. 오로지 가부장적 사회에서 성적인 요구를 받는 여성의 위치에 대한 진부한 이미지에 불과하다.[23] 이러한 의식에서 로젠바흐는 〈비너스의 탄생에 대한 성찰〉 퍼포먼스에 앞서 화장품, 속옷, 주류를 비롯하여 섹스 숍 광고들에 나오는 일련의 비너스 이미지를 보여준다. 비너스는 오늘날 에로티시즘을 상징하는 시장 상품으로 남용되고 있어서 더 이상 20세기의 여성을 대표하는 모델이 아님을 역설한다.

마찬가지로 비너스 모티브를 다룬 〈비너스 우울──메두사 상상 Venus Depression──Medusa Imagination〉(1977)은 이전의 퍼포먼스에서 다룬 주제들을 더욱 심도 있게 보여준다. 이탈리아 플로렌스에 머무는 동안 로젠바흐는 우피치Uffizi 미술관에 있던 비너스를 보고 비너스의 이

미지가 지나치게 감상적이고 상냥한 것에 혐오를 느꼈다. 반면 그곳에 있던 또 다른 작품 카라바조의 〈메두사의 머리〉는 그녀에게 좀 색다른 인상을 주었다. 로젠바흐에게 메두사는 보호의 형상을 의미한다. 메두사의 이미지가 그려진 방패는 여성의 능력에 대한 알레고리이다. 퍼포먼스 공간의 벽에 있는 하얀 원 안에는 메두사의 머리가 그려진 4개의 방패가 걸려 있고 다섯 번째 방패를 로젠바흐는 소금이 가득 찬 커다란 원 안에서 웅크린 채 들고 있다. 바닥은 별 모양으로 나누어져 있고 각각의 교차점에는 검게 그을린 목탄으로 된 주석 다섯 개가 세워져 있다. 벽면에는 보티첼리의 〈나스타조 델리 오네스티 이야기Historia del Nastagio degli Onesti〉에 묘사된 네 편의 이야기가 투사되고 있다. 보티첼리의 이 그림은 보카치오의 『데카메론』에 나오는 이야기들에 관한 것인데 퍼포먼스가 진행되는 동안 확성기를 통해 이 이야기가 전해진다. 처음에는 로젠바흐가 별 모양의 중심에서 메두사 방패로 자신의 머리를 가리고 있다가 어느 정도 시간이 흐른 후 일어나 비너스의 이미지들 중 하나를 떼어낸다. 그러고는 그것을 석탄 주석 속에 던져 태워버린다. 차례로 또 다른 네 명의 행위자들이 나타나 벽에서 각각 하나씩 방패를 들고는 그들 역시 비너스의 이미지들을 태워버린다. 마침내 모든 행위자가 별 모양의 모서리 지점을 향해 움직이고 그곳에서 방패를 들고 각각 다른 동작을 취한다. 자유의 탄압에 대한 항거인 셈이다.

로젠바흐에 따르면 별 모양과 소금은 고대의 제례인 '위대한 어머니Magna Mater'에서 찾을 수 있는 생성의 법칙을 의미한다. 이 전지전능한 달과 대지의 여신은 때로는 자애로운 어머니로, 또 가끔은 복수심

젠더 몸 미술

[그림 6] 울리케 로젠바흐, 〈헤라클레스-헤라쿨레스-킹콩〉, 1977

에 불타는 삶의 파괴자로 나타난다. 이러한 양극성은 훗날 비너스와 메두사의 형상에서도 찾아볼 수 있다. 로젠바흐의 퍼포먼스에서 신화적인 캐릭터들은 다섯 명의 여성들이 움직이는 양극단을 나타낸다. 어두운 방에서 방패들이 마치 달처럼 반짝일 때, 메두사의 공격적인 힘이 비너스의 사랑의 힘과 합쳐진다.[24]

로젠바흐는 여성 정체성에 대한 탐구에 이어 남성과 남성의 역할, 남성의 강인함과 야만성 등에 주목한다. 남성의 육체가 지닌 강인함은 힘/권력과 짝패를 이룬다. 로젠바흐는 킹콩과 동위소를 이루는 대응물로서 신화에 나오는 헤르쿨레스를 내세운다. 로젠바흐는 독일 쾰른 대학의 고고학 아카이브에 수집되어 있는 7000여 개의 헤르쿨레스 그림을 보았다. 헤르쿨레스는 남성의 힘과 권력의 표시이면서 지배자

[그림 7] 울리케 로젠바흐, 〈예술은 범죄행위다〉, 1972/1996

와 왕을 의미하는 기호이다. 헤르쿨레스에 관한 신화적 이야기는 한 편으로는 정복의 이야기이지만, 다른 한편으로는 억압과 섬멸의 이야기이다. 여성들은 헤르쿨레스의 강압적인 지배에 몰락해가고, 헤르쿨레스의 권력의 손아귀에 들어간다.

1977년에 '카셀 도쿠멘타'에 설치된 〈헤라클레스-헤르쿨레스-킹콩 Herakles-Herkules-King Kong〉 설치물은 바로 그러한 점을 보여준다. 헤르쿨레스의 바로크식 형상을 묘사한 기념물을 복사한 것이 공간에 설치되어, 작은 모니터에 기대어져 있다(그림 6). 사진 연작과 도큐멘트 비디오테이프들에서 로젠바흐는 헤라클레스의 두 원형들과 킹콩 사이의 유사점을 밝히고자 하였다. 영화, 텍스트, 서적, 전문가들과의 대화 등을 인용한다. 비디오테이프는 여성의 역할을 보여준다. 이 설치물

젠더 몸 미술

에서 남성의 사진이 여성 사진에 비해 월등히 큰 것은 불평등한 힘의 배분을 은유한다. 벽에 걸린 설치물인 헤르쿨레스 대형 사진은 카셀에 있는 기념물과 동일한 크기의 복제물이다. 헤르쿨레스의 왼쪽 팔 아래 비디오 모니터가 설치되었고, 그 모니터에서는 테이프 '여성-여성'이 상영된다. 사람들은 움직이는 로젠바흐의 머리를 보게 되고, 영상 속 여성은 숨을 몰아쉬며 "여성-여성"이라는 말을 끊임없이 계속 반복한다.[25]

여성주의 행동주의자이며 매체 미술가인 로젠바흐의 초기 사진 작업은 남성이 지배해온 역사에 대항한 선언이기도 하다. 그녀는 사진 〈예술은 범죄행위다〉에서 시각 미술의 남성 지배에 물음을 제기한다. 시각 미술이란 다른 예술가가 대중화했던 이미지를 앤디 워홀처럼 '훔치기' 때문이다. 로젠바흐는 스스로 남성의 역할을 연출한다. 모든 세대에게 남성성의 총체로 간주되던 영화배우 앨비스 프레슬리와 같은 포즈를 취하고 있다(그림 7). 여기서 흥미로운 것은 여성이 매체상 어떤 역할을 떠맡는 것이 아니라 조형미술에다 극영화에 나오는 대표적 이미지를 차용하는 것, 즉 전유의 측면이다. 장전한 총을 들고 카우보이를 연출한 앨비스의 공격적 포즈는 남성성의 상징이다. 로젠바흐가 공격자 옆에 나란히 서서 도전적인 자세로 자신의 권총을 관람자를 향해 겨누고 있는 것은 성별화된 이미지에 대한 공격이다. 당시 워홀의 실크스크린 기법은 먼로나 앨비스 같은 대중 스타의 이미지를 공장에서 대량으로 생산하여 유포하였다. 그런 점에서 〈예술은 범죄행위다〉는 복제된 이미지만을 상품처럼 생산하는 워홀에 대한 비판이자 그 이미지에 열광하는 대중에 대한 비판이다.[26]

남성 지배적 현실을 폭로하기 위해 로젠바흐는 전형적인 이미지가 미디어에 얼마나 폭넓게 확산되어 있는지 밝히고자 했다. 주로 대중 매체에서 드러나는 성별화된 이미지를 분석 대상으로 삼고 다양한 미디어에 내재한 성차별주의와 성 역할 고정관념을 재고하게 한다.

여성성의 미술사적 재현에 대한 비판
◇◆◇

앞서 살펴본 것처럼 〈아마존〉은 남성 중심의 미술사 서술에 문제를 제기한다. 로젠바흐는 자신의 얼굴을 로흐너의 성모 마리아 얼굴과 오버랩시킴으로써 여성으로서 스스로를 미술사 서술과 연관시킨다. 그녀가 1975년에 이 행위를 실행했을 때 여성운동은 68운동 이후 완전히 초창기였다. 유럽과 미국에서 미술사 서술이 아직 여성주의적 관점에서 이루어지지 않았을 때이다. 미술사가 린다 노클린이 미술사의 정전에 관한 물음을 제기한 『왜 위대한 여성 미술가는 존재하지 않았는가?』가 이보다 앞서 1971년에 출간되었다. 1970년대에 유럽과 미국의 미술사를 연구한 사람은 미술사가 무엇보다도 백인, 이성애자인 남성의 전유물임을 알게 된다. 로젠바흐는 미술사에 자신을 등록함으로써 이 유명한 그림에 '각주'를 달고 있는 셈이다. '각주'란 달리 말하면 이 작품이 속해 있는 중세 말 근대 초기 미술사에 로젠바흐가 스스로를 등록한다는 의미이다. 그런데 이것이 로젠바흐가 미술사 서술에서 가져온 이미지 레퍼토리를 사용하고 있는 유일한 퍼포먼스는 아

젠더 몸 미술

니다. 미술사 서술은 그녀의 작업들 대부분에서 과거의 남성 미술가들의 이미지들로 소급된다. 미술사가인 지크리트 샤데와 질케 뱅크는 역사적으로 여성 미술가들이 존재해왔지만 단지 인정받을 수 없었을 뿐이라고 주장한다. 그들에 따르면 여성 미술가들이 과거에 성공적이고 훌륭한 작품을 남겼어도 대부분 미술사 서술에서는 제외되었다. 여성 미술가들은 박물관에 전시되지도, 역사 서술에서 언급되지도 않았다. 기껏해야 미술사의 주변적인 현상으로서 전승되어왔을 뿐이다. 이러한 발전은 대략 1850년과 1912년 사이에 미술사가 대학의 분과 학문으로 정착되는 과정에서 이루어졌다.[27] 로젠바흐는 자신이 선택한 역사적인 작품들에 '주석'들을 덧붙임으로써 남성들의 미술사 서술에 여성만의 고유한 특성을 첨가하고 있다. 그리고 미술사 등록의 이러한 제스처는 전적으로 여성의 정체성을 구축하는 전략이기도 하다.[28]

이와 같이 로젠바흐의 비디오 퍼포먼스들은 가부장제 이데올로기의 원동력이 된 서양미술 속 여성의 재현을 드러낸다. 이를 통해 '여성'이라는 기호는 사회·문화적으로 구성된 결과라는 것을 강조한다. 남성적인 특성과 여성적인 특성을 둘 다 지닌 형상은 여성에 대한 전통적인 역할과 고정관념을 뒤집고 이를 통해 여성의 정체성을 분명하게 표현하기 위한 것이다. 따라서 그녀의 비디오 퍼포먼스는 한 가지 관점만을 보여주지 않는다. 여성의 육체와 그 육체에 대한 조작된 이미지의 연속적인 담론 안에서 행위가 이루어진다. 이러한 다관점을 통해 로젠바흐는 관객들의 비판적인 자각과 의식을 유도한다.

대부분의 정형은 특정 집단의 어떤 속성을 선택해서 그것이 마치

그 집단의 본질인 것처럼 만들 때 생겨난다. 말하자면 정형은 억압과 지배 구조들에 깊이 연관되어 있으며 행동을 규제하고 사회를 통제한다. 그런 의미에서 중립적이라고 할 수 없다. 특히 성 역할과 관련된 정형들은 집단적 정체성과 연관된다. '여성 이미지' 연구자들은 정형을 변화하는 복잡한 과정으로 보기보다는 고정되어 있고, 허위적인 것으로 다루는 경향이 있다. 하지만 소쉬르가 지적한 것처럼, 의미란 차이를 통해 만들어지며 그렇기 때문에 관계적인 것으로 보아야 한다. 양적인 내용 분석은 미디어에서 여성의 역할이 제한적이라는 점은 잘 지적하지만, 이러한 역할을 정적인 것으로 보기 때문에, 실제적인 여성의 삶과 연관시킬 수 없다는 한계를 지닌다. 달리 말하면 정적인 역할 개념을 통해서는 여성이 대중매체 이미지들에 의해 얼마나 다양하고 관계적인 위치들로 배치되는지 혹은 여성이 행하는 다른 '역할들'이 얼마나 서로 모순적이고 갈등을 일으키게 되는지는 알 수 없다. 이와 같이 여성 이미지 접근법은 각각 나름의 문제점을 지닌다.

여성주의자들은 재현이 단순히 성적 차이를 반영하는 것으로 보지 않는다. 그들은 재현이 어떻게 성적 차이를 구성하는가에 강조점을 둔다. 즉 '재현'이란 단순한 반영이 아니라 오히려 사물의 의미를 만들어내고, 의미를 선택하고 제시하며, 또한 의미를 구성하고 형성하는 능동적인 과정임을 강조한다. 그 결과 어떤 성차별적 이미지가 생산되는가보다는, 어떻게 성차별적 이미지가 생산되고 우리에게 의미를 갖게 되는가가 연구의 중점에 놓인다. 이러한 변화는 '여성의 이미지' 분석으로부터 '이미지로서의 여성' 혹은 기호로서의 여성의 구성성을 강조한 비판 이론으로 발전한 것이라 할 수 있다. '기표로서

젠더 몸 미술

의 여성'이라는 새로운 개념화를 통해 우리는 다양한 이미지로 재현되는 '여성'에 부착되는 의미들을 규명할 수 있고, 어떻게 그 의미들이 이데올로기적 담론 안에서 다른 기표들과 관련을 맺으며 구성되는가를 알 수 있다.[29] 이러한 주장은 여성은 일련의 의미 집합체로서 문화적인 개념이며, 이미지로 그리고 이미지들을 통해 구성된다는 것을 의미한다. 이전의 여성주의 문화 비평의 패러다임이 여성 자체를 문제시하지 않은 반면, 이제 가부장제적 문화에서의 여성 재현은 사회 속에서 실재하는 여성들과, 남성의 욕망을 위해 구성된 이미지로서의 여성을 분리해낼 필요성이 제기된다.

섹슈얼리티
― 이미지로서의 여성과 그 해체 구성

◇◆◇

현대 미술가들은 기존의 신체 담론을 해체하고 신체에 대한 새로운 해석과 의미를 시도한다. 지난 40년간 여성주의 예술 실천에서 눈에 띄는 것은 육체와 성의 경험이 예술가의 작품에서 중심 영역들을 차지한다는 점이다. 여성의 육체는 줄곧 예술가들이 선호해온 모티브였고 오늘날 대중문화의 생산물 속에 여전히 편재한다. 하지만 여성주의 관점에서 보면 여성의 육체는 바로 얼마 전까지만 해도 대부분 부재하였다. 여성은 보이는 대상으로서 여성성의 이미지를 만들어내는 예술적, 대중적 혹은 포르노적인 대량의 재현 속에서 실제로는 재현되지 않는다.

미셸 푸코가 『성의 역사*History of Sexuality*』에서 말하듯 부르주아 체제 아래서 섹슈얼리티는 신체의 성적 측면과 그 쾌락, 건강성과 도착성들이 존재의 진실로, 흥미진진한 자유로, 또 사회적 위험의 원천으로 재현되는 변화를 겪게 된다. 그러나 어떤 면에서도 섹슈얼리티에 대한 이 현대적 개념은 결코 여성 혹은 여성적인 것으로 상상되지는 않았다. 사실 상류 부르주아 이데올로기는 여성에게는 성욕이 없고, 모성애와 자기희생이라는 고상한 도덕적 소명만이 있을 뿐이라고 설파했다.

현대미술의 중요한 사진작가 신디 셔먼Cindy Sherman (1954~) 역시 사진 매체를 통해 여성의 진정한 자아확립과 주체 회복의 필요성을 제기한다. 무엇보다도 다양한 변장과 파편화된 신체를 통해 여성의 섹슈얼리티에 대한 기존의 고정관념에 도전한다. 신체 사진은 힘과 재현의 정치학을 포괄하는데, 최근의 여성주의 작가들은 여성의 누드에서 가장 두드러지게 나타나는 모종의 지시체에 대한 표현 방식을 변화시키려 노력해왔다. 그들의 신체 사진은 대상의 신체 이미지보다는 재현의 과정을 중요시하는 특징을 보인다. 여성주의 미술은 남성 중심의 이데올로기에 의해 재단된 여성성과 그 정형화된 이미지들, 그리고 그러한 이미지들을 계속해서 생산해내는 재현체계를 비판하면서 여성의 주체성 문제를 전면에 내세운다. 1970년대 후반 에 나온 셔먼의 작품들은 바로 이와 동일한 연장선상에 있다.

질비아 아이블마이어는 『이미지로서의 여성*Frau als Bild*』(1993)에서 셔먼의 작품에 나타난 '여성 기호의 봉기'가 '사라짐의 연출'을 통해

이루어지고 있다고 본다.[1] 1970년대 말 퍼포먼스에서 두드러진 변화 중 하나는 대중 매체에 대한 비판적 논쟁이다. 행위예술과 퍼포먼스에서 생생하게 진정성 그 자체를 보여주던 예술가의 실재 육체는 점차 장면에서 사라진다. 실재 육체를 가지고 대중매체에 의해 여성의 육체가 상징화되거나 강압적으로 점령되는 역사적 과정에 맞서 저항하던 것에서 벗어나, 이제 점차 체계 자체를 전복하기 위한 새로운 전략들을 모색한다. 1960~1970년대의 행위예술, 퍼포먼스 예술, 개념 미술에서 육체에 대한 예술적 논쟁은 더 이상 육체가 아닌 체계 그 자체의 기능화에 대한 논의로 바뀌어간다. 신디 셔먼의 사진은 그러한 전략이 갖는 의미를 뚜렷하게 보여준다.

셔먼의 작품에서 보이는 공통점은 '여성'과 '몸'이다. 신체의 외부 이미지를 넘어서 여성 신체의 내부 이미지를 묘사한 아브젝트 아트에 이르기까지 여성의 몸은 셔먼 작품의 근원이다. 셔먼은 자신을 사진 속 모델로 직접 등장시켜 정형화된 여성의 이미지를 연출한다. 또는 마네킹을 이용해 신체의 변형과 신체 내부의 이미지들을 드러내는 작품들을 선보인다. 이 장에서는 신디 셔먼의 작품을 중심으로 성별화된 시선, 즉 보는 주체로서의 남성과 보이는 대상으로서의 여성의 문제를 여성 섹슈얼리티와 관련하여 살피고자 한다. 먼저 〈무제 영화 스틸Untitled Film Still〉(1977~1981) 연작에서 영화나 TV, 광고 등 대중매체에 의해 정형화된 여성성의 재현과 이미지로서의 여성의 존재가 갖는 상관관계를 밝힐 것이다. 이어 〈섹스 사진〉 연작에서 여성 섹슈얼리티의 정형화된 이미지들이 어떤 식으로 해체 구성되고 있는지를 논의할 것이다. 매우 상반된 전략을 구사하고 있음에도 두

젠더 몸 미술

연작 모두 억압된 시선, 성별화된 시선의 문제를 제기하고 있음을 살펴보자.

보는 주체로서의 남성, 보이는 대상으로서의 여성

◇◆◇

여성주의자들은 재현이 단순히 성적 차이를 반영하는 것이라고 보기보다는, 재현이 어떻게 성적 차이를 '구성'하는가를 탐구한다. 다시 말해 문화적 이미지들이 어떻게 여성이라는 범주를 생산해내고 성적 차별성을 토대로 남성 지배를 강화하는지에 주목한다. 따라서 이러한 의미화 관점은 대중매체가 지닌 의미화의 실천에 초점을 둔다. 이는 여성의 이미지 분석으로부터 이미지로서의 여성, 혹은 기호로서의 여성의 구성으로 관점이 변화하는 결과를 가져왔다. 이 같은 새로운 접근법은 가부장제 문화에서 여성의 재현은 사회 속에서 실재하는 여성들과 남성의 욕망을 위해 구성된 이미지로서의 여성, 즉 성적 스펙터클로서의 여성을 분리하는 것을 전제로 한다.

성별과 시선의 관계가 여성주의 문화 분석에서 활발히 논의되기 전에 존 버거John Berger가 그 문제를 제기한 바 있다. 버거는 『다른 방식으로 보기Ways of Seeing』(1972)2에서 가부장제 사회가 여성을 남성 관객 혹은 남성 관음자의 '시선'의 대상으로 만든다고 주장한다. 시선이 어떻게 성별화된 방식으로 구축되는지를 그는 서양 회화의 누드화와 대중매체의 광고를 통해 논증한다. 그에 따르면 고전 회화에서 여성 누

드 묘사는 성의 정치학에 관해 많은 것을 시사한다. 언제나 관습에 의해 정해지는 누드는 삶에서 경험하는 섹슈얼리티와 관련이 있다.

> 벌거벗은 몸이 된다는 것은 자기 자신이 된다는 것이다.
> 그러나 누드는, 벌거벗은 상태로 타인에게 보여진다 하더라도 그 모습 그대로, 벌거벗은 것으로 받아들여지지는 않는다는 뜻이다. 벌거벗은 몸 naked이 누드nude가 되려면 특별한 대상으로 보여져야만 한다. (특별한 대상으로 보는 것은 대상으로서의 그 몸을 이용하도록 자극한다.) 벌거벗은 몸은 있는 그대로 스스로를 드러내는 것이지만, 누드는 타인에게 보여지기 위한 특별한 목적에서 전시되는 것이다.[3]

벌거벗은 몸이 된다는 것은 아무것도 숨기지 않는다는 것을 의미한다. 이에 반해 누드로 보인다는 것은 일종의 가장假葬이다. 누드화에서 주인공은 그림 앞에 있는 관객이며 남자로 상정된다. 모든 것이 그를 향하고, 또 그가 거기에 있는 결과인 것처럼 보여야 한다. 그림 속 인물이 누드가 되는 것은 전적으로 그를 위한 것이다. 따라서 여성의 몸은 그림을 볼 남성에게 보이는 방식으로 배치된다. 그 그림은 남성의 섹슈얼리티에 호소하도록 그려질 뿐, 여성의 섹슈얼리티와는 전혀 무관한 것이다. 중요한 것은 바로 이러한 대상화 과정과 남성의 이미지 통제 과정이 여성에 대한 남성의 소유권을 강화한다는 데 있다. 동시에 여성은 남성의 욕망 대상이라는 관점을 내면화하고 그로부터 자신의 정체성을 만들어낸다.

버거가 말한 이 같은 성별화된 시각 양식은 로라 멀비Laura Mulvey

젠더 몸 미술

의 영화 이론과 관련한 논문 「시각적 쾌락과 서사 영화Visual Pleasure and Narrative Cinema」에서 더욱 확장된다. 멀비의 '이미지로서의 여성, 시선의 보유자로서의 남성'이 그것이다.

지배적인 남성의 시선은 자신의 환상을 여성의 형상에 투사하고, 여성의 형상은 거기에 맞춰 양식화된다. 전통적으로 노출의 역할을 맡은 여성은 강한 시각적 효과와 에로틱한 효과로 코드화된 외관으로 보여지고 전시되는 일종의 '볼거리to-be-looked-at-ness라고 할 수 있다. 핀업에서 스트립쇼에 이르기까지 여성은 남성의 시선을 사로잡고 남성의 욕망에 맞춰 연기하고 남성의 욕망을 의미화한다.[4]

한마디로 여성은 남성의 시선을 사로잡고, 남성의 욕망에 맞춰 연기하고, 남성의 욕망을 의미화한다는 것이다.

여성성의 재현과 이미지로서의 여성

◇◆◇

셔먼의 초기 작품 〈무제 영화 스틸Untitled Film Stills〉 연작은 흑백사진이 개념 미술에 차용되던 1970년대에 셔먼이 대중문화와 매체에 관심을 갖고 작업한 것이다. 1973년 대학생이던 셔먼은 분장과 모자로 얼굴을 바꾸면서 여러 페르소나를 연기한 사진 〈무제 A~E〉를 제작했다. 셔먼은 고향인 뉴욕 주 버팔로에서 열린 화랑 개장 행사나 여러

행사 때마다 다른 의상을 입고 나타났다고 한다. 뉴욕 시로 옮겨온 뒤에는 자신의 역할극을 기록하면서 후에 〈무제 영화 스틸〉 연작에 쓰일 사진들을 만들기 시작했다.[5]

〈무제 영화 스틸〉은 셔먼이 영화의 스틸 사진 속 인물들처럼 변장하고 직접 촬영한 사진들로 이루어져 있다. 셔먼은 '구성 사진'의 대표적인 작가로 꼽힌다. 셔먼은 사진의 우연성을 최대한 배제하고 철저하게 자신의 의도에 따라 사진을 '구성'한다. 자신을 모델로 삼아 미국 사회의 여성 이미지를 재현한다. 이를테면 사진 속에서 셔먼은 마치 영화배우처럼 연기하듯이 스스로를 계속 변화시켜 새로운 모습을 보여준다. 관객은 그녀의 포즈를 통해 영화의 한 장면을 보는 듯하지만 실제 그녀의 작품은 어떤 메시지를 담고 있지는 않다. 등장인물의 이야기 구성은 전적으로 관객에게 내맡겨져 있을 뿐이다. 셔먼이 연출하는 대상은 주로 마릴린 먼로, 모니카 비티, 소피아 로렌, 코니 프랜시스 등 당시 대중적 인기를 누리던 배우들이다. 1950~1960년대 할리우드 영화 속 천진한 소녀, 커리어 우먼, 신인 여배우, 가정주부 등이 주요 대상이다. 이들은 당시 전형적인 여성의 이미지와 사회적 역할을 대변해준다. 셔먼은 청순한 소녀와 유혹적인 여성의 모습을 연출하는가 하면, 뭔가 깊은 생각에 빠져 있거나 거울을 들여다보는 모습, 집안일을 하는 장면, 침대에 누워 있는 순간 등을 연출한다. 이러한 행동들은 의식적으로 여성성을 반영한 것이다. 모든 여성은 자신의 모습에서 어떤 것이 허용되고 어떤 것이 허용되지 않는지를 결정하는 규제의 지배를 받는다. 여성의 행동거지 하나하나는 그녀가 어떤 식으로 대접받기를 원하는지를 말해주는 일종의 표지

젠더 몸 미술

로 읽을 수 있다.

　남자들은 행동하고 여자들은 자신들의 모습을 보여준다. 남자는 여자를
본다. 여자는 남자가 보는 그녀 자신을 관찰한다. 대부분의 남자들과 여자
들 사이의 관계는 이런 식으로 결정된다. 여자 자신 속의 감시자는 남성이
다. 그리고 감시당하는 것은 여성이다. 그리하여 여자는 그녀 자신을 대상
으로 바꿔놓는다. 특히 시선의 대상으로.[6]

　존 버거의 위와 같은 진술은 시선이 권력, 접근, 통제 관계를 수반
한다는 의미이다. 이러한 권력이 바로 여성의 '차이'를 만들어낸다.
여성이 남성과 다른 방식으로 묘사되는 것은 여성성과 남성성이 다르
기 때문이 아니다. 이상적 관객은 항상 남성으로 가정되고 여성의 이
미지는 남성 관객을 즐겁게 하도록 고안되어왔기 때문이다. 셔먼이
여성들의 특정한 몸짓과 복장, 장식들을 세부적으로 표현하는 것도
이러한 맥락에서이다. 즉 여성성을 나타내는 행위와 몸짓, 옷, 장신구
등은 여성이 사회 · 문화적인 성으로서 젠더를 습득하는 과정에서 접
하는 것들이다. 셔먼은 그러한 여성 이미지들을 그대로 재현하면서도
교묘한 방식으로 패러디한다. 이를 통해 여성의 신체 외부에 가해지
는 사회적 구조의 메커니즘을 드러낸다.

　흥미로운 것은 다양한 등장인물들로 인해 정체성을 고정하려는 어
떠한 시도도 무력화된다는 점이다. 〈무제 영화 스틸〉 연작에서 셔먼
이 여성의 정체성과 젠더 구성을 문제 삼고 있는 두 가지 전략을 주목
할 필요가 있다. 첫째, 셔먼은 사진가(관객)의 시선으로 모델(대상)을

바라보지 않는다. 셔먼 스스로 작품의 모델이 되어 자신이 시선의 주체이면서 객체라는 것을 보여준다. 그러나 셔먼에게 중요한 것은 원본을 얼마나 충실히 재현하느냐가 아니다. 그보다는 원본이 본래 지닌 의미를 변화시키려는 데 목적이 있다. 인용은 포스트모던의 미학적 전략이다. 인용은 권위를 증명하려는 것이기보다는 '해체 구성적인 복제'를 위한 것이다. 이를테면 〈무제 영화 스틸〉은 사실 동일시할 만한 정확한 표본들을 제시하지는 않는다. 그럼에도 누구나 그 사진들이 1950~1960년대 영화에서 가져온 여성 이미지의 정형들이란 것을 단번에 알 수 있다. 둘째, 〈무제 영화 스틸〉의 사진들은 셔먼 자신의 자화상이면서도 자화상의 기본 토대를 파괴한다. 사진 속 인물들은 신디 셔먼이지만 그녀 자신이 정체성을 계속 바꾸고 있어 그녀와 동일 인물로 보이지 않기 때문이다. 그렇다면 〈무제 영화 스틸〉에서 인용은 대중매체가 생산해내는 여성성의 이미지들이 얼마나 지시 준거가 없는가를 보여주기 위한 전략인 것이다.

〈무제 #22〉(1978)를 보자. 이 사진은 영화의 전형적인 이미지를 인용한 것이다(그림 3). 자세히 보면 뒤샹의 〈계단을 내려오는 누드〉(1912) 그림과 모티브가 서로 유사함을 알 수 있다. 대중매체의 전형적 이미지들은 대개 미술사에서 가져온다. 그 결과 〈무제 #22〉에서 마침내 셔먼은 스스로 뒤샹의 계단을 내려오는 여인이 된다. 셔먼이 대중매체 속 여성성의 재현을 인용하는 것에 대해 여성성 연출의 '반복'이라고 평가하기도 한다. 〈무제 영화 스틸〉에서는 대중매체에 의한 여성성의 재-연출이 이루어지고 있기 때문이다. 문학비평가이자 이론가인 나오미 쇼르Naomi Schor가 평가하길, 셔먼의 영화 스틸 사진은 남성 우월주

[그림 1] 신디 셔먼, 〈무제 #21〉, 1978(왼쪽 위)
[그림 2] 신디 셔먼, 〈무제 #22〉, 1978(왼쪽 아래)
[그림 3] 신디 셔먼, 〈무제 #23〉, 1978.(오른쪽)

〈무제 영화 스틸〉의 사진들은 셔먼 자신의 자화상이면서도 자화상의 기본 토대를 파괴한다. 사진 속 인물들은 신디 셔먼이지만 그녀 자신이 정체성을 계속 바꾸고 있어 그녀와 동일 인물로 보이지 않기 때문이다.

의에 문제를 제기하는 것이기보다는 남성 우월주의를 반복함으로써 그것을 재확인해준다는 점에서 성공적이다.[7]

후기 연작들에서 파편화된 그로테스크한 육체를 표현하고 있는 것과 달리 〈무제 영화 스틸〉은 온전한 육체를 통해 이미지들과 사회·문화적 코드들에 의해 감추어져 있는 여성의 육체를 재현한다. 한 가지 주목할 것은 〈무제 영화 스틸〉이 다층적 차원에서 진정성, 원본성, 저자성 개념을 비판적으로 다루고 있는 점이다. 예컨대 〈무제 #21〉, 〈무제 #22〉, 〈무제 #23〉(1978)은 모두 동일한 여성을 보여준다(그림 1,그림 2, 그림 3). 각 사진에서 셔먼은 동일한 옷에, 동일한 분장을 하고 있지만 이미지들이 불러일으키는 인상은 상이하다. 인물들은 사진의 단면, 조명, 카메라 앵글 등 셔먼이 노출하는 상이한 기표들로 인해 새로운 모습으로 비친다. 카메라가 서로 다른 여성의 정체성이나 역할들을 생겨나게 하는 것이다.

모델과 예술가가 동일 인물이라는 점에서 〈무제 영화 스틸〉을 고전주의 자화상에 대한 비판으로 볼 수 있다. 즉 〈무제 영화 스틸〉은 '반영'이라는 고전주의 자화상의 구성적 특징을 거부한다. 오히려 이미지 제작 방식이나 형태에 관한 것을 더욱 강조한다. 물론 셔먼이 예술가의 자기 확인이라는 고전주의 형태를 취하고 있기는 하다. 그러나 그것은 어디까지나 자기 확인의 토대를 이루고 있는 여러 가정들을 해체하기 위한 것에 불과하다. 말하자면 셔먼은 이미지가 어떻게 만들어지고 이미지들의 재현과 동일성 간에 어떠한 구성적 연관이 있는지를 탐구한다. 그럼으로써 동일성 자체에 의문을 제기한다. 그 결과 셔먼 개인의 표상만이 아니라 동일성의 안정성과 견고성마저도 불안정해진다.[8]

젠더 몸 미술

한마디로 셔먼의 영화 스틸 사진들은 여성성과의 대결이다. 셔먼은 여성성을 표현하되 그러한 여성성의 재현이 갖는 기능과 구성에 더 초점을 둔다. 〈무제 영화 스틸〉이 실제로 특정 영화를 그대로 모방하고 있는 것은 아니다. 그럼에도 대중매체가 만들어낸 이미지에 길들여진 대중들은 그녀의 작품을 바라보면서 어떤 공통의 이미지들, 즉 대중매체에 의해 조작된 이미지를 떠올리게 된다. 하지만 정작 셔먼이 연출하는 여성성은 표피적인 것에 불과하고 '실재'는 끊임없이 바뀐다. 따라서 정체성 역시 계속해서 연기될 수밖에 없다. '흉내 내기'로서 셔먼의 여성성 연출은 여성성이 사회·문화적 구축물이라는 것을 강조하기 위한 방식이다. 엘리자베스 그로츠가 지적한 것처럼 흉내 내기는 대상을 모방한다는 측면에서 보면 수동적인 재생산이다. 그러나 흉내 내는 대상을 재각인하고 재문맥화한다는 측면에서는 분명 능동적인 과정이기도 하다.[9]

셔먼은 〈무제 영화 스틸〉에서 영화 스틸의 단편성을 여성성 연출의 특별한 형식과 연관시키고 있는데, 그것은 그녀의 전 작품의 방향을 제시하기 위한 전략이기도 하다. 이 같은 예술 전략은 남성에 의해 '만들어진' 이미지로서의 여성성 속에서 자신의 환상을 추구하는 남성의 시선 자체를 무력화하는 전략이다. 셔먼은 남성의 시선과 같은 위치에서 움직이고 작동하는 카메라를 위해서 포즈를 취한다. 〈무제 영화 스틸〉에서 셔먼은 1970년대 말 영화, TV, 잡지 등의 대중매체를 통해 주입되고 고정된 여성 이미지를 의도적으로 차용하고 있다. 여성의 특정한 몸짓, 의상, 장식 등을 부각해 여성의 신체에 가해지는 사회·문화적인 구조의 힘을 드러낸다. 셔먼은 사진 속 그 어디에나 현

존하지만 그것은 모델이면서 연출가인 그녀에 의해 '복제된' 여성성 안에서 그러할 뿐, 실제의 신디 셔먼은 존재하지 않는다. 그러한 현존성과 부재성은 일종의 거울/가면인 사진을 통해 관객에게 관객 자신의 욕망을 재현해서 보여준다. 여성을 고정된 이미지에 포박하려는 남성의 소망을 재현하는 동시에 거부하고 있다.

〈무제 영화 스틸〉은 다양성을 선보이면서 오히려 동일성의 복제 가능성을 보여준다는 측면에서 앤디 워홀의 연작 〈마릴린 Marilyn〉(1967)과 같은 맥락에 놓인다. 볼프강 벨쉬Wolfgang Welsch에 따르면 〈마릴린〉 연작에서 워홀은 마릴린 먼로 한 개인의 외모나 생동감이 아니라 변하지 않는 정형화된 이미지, 외양, 일종의 모형을 문제삼고 있다. 그리고 그러한 다양한 연출들이 가능할 수 있었던 것은 실크 스크린 판의 교환이라는, 전적으로 매체의 논리에 근거한다. 기술 복제의 원리를 통해 스타는 자신이 아니라 이미지를 구현하고 있는 셈이다. 매체에 의한 이미지 구현이라는 점에서는 워홀의 작품과 동일하지만 셔먼은 가정할 수 있는 수많은 동일성의 다양성을 완벽하게 연기하고 표현해낸다는 점에서 다소 차이를 보인다.[10] 또한 셔먼이 강조하는 것은 여성성의 이미지들이나 성의 재현 자체가 이미 매체에 의해 규정되고 만들어진다는 점이다. 다시 말해 셔먼의 사진들은 여성성이 '특정한' 이상적 이미지들 안에서 정의되는 것이 아니라 여성성의 위상 자체가 이미지 존재에 불과하다는 점을 각인한다.[11] 크레이그 오언스Craig Owens가 지적했듯이, 셔먼의 사진 자체는 사실 관객에게 자신의 욕망(이 작품에서 관객은 어김없이 남성이다), 특히 안정적이고 안정시키는 정체성을 가진 상태로 여성을 고정하려는 남성적 욕망을

　　　　　　　　　　　　　　　젠더 몸 미술

[그림 4] 신디 셔먼, 〈무제 영화 스틸〉 연작, 1977～1979

되비쳐주는 거울/가면의 기능을 한다. 그런데 셔먼의 작품이 부정하고 있는 점이 바로 이것이다. 그녀의 사진들은 언제나 자화상이지만 매 작품에서 예술가는 똑같은 모습으로 나타나지 않으며, 심지어 똑같은 모델로도 나타나지 않기 때문이다.[12] 그런 의미에서 셔먼의 〈무제 영화 스틸〉은, 여성성에 대한 모든 탐구가 '여성은 존재하지 않는다'는 사실을 출발점으로 삼을 필요가 있다고 한 자크 라캉의 명제를 사진매체를 통해 시각적으로 보여주는 것이라고 하겠다. 작품의 제목도 없이 '무제'라고 표기한 것 자체가 이미지란 애초부터 존재하지 않음을 시사한다.

〈무제 영화 스틸〉 연작에 대한 논의는 매우 다양하다. 지금까지의 연구들은 특히 사진술에 의한 방식이 포착하고 있는 코드화를 분석하는 데 주로 초점을 맞추고 있다. 크라우스는 여성을 기표의 산물로 본다. 기표의 변화들을 통해 매번 다른 '정체성'이 생겨난다는 것이다.[13] 사진 기계는 코드화의 보유자로서 생산된다. 우리가 보는 방식은 광학 기구들에 의해 규정된다는 조나던 크레이Jonathan Cray의 주장은 카메라가 주체 구성을 위한 기계장치라는 인식으로까지 이어진다. 하지만 셔먼은 카메라를 시선을 위한 단순한 메타포로 이해하지 않고, 시선을 한 사회의 재현 구조 및 인지구조를 규정하는 각 시대의 문화적인 이미지 레퍼토리와 연결한다. 〈무제 영화 스틸〉 연작의 제목과 사진 장면들에서 관객은 그 사진들이 특정한 영화의 순간을 포착하고 있을 것이라고 기대한다. 그러나 셔먼은 이미 전통적인 영화 스틸 사진들이 환영에 불과하다는 것을, 그리고 그녀의 작품은 영화의 장면과는 동일하지 않은, 연출된 포착들임을 보여준다.[14]

로라 멀비에 따르면, 성적 불균형 상태로 구축된 세계에서 보는 쾌락은 능동적/남성과 수동적/여성으로 양분되어 있다. 멀비는 능동적/수동적이라는 이성애적 역할 구분이 내러티브의 구조를 비슷한 방식으로 지배해왔다고 주장한다. 그 결과 관객은 남성 주인공과 자신을 동일시하고, 자기와 유사한 영화 속의 대리인의 시선에 자신의 시선을 투사한다. 따라서 사건을 지배하는 남성 주인공의 힘은 관객의 에로틱한 바라보기의 능동적 힘과 일치하게 되고, 두 가지 모두 전지전능함의 감각을 충족한다. 그렇다면 영화의 장면을 그대로 옮겨놓은 듯 연출한 셔먼의 사진들은 이와 같이 남성의 쾌락을 위해 전시되는 여성의 이미지를 매우 의도적으로 재현한 것이라 할 수 있다. 남성의 (능동적인) 시선에 대한 (수동적이고) 가공되지 않는 원재료로서의 여성 이미지는 재현의 구조로 논의를 한 단계 더 진전시키고 있는 셈이다. 이와 같이 여성주의 미술가들은 여성성을 해체 구성하려고 부단히 시도해왔다. 그들은 우리의 문화에서 여성 육체의 어떠한 재현도 팔루스적인 선입견으로부터 자유로울 수 없다고 본다. 따라서 여성에 대한 재현이 무엇을 말해주는가 보다는 재현이 여성에게 무엇을 가하는가를 주목하게 한다.

해체·구성된 여성의 몸

메를로퐁티는 '몸'을 인식의 주체이자 대상으로 본다. 인간은 몸을

통해 세계를 인식하지만 몸 자체가 인식의 대상이기도 한 것이다. 그에 따르면, 우리의 몸은 세계와 하나가 되기 위해 세계로부터 일정한 형태를 받아들여 자기 속에 구조화한다. 그리고 이렇게 이미 구조화된 형태들에 따라 우리는 지각하고 행동한다. 이와 같이 세계가 드러나는 장이자 세계를 체험하는 장으로서의 '몸'을 가장 먼저 미술에 적극적으로 수용한 것은 1970년대에 이루어진 신체 미술이다. 신체 미술은 가부장제의 구조적 모순을 타파하고 여성의 정체성과 특수성을 탐구하려 했다는 점에서 여성주의와 밀접한 연관이 있다. 1970년대의 여성주의 미술은 남성 중심의 이데올로기에 의해 재단된 여성성과 그 이미지들, 그리고 그러한 이미지들을 끊임없이 생산해내는 지각 장치를 비판하고 여성의 주체성 문제를 가시화한다. 그것을 위해 주로 예술가의 실제 '몸'을 이용하였다. 하지만 1970년대 말 대중매체에 대한 비판적 논쟁이 본격화되면서 예술가들은 더 이상 육체를 문제 삼지 않고, 대중매체의 기능화를 문제 삼는다. 체계 자체를 전복하기 위해서이다. 반면 1960년대 이후의 행위예술과 1970년대의 신체 미술에 뿌리를 둔 오늘날의 후기 신체 미술은 파편화된 몸과 아브젝트 몸이라는 두 가지 전략을 통해 정체성에 도전하면서 그로테스크한 몸을 재현한다. 예술가들은 해체, 파편화, 외설성 등을 특징으로 하는 육체 이미지들을 연출하였고, 이러한 경향은 1990년대 초부터 활발해진 아브젝트 아트로 이어졌다.

카를 로젠크란츠Karl Rosenkranz는 『추의 미학Ästhetik des Häßlichen』(1853)에서 '추'의 가장 기본적인 특징으로 '아름다운 형태의 부정'을 든다.[15]로젠크란츠는 추를 변증법적으로 '미'와 연관시킴으로써 추를 미

학적인 영역에 통합하려 한다. 하지만 로젠크란츠에게 추는 미와 동등한 위치에 있기보다는 아름다운 예술의 완성을 위한 수단이자 과정에 머물고 있다. "미가 존재하지 않는다면 추도 결코 존재하지 않을 것이다."[16]라는 로젠크란츠의 주장은 추가 미에 대한 부정적 상관 개념으로서 필수 불가결함을 의미한다. 로젠크란츠의 '추'에 관한 논의는 1980년대 이후 이론적, 미학적 층위에서 이루어진 아브젝트 논쟁과 무관하지 않다. 사회·문화적인 범주에 따라 추를 묘사하고 있는 로젠크란츠에게 추와 혐오스러운 것은 이성에 반대되는 대립 상에 대한 상징이면서 도덕적으로 비난받을 것들에 대한 은유가 된다. 하지만 로젠크란츠가 부정적인 문화적·심미적 현상들을 이성과 청결에 편입하려던 것과 달리, 크리스테바는 '명시적으로 통합될 수 없는 것'을 혐오의 개념 안에 끌어들인다. 따라서 순수한 미학적 현상들을 뛰어넘는 크리스테바의 '아브젝트' 개념은 사회적으로 배척되고 배제되어 온 것들에 대한 주의를 환기한다. 아브젝트는 한편으로는 재현의 층위에서 타자에 대한 배제의 메커니즘을 전복할 수 있는 잠재 가능성으로, 다른 한편으로는 주체 형성의 메커니즘으로 작용한다.[17] 크리스테바는 억압되고 경계에서 제외된 아브젝트는 결코 완벽하게 제거되지 않고 무의식 속에 남아 끊임없이 주체를 위협하며 체제와 정체성을 어지럽히는 전복적인 요소로 남아 있기 때문에 명확한 경계 설정이란 불가능하다고 보았다. 따라서 아브젝시옹이란 간단히 말하면 신체 내부로부터 배설된 불결한 것이나 변형, 절단된 신체 부분 등 신체 이미지의 안정성을 위태롭게 하는 모든 것에 대한 거부 내지 혐오를 의미한다.

셔먼의 〈섹스 사진Sex Pictures〉(1992) 연작은 셔먼 개인의 작품 발전 과정에서뿐 아니라 예술사에서도 중요한 전환점을 이룬다. 줄곧 셔먼은 사진을 위해 자신의 몸을 사용해왔다. 하지만 〈섹스 사진〉 연작을 계기로 작업 전략에 변화를 주었다. 플라스틱 인공 보조물로 감춰지거나 보충되던 그녀의 육체는 이제 완전히 사진에서 사라지고 그 대신 인형의 몸이 등장한다. 셔먼의 중기 이후 작품에서는 괴물처럼 보이는 그로테스크한 인물들이 등장한다. 그 인물들은 관음증적이고 물신화하는, 일상의 신화를 생산하는 재현 구조의 파괴적인 측면을 관객에게 되비친다. 여성의 육체는 단편적으로만 재현되거나, 기이하고 페티시한 개별 조각들로 파편화된다. 〈무제 영화 스틸〉에서 흑백의 영화 스틸이 실재의 도시 혹은 전원적인 배경 안에서 연출되었다면 이후 작품들에서는 아틀리에에서 작업이 이루어진다. 그 결과 연출된 장면의 인공성이 한층 부각된다.

서구에서 가장 근대적인 인간의 완성형은 19세기 고전적 이상에 의해 형성된 백인 남성이다. 이상화되고 관념화된 몸은 실제의 몸과 달리 '재현된 몸'으로서 권력의 원천으로 작용해왔다. 그러한 틀 내에서 유색인종이나 여성의 몸을 재현하는 것은 줄곧 일탈로 간주되어왔다. 그 때문에 여성의 몸, 그것도 죽음 자체와 결부된 인공의 몸을 형상화한 셔먼의 작업은 히스테리한 정신분열적 몸의 극단을 실연하고 있다고 할 수 있다. 인형은 전래된 성에 대한 표상을 전복할 수 있는 이상적 매체이다. 근대가 내세운 건강한 신체가 아니라 질병이나 죽음과 연관된 타자와의 이질적 결합이라는 점에서 인형은 아브젝트와 밀접한 연관이 있다. 그 이유는 물질과 죽음이라는, 몸에 대한 위반의

　　　　　　　　　　　　　　　　　　젠더 몸 미술

충동이 인형과 아브젝트 양자 사이에 공통분모로 자리 잡고 있기 때문이다.

〈섹스 사진〉 연작의 주제인 섹슈얼리티는 자연성과 연결된다. 이 연작에서 보듯이 나체는 옷을 입고 있는 육체보다 훨씬 더 '자연적인 것'과 부합한다. 그러나 자연성 개념 자체에 이미 비자연성 혹은 도착이 내포되어 있음을 보여준다. 〈섹스 사진〉 연작에서 신체 부위가 절단되거나 기형적으로 조립된 그로테스크한 몸은 육체 형상의 위계질서를 전도한다. 이 같은 아브젝트 육체는 형상(자기 자신)/외부(타자) 혹은 삶/죽음의 경계를 넘어선다. 특히 인형을 매체로 한 외설적이고 파편화된 육체 재현은 전통적으로 구성되어온 성을 해체할 뿐 아니라, 여성의 (본)성이 구성물에 불과하다는 것을 말해준다.

셔먼은 가부장제가 모든 육체를 재단하고 주형하는 일종의 근원적인 구조로서 역사화되어왔음을 폭로한다. 인형을 통해 연출한 그로테스크한 몸은 왜곡되고 은폐되어온 몸에 대한 금기와 억압으로부터의 해방을 의미한다. 특히 셔먼의 〈섹스 사진〉 연작은 남성 욕망의 대상으로서의 아름다운 몸, 인류의 존속을 위한 생산적인 몸을 '역설적인' 방식으로 형상화한다.

좀 더 자세히 살펴보면, 셔먼의 〈무제 #261Untitled #261〉(1992)은 이음새를 그대로 드러낸 채 신체 개별 부위들이 짜 맞춰진 인공 육체를 보여준다. 회전 가능한 팔은 뒤로 꺾여 있고, 눈을 크게 뜨고 관객을 '거꾸로' 올려다보는 머리는 부러진 듯 거의 뒤로 젖혀져 있으며, 여성을 의미하는 하반신마저 다리도 없이 그로테스크하게 놓여 있다(그림 10). "우리의 탐욕스러운 시선을 위해 마련되고 가공된, 하지만 죽

임을 당한 인간 대용물"[18]인 인형의 플라스틱 몸은 온전한 실제 육체가 아닌 조립 가능한 파편화된 조각들만을 보여준다. 셔먼의 인형 사진들은 대부분 선정적이고 도발적인 포즈를 취하고 있으며, 한결같이 거부감을 주는 불쾌한 이미지들이다. 강간을 연상케 하는 이 사진의 구도는 단말마적인 경련에 고통받는 (여성) 인형의 몸을 응시하려는 남성의 무의식적 욕망을 도발적으로 표현한다. 이 같은 도착적 이미지와 아브젝트 간의 연관성을 크리스테바는 다음과 같이 기술하고 있다.

> 아브젝트는 도착적인데, 내가 느끼는 아브젝시웅의 감정은 초자아에 그 뿌리를 내리고 있기 때문이다. 말하자면 그것은 금지나 규칙, 법을 무시하거나 파기하는 차원이 아니다. 다만 그것을 왜곡시키고 곡해하고 부패시킬 뿐이다.[19]

셔먼의 〈섹스 사진〉 연작은 1980년대 후반과 1990년대에 미국과 독일에서 일어난 포르노 논쟁과도 관련이 있다. 〈무제 #261〉은 포르노 스타로 알려진, 행위예술가이면서 퍼포먼스 예술가인 애니 스프링클 Annie Sprinkle의 작품과 직접적인 연관이 있다. 스프링클의 연출이 외설적으로 여성 육체를 재현한다면, 역으로 셔먼의 이미지들은 스프링클의 작업에서 충족되는(충족될 수 있는) 관음증적인 욕구를 철저히 방해한다. 〈섹스 사진〉 연작은 전형적인 고정 이미지들인 포르노그래피적 토포스들을 인용한다. 그 점 때문에 〈섹스 사진〉 연작은 여러 차례 외설성과 관련하여 비판을 받았다. 그럼에도 포르노 산업의 전통

젠더 몸 미술

[그림 10] 신디 셔먼, 〈무제 #261〉, 1992(왼쪽)
[그림 11] 신디 셔먼, 〈무제 #258〉, 1992(오른쪽)

셔먼은 포르노그래피의 형식을 차용하여 관음증적인 남성의 시선과 욕망을 '의도적으로' 전도
하면서 희화화한다.

적인 생산방식을 인용하면서 포르노라는 주제를 여성주의적 논쟁으로 이끌고 있는 것만은 분명하다.

셔먼은 포르노그래피의 형식을 차용하여 관음증적인 남성의 시선과 욕망을 '의도적으로' 전도하면서 희화화한다. 〈무제 #258^{Untitled}〉(1992)을 보자. 〈무제 #258〉의 바닥에 엎드려 있는 인형의 몸 그 어디에서도 성을 구별할 수 있는 표시는 발견할 수 없다. '페니스 선망'의 표상을 문자 그대로 표현하고 있는 이 사진에서 관객은 사진의 가장자리가 잘려 나간 채 팔과 다리로 엉덩이를 감싸고 있는 인형 몸의 뒤쪽만을 볼 수 있을 뿐이다(그림 11). 하지만 무의식적으로 성적 환상을 충족시키려던 관객에게 이 사진은 단지 존재해야만 할 성 대신 까만 구멍만을 보여준다. 그럼에도 불구하고 여성으로 보이는 인물의 다리 사이로 나 있는 '동공洞空'은 어떠한 시각적 관습들이 남성과 여성의 육체를 규정하는가 하는 물음을 제기하면서 온전한 육체의 해체를 다른 방식으로 형상화하고 있다.[20] 이때 인형이 완전히 탈물신화되고 있는 점이 눈에 띈다. 〈무제 #258〉에 제시된 육체에서 여성의 성이, 그리고 궁극적으로 여성 자신이 '존재하지 않는' 한, 흔히 '무Nichts'는 '여성'을 가리킨다. 셔먼의 〈무제 #258〉은 이미지적인 존재로서의 여성의 위상에 대한 논의를 더욱 다양한 층위에서 실행하고 첨예화한다.

셔먼의 사진들은 예술가의 진정한 자아를 드러내기보다는 역으로 그러한 자아가 하나의 상상적 구조이자 그 자체로 일련의 불연속적 재현물, 복사물, 위조물에 불과함을 보여준다.[21] 〈무제 영화 스틸〉과 〈역사 초상〉 연작에서는 사회적, 문화적 구성체로서 자아의 위치를 주로

젠더 몸 미술

여성 정체성의 정형화라는 측면에서 탐색하였다. 반면 〈섹스 사진〉 연작에서는 그 작업이 더욱 극단적인 방식으로 이루어진다.

이상화된 몸의 합법적 노출(예술에서의 누드)과 성적으로 취급된 몸의 불법적 자극(포르노 이미지) 사이에 굳건히 지켜져 온 경계는 시각 영역에서의 섹슈얼리티에 대한 급진적 재개념화에 의해 흐려진다. 이는 페티시즘을 주된 방어기제로 하는 남성의 거세 불안의 논리를 정신분석학적으로 이론화한 섹슈얼리티 개념과 연관된다. 여기에서 섹슈얼리티를, 이미지가 불러일으키거나 이미지를 포함하는 내재적 힘으로 보는 자연주의자들의 설명은 새로운 시나리오로 대체된다. 이 새로운 시나리오는 동일시로서의 응시와 지배로서의 응시 사이를 오가는 보기 구조의 쾌락(관음증 혹은 사디즘)이 지각적 몸과 관련된 것이 아니라 성차를 존재/부재의 유희로 읽는 심리적 독해와 연관된 것이라고 본다.[22] 셔먼의 〈섹스 사진〉 연작은 이미지에 널리 퍼져 있는 페티시즘과 보기 구조에서의 관음증에 대한 도전을 통해 그것을 보여준다.

〈무제 #250〉은 여성의 신체를 표현한 사진이나 회화의 규범 전체를 희화화한다. 초점의 중심에 여성을 배치하는 신체 묘사의 전통을 따르면서도 여성의 몸을 '구성'된 것으로 연출하고 있다. 〈무제 #250〉에서 가발들 위에 놓인 인공 여성의 몸은 기이하면서도 페티시처럼 분절되어 있다(그림 12). 위에서 내려다보는 시점으로 포착한 인형의 포즈 역시 수동적이고 무력한 여성의 정형화된 이미지이다. 그런데 선정적인 포즈로 누워 관객을 응시하는 이 인형에서 유독 여성의 가슴과 생식기 부분이 강조되어 있다. 그럼에도 선정적인 느낌을 전혀 주

지 않는다. 여성의 질에 삽입된 소시지의 형상에서 남근 신화에 대한 노골적인 풍자가 절정을 이룬다. 거기에다 임신한 듯 보이는 불룩한 배는 노파의 얼굴과 극적인 대비를 이룬다. 이 같은 그로테스크한 효과는 사진 전체 이미지를 완전히 역전시킨다. 셔먼은 나이 든 여성이 임신하는 것을 추한 것으로 간주하는 사회 통념을 역설적으로 표현한 것이다. 전통적으로 늙은 남성이 생명을 잉태시키면 정력 좋은 남자로 인정되는 반면, 폐경기 여성이 임신을 하면 자연법칙에 위배될 뿐 아니라 자연법칙을 교란하는 혐오의 대상이 되기 때문이다. 늙고 병들어 죽음을 향해 부패해가는 몸과, 생명을 잉태한 몸의 공존은 이 노파의 그로테스크한 형상을 아브젝트에 위치시킨다. 바흐친은 다음과 같이 말한다.

더욱이 임신한 노파들은 웃고 있기까지 하다. 매우 특징적이고 표현성이 두드러진 그로테스크 작품인데, 이 그로테스크는 양면가치적이다. 임신한 죽음이자, 탄생하는 죽음인 것이다. 임신한 노파의 육체에는 완성된 것, 안정되고 정적인 것은 결코 하나도 존재하지 않는다. 거기에는 늙어서 해체되고 이미 변형된 육체와 아직도 성숙하지 못한 새로운 삶을 수태한 육체가 조화를 이루고 있다. 여기서는 양면가치적이며, 내적으로 모순된 과정 속에서 삶이 제시된다. 여기에는 기존의 것은 아무것도 없다. 이것은 미완성 그 자체이다. 그와 같은 것이 그로테스크한 육체의 개념인 것이다.[23]

변화, 생성, 확장, 성장, 변형을 주된 특징으로 하는 여성의 생식하

는 몸은 여성을 자연과 연결하고 가부장제의 상징 질서를 위협하는 것으로 간주된다. 전통적인 여성 누드의 묘사에서 가리거나 암시적으로 표현되던 여성의 생식기를 전면에 내세운 것도 그러한 이유에서이다. 즉 셔먼은 여성의 신체에 대한 남성의 시각을 거부하고 여성의 성을 주장한다. 이는 남성의 응시에 관한 여성 신체의 정치학, 나아가 여성의 재현에 대한 시각과 재현 구조를 '거꾸로' 반영한 것으로 여성을 전혀 다른 방식으로 바라보도록 자극한다.

정신보다는 육체, 머리보다는 생식기나 항문, 눈보다는 입을 강조하고 있는 토르소 같은 그로테스크한 몸, 즉 상징계를 위협하는 아브젝트로서의 여성의 몸은 비천함과 불완전함의 징표이다. 고전주의적인 신체의 이상적이고 완전한 아름다움을 거부한다. 셔먼은 여성의 모성적 이미지를 그로테스크한 육체 형상을 통해 표현함으로써 역사에서 여성의 몸이 단순히 성적 환상을 배가하는 도구로 물화되고 미화되거나 탈인격화되어왔음을 고발한다. 나아가 재현 체계 속에서 왜곡되어온 여성 이미지의 한계를 폭로하고 그 한계를 극복하고자 한다. 그러한 시도의 좀 더 극단화된 형태를 유기체적인 몸에 대한 거부인 탈형태화되고 무정형인 신체의 형상에서 발견할 수 있다.

지금까지 여성의 섹슈얼리티와 관련하여 신디 셔먼이 이미지로서의 여성을 어떻게 재현하고, 또 이미지로서의 여성을 어떤 방식으로 해체, 구성하고 있는지를 살펴보았다. 〈무제 영화 스틸〉에서는 여성성이란 하나의 표피에 불과하고 그 이면에서 실제가 끊임없이 바뀌고 있음을 보여준다. 이를 통해 여성의 주체성이란 오로지 표면적인 것

[그림 12] 신디 셔먼, 〈무제 #250〉, 1992

으로서, 즉 젠더 자체가 연기되는 일련의 연출된 정체성으로만 존재한다는 것을 강변한다. 그것을 흉내 내기 전략을 통해 드러낸다. 셔먼에게 '흉내' 또는 '모방'이란 남성적 상상의 산물인 여성적 특징을 과도하게 여성화하거나 패러디하는 것을 의미한다. 그런 의미에서 〈무제 영화 스틸〉은 여성성이 구현되는 방식을 드러내주면서, 여성성이 사회·문화적 구축물에 불과함을 시각적으로 보여준다.

〈섹스 사진〉 연작에서도 셔먼은 여성과 여성의 이미지, 여성 이미지에 대한 남성의 욕망을 강박적으로 표현한다. 하지만 〈무제 영화 스틸〉과 달리, 파편화된 그로테스크한 여성의 몸을 통해 여성성의 재현을 문제 삼는다. 그로테스크한 몸의 형상화는 몸을 이미지로, 이미지를 존재의 문제로 형상화하기 위한 예술 전략인 것이다.

해체·구성된 아브젝트로서의 여성 몸은 여성이 자연을 상징한다

젠더 몸 미술

는 기존의 여성상에 의문을 제기하는 것이자 사회적 정체성에 도전하는 것이다. 핵심은 뭔가 충격적인 새로운 가치를 생산하려는 데 있기보다는 바로 그러한 그로테스크한 몸을 재현할 수밖에 없게 만든 사회·문화적 담론들을 문제화하는 데 있다. 〈섹스 사진〉 연작에서 인공 보철물의 육체 키메라들이 보여주는 도착적인 육체 이미지는 온전한 육체의 표상, 완전하고 아름다운 육체라는 이상주의적 표상에 대한 전복이다. 신체에 대한 금기를 넘어선 기형화되고 탈형태화된 신체 재현에서 인간의 몸은 더 이상 총체적인 개념으로 인식되지 않는다.

이와 같이 셔먼은 여성과 여성의 몸을 작품의 근원이자 중심 주제로 삼고 여성적인 것의 재현을 천착한다. 그동안 억압되어온 저급하고 비천한 것, 속된 것, 외설적이고 비도덕적인 것의 회귀를 강조한다. 이를 통해 이미지로서의 여성의 존재와 섹슈얼리티의 문제를 가시화한다.

GENDER

&

TROUBLE

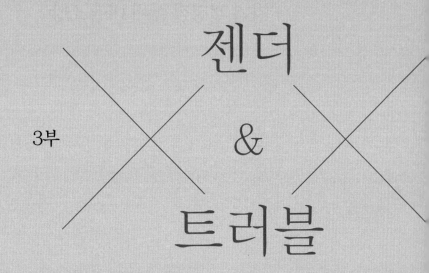

3부

젠더
&
트러블

자해
— 자기 결정적 삶에 대한 소망

◇◆◇

보부아르가 남성 중심 문화에 의해 타자화된 여성을 '제2의 성'이라 일컬은 후, 젠더 문제를 쟁점화하려는 움직임은 그 어느 때보다 활발하다. 1960~1970년대 서양미술의 주요 특징 중 하나는 해체 예술 개념으로 집약되는 파괴의 현상이다. 예술 창작 과정에서 해체 행위는 예술가의 의도 또는 파괴의 대상이나 그 이념에 따라 매우 상이하다. 그중에서도 괄목할 만한 것은 1970년대 여성 예술가들을 주축으로 한, 가부장적인 구조와 재현 형식에 대한 파괴와 공격이다. 오스트리아 출신의 미디어 아티스트이자 행위예술가이면서 영화 제작자인 발리 엑스포르트Valie Export(1940~) 역시 해체 예술로부터 많은 자

극과 영향을 받았다. 엑스포르트의 본명은 발트라우트 휠링어Waltraud Höllinger이다. 그녀는 1967년 자신을 '발리 엑스포르트VALIE EXPORT'라 칭하고 자신의 예술을 위한 일종의 로고를 만들었다. 전통적인 예술가 개념에서 벗어나 예술의 제작자 내지 생산자로서의 위상을 강조하기 위해서이다. 'EXPORT'는 상호 교환, 경계 넘기 등을 연상케 하고, 탈-구속, 재-구성의 과정을 의미한다. 이름이 시사하듯이 엑스포르트는 자기 내부의 것을 밖으로 표출하고 표현하는 것을 지향한다.[1] 엑스포르트는 주로 사진 매체를 통해 현실과 재현에서 매체들 간의 상호작용을 보여준다. 특히 퍼포먼스, 행위, 확장 영화,[2] 사진, 설치, 비디오 등 다양한 장르를 넘나들며 매체에 대한 분석과 새로운 실험들을 시도한다. 그러한 매체 실험은 사회·문화적인 코드화의 문제 또는 사회구조의 권력 및 폭력 체계가 여성 개인에게 미치는 영향의 문제에 대한 천착으로 이어졌다. 엑스포르트의 매체 및 젠더 연구, 예술 실천에서 중심을 이루는 것은 여성의 '몸'이다. 엑스포르트는 주로 자신의 몸을 의미와 소통의 전달자로서 탐구한다. 거리에서 관객과의 직접적인 상호작용 행위를 수행하던 초기 퍼포먼스와는 달리 1970년대 작업들에서는 여성의 육체에 새겨진 사회·문화적인 질서와 규범, 그 원리를 비판한다. 남성의 시선이 여성을 코드화하는 방식을 변화시키려 하거나 도발적인 행위를 통해 남성들의 성적인 연상을 방해하고 시선의 전환을 유도한다. 그중에서도 극도의 긴장과 불안을 유발하는 '자해'는 그녀가 여성의 성 차이로 인한 고통을 가시화하는 주요 전략이다. 이는 여성의 육체에 대한 고전적인 관념 자체를 전복하려는 표현 행위의 하나이기도 하다. 즉 '고통'을 연출해 전통적인 예술 개념

에 의문을 제기하고 나아가 이미지로서의 여성의 위상에 새로운 질문을 던진다.

이 장에서는 발리 엑스포르트의 1970년대 영화와 퍼포먼스를 중심으로 예술가의 '자해'와 고통 연출이 여성의 주체성 문제를 다루는 하나의 가능성임을 고찰하고자 한다. 육체와 물질의 상호작용을 보여주는 한편, 가부장제에서의 여성의 문제를 주제화하고 있는 〈…리모트…리모트……Remote…Remote…〉(1973, 이하 '리모트')[3], 〈에로스/침식Eros/ion〉(1971), 〈작열통Kausalgie〉(1973), 〈의욕 과다Hyperbulie〉(1973), 〈상징 언어 상실증Asemie〉(1973)[4]을 집중적으로 논의할 것이다. '작열통', '의욕 과다', '상징 언어 상실증'은 모두 의학 용어이다. 흥미로운 것은 엑스포르트가 질병과 관련해서 퍼포먼스의 제목을 붙인 점이다. 크리스티나 폰 브라운에 따르면, 여성의 질병은 각 시대가 여성 신체에 대해 키워온 환상과 상징적 젠더 질서의 반영일 뿐 아니라, 동시에 여성성이 담지해왔던 모순되는 이념들이 여성들에게 가져다준 고통에 대한 단서이다.[5] 그녀의 주장처럼 위의 퍼포먼스들은 가부장 사회와 문화 속에서 여성의 왜곡된 삶의 경험이 몸에 고통으로 각인되고 질병으로 나타날 수밖에 없음을 말해준다. 이와 같이 엑스포르트는 전통적인 성 역할을 강요받는 여성의 고통을 질병으로 형상화한다. 이는 여성에게 사회적, 문화적 틀에 맞출 것을 강요하고 그러한 조건을 재생산하는 사회에 대한 항의이기도 하다.

엑스포르트에게서 자해의 연출은 여성성 개념과 대결하는 것이면서 여성의 자기 결정적인 주체적 삶에 대한 소망의 표현이다. 나아가

젠더 몸 미술

자해 행위를 통한 고통의 형상화는 사회 변화를 요구하고 관객의 의식 변화를 이끌어내려는 엑스포르트의 예술적 시도이다. 그 과정에서 한 사회의 이데올로기와 권력의 구조가 어떻게 여성의 이미지를 구성하고 규정하고 조건 짓는가를 밝히고 있다.

폭력과 자기 공격적 행위

◇◆◇

엑스포르트의 초기 단편영화 〈리모트〉는 카메라 앞에서 행하는 퍼포먼스로 일종의 '영화-행위'이다. 관객은 '자해'로 의한 고통을 보여주는 충격적인 장면에 직면한다. 1960~1970년대 신체의 고통에 관한 퍼포먼스는 개인과 집단의 심리적 고통을 사회적으로 이슈화하는 주된 표현 방식이다. 유럽을 중심으로 전개된 행위예술은 주로 육체를 억압된 본능을 표출하는 표현 매체로 사용하였다. 자해를 하거나 동물을 살육하고 피를 행위 회화의 매개체로 사용하는 등 극도의 잔혹성을 보여주었다. 1962년 귄터 브루스Günter Brus, 오토 뮐Otto Mühl, 루돌프 슈바르츠코글러Rudolf Schwarzkogler, 헤르만 니치Hermann Nitsch 등이 주축이 되어 결성된 빈 행위주의는 사회의 금기를 깨는 반사회적이고 선동적인 잔혹 행위를 통해 사회질서를 전복하려 했다. 이들의 행위에서 자해는 주로 당시의 사회, 정치적 억압을 폭로하고 지배 질서에 저항하기 위한 목적에서 행해졌다. 이들은 보이지 않는 세계, 느낄 수 없는 세계에 대한 표현을 거부한다. 따라서 예술의 재현은 물론, 당시

의 추상미술과 개념미술에 반대하고 실존적 체험을 중시한다. 브루스의 〈자해 I Selbstverstümmelung I〉(1965)는 행위주의를 극단의 경지로 이끌었다. 그는 면도칼, 가위, 톱, 못 등으로 자신의 손과 팔을 자르고 고통으로 몸부림치는 장면을 흑백사진으로 기록한다. 육체의 고통을 감내하면서까지 내면의 깊숙한 자아와 감정을 표현하려는 것이다. 직접적으로 느끼는 감각을 육체 미학의 출발점으로 삼았던 슈바르츠코글러는 결국 행위 이후에 목숨을 잃었다. 기술 매체를 가장 강력하게 부정하던 헤르만 니치 역시 직접적인 감각적 현실을 표현하려 했다. 6일간에 걸쳐 이루어지는 니치의 총체 예술극 〈망아적 신비 의식극Das Orgien Mysterien Theater〉은 제의적인 희생과 파괴를 혼합한 대표적인 잔혹행위극이다. 이 행위를 통해 개인의 변화와 집단적인 해방감을 체험하게 하려 했다. 이 같은 도발적이고 광란적인 집단 행위에서, 아르토의 잔혹극에 심취한 니치의 극단적 실험정신을 엿볼 수 있다.

〈리모트〉 역시 비록 10분 남짓한 짧은 시간이지만 자해를 통해 TV나 영화가 전달하기 어려울 정도의 끔찍함과 공격성을 보여준다. 전통적인 영화 촬영 기법과 달리 〈리모트〉에서는 대화, 시간, 장소의 변화가 거의 없다. 행위자의 움직임이나 카메라의 움직임 등 영화의 전형적인 형상화 요소도 찾아보기 어렵다. 제목 'remote'는 공간적으로 '먼, 멀리 떨어진'을 의미하고, 시간적으로는 '먼 옛날'을 의미한다. 제목에서 이 영화의 내용이 뭔가 '먼' 과거와 연관될 것이라는 것을 추측할 수 있다. 그러한 추측은 이내 한 장의 사진으로 확인이 된다. 영화 상영 내내 장면의 배경을 이루고 있는 것은 경찰서의 문서 기록에서 가져온 듯한 한 장의 흑백사진이다(그림 1). 부모의 성폭행으로 인

해 보호시설에 인도된 두 아이의 사진은 암묵적으로 이 영화가 아동학대와 관련이 있음을 말해준다. 영화를 위해 포스터 포맷으로 확대한 이 흑백사진은 컬러로 상영되는 영화와 대조를 이룬다. 이 흑백사진이 지난 '과거'를 재현하고 있다면, 컬러 영화는 관객에게 무언가를 표현하고 있는 행위자의 모습과 함께 '현재'를 나타낸다.[6] 과거와 현재의 연관성만이 아니라 과거의 경험이 현재까지 영향을 미치고 있음을 암시한다.

행위자인 엑스포르트는 우유가 든 사발을 들고 두 아이의 사진 앞에 앉아 있다. 행위에 앞서 카메라가 잠시 한 아이의 동공을 비추다가 행위자의 동공으로 포커스를 옮겨 행위자와 아이들 간의 동일시를 조성한다. 그러고 난 뒤 행위가 시작된다. 행위자는 작은 스테인리스 칼로 마치 손톱 주위 피부를 잘라내려는 듯 상처를 낸다. 이 장면은 몸의 상징적인 의미 작용을 강조하기 위해 근접촬영으로 비추어지고 있다. 근접촬영을 통해 불안과 공포를 극대화하고 극적인 중요성을 대상에 부여한다. 갑자기 의자와 함께 행위자가 장면에서 사라지고 아이들의 사진만 남아 있는 마지막 장면에서야 관객들은 행위자의 몸에 가려 그동안 보이지 않던, 아이들의 꽉 움켜쥔 손을 보게 된다(그림 1).

행위자가 상처에서 피가 나는 손가락을 우유 사발에 반복해서 담갔다 빼내는 장면에서 이 영화가 자해 행위를 보여주고 있다는 사실이 더욱 분명해진다. 피투성이의 폭력 관계를 연상케 하는 이 장면은 엑스포르트의 〈신태그마Syntagma〉(1983)에서 잘 관리한 손의 빨간 매니큐어와 대조를 이룬다.[7] 특히 근접촬영, 신체를 잘린 형태로 보여주는 화면 구성, 앵글 등에 의한 비서사적인 긴장 등은 과거 예술가의 고통

스러운 체험을 현재의 고통으로 이행시키고 있다. 다른 한편 엑스포르트는 아이들의 신체 부위인 눈, 입, 손 등을 자신의 신체 부위인 눈과 손에 병렬시킴으로써 유년 시절의 끔찍한 경험들이 현재까지 이어지고 있음을 시사한다. 〈리모트〉에 첨부된 텍스트 '혈흔Blutspuren'이 그것을 뒷받침한다.

> 인간의 행동은 과거 사건들의 영향을 받으며 그 경험들은 먼 훗날까지 남아 있기도 한다. 따라서 객관적인 시간과 나란히 진행되는 정신적인 이상 시간이 존재한다. (……) 피부의 상처에서 인간의 자기 묘사에 관한 드라마가 행해진다. 이때 가시화되는 것들은 현재 속의 과거와 과거 속의 현재가 무엇인지를 말해준다.[8]

과거의 트라우마가 재장면화되고 다시 체험되고 있는 것이다. 중요한 것은 그 체험이 행위자만이 아니라 관객에게도 전이된다는 데 있다. 행위자가 손가락 칼로 살갗을 쑤시는 자해를 보는 것만으로도 관객에게는 공포, 혐오와 거부의 감정이 생겨난다. 발리 엑스포르트 외에 많은 행위예술가들이 자해를 예술 작업의 구성 요소로 사용하였다. 대표적인 예로 이브 클랭Yves Klein, 오노 요코Ono Yoko, 마리나 아브라모비치Marina Abramovic, 요셉 보이스Jeseph Beuys, 지나 판Gina Pane, 오를랑Orlan 등의 퍼포먼스를 들 수 있다. 슈바르츠 코글러는 자해를 사회 문제와 연관짓는다. 그 행위를 통해 병든 사회의 모습을 보여주거나 혹은 2차 세계대전이 남긴 떨칠 수 없는 죄의식과 공포를 형상화한다. 1960년대에는 '액션 페인팅'과 '바디 액션'처럼 표현 매체로서 육체가

젠더 몸 미술

거의 모든 행위의 출발점이 되었다. 그중에서 자해를 연출한 예술가들은 대개 자해 행위를 통해 윤리적, 실존적, 사회적, 정치적 문제에 대한 관객의 관심과 참여를 이끌어내려 했다.

지나 판의 〈따뜻한 우유Le Lait Chaud〉(1972)는 〈리모트〉보다 더욱 극명하게 여성의 자해를 다룬다. 관객을 향해 자신의 등과 양 볼을 면도칼로 베는 이 퍼포먼스는 관객에게 충격 그 자체이다. 판은 비디오카메라를 관객 쪽으로 돌려 관객들의 반응을 화면에 담는다. 관객이 자신들의 반응을 목격하게 하고 궁극적으로는 관객 자신과의 대화를 촉구하려는 것이다. 하지만 행위예술에서 자해를 직접적으로 체험케 하는 것과 달리, 〈리모트〉는 근접촬영을 통해 관객의 동요를 이끌어내고 관객에게 또 다른 형태의 폭력을 가한다. 여기서 엑스포르트가 강조하려는 것은 현재까지도 영향을 미치고 있는 과거의 트라우마이다. 아무런 대사 없이 진행되는 이 영화에서 북소리만이 유일한 청각적 요소이다. 영화 내내 강약 없이 반복해서 규칙적으로 울리는 북소리는 마치 무성영화의 음향효과처럼 행위자의 불안한 내적 심리를 청각적으로 표현한다. 〈리모트〉에서 서사나 오락적인 요소를 완전히 배제한 것은 관객의 무의식적인 영화 관람 태도를 비판하기 위한 전략이기도 하다.

영화 〈리모트〉에서 '손'은 내적 심리 상태를 가시화하는 표현 수단이다. 손에 자해를 하는 것은 현재의 심리 내지 정신 질환이 과거의 고통스러운 경험에서 비롯된 것임을 시사한다. 상처 난 손가락을 우유에 담갔다가 빼는 장면에서 손가락의 미세한 경련을 관찰할 수 있는데, 거기에서 관객은 그 행위의 고통스러움을 추체험하게 된다. 손

[그림 1] 발리 엑스포르트, ⟨…리모트…리모트…⟩, 1973

이들의 행위에서 자해는 주로 당시의 사회, 정치적 억압을 폭로하고 지배 질서에 저항하기 위한 목적에서 행해졌다. 이들은 보이지 않는 세계, 느낄 수 없는 세계에 대한 표현을 거부한다. 따라서 예술의 재현은 물론, 당시의 추상미술과 개념미술에 반대하고 실존적 체험을 중시한다.

가락을 우유에서 빼는 순간 스크린을 완전히 하얗게 처리함으로써 고통을 더욱 강렬하게 시각화한다. 이어서 상처 난 손가락을 우유에 담그는 장면과, 우유의 표면에 피의 흔적이 남아 있는 것이 근접촬영된다. 안드레아 첼Andrea Zell에 따르면, 15~16세기 예술에 관한 기독교의 성상 연구에서는 마리아의 젖을 이상화된 여성성의 이미지와 연결한다. 마리아의 가슴에서 나오는 젖은 예수의 몸 안에서 피가 되고 예수는 그 피를 구원을 위해 흘린다. 다시 말해 피와 우유는 신의 은총이 물질화된 형태, '은총의 액체'로 자리한다. 완벽한 여성을 구현한 마리아의 형상이 〈리모트〉에서는 이 사회가 여성들에게 부과한 미의 이상이란 관점에서 형상화된다. 상처가 난 손가락은 우유에 피의 흔적을 남기고 기독교적 의미에서의 우유의 순수성을 훼손한다. 그런 의미에서 '혈흔'은 성적 위계질서를 초래하는 폭력 구조를 반영하고 있다고 할 수 있다.[9]

엑스포르트는 여성의 육체를 타자에 의한 규정을 경험하는 장소로 기술한다. 〈리모트〉에서 내적인 상태를 밖으로 표출하는 여성의 자해는 상해의 역사적인 흔적을 추적하고 여성의 운명을 역사의 일부로서 가시화하려는 것이다. 즉 심층심리학적인 측면을 손이라는 신체 기관으로 전이하고 고통을 장면화하여 궁극적으로 자해와 여성의 성 간의 일치를 보여준다.

상처—결점 없는 육체의 거부와 존재의 확인

◇◆◇

몸에 상처를 내는 행위는 오늘날에도 여전히 금기시되고 정신병리
학적인 관점에서만 다루어진다. 하지만 엑스포르트는 상처를 내는 행
위를 자해의 한 형태로 형상화하되 그러한 자해를 행하게 된 '원인'에
주목하게 한다. 자해에 의한 고통은 여성에게 그들의 실존을 증명해
주고 동일성을 구성하게 하는 하나의 수단으로 이 사회와 밀접한 연
관을 지닌다. 언어가 아닌 상처를 통해 자신을 표현하는 것일 뿐, 자
해는 자신의 내적인 심리 상태와 감정을 전달하고 고백하는 극단적인
행위이며, 사회의 폭력에 저항하는 고발의 한 형식이기 때문이다.

자해 행위에 관한 크리스틴 토이버Kristin Teuber의 사회심리학적인 연
구는 〈리모트〉를 비롯한 엑스포르트의 퍼포먼스를 이해하는 데 중요
한 정보를 제공한다. 토이버는 사회 · 문화적 조건들을 강조하면서 자
해가 주로 여아와 젊은 여성에게서 행해진다는 점에 주목한다. 많은
여성이 자해를 하는 동안 순간적으로 몸과 마음이 이완되고 억눌려
있던 무엇이 해소되는 느낌을 경험한다는 것이다. 그뿐 아니라 그들
은 피를 통해 살아 있음을 느끼고 자신의 존재를 확인한다. 고통이 그
들에게는 살아 있다는 감정을 중재하는 것이다. 토이버의 표현에 따
르면, 그들은 '나는 피를 흘린다. 그러므로 나는 존재한다.'는 감정을
갖게 되는 것이다.[10] 문제는 상처를 내는 행위가 결코 개인적인 과정
이 아니라는 데 있다. 대부분의 젊은 여성은 사회의 억압과 폭력, 적
대성 속에서 자신의 실존을 위협받는다고 느낀다. 여성들은 언어로

고통을 표현하는 대신에 상처를 통해 고통과 정신적 위기를 드러내고 자기 결정적 삶에 대한 동경을 표현한다. 말하자면 육체가 언어의 기능을 하며, 내적 감정과 심리를 극복하고 사회와 소통하기 위한 중요한 수단이다. 그런 의미에서 자해는 삶에 대한 의지의 또 다른 표현이라 할 수 있다.

1960년대 말부터 최근까지 엑스포르트는 육체에 새겨진 흔적들과 그 역사를 탐구한다. 이때 자신의 몸에 상처를 내는 행위는 전통적으로 여성에게 강요되어온 결점 없는 육체에 대한 요구를 거부하는 것이기도 하다. 〈에로스/침식Eros/ion〉(1971)에서는 사회규범과 가치를 육체에 새기는 행위를 보여준다. 가부장적인 구조에 의해 은폐되어온 여성의 모욕적인 삶을 표현한다. 제목 "에로스/침식"에서 사선은 육체에 난 상처를 암시할 뿐 아니라 '침식'이라는 단어가 갖는 상호작용, 즉 서로 다른 의미들 간의 상호작용을 암시한다. '침식'이란 개념은 자연의 변화와 파괴의 메커니즘을 나타낸다. 하나의 단어를 사선으로 서로 분리함으로써 에로스와 침식이라는 두 가지 의미가 생겨나고, 에로스와 함께 육체성, 감각성, 창조적인 것이 한데 작용하게 된다.[11]

약 20분간 행해지는 〈에로스/침식〉의 구조와 진행 과정은 간단하다. 행위자인 엑스포르트가 옷을 벗은 채, 나란히 놓인 세 개의 판 위를 이리저리 구른다. 처음에는 통유리 판 위를 다음에는 유리 파편들로 이루어진 판 위를, 마지막에는 종이 판 위를 구른다. 행위자의 몸 아래 놓인 통유리 판이 몸의 열기로 데워진다. 이어 행위자가 유리 파편들로 이루어진 판 위를 구르자 공간은 유리 조각들이 산산조각 나

는 소리로 가득 메워진다(그림2). 행위가 진행되는 동안 관객은 날카로운 유리 파편이 마치 자신의 피부를 뚫고 들어오는 듯한 느낌을 체험한다. 하지만 정작 행위자는 유리 조각에 찔려 피가 흘러도 전혀 고통스러운 반응을 보이지 않는다. 마지막으로 핏자국과 먼지, 유리 잔해가 종이 위에 남도록 행위자는 종이 위를 이리저리 구른다. 엑스포르트는 사회가 여성에게 가르치고 규정한 물질의 의미마저도 정신을 통해 극복할 수 있다는 것을 보여준다.

사회가 사회적인 기호들을 통해 육체에 대한 지배를 표명했다면, '에로스/침식'은 인간이 이러한 폭력에서 벗어날 수 있는 수단과 방법을 보여준다. 생물학적인 질서는 우리 사회에서 폭력으로 지배하고 육체의 특성에 따라 삶의 형태를 규정한다. 우리는 그러한 생물학적 질서를, 육체가 정신에 행하는 폭력을 극복하는 경우에만 지양할 수 있다.[12]

〈에로스/침식〉에서 유리 파편에 입은 피부의 상처들은 몸의 내부를 향한 열림이다. 여성성 자체를 가부장제와 남성 중심적 사고방식에 대한 도전장으로 삼는 점에서는 엑스포르트와 동일하지만, 표현 방식이나 극복 가능성에서는 차이를 보이는 여성 예술가들을 볼 수 있다. 일례로 여성의 이미지가 문화적으로 코드화되는 방식을 탐구한 바버라 크루거Barbara Kruger의 경우, 확대되거나 심하게 잘린 여성 사진과 함께 짧은 텍스트를 제시한다. 대상으로서의 여성의 위치를 교란하고 이미지와 텍스트의 의미를 전도한다. 크루거는 '타자'로 규정된 여성의 위치를 폭로하기 위해 언어와 시선을 대명사를 바꿔 쓰는 방식을

젠더 몸 미술

[그림 2] 발리 엑스포르트, 〈에로스/침식〉, 1971

취한다. 그럼으로써 통제하는 남성의 관점을 이용하고 그 관점의 토대를 뒤흔든다. 반면 사진을 통해 젠더의 불안정성을 표현한 신디 셔먼Cindy Sherman은 대중매체나 문화에서 이미지를 차용하고, 그러한 이미지 속에서 성적, 문화적 차이가 형성되고 강화되는 방식에 초점을 둔다. 수 세기 동안 여성의 신체를 대상화하고 물질화한 미술사의 전통 속에 자신을 위치시키거나 신체 대용품 같은 인공 신체를 이용한다. 신체를 왜곡하고 연극적인 환영을 창출하는 셔먼의 최근 작품들

에서 여성의 이미지가 응시의 대상이면서 혐오의 대상으로 작용함을 볼 수 있다(2부 3장 참조). 이 여성 미술가들은 모두 볼거리 대상으로 진열되고 조작된 여성의 육체를 통해 성별화된 권력 구조를 비판한다. 회화보다는 매체·지각·언어 비판적인 콘텍스트에서 출발하여 구조적인 관계들 내에서 육체를 탐구한다는 공통점을 보인다.[13]

행위 〈에로스/침식〉은 '유리'라는 동일한 물질이 조건이나 상황의 변화에 따라 그 의미까지도 변할 수 있음을 보여준다. 행위자가 촉각으로 느끼는 매끈한 유리 표면에 대한 경험은 날카로운 유리 파편에 의한 경험과 대비를 이룬다. 매끈한 유리 표면은 '투명함'을, 유리 파편들은 '균열'이나 '훼손'을 상징한다. 여기에서 균열은 육체에 일방적 강요를 행사해온 사회구조들에 대한 공격과 그 반응을 구체화한 것이다. 〈에로스/침식〉에서는 행위자의 체험이 행위의 중심에 놓여 있고 같은 물질이라도 콘텍스트에 따라 상이한 의미를 창출하고 있음을 알 수 있다. 매끄럽고 투명하면서도 상해를 입힐 수 있는 유리의 상반된 속성과 그 차이를 보여준다. 유리 파편에 의한 피부의 상처는 행위자의 살아 있음과 주체성을 입증하는 수단이기도 하다. 〈에로스/침식〉 행위는 곧 사회적인 기호와 육체 간의 관계, 문화와 육체, 물질과 육체 간의 관계를 보여준다. 하지만 〈에로스/침식〉에서의 자기 공격적 행위는 단순히 이 사회의 희생자로서 여성을 장면화하기 위한 것에 그치지 않는다. 지금까지 타인에 의해 결정된 삶을 살 수밖에 없는 여성들에게 여성성 혹은 여성의 역할과 대결해야 함을 촉구한다.

젠더 몸 미술

육체에 각인된 사회 · 문화적 질서에 대한 저항

◇◆◇

엑스포르트는 사회 · 문화적 질서를 육체에 새기는 행위들을 통해 역으로 사회 질서와 법에 대한 저항을 부각한다. 육체에 낙인이 찍히는 형벌 그 자체가 아니라 그러한 사회질서와 법을 육체에 새겨 넣는 원리를 보여줌으로써 삶의 현실을 규정하는 구조들을 분석한다. 주권자이면서 희생자의 역할을 수행하고 있는 엑스포르트의 퍼포먼스에서 상해는 현실의 진실을 밝히는 수단이다. 그것이 〈리모트〉에서는 손가락에 상처를 내는 행위를 통해, 〈에로스/침식〉에서는 유리 파편 위를 구르는 행위로 표현되었다면, 〈육체 기호 행위〉에서는 문신을 새기는 행위로 형상화된다.

엑스포르트의 퍼포먼스에서 두드러진 특징 가운데 하나는 여성의 육체, 여성의 동일성, 여성성의 개념과 그 재현의 문제이다. 이 같은 여성주의적 행위주의를 엑스포르트는 '매체적 행위주의'라고 일컫는다. 여러 매체를 활용하여 육체 언어에 의한 다양한 표현의 가능성을 찾으려는 것이다. 따라서 그녀의 작업에서 볼 수 있는 다매체성은 다양한 매체들을 투입하여 내용들을 다른 문맥에 놓으려는 그녀의 예술 기획이자 '매체적 애너그램'이라 할 수 있다.[14]

네 개의 퍼포먼스로 구성된 〈작열통Kausalgie〉(1973)은 영화, 슬라이드, 사진, 캔버스 등 다양한 매체를 활용한 대표적인 작품이다. 첫 번째와 세 번째 부분은 각각 한 장의 사진을 영사기로 보여주고, 두 번째와 네 번째 부분은 행위를 보여준다. 첫 번째 부분인 '커팅Cutting'은

[그림 3] 발리 엑스포르트, 〈작열통Ⅰ〉, 1973

〈에로스/침식〉에서 보여주려던, 육체에 새겨진 사회·문화적인 것과 그 문맥의 변화를 가장 뚜렷하게 드러낸다. '커팅'은 인류학자 그레고리 베이트슨Gregory Bateson의 『네이븐Naven』(1936)에 실린 부족사회의 입문 의식 장면 사진을 가져왔다. 이 사진은 예비 수련자를 부족의 다른 구성원들이 잡고 있는 동안 그의 등에 상처를 내어 그 부족사회의 기호를 새기는 행위를 보여준다(그림 3). 사진과 함께 행위가 진행되는 동안 녹음기에서는 엑스포르트의 목소리로 다음과 같은 내용이 흘러나온다.

이 슬라이드는 육체를 문명화의 장소로 보여준다. 자연이 사회화되는 과정에서 소유물을 표시하기 위해 짐승의 몸에 낙인을 찍듯 인간은 육체를 통해 사회 공동체에 편입된다. 육체는 사회적인 표식들, 즉 부족과 영토에

　　　　　　　　　　　　　　　　　　　　　　젠더 몸 미술

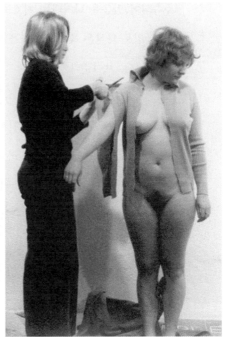

[그림 4] 오노 요코, 〈컷 피스〉, 1964/1965(왼쪽)
[그림 5] 발리 엑스포르트, 〈작열통 II〉, 1973(오른쪽 위와 아래)

소속되어 있음을 나타내는 기호들을 비롯하여 '보호'의 형식들을 갖추게 된다. 입문 의식은 육체가 인간을 사회의 신화와 구조에 맞춰 넣는 방식을 구체적으로 보여준다.[15]

퍼포먼스의 두 번째 부분은 영사막으로 사용한 갤러리의 벽을 엑스포르트가 망치와 끌로 부수는 퍼포먼스이다. 약 1제곱미터 넓이의 벽을 부수고 난 뒤 엑스포르트는 여성 참가자의 옷을 조각조각 자른다(그림 5). 행위예술가 오노 요코의 퍼포먼스 〈컷 피스Cut Piece〉(1964년 도쿄, 1965년 뉴욕)에서도 여성의 옷을 가위로 자르는 행위가 연출된 바 있다. 무대 위에 무릎을 꿇고 앉은 오노 요코는 관중들로 하여금 무대 위로 올라와 자신의 옷을 자르게 한다(그림 4). 옷이 잘릴 때마다 조금씩 속살이 드러나는 일종의 폭력에도 불구하고 행위자는 무표정한 얼굴로 객석을 바라본다. 이 두 행위에서 여성의 옷을 자르게 하는 행위는 상징적인 의미를 지닌다. 여성이 가부장적 제도의 억압에서 벗어나 정체성을 확립하려면 고통을 감수해야 한다는 의미를 전달하고 있는 것이다. 또한 이 같은 극적 퍼포먼스는 사회가 여성에게 가하는 성차별, 여성의 몸이 남성에 의해 공격받고 학대당하는 굴욕적인 과정을 고발하기 위한 것이다.

퍼포먼스의 세 번째 부분은 1970년에 행한 퍼포먼스 〈육체 기호 행위〉의 스타킹 밴드 모양의 문신을 보여주는 슬라이드로 이루어져 있다. 엑스포르트는 자신의 허벅지에 스타킹 밴드 모양의 문신을 새기게 한다(그림 6). 금속 버클 문신은 마치 여성의 몸이 버클에 의해 고통스럽게 포박되어 있는 것 같은 효과를 자아낸다. 〈육체 기호 행위〉

[그림 6] 발리 엑스포르트, 〈육체 기호 행위〉, 1970

에서 육체는 문화적인 것이 새겨지고 등록되는 현장이자 무대인 것이다. 스타킹 밴드라는 모티브를 통해 폭력이 구조화될 가능성을 암시한다. 몸의 표면인 피부에는 문화의 핵심적인 규칙, 위계질서, 사회의법, 문화가 각인되며, 역으로 그러한 것들이 몸의 언어를 통해 강화되기도 한다. 몸은 단지 문화적 텍스트만이 아니라 부르디외나 푸코의주장대로 실제로 사회적 통제가 직접 행해지는 장이기도 하다. 녹음테이프를 통해 아래의 텍스트가 제시된다.

여성은 장신구와 화장에 의해, 그리고 사회의 기호로 고정된 섹스심벌들의 담지자로서, 그들의 개인적인 욕구와는 일치하지 않는 연출을 강요받는다. 생물학적인 차이의 체계 위에 억압의 사회학적인 체계가 놓이게 된다.[16]

몸에 새겨진 상처의 흔적인 스타킹 밴드는 "과거 노예화의 기호이자 억압된 섹슈얼리티의 상징"[17]이며, 타자에 의해 규정된 여성성을 재현한다. 문명이 상처의 축적이라면 인간의 몸은 상처가 각인된 장소이다. 따라서 문신은 몸에 각인된 길들임의 문형이면서, 내면화된 사회·문화적 습속에 대한 저항이기도 하다. 동물의 피부에 글이 새겨지듯이 인간의 피부에 사회의 법이 새겨지고 인간의 피부가 소통의 매체가 되는 것이다.

마지막으로 〈작열통〉의 네 번째 부분은 첨부된 텍스트에 언급되어 있듯이 객체가 자기 결정적인 주체가 되는 고통스러운 과정을 형상화한다. 한 남성이 갈고리 십자 모양의 하켄크로이츠 위에 서 있고 바닥에 깔린 밀랍 판 위로 그 남성의 그림자가 드리워져 있다(그림 7). 퍼포먼스를 하는 공간의 바닥 자체가 행위를 위한 언어표현의 구조물로 바뀐다. 행위자는 '인간―부자유―자유―질서―카오스'라는 단어들과 '인간은 소통의 매체이며, 상징 및 정보의 보유자이다'라는 문장을 무대 바닥에 쓴다. 그런 후 용접용 버너로 밀랍 판 위에 남성의 그림자 윤곽을 새긴다. 행위자는 알몸으로 이 그림자 형상 위에 눕는다. 그동안 남자는 전지에 연결되어 있는 전선으로 그 여성의 주위를 울타리 치듯 빙빙 두르기 시작한다. 몸의 온기로 인해 아주 서서히 밀랍 판에 자국이 생긴다. 이제 그녀에게 남은 과제는 전선을 지나 종이 캔

젠더 몸 미술

[그림 7] 발리 엑스포르트, 〈작열통〉, 1973

여성의 '지난 과거의 노예화'와 '억압된 섹슈얼리티'가 구체적인 물질이나 장소에서 행해진다. 그것을 통해 엑스포르트는 사회의 매체가 관습들을 조건짓고 억압하는 메커니즘을 드러내려 한다.

버스 위로 굴러가 감금 상태와도 같은 이 상황에서 벗어나는 것이다. 이때 종이 캔버스 위에 흔적이나 자국이 없는 것은 외적인 규정들로부터 독립할 가능성을 암시한다. 퍼포먼스 마지막에 엑스포르트는 밀랍 판 위에 새겨진 자국을 납으로 덮어 응고시킴으로써 가부장 사회에서의 여성의 이미지를 봉인한다.

　여성의 '지난 과거의 노예화'와 '억압된 섹슈얼리티'가 구체적인 물질이나 장소에서 행해진다. 그것을 통해 엑스포르트는 사회의 매체가 관습들을 조건짓고 억압하는 메커니즘을 드러내려 한다.[18] 이는 바버라 크루거, 신디 셔먼, 메리 켈리Mary Kelly 등 성의 재현 문제를 다룬 여성 작가들의 예술 작업에서도 다양한 방식으로 표현되고 있다. 이들은 여성의 주체를 단순히 반영하는 방식이 아니라, 콜라주, 포토몽타주, 사진, 글과 이미지, 사물의 조합 등 다양한 방식으로 젠더의 문제를 재현의 문제와 연결하고 있다. 남성 지배의 규범적 위계질서와 그것을 뒷받침하는 기표들로 구성되어온 여성 이미지들이 어떻게 생산되고 체계화되는가를 분석한다. 그럼으로써 지배 구조들을 와해하려 하는 것이다. 〈작열통〉의 세 번째 부분 역시 사회 · 문화적으로 구성된 성을 주제화하고 있는 것을 볼 수 있다. 여기서는 여성의 육체가 특정한 사회와 문화, 역사에 의해 구성되었다는 점이 강조된다. 그 결과 육체는 주어진 것이 아니라, 사회규범들과의 상호작용에 의해 정의된다는 것을 확인하게 된다.[19]

　〈작열통〉과 함께 엑스포르트의 퍼포먼스 삼부작을 이루는 〈의욕 과다〉와 〈상징 언어 상실증〉 또한 가시적인 상해는 아닐지라도 행위자의 자세를 통해 육체에 뭔가를 써 넣고 새기는 행위를 뚜렷하게 형상

　　　　　　　　　　　　　　　　　　　　　　젠더 몸 미술

[그림 8] 발리 엑스포르트, 〈의욕 과다〉, 1973

화한다. 〈상징 언어 상실증〉은 육체에 폭력을 가함으로써 다양한 형태의 육체가 단일하고, 사회적으로 유용한 육체로 환원되고 있음을 폭로한다. 반면 〈의욕 과다〉는 '의지의 병적인 고양'이 개인의 자유의지에서 비롯한 것이 아니라 사회의 강압에 대한 반작용이라는 것을 시사한다.

8분간 행해지는 〈의욕 과다〉에서 엑스포르트는 행위 과정에 들어서자마자 팔을 몸에 바짝 붙이고 아주 작은 보폭으로 천천히 앞으로 움

직인다. 좁은 통로를 통과하는 과정에서 그녀는 세 가지 자세를 취한다. 처음에는 몸을 곧추세운 채로 조심스럽게 지나가다가 점차 몸을 수그리고, 마지막에는 네발로 그 통로를 통과한다(그림 8). 그곳을 통과하는 동안 그녀는 건전지에 연결된 전선을 여러 번 잠시 건드려 바닥에 쓰러진다. 가벼운 경련 외에 고통스러운 표정은 찾아볼 수 없다. 그녀가 그곳을 벗어날 유일한 가능성은 거의 병적인 수준까지 의지를 끌어 올리는 일 뿐이다. 동물처럼 네발로 좁고 위험한 통로를 기어 나오는 모티브는 여성이 억압으로부터 벗어나 독립과 자기 결정적 삶으로 가는 이행 의례를 보여주는 것이라 할 수 있다.[20]

이 행위에도 텍스트가 첨부되어 있다. 첫 번째 텍스트는 엑스포르트의 글이고, 두 번째 텍스트는 엘리아데M. Eliade의 『샤머니즘과 고대 접신술』에서 인용한 구절이다. 두 번째 인용문에서 좁은 통로를 통과하는 과정이 엘리아데가 묘사한 통과의례와 관련 있음을 알 수 있다. 통과의례가 동일성의 과정 내지 존재의 변화 과정에 핵심 계기로서 작용하는 것처럼 〈의욕 과다〉에서도 통과는 변화를 상징하고 인식, 지혜, 초월을 향한 삶의 과정을 의미한다. 엑스포르트는 다른 행위들과 마찬가지로 〈의욕 과다〉에서도 여성의 억압과 역할을 조명한다. 이 퍼포먼스의 마지막에 행위자가 몸을 완전히 굽혀 네발로 엎드린 자세는 한 개인이 길들여지는 것만의 문제가 아니라, 지금까지 강요되어온 여성의 종속을 반영한 것이다. 좁고 위험한 통로를 통과하려면 취할 수밖에 없는 자세 또한 사회 내에서의 여성의 위치와 상황을 조형화한 것이다. 몸을 굽힌 여성의 자세를 사회적인 조건들과 결부하고 있는 또 다른 예를 〈상징 언어 상실증〉에서도 발견할 수 있다. 〈상징 언

젠더 몸 미술

어 상실증〉은 상징적인 재현을 통해 여성의 재생산 기능에 대해 의문을 제기한다. 전기가 아니라 밀랍이 행위자의 사지를 바닥으로 향하게 한다. 행위자는 얼마 동안 네발로 그 상황을 견뎌내야만 한다. 그 과정에서 행위자가 겪는 전기 쇼크와 그 반응은 여성이 이 사회에 '순응'해가는 과정을 구체화한 것이다.

엑스포르트의 예술 작업에서 눈에 띄는 재료 중 하나는 '전기' 물질이다. 전기는 사회의 규제에 대한 메타포이다. 전류가 흐르는 좁은 통로는 고통스러운 장애물을 상징하며 개인을 '길들여진 동물'로 변성하는 폐쇄적으로 구조화된 이 사회 공간을 시각화한 것이다.[21] 엑스포르트가 알몸으로 행위를 하는 것은 볼거리로서의 여성의 몸, 고통에 맞선 신체의 무력함, 그것을 극복하려는 행동 주체로서의 여성을 표현하기 위한 것이다.

〈의욕 과다〉에서는 '의지' 장애를, 〈상징언어 상실증〉에서는 '소통 능력' 장애를 통해 고통을 장면화한다. 〈상징 언어 상실증〉은 어떻게 해서 손과 발이 움직일 수 없게 되고, 생명체가 마비되고, 의사소통 도구인 언어가 쓸모없어지는가를 보여준다. 여기서 엑스포르트는 질병의 형상을 새의 몸과 인간의 신체 일부가 굳는 것으로 시각화한다. 그 고통의 근원은 뜨거운 액체 밀랍이다. 일반적으로 밀랍은 어떠한 형상을 만들고 그 형태를 고정하기 위한 물질로 이용된다. 그러나 〈상징 언어 상실증〉에서는 밀랍이 '생명 없음'을 상징한다.[22] 어떤 형상을 표현하기 위한 것이 아니라 표현을 향한 욕망을 억압하고 고통스러운 몸을 그대로 굳게 하여 표현력을 상실하게 하는 의미를 지닌다. 흥미로운 것은 엑스포르트 역시 다른 행위예술가들처럼 동물을 사용하고

있는 점이다. 니치, 뮐, 볼프 포스텔Wolf Vostell, 백남준 등 이미 많은 행위예술가가 동물을 사용하거나 동물을 도살하는 행위를 보여준 바 있다. 이들의 행위에서 동물의 도상은 퍼포먼스 자체의 구성 요소에 지나지 않는다. 이들은 동물을 죽이는 행위 자체를 통해 사회의 규범과 질서를 깨뜨리려 한다. 더욱 중요한 것은 규범의 파기나 해체에서 한 걸음 나아가 이 사회의 모든 규범화 과정들을 탈위치화하는 데 있다. 행위주의자들은 기존의 사회질서를 탈위치화함으로써 예술의 가능성을 넘어 미학적인 것을 새롭게 구성하려는 것이다.

〈상징 언어 상실증〉에서 행위자는 단 위에 여러 개의 못으로 반원의 선을 미리 그려둔다. 그 선들은 행위자가 외부 세계와 격리되어 있음을 의미하고 동물(새)과 인간의 몸이 굳는 것을 나타내려는 것이다. 못들은 개인의 동일성을 결정하는 외적인 강압과 그것으로부터 경계를 지으려는 것을 단지 암시할 뿐이다. 자유의 상징인 새의 죽음이 그것을 더욱 극단적으로 보여준다. 새의 죽음은 표현 능력의 상실이자 '소통의 무능력'을 재현한 것이다. "나는 인간이 얼마나 자유로우면서 부자유한가, 자유의 개념이 무엇이며, 어떻게 인간이 자유와 소통할 수 있으며, 대체 자유란 존재하는가라는 점에서 출발하였다"[23]는 엑스포르트의 말이 시사하듯이 엑스포르트에게 자유란 곧 자신을 표현할 수 있는 것을 말한다. 그렇다면 새의 죽음은 예술 창작 과정에서의 갈등, 즉 개인의 표현을 저해하는 사회구조들에 대한 비판으로 볼 수 있다.

행위예술은 전통적인 예술과 달리 즉흥성, 일회성, 부정성, 참여성, 현장성, 역동성, 현존성 등을 특징으로 한다. 행위예술에서는 행위자의 몸이 예술의 표현 수단이다. 매체화된 사회의 메커니즘을 30년 넘

젠더 몸 미술

게 연구하고 있는 발리 엑스포르트는 이 사회가 어떠한 관습들을 사용하고 어떤 주도적 이미지들을 전승하고 또 새롭게 생산하는지, 어디에서 어떤 방식으로 그 주도적인 이미지들이 소통되는가를 추적한다. 매체 과정과 매체의 재현 형식들에 대한 엑스포르트의 예술적 성찰과 탐구에서 육체는 물질이자 고통을 느끼는 몸으로서 중심 위치를 차지한다. 지금까지 살펴본 바와 같이 엑스포르트는 줄곧 예술 작업들을 통해 여성의 사회적 코드화를 깨뜨리고 사회적 코드화로 인한 억압을 시각화한다. 엑스포르트에게 육체는 한편으로는 사회 · 문화적인 규범이 각인되는 장소이며, 다른 한편으로는 외적 세계와 소통하는 육체의 능력을 의미하기도 한다.

엑스포르트의 퍼포먼스는 현실이란 무엇이며, 현실이 어떻게 받아들여지고 묘사되는가 하는 물음을 다양한 방식으로 제기한다. 그 과정에서 고통은 인간의 실존을 확인하고 현실을 지각하는 일종의 센서이다. 고통의 형상화는 인간 실존의 문제이다. 따라서 엑스포르트의 퍼포먼스에서 자해는 가부장 사회에서 여성이 겪는 정신적 · 물리적 폭력의 결과인 동시에 자기 결정적 · 주체적 삶에 대한 몸부림이라고 할 수 있다.

젠더 패러디
― 양성적 이미지의 젠더 전복적 의미

◇◆◇

오늘날 남성/여성, 남성성/여성성의 이분법적 틀 자체를 가부장적 담론과 이성애 중심주의에서 비롯된 것으로 보고 그 해체를 주장하는 이론이 제기된다. 주디스 버틀러Judith Butler의 젠더 정체성 이론이 대표적이다. 그녀의 이론은 오늘날 급격히 확산되고 있는 성 정체성과 관련한 사회 문화 현상을 해석하는 데 중요한 이론적 틀을 제공한다. 버틀러는 젠더를 문화적으로 강제되는 성 정체성의 의미로 본다. 따라서 개별 주체가 어떻게 만들어지고, 젠더 정체성이 어떻게 (재)구성되는지에 주목한다. 버틀러에 따르면 모든 정체성이란 허구적으로 구성된 것이고, 사회가 이상화하고 내재화한 규범이 반복적으로 수행

젠더 몸 미술

되어 몸에 각인되는 행위에 불과하다. 모든 행위 주체는 행위를 통해, 행위 속에서, 그리고 그 행위의 반복된 수행을 통해 구성되는 담론적 구성물인 것이다.

버틀러는 『젠더 트러블*Gender Trouble*』(1990)에서 다음과 같은 물음을 논의의 출발점으로 삼는다. 사람들이 가지고 있다고 말하는 '하나'의 젠더라는 것이 있는가? "당신은 어떤 젠더인가?"라는 질문처럼 과연 젠더란 그 사람을 일컫는 어떤 본질적 속성인가? 만일 젠더가 구성된 것이라면, 그것이 다르게 구성될 수 있는가, 아니면 그 구성성이 행위 주체성과 변화 가능성을 배제하는 사회적 결정주의의 어떤 형태를 의미하는 것인가? 젠더 구성은 어디서, 어떻게 일어나는가?[1] 이러한 물음에 버틀러는 탈구조주의적인 입장에서 자연화되고 본질화된 것들의 토대를 해체하고 젠더 정체성이 허구임을 증명하는 것으로 답하고 있다. 그녀는 섹스와 젠더의 구분을 허물고, 원인과 결과의 인과론을 전도하고, 이 모든 생산 권력의 기저에 가부장적 이성애주의가 자리 잡고 있음을 밝히고자 한다. 특히 복장 도착과 우울증을 통해 여성의 몸을 여성성/남성성, 동성애/이성애의 구분을 불가능하게 하는 수행 내지 퍼포먼스의 장으로 설명하고 있다.

이 장에서는 복장 도착과 양성적 이미지 등 '젠더 트러블'의 양상을 버틀러의 젠더에 관한 논의를 토대로 고찰하고, 그것이 갖는 젠더 전복적 의미를 논의할 것이다.[2] 아울러 섹스, 젠더, 섹슈얼리티의 경계를 허물고 그 대안적 형태를 모색하려 한 버틀러의 논의가 예술에서는 젠더 패러디적 복장 도착이나 퀴어적인 자기 발현 등의 형태로 수

행되고 있음을 살펴볼 것이다. 그럼으로써 젠더 자체를 완전히 해체 해버리고 퀴어적인 방향으로 나아갈 것을 주장한 버틀러의 관점이 과 연 얼마만큼 설득력을 지닐 수 있는지 타진해보고자 한다.

젠더 패러디로서의 복장 도착
◇◆◇

버틀러에 따르면 젠더는 모방에서 비롯된 '패러디'이다. 가장 여성 적인 여성이라는 것도 사실은 이 사회와 문화가 가장 여성적이라고 담론화하고 이상화한 속성을 모방한 것에 불과하다는 것이다. 예컨 대 여장 남자나 게이가 모방하는 것 또한 가장 여성적인 속성을 모방 하고 있는 것이며, 모방하고 패러디하여 드러낸다는 측면에서 젠더의 특성을 보여주는 것이라 할 수 있다.[3] 특히 자화상 사진에서 볼 수 있 는 복장 도착은 예술가가 자신의 불안정한 정체성과 젠더 문제를 표 현하는 대표적인 방식이다.

1980년대 이후 재발견된 프랑스 초현실주의 작가 클로드 카운Claude Cahun(1894~1954)의 자화상 사진들은 성적 구분이나 경계가 모호 한 정체성을 통해 젠더 구조에 대한 전복을 시도한다. 카운은 전형적 인 여성적 기표들을 완전히 거부하고 양성적인 존재 혹은 레즈비언으 로 읽힐 수 있는 자아를 재현한다.[4] 카운은 남성의 복장과 머리 스타 일, 남성적인 자세를 모방함으로써 여성으로서의 성을 부정하고 자 신의 불안한 젠더 정체성을 드러낸다(그림 1, 그림 2, 그림 3). 이 같은

젠더 몸 미술

[그림 1] 클로드 카운, 〈자화상〉, 1928(오른쪽 위)
[그림 2] 클로드 카운, 〈자화상〉, 1920(오른쪽 아래)
[그림 3] 클로드 카운, 〈자화상〉, 1920(왼쪽)

양성적이고 다중적인 가장은 여성성과 가부장적 권력에 대한 거부를 의미한다. 강렬하고도 도전적으로 바라보는 그녀의 시선에서 주체성의 요구와, 젠더 불평등이 만연한 이 사회에 대한 반항과 도전을 읽을 수 있다. 베이즈먼L. Vazyman은 '그림 2'에서 레즈비언 정체성이 강렬하고 당당하게 코드화되어 있다고 본다.5 특히 팔루스적인 이미지로 해석되기도 하는 그녀의 두상에서 보듯 카운은 여성성의 기호들을 은폐하거나 지움으로써 젠더 질서에 포박되어 있는 여성의 이미지에 이의를 제기한다. 구성되거나 수행되는 정체성, 특히 젠더화된 정체성의 본질을 노출하는 것은 비슷한 시기에 나온 〈자화상〉(그림 3)의 주제이다. 이 사진에서 부풀려진 상의는 그녀의 가슴을 불분명하게 해 성 정체성을 파악하기 어렵게 한다. 베이즈먼에 의하면, 이 자화상에서 카운이 선택한 의상 중에서 가장 주목할 만한 것은 선원 모자이다. 선원 모자는 남성이나 남성 동성애자의 문화에서 상징적인 의미로 쓰인다. 카운의 선원 모자는 남성 동성애 문화를 참조하고, 카운의 헐렁한 바지와 다이아몬드 문양의 양말과 남성 슬리퍼는 가정적인 남성의 영역을 환기한다.6

이성의 옷을 입는 행위는 20세기 초 프랑스와 미국의 아방가르드 작가들 사이에서 비교적 공통된 전략이었다. 20세기 초 자유분방한 남녀 급진주의자들 중에는 이성의 옷을 입는 예가 많았다. 남장 여자의 댄디는 관습을 깨는 수단, 또는 남성 담론의 지배적 방식에 대한 도전으로 간주되었다. 레즈비언 작가 로메인 브룩스Romaine Brooks(1874~1970)의 〈피터, 어린 영국인 소녀Peter, A Young English Girl〉(1923, 그림 4)와 〈자화상Self-Portrait〉(1923, 그림 5)을 비롯하여 프리

[그림 5] 로메인 브룩스, 〈피터, 어린 영국인 소녀〉, 1923-1924(왼쪽)
[그림 6] 로메인 브룩스, 〈자화상〉, 1923(오른쪽)

이성의 옷을 입는 행위는 20세기 초 프랑스와 미국의 아방가르드 작가들 사이에서 비교적 공통된 전략이었다. 20세기 초 자유분방한 남녀 급진주의자들 중에는 이성의 옷을 입는 예가 많았다. 남장 여자의 댄디는 관습을 깨는 수단, 또는 남성 담론의 지배적 방식에 대한 도전으로 간주되었다.

다 칼로Frida Kahlo의 〈짧은 머리의 자화상Self-Portrait with Cropped Hair〉(이하 〈자화상〉으로 칭함)에서도 그러한 면을 엿볼 수 있다. 카운의 남장 사진들에는 그녀가 레즈비어니즘을 드러내기 위한 것만이 아니라, 여성 예술가들의 전통, 신여성의 개념, 당대 아방가르드 예술가들 사이의 전략들이 함께 맞물려 있다. 이와 달리 이성의 옷을 입은 프리다 칼로의 자화상은 남성 중심의 가부장제 사회 속에서 육체적·정신적으로 상처받은 여성의 모습을 표현한다. 칼로는 남성의 옷을 입음으로써 성 역할 범주를 위반하고자 했다. 남편 디에고 리베라의 것으로 추정되는 남성 양복을 입고, 짧은 머리를 하고 남성적인 자세로 앉아 있는 〈자화상〉에서 그녀가 들고 있는 가위와 잘린 머리카락은 여성성에 대한 강한 부정 내지 거부를 상징한다. 수동적이고 순종적인 여성에서 벗어나 남성적인 남근을 소유하고픈 욕망을 표출한 것으로 볼 수 있다. 프리다는 자신의 여성성을 스스로 제거해버림으로써 남성의 모습으로 디에고에 저항하고 있는 것이다. 자신의 여성성이 상처받자 그녀의 무의식은 여성이 아닌 남성 되기로 옮겨간다. 복장 도착이 젠더를 재정의하는 표식이었다면, 양성성은 20세기 초의 시각적이고 문학적인 문화 안에서 레즈비언 정체성에 원동력을 부과하는 중요한 역할을 하였다. 위의 작품들에서 보듯이 복장 도착은 젠더 역전 혹은 레즈비언을 나타내는 코드의 하나로 정착되고 있음을 알 수 있다.

가장을 하고 짙은 양복을 입고 머리를 민 댄디(양복 사진) 가장假裝은 특정한 젠더 역할에서 이탈하는 복합적인 과정의 일부분이다. 이러한 가장은 특정 영역이나 범위 안으로 봉쇄하는 것이 불가능함을 시사하며, 공적/사적, 내부/외부, 지식/쾌락, 권력/욕망을 분리하는 경계선

젠더 몸 미술

에 대한 거부의 신호이다. 이때 가장은 가장을 하는 주체와 그 주체에게 내면화되어온 여성성 사이의 거리를 만들어낸다. 즉 남성과 여성으로 고정된 두 양극성을 파열시킴으로써 가장하는 주체의 자아 이미지를 조정할 수 있게 한다. 그런 의미에서 카운의 자화상은 고정된 젠더 재현 방식과 관련된 선천적인 섹슈얼리티 결정 개념(이른바 남성이나 여성의 의상 규칙과 태도, 다중적인 재현을 따르는 가장의 연속체들)을 혼란시킨다.

개명改名은 이러한 남성 되기의 욕망을 훨씬 적극적으로 드러내는 수단이다. 뒤샹이 '로즈 셀라비Rose Selavy'로 이름과 성을 바꾼 것처럼 카운 역시 '뤼시 슈보Lucy Schowob'라는 여성적인 본래 이름을 중성적인 '클로드 카운'으로 바꾸었다. 젠더 정체성을 거부하는 상징적 행위인 복장 도착이나 남성의 머리 스타일보다 개명은 훨씬 중요한 의미를 지닌다. 이름을 갖는다는 것은 이상화된 혈연 영역인 상징계 내에 위치지어지는 것을 의미한다. 그 영역이란 아버지의 법이 지배하는 법적인 강제와 금기를 통해 구조화된 일련의 관계들을 말한다. 아버지의 성을 따서 이름을 짓는 것은 가부장적 질서를 따를 것을 강요받고 동시에 육체 역시 그러한 법에 부합되게 형성되어야 함을 의미한다. 따라서 아버지의 성을 따르지 않는다는 것은 육체적인 집중성의 (부성적인) 형태가 붕괴되는 계기이면서 또 다른 종류의 육체적인 응집이 재형성되고 재통합되는 계기가 된다.[7] 카운처럼 복장 도착이나 양성적 이미지 등을 통해 여성성을 재현하는 방식은 20세기의 여성 예술가들에게는 불안정한 젠더와 섹슈얼리티의 모호성을 제시하는 전략이었다. 복장 도착이 젠더를 재정의하는 표식이었다면, 양성성은 20세기

초 '제3의 성'으로서 동성애를 바라보는 시각과 맞물려 불안정한 젠더를 나타내는 코드였다.

적어도 19세기까지 복장 도착은 동성애로 암시되거나 인지될 수 있는 것과 연결되었다. 역사가들에 따르면, 복장 도착은 중산층, 상류층과, 19세기에 성으로부터 자유로웠던 레즈비언들에게 시각적 코드를 제공하였다.[8] 그러나 이 같은 복장 도착은 동성애적 취향에만 관련되어 있기보다는 19세기 뉴욕에서 시작되고 1920년대 파리에서 널리 유행한 '신여성'의 등장과도 밀접한 연관이 있다. 신여성은 젠더 관계와 권력 분배에 도전하였고, 상징적 체계들과 융합되어 서서히 발전하였다. 카운이 이성의 옷을 입고 가장한 사진들은 그녀의 레즈비어니즘에만 연결해서 볼 것이 아니라, 당대 신여성 개념과 여성 예술가들의 전략이기도 한 복장 도착과도 연결해서 보아야 할 것이다.

성 정체성을 다룬 작품들을 읽는 방식은 관점에 따라 매우 상이하다. 하지만 복장 도착을 표현한 작품들이 모두 젠더의 불안정성과 불확정성의 문제를 전면에 내세우고 있는 점만은 분명하다. 중요한 것은 그 작품들이 젠더가 원본과 모방본의 경계를 허무는 무대 위의 공연 행위이고, 법의 무의식에 복종하면서도 재의미화에 열려 있는 가변적 주체를 보여준다는 점이다. 그런 의미에서 가면 내지 가장으로서의 복장 도착은 패러디, 수행성, 복종, 우울증의 젠더 정체성에 대한 가능성을 보여주는 것이라고 할 수 있다.

성 정체성을 부정하거나 젠더의 경계를 모호하게 하는 복장 도착, 양성적 이미지 혹은 자웅동체의 형태들은 이분법적인 성 규범에 대항하여 '젠더 트러블'을 형상화하는 전형적인 방식이다. 그중 대표적인

젠더 몸 미술

젠더 패러디인 복장 도착은 '가면'에 비유될 수 있다. 가면은 그 배역에 해당하는 인물의 본질이 아닌, 당대의 사회문화적 규범 안에서 그 본질적 특성처럼 보이는 이상적 자질을 모방할 뿐이다. 따라서 원본이라는 것도 언제나 규범이 만들어낸 복사본에 불과하다. 젠더 패러디로서의 복장 도착은 젠더 정체성이 가변적이고 구성적이라는 것을 가장 뚜렷하게 드러내주는 방식이다.[9]

양성적 이미지와 젠더 교란

◇◆◇

복장 도착적인 이미지를 통해 표현되던 '젠더 트러블'은 사진 매체의 발달 및 신체 미술과 결합하면서 한층 실험성을 띠게 된다. 기존의 신체 개념과 달리 다양한 형태로 양성화된 신체 표현은 성별화된 특성을 교란하면서 고정된 성 역할을 파괴하고 젠더 교란을 수행한다. 특히 1990년대 이후 사진과 퍼포먼스에서 볼 수 있는 주요 경향인 양성성은 탈경계적인 다중적 성을 형상화한 단적인 예이다.

게르하르트 리히터Gerhard Richter와 함께 오늘날 독일 현대미술을 대표하는 카타리나 지베르딩Katharina Sieverding(1944~)의 양성성 표현은 단순히 남성성과 여성성의 전형적인 구분에 대한 문제 제기에 그치지 않는다.[10] 거기서 한 걸음 더 나아가 자아 정체성 및 자아 개념에 대해서까지 문제를 제기한다. 지베르딩은 '데카르트적 주체'라 할 수 있는 해석학적인 본질주의적 자아 개념을 더 이상 수용하지 않는다. 그

녀는 30년 넘게 정체성, 개인과 사회, 인간과 자연의 기계화라는 주제를 천착하고 있다. 기념비적인 커다란 패널들은 사진 매체에 의한 영상 실험을 통해 매체 비판적인 면을 보여주는 동시에 지베르딩 자신의 인상에 대한 자기 성찰을 보여준다. 〈트랜스포머Transformer〉 연작(1972~1974)은 인간의 정체성을 다룬 대표적인 작품이다. 〈트랜스포머〉는 진하게 화장한 예술가 자신의 양성적인 초상을 다섯 장의 사진 연작으로 표현한다. 포즈나 빛, 대비 등 최소한의 변화만으로 인물의 새로운 단면을 부각하고 있다. 그녀는 1974년 전시회 〈트랜스포머: 희화화의 양상Transformer: Aspekte der Travestie〉에, 파트너 클라우스 메티히 Klaus Mettig와 공동 제작한 포토몽타주를 전시하였다. 총 8개의 프로젝션에 684개 슬라이드의 이미지가 25초 간격으로 변하면서 지베르딩과 파트너인 메티히가 초상화 형식으로 오버랩된다(그림 6). 흡사 가면처럼 보이는 커다란 초상 사진에서 여성과 남성, 자신과 타자의 구분과 그 경계가 모호해지고, 두 사람의 얼굴에서 성을 구분할 수조차 없다. 단지 여성과 남성 이미지가 계속해서 겹치고 반복되면서 변형이 이루어질 뿐이다. 지베르딩은 자신을 남성적인 위치에 놓음으로써 여성으로서 남성적인 관점을 이해하고자 하였다.

정체성과 관련하여 다른 예술 작업들에서 특히 여성 작가들이 남성적인 것과의 차이를 강조하였다면, 지베르딩은 유사성을 강조한다. 그리고 여기서 복장 도착은 두 젠더의 심리에 공통적인 역할, 억압, 그리고 자아 확장을 전달하는 수단이다.[11] 자웅동체와 같은 양성의 모습을 통해 이분화된 성의 경계를 교란하고 있는 것이다. 더 나아가 〈트랜스포머〉는 섹스와 젠더, 섹슈얼리티를 모두 불안정하고 모

젠더 몸 미술

[그림 6] 카타르나 지베르딩, 〈트랜스포머〉, 1973-1974

호한 것으로 만들고 그것들이 문화적 구성물임을 드러내고 있다. 그 점에서 버틀러가 말한 수행성을 철저하게 실현하고 있다고 하겠다. 드래그 퀸이 패러디적인 수행 과정에서 드러내는 여성성은 가장 이상 적인 여성성의 특질로 규정된 특성들을 더욱 두드러지게 반복하면서 저항의 틈을 내포한다고 본 버틀러의 주장에 대한 예술적 구현인 셈 이다.

이러한 논의를 린다 벤글리스Lynda Benglis(1941~)의 〈무제Untitled〉 (1974), 셔먼의 〈무제 #263〉(1992)은 자웅동체의 형상을 통해 더욱 극 단화한다. 이 두 작품은 섹스와 섹슈얼리티의 문제를 노골적이고 충

격적으로 묘사하고 있는 것이 특징이다. 그리고 바로 그 점이 젠더 정체성에 대한 공격 지점이기도하다. 여성주의자이자 멀티미디어 미술가인 벤글리스는 자신을 포르노 배우, '핀업 걸'로 변장하는 일련의 퍼포먼스를 통해 사회적 금기에 도전하고 그것을 위반한다. 자신의 공격적 이미지를 포스터로 제작하고 《아트포럼*Artforum*》지에 광고로 게재하였다. 벤글리스의 사진 속 나체의 여성은 자신의 성기에 남성의 인공 성기를 부착하고 그것을 손에 쥔 채 관객을 바라보고 있다(그림 7). 한 갤러리 전시 광고로 사용된 이 사진을 통해 벤글리스는 하나의 성별을 강요하는 이 사회의 관념과, 대중매체에 의한 과대광고를 비판한다. 무엇보다 여성의 몸이 다양한 방식으로 상품화되면서 갈수록 포르노적 현상에 이용되는 몸의 추상화 과정을 비판한다. 포르노는 특정 부위의 성 기관과 결부된 성적 쾌락을 지향한다. 〈무제〉는 여성의 대상화와 폭력성에 기반한 포르노적 경향을 겨냥한 것이다. 왜냐하면 재현적 이미지를 통해 광고나 포르노 산업에서 상품화되는 여성의 몸은 몸 그 자체가 아니라 남성의 욕망이 투사되고 욕망을 일으키는 이미지에 불과하기 때문이다.

이에 반해 셔먼의 〈무제 #263〉은 남녀의 성기를 한 몸에 지닌 그로테스크한 자웅동체 조형물을 이미지로 재현한다(그림 8). 몸통도 없이 위아래로 각각 남녀의 성기만을 조형화한 셔먼의 토르소가 시사하는 것은 남녀의 성 분화가 아니라 그러한 성의 개념 자체에 대한 공격이다. 다시 말해 셔먼의 작품은 "페니스, 버자이너, 젖가슴 등이 명명된 성적 부위라는 사실은 그 부위에 성감적 육체를 국한하는 동시에 전체로서의 몸을 파편화하는 것"[12]이라고 본 버틀러의 주장을 예술적 실

[그림 7] 린다 벤글리스, 〈무제〉, 1974

천으로 옮겨놓은 것이라고 할 수 있다. 이를 통해 셔먼은 지각으로 인식된 몸에 선행하는 '물리적' 육체라는 것이 과연 존재하는가 하는 물음을 관람자를 향해 던지고 있다.

육체 여성주의 담론에서 신체란, 사회적인 재현이라는 기존의 논의를 넘어서 동일성과 차이의 대립을 해체하는 강력한 정치적 집결지가 된다. 다시 말해 정치적 이데올로기적 재현물로서의 몸이라는 논의를 흔들면서 몸은 수행적인 것, 정치 담론적 표현을 통한 '되어가기'의 과

[그림 8] 신디 셔먼, 〈무제 #263〉, 1992

정이 된다.

 '행위 뒤에 행위자는 없다'는 버틀러의 젠더 정체성 논의를 프랑스의 니콜 트랑 바 방의 싱글 채널 비디오 〈스트립쇼Strip Tease〉(2003, 그림 9)는 '화장'이라는 행위를 통해 보여준다. 화장하고 지우는 행위를 반복해서 영상으로 제시함으로써 화장이 갖는 역설적 관계를 표현한다. 화장하기는 자신의 외모는 물론 정체성과 섹슈얼리티까지 위장할 수 있는 대표적 행위이다. 하지만 화장은 무엇인가를 그리면서 동시에 지워나가는 일종의 '스트립쇼'[13]이다. 화장 고유의 기술인 가장과 은폐는 역설적으로 젠더의 불안정성과 불확정성을 폭로하는 역할을 한다. 영상 속의 인물들을 통해 관람자는 젠더가 진위, 즉 원본과 복사본을 구분할 수 있는 고정된 것이 아니라 행위를 통해 구성되는 수행문과 같은 것임을 인식하게 된다. 등장인물들은 모두 남성이지만,

젠더 몸 미술

[그림 9] 니콜 트랑 바 방, 〈스트립쇼〉, 2003

관람자들에게는 그들이 과연 남성인지 여성인지를 구분하고 판단할 그 어떤 특성도 주어져 있지 않다. 다만 화장에 의한 '가장된' 이미지만이 여성성을 모방하고 위조하고 있을 뿐이다. 여기서 화장이 피부의 표면, 즉 '몸의 표면에' 그려진다는 것에 주목할 필요가 있다. 행위, 제스처, 욕망은 의미화의 부재들을 몸의 '표면 위에다' 생산한다. 보통은 그 의미가 해석되는 행위, 제스처, 실행들은 수행적이다. 버틀러의 표현을 빌리면, 달리 표현하고자 하는 본질이나 정체성이란 육체적 기호나 다른 담론적 수단을 통해 꾸며지고 유지된 조작물인 것이다.[14] 그런 의미에서 〈스트립쇼〉는 젠더화된 몸이 수행적이라는 것을, 즉 젠더가 자신의 실재를 구성하는 다양한 행위들과 동떨어져서는 그 어떤 존재론적 위상도 갖지 못한다는 것을 철저하게 시각화한 것이라고 하겠다.

젠더의 경계를 넘어

◇◆◇

아브젝트한 신체는 남녀의 성을 뛰어넘어 복수의 성, 무성, 사이보그 등 과도하고 물질적이며 사회적 규범에서 이탈한 표현 양식을 보여주는 모든 신체를 포괄하는 개념이다. 예컨대 인형, 여성의 신체, 포스트 젠더는 모두 비천한 속성을 가진 신체의 모습이다. 이번 장에서 주목하고자 하는 것은 포스트 젠더의 특성을 지닌 신체이다. 이 신체는 남성, 여성의 이분법적 구도를 교란하고, 이를 뛰어넘어 남녀가 모두 소외의 주체임을 알린다. 성별을 초월한 양성적 이미지는 표현 양식적인 측면에서 비천함을 드러내는데, 그 발상 자체는 기존의 부계 질서에 대한 위반이자 반발이다. 이는 기존에 있던 신체의 개념을 뛰어넘어 신체의 새로운 탄생을 예고하는 것이라고 할 수 있다.

성별 자체의 경계를 없앤 영국 작가 제니 새빌의 그림들을 살펴보자. 새빌의 그림들은 몸이 위치하는 사회적 맥락들을 재고하게 한다. 특히 새빌의 그림들에서 도발적으로 제시된 '성전환된' 몸들은 최근에 상당히 주목을 받고 있다. 초기에 본질주의에서 출발한 새빌은 점차 몸을 불안정한 기표로 해석하는 최근의 젠더 이론을 표방한다. 그 때문에 새빌의 몸들은 서로 충돌하면서 모순을 재현하는 방랑하는 몸들이다. 무엇보다 성차를 이슈화하는 지점으로서 드러난 성전환된 몸은 뭔가 새로운 것을 창조하고 재창조하기 위해 마침내 붕괴되기 전의 상태인 이행 중인 몸들이다. 이런 몸들에서 볼 수 있는 정체성은 로지 브라이도티^{Rosi Braidotti}가 『유목적 주체^{Nomadic Subjects}』(2011)에서

주장한 유목적인 몸을 상기시킨다. 브라이도티는 사유의 이미지 변형을 꾀하는 들뢰즈의 이론과 여성 주체성을 변화시키는 여성주의 이론의 교차 지점을 논의의 대상으로 삼는다. 그럼으로써 유목적 여성주의 주체라는 새로운 주체 형성에 관한 인식론적 근거를 정립하고자 한다. 들뢰즈와 가타리가 『천 개의 고원』에서 피력한 바와 같이 유목민은 고착성에 대한 모든 관념, 욕망 등을 폐기해버릴 수 있는 종류의 주체를 형상화한다. 이러한 형상화는 본질적인 통일성도 없고 또 그러한 통일성에 반대하면서 이행, 연속적인 이동, 상호 협력적인 변화들로 이루어진 정체성에 대한 욕망을 표현한다. 그러므로 브라이도티에게 유목민은 여성주의 실천 국면에서 대안적으로 형상화해낸 정치적 이미지인 동시에 주체성의 복잡한 상호작용의 층위들을 보여주는 이미지이다. 브라이도티는 유목적 주체를 "기존의 범주들과 경험의 층위들을 돌파하고 가로지르며 사유할 수 있도록 해주는 정치적 픽션"[15]이라고 정의한다. 그런 맥락에서 보면 새빌의 그림은 성차의 정치적 실천으로서, "경계 없는 유동성이 아니라 경계의 비고정성을 날카롭게 인식"[16]해야 함을 강하게 피력하고 있다. 다시 말해 유목주의적 사유를 실현하고 있는 것이다. 단지 성과 관련해서만 그런 것은 아니다. 새빌의 예술적 실천은 사회적으로 코드화된 여성성에 대한 비판이면서, 모든 관습에 대한 저항이자 전복을 의미한다.

성전환자에 관한 새빌의 후기 작품들은 여성의 몸에 있는 남성의 성기, 혹은 역으로 남성의 몸에 있는 여성의 성기를 전시한다. 이를 통해 정체성, 특히 성 정체성에 대해 근본적인 물음을 제기한다. 즉 구조와 기획이 '자연' 혹은 '생물학'에 관한 문제라기보다 선택

의 문제임을 시사한다는 점에서 많은 논란을 불러일으킨다. 〈모체Matrix〉(1999)와 〈통로Passage〉(2004~2005, 그림 10)에서 보듯 성전환자들을 모델로 삼은 그림들에서는 여성/남성의 구분 자체를 무화한다. 남녀가 혼종된 자웅동체의 형상을 한 몸들은 성 정체성 문제와 직결된다. 두 작품의 제목이 매우 중요한 의미를 지니는 것도 그 때문이다. 요컨대 '통로passage'는 한 단계에서 다른 단계로의 '이행'을 전제로 한다는 점에서 성 또한 어느 하나로 고정되는 것이 아님을 함축한다. 그와 동시에 원시 부족사회에서의 '통과의례'와도 같이, 정체성을 얻기 위한 고통과 변화의 개념도 내포한다고 볼 수 있다.

반면 '모체Matrix'는 '물질-어머니'에 관한 담론으로 되돌아간다. 'matrix'라는 단어가 'mater(mother)', 'matter', 'material'과 같은 어원에서 파생된 단어라는 점은 의미심장하다. 아리스토텔레스-토마스학파의 구성 개념에 의하면, 여성은 창조물의 원형으로서의 물질을 상징화한다. 이에 반하여 남성은 그러한 형상을 만드는 데 필요한 일종의 주형이나 틀을 지시한다.[17] 〈모체〉에서는 여성의 성기 부분이 강조되어 있고, 여기에 더하여 유방은 그 모델이 여성임을 더욱 부각한다(그림 11). 상대적으로 남성의 머리와 수염은 조그맣게 캔버스 왼쪽 상단 구석에 위치해 있고 여성성의 표식과 불일치를 보이면서 관람자의 기대를 완전히 반전시킨다. 모델의 오른팔에 새겨진 문신 또한 그러한 혼란을 더욱 가중시키면서 이 그림이 성전환자의 누드임을 증명해 보인다. 더욱 흥미로운 것은 이 그림이 전적으로 쿠르베의 〈세계의 기원 L'Origine du monde〉(1866)의 구도를 따르고 있는 점이다. 그렇다면 이 그림은 과연 기원을 어디서 찾을 수 있을 것인가 하는 물음을 던지고 있

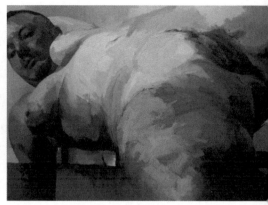

[그림 10] 제니 새빌, 〈통로〉, 2004-2005
[그림 11] 제니 새빌, 〈모체〉, 1999

성전환자에 관한 새빌의 후기 작품들은 여성의 몸에 있는 남성의 성기, 혹은 역으로 남성의
몸에 있는 여성의 성기를 전시한다. 이를 통해 정체성, 특히 성 정체성에 대해 근본적인 물음
을 제기한다. 즉 구조와 기획이 '자연' 혹은 '생물학'에 관한 문제라기보다 선택의 문제임을 시
사한다는 점에서 많은 논란을 불러일으킨다.

다는 해석이 가능해진다. 〈모체〉의 혼성적 이미지는 개인의 정체성 역시 창조의 문제라는 사실을 암시하고 있는 듯하다.

새빌은 정확하게 이행의 순간에 있는, 혼란스러운 상태에 있는 몸들을 묘사하고 있다. 그녀의 그림들은 정신과 신체가 분리된 존재를 부정한다. 다시 말하면 자아 정체성과 사회적 정체성이 모여들고 기획으로서의 정체성이 반영될 수 있는 접촉점으로서의 몸을 보여준다. 초기에 프랑스 여성주의와 본질주의적인 입장을 견지하던 새빌은 이후 정체성, 성, 젠더에 대해 매우 다른 개념을 가지게 된다. 여성성이 담고 있는 내적 함의를 탐구하고 안과 밖의 분리와 예술에 암시된 차이의 환경을 바꾸려는 새빌의 소망은 그녀를 새로운 영역, 본질주의보다 더 급진적인 영역으로 이끌었다.

새빌의 그림 속 몸들은 경계와 차이를 허물고 안과 밖을 하나로 합친다. 이때의 몸들은 정체성의 본질적인 요소로서 우리의 내적인 삶에 불가피한 가변성과 이행을 재현한다. 이런 맥락에서 새빌은 성과 젠더 파괴하기를 보여주는, 경계의 완전한 해체를 감행하고 있는 셈인데, 그 몸들은 이행이라는 점에서 방랑하는 몸들이고, 불안정함을 본질적인 특징으로 한다. 주디스 버틀러가 이론으로 제시한, 성 정체성이 이동하는 공간, 그리고 남성과 여성 사이의 본질적 차이에 대한 부정으로서의 젠더 열반의 포스트모던 영역에 도달하고 있다.

그런데 여기서 논의되어야 할 점은 새빌의 그림이 표방하고 있는 남/여 이원론에 대한 비판이 얼마나 설득력을 지닐 수 있는가이다. 문제는 새빌의 남/여 이원론에 대한 비판이 성차를 전 존재론적인 지평으로 간주하는 동시에 성차를 남/여 이원론으로만 사유함으로써, 결

젠더 몸 미술

과적으로 이 이원론을 토대적인 범주로 본질화하는 것을 비판하고 있다는 점이다. 엄밀히 말해 '섹스화된sexed'의 의미가 성차, 특히 남녀 이원론으로서의 성차와 반드시 등치되는 것은 아니다. '섹스화된 몸'은 섹슈얼리티나 욕망, 혹은 성별 이원론에 포섭되지 않는 다양한 입장들이 이미 몸과 결부되어 있음을 나타내는 데 사용될 수 있는 개념이다.[18] 게다가 이러한 성적 특수성은 몸 외부에서 할당, 부과되는 것이거나 그 속성이 고정불변하는 것도 아니다. 성적 특수성은 역사적, 사회적 변환에 열려 있는 특성이다. 그러므로 섹스화된 몸이라는 개념의 의미를 더욱 급진적으로 확장하면, 현재 성차를 사유하는 데 있어서 토대의 기능을 하는 성별 이원론이 그 자체로 자연적인 진리가 아님을 폭로한다는 점에 일차적인 의미가 있다. 나아가 모든 몸이 처음부터 섹스를 가지고는 있지만 그것이 남/여로 획일화되지 않는 어떤 다수성 내지 복잡성과 같은 것임을 설명할 수 있다는 점에서 큰 의미를 지닌다고 할 수 있다.

젠더 전복적 의미와 수행성

◇◆◇

마지막으로 '젠더의 경계를 넘어Over the Boundaries of Gender'를 표방하면서 자신들을 매체화하고 삶과 예술을 일치시키려는 독일의 미술가 에바와 아델레Eva & Adele에게서 전복적인 젠더 벤딩Gender-Bending의 전형을 발견할 수 있다. 이들은 새로운 육체 이미지들과 성 정체성을 확

립해가는 과정을 '퓨처링Futuring'이라고 일컫는다. 젠더 이론적인 용어로 표현하면 그것은 버틀러가 말한 '수행성'이라 할 수 있다. 베를린에 거주하면서 대형 미술 전시회나 예술 행사에 출현해 관람객들의 시선을 사로잡는 에바와 아델레는 그들 각자를 구분하는 것조차 꺼린다. 이들은 눈에 띄는 의상과 완벽한 화장을 하고서 마치 '거울 형상' 내지 쌍둥이처럼 어디에서나 함께 현재할 뿐이다. 삶의 모토이면서 광고 슬로건이기도 한 '젠더의 경계를 넘어'가 말해주듯 이들이 추구하는 예술의 본질적 요소는 성 정체성, 젠더와의 대결이다. 삶의 기획이 곧 예술 작품인 이들에게서 생산자와 생산품, 주체와 객체는 서로 중첩되어 그 경계마저 사라진다.[19]

에바와 아델레가 성을 시각적으로 연출하는 데서 가장 눈에 띄는 것은 여성성의 기호들이다. 여성스러움을 강조한 의상, 예컨대 분홍색 원피스, 하이힐, 스타킹, 화장, 핸드백, 액세서리 등과 함께 작위적인 여성스러운 행동이 강한 인상을 남긴다. 그러나 정작 이들을 여성이라 단정하기 어려운 두 가지 요소가 있다. 그 하나는 두 사람 가운데 키가 더 큰 에바의 신체 구조적, 관상학적인 특성이다(그림 12). 대화나 인터뷰 등에서 이들은 에바가 '본래' 남성이라는 사실을 늘 언급하면서도 이제껏 살아오면서 단 한 번도 남성으로 여긴 적이 없다고 강조한다. 또 다른 하나는 그들의 머리 스타일이다. 앞서 살펴본 클로드 카운처럼 이들도 여성성을 상징하는 모발을 완전히 제거한 채 빡빡머리로 거리를 활보한다. 거기에는 자신들의 성을 여성, 남성 그 어떤 것으로도 규정하지 않으려는 의도가 깔려 있으며, 거기에서 중요한 역할을 하는 것이 복장 도착이다. 버틀러는 "몸의 범주들을 탈자

연화하고 재의미화"[20]하며 그 범주들을 이중의 틀 저편에서 복제하는 복장 도착의 능력을 강조한다. 이것은 무엇보다도 젠더 패러디에서 중요한 의미를 갖는 모방과 원본 간의 관계를 통해 이루어진다. 왜냐하면 여장 남자에게서는 지나간 것으로 생각된 이성애적 원본 같은 것이 생물학적 성과 문화적 성의 일치된 통합체로서 착종되는 것이 아니라 원본의 개념 자체가 착종되기 때문이다.[21] 마저리에 가버 Marjorie Garber 역시 복장도착이 성의 이원성 내지 구성성에 대한 물음을 구체화한 형태라고 본다. 원본, 정체성과 같은 개념에 의문을 제기하고 있는 가버는 역사적인 자료에 근거하여, 거기서 언급된 '제3의 성' 개념을 이원적이고 대칭적인 관계에 대한 표상을 해체하고 그것을 현실의 문맥에 옮겨놓기 위한 전략이라고 주장한다.[22] 에바와 아델레가 자신들을 '자웅동체'라고 일컫는 것은 지배적인 이분법적 성에 대항한 '제3의 성' 구상을 의미한다. 무성의 존재로 묘사되는 천사의 날개가 달린 그들의 의상에서 에바와 아델레가 자웅동체와 같은 존재의 전통을 변용하고 있음을 엿볼 수 있다.[23]

젠더 이론의 관점에서 에바와 아델레의 '삶의 예술 작품'은 성공적인 젠더 벤딩으로 볼 수 있을 것이다. 그들의 예술 신조에 따르면 여성성은 결코 자연적으로 주어진 것이 아니며 문화적인 퍼포먼스이다. 그러나 이들이 실제로 자신들이 주장하는 바와 같이 '젠더의 경계를 넘어' 존재하는 것인지, 이들이 분명 이성애적인 성의 전형적인 유형들 및 성 정체성과는 달리 독립을 증명하고 있다 해서 그들이 젠더 범주의 '저편에' 존재한다고 말할 수 있을지는 여전히 의문으로 남는다. 그러나 그들의 수행적인 예술이 갖는 젠더 전복적 의미만은 결코 무

[그림 12] 에바와 아델레

젠더 이론의 관점에서 에바와 아델레의 '삶의 예술 작품'은 성공적인 젠더 벤딩으로 볼 수 있을 것이다. 그들의 예술 신조에 따르면 여성성은 결코 자연적으로 주어진 것이 아니며 문화적인 퍼포먼스이다.

시할 수 없을 것이다. 수행적인 것은 예술만의 특별한 영역에 제한된 것이 아니라 인간 주체의 실존 전체에 걸쳐 있다. 버틀러는 물질적인 육체는 젠더에 의한 상징화 과정을 통해 남성 혹은 여성으로서 자신의 실존 안으로 '호명'된다고 강조한다. 이와 마찬가지로 디터 메르시Dieter Mersch 역시 물질은 그 형태에 의해서만 현상으로 나타날 수 있다고 보았다. 즉 메르시에 따르면 수행적인 것은 자체적으로는 스스로를 드러내지 않는 이행의 '순간'이다. 그렇다면 성적 차이 또한 여성과 남성이라는 정체성의 언제나 이미 늦은, 지연된 도착으로 표현할 수 있을 것이다.[24] 에바와 아델레는 섹스와 젠더, 생물학적 성과 문화적 성 간의 문제, 젠더 정체성에 관한 물음을 극단적인 자기 구성을 통해 제기한다. 스스로를 젠더 경계의 '저편'에 위치지으면서 생물학적 성의 본질화와 젠더 개념을 비판하고 있는 것이다. 이들에게 예술이란 메르시가 말한 "실천, 진화의 과정, 행위, 일회적 사건"이며, "더 이상 의미의 영역이 아니라 실천적인 것 안에서 황홀경과 같은 것이 복구되는 곳"[25]임을 확인하게 된다. 다너 해러웨이Donna J. Haraway가 「사이보그 선언문A Manifesto for Cyborgs」(1985)에서 포스트 젠더의 미래 세계를 꿈꾸고 있다면, 에바와 아델레는 그것을 몸으로 이미 체현하고 있는 것은 아닐까.

여기서 간과할 수 없는 것은 이들이 여성의 몸을 여성들의 억압의 공유점이자 저항의 공간으로서, 여성주의가 점유할 수 있는 마지막 토대로서 사유하고자 한 다른 예술가들과 달리 그러한 사유에 비판의 칼날을 들이댄다는 점이다. 이들은 실질적인 몸을 중심에 두지 않는다. 여성의 몸을 다루는 것도 아니다. 다만 성차 개념을 해체하고 있

을 뿐이다. 버틀러가 『젠더 트러블』에서 피력한 "섹스의 물질성이 규범들의 의례화된 반복을 통해 구성된다"는 주장이 제대로 이해되지 못하는 것처럼 에바와 아델레의 수행성 역시 쉽게 받아들이기 어려운 것은 다음과 같은 이유에서이다. 즉 그것은 구성 개념에 대한 통념 때문이다. 그 통념이란 첫째, 구성과 상관없는 진짜 육체의 삶이 존재하며 이는 절대로 반박할 수 없다는 점이며, 둘째, 구성이란 진짜에 대립되는 가짜이자 인공적인 산물이며 따라서 없어도 상관없다는 점이다. 하지만 버틀러에 따르면 구성이란 "시간 속에서 일어날 뿐만 아니라 그 자체로 규범들의 반복을 통해 작동하는 시간적인 과정"이다.[26] 달리 말하면 구성은 일종의 "구성적인 속박"[27]으로서, 주체들과 행위들을 출현시키고 그것들을 가능케 해주는 규제적인 과정인 것이다.

'젠더 트러블'을 표현한 작품에서 볼 수 있는 자기 이미지화들의 공통점은 고정된 지시 대상물의 존재를 전제로 한 재현이라기보다는 모방적이라는 점에 있다. 바꿔 말하면, 유동적이고 가변적인 성적 주체를 통해 젠더 문제에서 원본의 부재를 알린다. 그리고 그것을 예술적인 실천 속에서 가장 적극적으로 수행하고 있는 예를 에바와 아델레의 퍼포먼스에서 찾을 수 있다.[28]

양성적 이미지를 통해 살펴본 젠더의 문제가 어느 한편에서는 버틀러의 이론과 논의 전개만큼이나 추상적이고 복잡해 보인다. 성적인 차이나 섹슈얼리티, 자기동일성을 주장하는 정체성이 모두 허구라는 버틀러의 주장에 대해 그렇다면 과연 궁극적으로 여성주의나 퀴어 이론이 지향하는 바는 무엇이며, 그 지향점이 있다고 해서 그것이 무슨

젠더 몸 미술

의미를 지닐까라는 의문과 회의를 갖게 된다. 그러나 버틀러의 논의가 모든 억압으로부터의 해방을 모색한다는 점에서 전복성을 지니듯이, 양성적 이미지가 갖는 전복성 역시 몸의 존재론에 의문을 제기하고 몸에 대한 새로운 제3의 인식론을 가능하게 한다는 점에서 그 의미를 찾을 수 있을 것이다. 그런 의미에서 양성적 이미지의 성적 양식화는 결국 진정한 젠더 정체성이라는 가정 자체가 이미 규제가 만들어낸 허구에 불과하다는 버틀러의 주장[29]을 예술적 실천을 통해 증명하고 있다고 하겠다.

여성과 노화
― 생식성과 세대 구성

◇ ◆ ◇

독일 미술가 아네그레트 졸타우Annegret Soltau(1946~)는 1970년대 이후 줄곧 육체 개념을 둘러싼 작업을 선보인다. 인간의 형상, 특히 여성의 이미지를 가지고 사회와의 연관 속에서 자기 성찰적이면서도 분석적인 작업을 한다. 졸타우는 자신에 초점을 두면서도 인간의 역사 전체를 포괄하는 주제, 이를테면 육체의 이미지, 폭력, 임신과 분만, 세대 연속, 뿌리 등을 탐구한다. 여성의 생식과 관련된 그의 연작은 급진적인 묘사를 통해 젠더화된 여성성의 표상과 여성 육체에 관한 이미지에 문제를 제기한다. 그럼으로써 다른 정체성에 접근하거나 다른 정체성을 수용할 수 있는 가능성을 모색한다. 그런 의미에서 졸타

우의 작품들은 전통적으로 내려온, 남성들에 의해 각인된 사회적 의식을 도발한다.[1]

졸타우의 표현 방식은 굉장히 대담하고 노골적이다. 또한 친밀하고 사적인 측면을 그대로 드러냄으로써 보는 이에게 깊은 인상을 남긴다. 자화상들과 가족의 사진들을 찢어내고 그것들을 다시 바늘과 실로 꿰매어 새로운 이미지들을 만들어낸다. 그 이미지들은 그로테스크하고 불쾌할 뿐 아니라 공포감을 자아낸다. 형태를 파편화하고 분리한 후, 상이한 관계들 속에 다시 합성한다. 이것이 졸타우만의 형상화 방식인 '사진 깁기'이다. 사진 깁기의 과정에서 생겨난 혼합물들은 〈생식적인generativ〉과 〈생식 초월적인transgenerativ〉 연작에서 보듯이 서로 다른 세대들로 이루어진 여러 가족 구성원의 벌거벗은 신체 부위들을 하나로 통합한다. 가족 내의 세대 연속과 세대 결합이라는 주제가 형상화된다.

졸타우의 작품에서 벌거벗음과 여성성, 노년의 여성은 어떤 기능을 하며, 사진을 찢고 꿰매는 행위가 의미하는 바는 무엇인가. 이 장에서는 졸타우의 연작 〈생식적인〉과 〈생식 초월적인〉을 중심으로 생식성과 세대 구성의 문제를 살펴보고, 이어 나이 든 여성 묘사를 혐오하는 미술 전통을 졸타우가 어떤 식으로 전복하고 있는지를 논의하기로 한다.

생식성과 세대 구성

◇◆◇

아네그레트 졸타우는 1970년대 자화상을 시작으로 1980년대 초에는 두 번의 임신과 출산 경험을 예술적으로 가공하였다. 당시에는 임신한 몸이나 분만의 현장을 보여주는 비디오 퍼포먼스가 사회·문화적 금기였다. 졸타우는 가장 개인적이고 내밀한 경험을 굉장히 솔직하게 그리고 가장 현대적인 매체적 수단을 가지고 예술적 형태로 바꾸어놓았다. 그 후 〈어머니의 행복Mutter-Glück〉을 통해 어머니로서의 역할과 예술가로서의 자기 정체성 사이에서의 고민을 표현하였다. 이후 1994년과 1999년 사이에 나온 연작 〈생식적인〉에서 육체 관련 주제를 세대 관계의 문제로까지 확장하였으며, 2004년부터는 그 형태를 다소 변형해 현재까지 꾸준히 작업해오고 있다. 1999년까지는 졸타우 자신, 그녀의 어머니와 할머니, 딸, 이렇게 네 명의 가족 구성원들을 작업에 이용하였다. 이후 2004년부터는 남편과 아들의 사진까지 세대 구성 작업에 수용하고 있다. 그리고 이 연작을 '생식 초월적인'이라고 일컫는다. 두 연작 모두 완결된 작품이라기보다는 현재까지도 진행 중인 작업이다.

'생식성generativity'은 원래 개체 번식을 통해 생물학적으로 세대를 이어가는 현상을 지칭한다. 인간의 생식은 성행위, 임신, 출산, 양육과 같은 여러 단계의 과정을 거치며 생물학적, 생리학적인 요인만이 아니라 문화, 법, 도덕, 종교 등 여러 가지 사회 요인에 영향을 받는다. '생식성'은 후손을 지향하는 중장년층 개인의 생물·심리학적 성

젠더 몸 미술

향과 생물, 심리, 사회적으로 세대를 이어가며 살아가는 복합적인 인간적 현상을 지칭한다. '생식성' 개념은 정신분석가이자 정신분석적 자아 심리학의 대표자인 에릭 에릭슨Erik H. Erikson이 그의 평생주기론에서 성인기의 특징을 나타낸 것에서 유래한다. 생식성은 자신의 자식을 생산하는 것, 다시 말해 생식기(성기기)의 결과인 생식과 관련된다.[2] 그렇다고 에릭슨은 생식성 개념을 '성기성geniality'의 결과로서 아이를 낳고 양육하는 생식을 의미하는 것으로만 한정하지는 않는다. 에릭슨에 따르면 생식성은 생산성이나 창조성과는 달리 성으로부터 탈피하는 탈성화의 경향을 함의한다. 즉 신체적으로 생산하는 것뿐 아니라 성적 필연성에서 벗어나 정신적으로도 차세대를 생산한다는 함의가 생식성 개념에 내재한다.[3]

졸타우는 육체적이고 몸적인 자기 체험을 예술적인 실행으로 조형화한다. 그녀가 여성을 '생식적'으로 보는 방식은 여러 층위에서 이루어진다. 하나의 인물 형태 혹은 여러 여성 인물을 묘사한 졸타우의 작품에서 나이 들면서 육체가 변형되는 과정이 다양한 세대의 여성들의 육체 조각들로 나타나는데, 그 조각들이 새롭게 합성된다. 그 사진들은 여성들이 생의 여러 단계를 거치면서 노화되는 과정을 보여준다. 그러나 갈라진 틈들이 가시화된다. 이때 실은 아네그레트 졸타우에게 균열들을 서로 관련짓고 결속하는, 이른바 뭔가를 연결하고 수선하는 의미를 지닌다.

세 폭의 사진 〈생식적인〉과 〈생식적인 음화generativ negativ〉는 1994~2005년에 걸쳐 나온 작품들이다. 이 사진들에서는 인생의 여정에서의 균열들이 마치 삶의 흔적인 주름들처럼 가시화되어 있다. 네 세대의

[그림 1] 아네그레트 졸타우, 〈생식적인—딸, 어머니, 할머니와 함께〉, 1994~2005

여성들로만 구성된 이 사진은 증조할머니, 할머니, 어머니, 딸을 통해 모계상의 연관성들을 나타낸다. 목발에 의지하고 있는 증조할머니는 증손녀의 젊은 가슴을, 증손녀는 증조할머니의 축 늘어진 가슴들을 달고 있고, 그녀의 시선으로 이 세계를 바라본다. 하지만 육체들이 머리나 가슴 부분들로 정렬되고 있을 뿐 아니라 왼쪽에서 오른쪽으로 육체들의 순서가 바뀌어 있다.

세대가 다른 네 명의 여성들은 편안한 자세로 정면을 향해 미소를 지으며 카메라 앞에 모습을 보인다(그림 1). 가장 먼저 눈에 띄는 것은 사진 안에 있는 수많은 틈들과 이음매들이다. 검정 실로 거칠고 불규칙하게 스티치를 해 '이어붙인' 결과물은 사진 콜라주이다. 사진 콜라주에서 신체 부위들은 본래의 자리에 있지 않고, 위치가 뒤바뀌어

젠더 몸 미술

[그림 2] 아네그레트 졸타우, 〈생식적인 음화〉, 1994~2005

있다. 오른쪽 금발 여성의 젊은 육체에는 아래로 축 처진 가슴이 보이고, 반면 목발에 지탱하고 있는 노파의 얼굴에는 주름 하나 없이 매끄럽고 팽팽한 이마가 두드러지게 보인다. 마찬가지로 가슴과 이마는 물론 입, 눈과 목 부위도 서로 다른 육체로 콜라주되어 있다.

그들이 나란히 등 뒤로 팔짱을 끼고 서로 맞닿아 있으면서 일종의 대열이 편성된다. 다리를 나란히 곧게 세우고 있는 가운데 두 여성은 지면에 곧게 서 있다. 배경의 밝은 회색은 살색이 더 자연스럽게 돋보이게 하는 효과를 자아낸다. 그로 인해 서로 다른 신체 부위의 각기 다른 피부 톤, 체모, 주름, 불거진 힘줄, 색소 반점들까지 낱낱이 알아볼 수 있다. 노화된 육체의 일반적인 특징들이 강조된다.[4] 이 육체들만의 특별한 사적 내밀성을 관람자는 사진 제목 '생식적인——딸, 어머

니, 할머니와 함께'를 통해 경험하게 된다. 네 사람이 열을 이루고 있는 것에서 계보학적 특성이 드러난다. 사진은 여러 세대가 함께 찍은 가족사진 이상으로, 또 연령의 표현이나 행동의 연출 이상으로 여성주의적 관점에서 고찰할 수 있는 여지를 제공한다.[5]

2004년부터 나온 가족사진들, 〈생식 초월적인—아버지, 어머니, 딸, 아들〉과 특히 〈생식 초월적인 음화〉에서 졸타우는 남성과 여성의 신체 부위와 생식기를 뜯어내어 가족 구성원들인 어머니, 아버지, 아들, 딸 간에 바꿈으로써 페티시라는 프로이트의 도상학을 직접 이용한다(그림 3).

남성을 중심으로 한 여성들 간의 관계는 가부장적 질서를 따른 것이다. 그러나 졸타우의 〈생식적인〉은 이러한 질서 관계를 모반한다. 전통적인 가족사진을 졸타우는 모계적인 것으로 바꾸어놓았다. 육체적 노화와 쇠퇴, 임박한 죽음의 현재성, 생식적인 힘 등은 모두 자기 확인의 순간이다. 그러한 자기 확인은 전적으로 여성들 간의 모계적이고 정신적인 관계에 근거한다.[6] 이 작업에서 인상적인 것은 상처 입고, 갈기갈기 찢긴 몸이다.

카니발리즘적으로 파편화하는 과정이 두드러지지만 동시에 치유의 과정, 이른바 재복구가 시도되고 있는 점이 흥미롭다. 재복구는 사진 깁기와 합성을 통해 이루어진다. 서로 일치하지 않거나 일치해 보이지 않는 부위들을 한데 합성함으로써 과거, 현재, 미래라는 선형성에 기반한 시간과 의식을 무효화한다. 서로 다른 세대의 신체 부위 콜라주는 현재의 시간 속에 과거와 미래가 동시에 현재화되는 초월적인 시간 의식을 보여준다.

젠더 몸 미술

[그림 3] 아네그레트 졸타우, 〈생식 초월적인—아버지, 어머니, 딸, 아들〉, 2004~2005

　졸타우는 〈생식적인〉 작업의 남은 사진 조각들을 스캔한 후 컴퓨터 디지털을 이용해 그것을 환상적인 형상으로 만들어내었다. 육체를 감싸고 있는 외피도 없이 기이하게 하이브리드한 형상들을 보여준다. 남은 사진 조각을 일종의 리사이클링 처리 방식으로 재활용한 것이 2002년에서 2010년에 걸쳐 나온 연작 〈여성 하이브리드female hybrids〉와 〈트랜스 하이브리드trans hybrids〉이다. 이 연작에서는 하이브리드한 형상들에 여성적인 속성 혹은 생식 초월적인 속성들을 부여하였다.

　졸타우의 사진 깁기에서 중요한 것은 전시에서 가시화되어 제시된 뒷면이다. 사진 인화지의 흰 배경 위에 검정색 실들이 거의 추상적인 구성들을 이루고 있다. 여기서 언급된 예에서는 사람들의 윤곽을 예감할 수 있다. 동시에 그 윤곽들은 특별히 긴 스티치로 인해 서로 연

결될 수 있는 것처럼 보이고, 관계의 망을 볼 수 있게 한다. 여기서 에릭슨이 말한, 부모와 자식 관계의 상호 형성적인 측면인 '상호성'을 엿볼 수 있다. 즉 졸타우의 연작 〈생식적인〉과 〈생식 초월적인〉은 생식을 주제로 삼으면서, 성적 필연성에서 벗어나 신체적으로 생산하는 것뿐 아니라 이것을 초월하여 정신적으로도 차세대를 생산한다는 함의를 담고 있다. 에릭슨에 따르면 부모가 자식을 일방적으로 양육하는 것이 아니라 자식에 의해 부모도 성장한다는 의미에서 생식성은 상호적 개념이기도 하다.

관람자들을 혼란스럽게 하는 것은 젊은 몸과 늙은 몸이 그녀의 사진 바느질에서 대비되면서 콜라주 기법으로 인해 상호 교차되고 있는 점이다. 맨 오른편 젊은 여성의 신체 부위에서 우리는 빙켈만이 말한 '건강한 살 위로 부드럽게 당겨진 것' 같은 피부를 보게 된다. 그 결과 그 여성이 고전주의 이상에 따른 젊고 아름다운 여성으로 느껴진다. 하지만 매끈하고 팽팽한 젊은 피부가 할머니의 주름진 이마와 늘어진 가슴으로 바느질되면서 그녀의 미래와 대면하게 된다. '가족 내부의 관계 콜라주'인 졸타우의 사진이 갖는 특성화는 가족 초상 혹은 세대 초상과 같은 개념으로 확장되어야만 한다. 이 초상에서 특별한 것은 이 육체의 어느 것도 고정되고 제한된 것으로 표현되고 있지 않은 점이다. 하나의 육체가 다른 육체에서 다시 발견되고 그 육체와 서로 교차한다. 이렇게 이미지적인 수단들을 통해 계보의 원리는 모계 선형적인 연관 관계로 나타난다.[7] 여성의 육체에서 다른 육체가 나오는 분만이 〈생식적인〉에서는 개별 여성의 몸의 운명으로 주제화된다. 이는 생산적이면서도 파괴적 과정인 사진을 찢고 깁는 행위를 통해 실행된다.[8]

젠더 몸 미술

여성의 세대 계승을 강조함으로써 연작 〈생식적인〉은 으레 가부장적 세대 원리에 맞선 기획으로 이해되었다. 하지만 졸타우가 작품에 남편과 아들을 등장시킨 2004년 이후에 나온 〈생식 초월적인〉을 기점으로 졸타우의 작품은 여성주의적인 표현을 넘어선다. 오히려 그녀의 사진들에서는 인간 육체에 기초하는 세대 구성의 원리가 더 크게 부각된다.[9]

졸타우의 사진 바느질의 원리는 육체와 연령, 세대의 경계를 깨고 새롭게 배열하는 데 있다. 하지만 그림 속 네 여성의 배열은 그 원리에 모순되는 것처럼 보인다. 연령의 묘사는 특히 각 연령 그룹의 사회적 위치와 가족의 혈통을 보여주는 데 기여한다. 하지만 〈생식적인—딸, 어머니, 할머니와 함께〉에서 연령 단계의 순서는 전통과 일치하지 않는다. 젊음에서 노년으로의 발전은 졸타우에게서는 왼편에서 오른편으로 이루어지지 않고, 그 반대이다. 왼편 가장자리의 노인이 열의 발단을 형성한다. 양쪽 목발을 통해 이 인물은 전통적인 모티브를 내보이지만, 지팡이는 다시 노년의 쇠약함이나 무력함의 표시로 떠오른다.

사진 〈생식적인〉은 얼핏 생애 주기 모티브를 연상시킨다. 상승과 하강 혹은 인간 생명의 성장, 전성기, 쇠락의 단계들을 보여주는 것 같다. 네 여성은 마치 인생을 사계절에 비유하듯 일종의 연령도식을 연상시킨다. 그러나 그러한 연상은 이내 깨진다. 생의 과정은 선형적인 것과는 전혀 다른 것임을 졸타우는 역설한다. 오히려 삶에는 단절과 균열이 존재한다. 졸타우는 그것을 사진 콜라주의 물질성을 통해 보여준다. 까만 실들이 인화지의 갈라진 균열들을 서로 연결하고 있다. 세대들과 마찬가지로 개인들의 관계가 서로 뒤섞여 상징화되고

있으며, 관계들의 이른바 선형성이 불분명해지고 그 관계들의 복잡성이 시각화된다. 사람들은 묻기 시작한다. 이미 생애를 나누는 시기 내지 단계들 그 자체로 규범화의 계기를 묘사하는 것은 아닌지, 그리고 각각의 '적합한' 육체 모델들과 사회적 역할들의 배열이 단지 거기에서 비롯한 논리적 결과에 불과한 것은 아닌지를 묻게 된다. 졸타우의 작업 〈생식적인〉은 연령에 따른 특성을 부여하고 세대와 연관짓는 것을 부정하고 해체하는 것에 대한 변론으로 읽힐 수 있다. 그것은 새로운 시각적 모델로 나타난다. 말하자면 연령과 세대 관계들이 몸의 교차 원리에 따라 시각화된다. 여성의 노화되는 과정의 몸을 시각화하는 졸타우의 작업 〈생식적인〉은 부드럽고 팽팽한 젊은 피부와 마찬가지로 주름과 검버섯이 분명하게 두드러지는 것으로 이어지는데, 이는 노년과 청춘의 분명한 전통적인 대립 쌍에 해당한다. 이와 같이 아네그레트 졸타우의 작업이 갖는 잠재력은 그녀의 혁신적인 연령 개념과 세대 개념에서 찾을 수 있을 것이다.

여성과 노화──'늙은 여자'의 미술적 재현
◇◆◇

앞에서 살핀 것처럼 졸타우는 세대 구성의 문제를 표현하는 동시에 여성과 노화라는 주제를 전면에 내세운다. 특히 사진 깁기 작업을 통해 정형에 기반한 미의 이상들을 과감하고도 노골적으로 파기한다. 사진은 젊은 여성의 나체를 보여주지만 수많은 가슴이 기워져 있

젠더 몸 미술

는 여성의 몸은 결코 아름다움을 자아내지 않는다. 졸타우의 사진에서 포르노그래피적인 요소는 찾아볼 수 없다. 오히려 여성의 몸을 통해 졸타우는 전통적인 미학에 항의하고 포르노그래피에 대해서도 냉소적인 태도를 취한다. 졸타우는 고유한 예술적 형태와 이미지 레퍼토리를 가지고 줄곧 성, 가족, 조상 등을 해부하듯 탐구해오고 있다.

연작 〈생식적인〉은 여성 정체성 찾기의 한 형태로서, 노화로 인한 여성의 외적 변화를 반영하고 있다. 졸타우는 다음과 같이 말한다.

나는 할머니 댁에서 컸는데, 할머니가 돌아가시면서 나는 나 자신의 덧없음과 대면하게 되었다. 그것으로부터 여성 고유의 속박을 표현해야겠다는 생각이 들었다. 나의 딸에서 시작한 것이 딸아이의 증조할머니에까지 이르렀다. 가부장적인 계승에다가 나는 세대들의 모계 선형적인 연결과 교체를 한데 대치하고자 했다. 다시 말해 젊은 여성이 이미 늙은 몸을 지니고 있고, 나이든 여성이 아직 젊은 육체를 자신에게 지니고 있다. 고통스러운 과정이 눈에 띄게 남아 있다.[10]

출산 가능한 연령을 훌쩍 넘긴 늙고 병든 몸을 드러낸다는 것은 문화사적 전통에 미루어볼 때 금기를 깨는 것만큼이나 도발적이다. 그러한 이유로 1994년 여름 디첸바흐 시장은 졸타우의 사진 〈생식적인—딸, 엄마, 할머니와 함께〉를 디첸바흐 시청에서 열린 '노년의 미학' 이동 전시에서 철거하도록 했다. 이 사진에서 늙은 여성의 그대로 드러난 육체가 주는 혐오감이 방문객의 도덕관을 손상한다는 이유에서였다. 특히 무슬림들에게는 더욱 그러할 것이라는 것이 철거

의 주된 이유이다. 이어 아우크스부르크에서도 검열을 거쳐야 했고 사진은 전시회의 개막식 전에 아주 잠시만 전시되었다. 사진이 지나치게 충격적이고 역겹다는 이유에서였다.[11] 1995년 여름 프랑크푸르트 출판업자 지크프리트 운젤트^{Siegfried Unseld}는 '젠더 연구' 연작으로 주어캄프 출판사에서 발행한 책『몸의 두드러짐에 관해^{VonL'Origine}^{du monde〉(1866)der Auffälligkeit des Leibes}』에서 졸타우의 사진 네 장을 삭제하였다. 그가 내세운 근거는 추한 것을 의식적으로 추구한 미학을 수용할 수는 없다는 것이었다. 함부르크의 미술 공예 박물관에서 전시하는 동안에도 졸타우는 뒤늦게 익명의 편지를 한 통 받았다. 편지는 '퇴폐 예술. 공공연하게 병든 뇌에서 비롯된 것'이라는 내용을 담고 있었다.[12]

그렇다. 졸타우의 작품에서 볼 수 있는 여성은 결코 아름다운 몸을 드러내지 않는다. 젊은 여성에서 노년 여성에 이르기까지 있는 그대로의 모습을 가감 없이 보여주되 신체 부위를 임의로 합성한다. 특히 노년 여성을 재현하는 일은 미술에서는 좀처럼 찾아보기 어렵다. 노년에 관한 문헌들을 보면, 대개 노인은 여성이나 아이와 마찬가지로 사회적 계층, 지위, 직업, 생활양식과 무관한 주변 집단으로 치부되어왔다. 중세와 르네상스 시대만 보더라도 신체적, 정신적 취약점이나 사회적 열등성, 정치적 영향력의 상실이란 측면을 부각하면서 노인을 폐 질환자, 외국인, 극빈자와 함께 분류하고 배제했다. 당시 부역이나 공납의 면제가 노인을 배려하기 위한 것이었다 하더라도 노인들을 오히려 주변적인 존재로 만드는 데 기여하였다.[13] 그중에서도 노년의 여성은 여성이라는 성과 나이 때문에 이중적으로 주변화될 수밖에 없었다.

젠더 몸 미술

더욱이 노령은 신체와 영혼 모두에 영향을 미칠 수 있는 것으로 간주되었다. 그러한 견해는 다음과 같은 세 가지 관점에서 비롯한다. 첫째, 사람이란 육체와 영혼이 하나라는, 심신 일체의 존재라는 생각에서 비롯된다. 둘째, 노년기에 육체와 영혼이 분열되는 것은 아니지만 육체와 영혼이 서로 대립된 방향으로 발전한다는 견해에 근거를 둔다. 셋째, 육체와 영혼이 뚜렷하게 분리되어 있다는 생각에서 육체를 폄하해온 것을 들 수 있다.[14] 어느 관점이 되었건 노년에 대한 부정적인 시선은 공통적이다.

르네상스기 의학 문헌들에서 볼 수 있는 생애 단계의 도해들은 대부분 남성에 초점을 두고 있다. 다만 눈에 띄는 것은 일부 저술들에서 나이 든 여성의 몸에 나타나는 특수한 변화인 폐경에 대해서만은 별도의 장을 할애할 만큼 노년 여성의 몸에 주목하고 있는 점이다.[15] 문헌들에 따르면 당시 과학적으로나 대중적으로 월경이란 불순하고 해로우며 파괴적인 힘을 지닌 것으로 믿었다. 초기 기독교에서 월경을 이브의 원죄 때문에 여성이 받아야만 했던 저주로 간주한 것이 대표적이다. 그렇다면 폐경은 이브의 원죄로부터 벗어난 해방이어야 하지 않을까? 하지만 아이러니하게도 폐경기 이후 여성은 잉여 물질을 몸에서 배출할 수 없으므로 한층 더 위험한 것으로 간주되었다. 월경의 폐색은 나쁜 체액을 많이 만들어내는데 나이 든 여성은 타고난 열기가 거의 남아 있지 않아 이 물질을 없애거나 통제할 수 없다고 보았다.[16]

노년 여성에 대한 이 같은 반감은 여러 문학작품에서 쉽게 찾아볼 수 있고, 특히 회화에서 뚜렷하게 드러난다. 서양미술에서 젊은 여성의 아름다움을 담은 그림에 비해 노년 여성을 그린 그림은 쉽게 찾아

보기 어렵다. 노년 여성은 화폭에 담을 아무런 이유가 없었다. 아름다움과 사랑, 세속의 즐거움의 표상이던 젊은 여자는 나이가 들면서 그 대척점인 추함과 증오와 고통의 표상으로 전락한다. 여성은 한때 아름다움의 상징이었다가 추함의 대명사로 전락할 수밖에 없었고, 요정에서 마녀가 되었다. 늙은 여성은 아무런 동정도 바랄 수 없었고, 모두에게 버림받은 존재였다. 미술에서 이탈리아 화가들이 늙은 여성을 애써 외면한 것과 달리, 플랑드르와 독일의 화가들은 늙은 여성을 야유하고, 앞다투어 더 끔찍한 모습으로 그리려 했다.

이러한 풍조에서 탄생한 유명 작품으로 플랑드르 화단을 이끈 쿠엔틴 마시스Quentin Matsys의 〈그로테스크한 노파A Grotesque Old Woman〉를 들 수 있다. 생전에 아주 못생긴 인물이던 티롤의 공작부인 마가렛 마울타시의 초상으로 추정된다. 한편으로는 레오나르도 다빈치가 즐겨 그리던 광인과 기형인 그리고 추녀와 추남 등의 드로잉을 참고해 그렸을 것이라고 추정하기도 한다.[17] 이 작품은 흔히 '못생긴 공작부인 Ugly Duchess'으로 불리는데, 이 명칭은 소설 『이상한 나라의 앨리스』 초판본의 공작부인 삽화가 이 그림을 본뜬 것에서 유래한다.

육중한 체구에 얼굴은 원숭이처럼 양악이 돌출해 있고 귀도 유난히 커서 못생긴 것이 두드러져 보인다. 안색 또한 생기라고는 없이 마치 죽음을 목전에 둔 것처럼 검고 음습하다. 머리 장신구부터 반지, 의상까지 한껏 멋을 부렸지만 아름답다는 인상은 전혀 주지 않는다. 오히려 치장과 함께 짧은 목과 어깨를 드러낸 깊게 파인 여성스러운 드레스는 얼굴부터 목살까지 쭈글쭈글하고 축 처진 피부와 대비를 이룬다 (그림 4). 마시스는 추함의 압권을 물렁하고 늘어진 가슴을 애써 위로

추켜올려 부풀어 보이게 한 것에서 찾고 있는 듯하다. 거기에다 마치 누군가를 유혹하듯이 오른손에 들고 있는 빨간 꽃봉오리는 죽음을 향해 가는 이 노파의 모습과는 극명하게 대조되면서 노파의 모습을 더욱 안타깝게 한다. 늙으면 여성성도 없고, 사랑의 감정도 욕망도 없는 것으로 보는 시각이 그대로 담겨 있다. 못생긴 여자를 그린 그림으로 각인되지만 사실은 노년에 대한 부정적인 시선에 더 방점이 가 있다고 하겠다.

스위스의 화가이자 작가, 정치가인 니클라우스 마누엘Niklaus Manuel 의 〈늙은 마녀Alte Hexe〉 역시 노년의 여성을 마녀로 묘사하고 있다. 늙은 몸은 감추어야 할 대상인 것이다. 그런데 마누엘의 이 여성은 아무런 수치심 없이 자신의 몸을 드러내고 있고, 하얗게 세어버린 긴 음모와 축 처진 유방을 강조하고 있다(그림 6). 젊음이 사라져버린 여성들은 가슴 드러내는 일을 대개 부끄러워하지 않는다. 늙은 여인의 가슴은 성적 매력을 자아내지 않기 때문이다. 알브레히트 뒤러Albrecht Dürer 의 〈돈 주머니를 든 노파Altes Weib mit Geldbeutel〉(1507)에서도 노년 여성은 탱탱함이라곤 찾아볼 수 없는 피부, 축 늘어진 젖가슴을 훤히 드러낸 채 빠진 이를 드러내며 웃고 있다(그림 5). 뒤러의 그림에서 노파가 두 손에 움켜쥔 돈주머니는 힘없고, 가련해 보이는 모습과는 대조를 이룬다. 이제 젊음이 사라져버린 여인의 육체에는 어떤 남자도 관심을 갖지 않는다. 그러나 뒤러가 〈노파〉를 젊은 남자의 흉상이 그려진 〈젊은이의 초상〉 패널 뒷면에 그렸다는 점에서 젊음과 늙음을 대비해 인생의 덧없음을 상징하고 있음을 알 수 있다.[18]

질병, 죽음과 함께 노화는 인간에게 자연스럽게 나타나는 보편적 현상이다. 인간의 의식과 존재 양식에 커다란 변화를 가져오는 근본

적인 실존적 체험이기도 하다. 그럼에도 유독 여성에게만은 다른 잣대가 작동되어왔다. 늙은 여자에 대해 잔인할 만큼 부정적이던 에라스무스는 『바보 예찬*Encomium Moriae*』에서 늙은 여자에 대해 다음과 같은 비판의 소리를 서슴지 않고 쏟아낸다.

그러나 정말 재미있는 것은, 저승에서 막 돌아온 듯한 송장 같은 할머니가 "인생은 아름다워!"를 끊임없이 연발하고 다니는 것이다. 이런 할머니들은 암캐처럼 뜨끈뜨끈하고, 그리스인들이 흔히 쓰는 말로 염소 냄새가 난다. 그녀들은 아주 비싼 값에 파온을 유혹하고, 쉴 새 없이 화장을 하고, 손에 늘 거울을 들고 있으며, 은밀한 곳의 털을 뽑고, 시들어 물렁물렁해진 젖가슴을 꺼내 보이고, 한숨 섞인 떨리는 목소리로 사그라져가는 욕정을 일깨우려 한다. 처녀들 틈에 끼어 술을 마시고, 춤을 추려 하고, 연애편지를 쓰기도 한다. 사람들은 그런 할머니들을 보고 비웃으며 다시없는 미친 년들이라고 말한다.[19]

노인들에 대한 태도를 보면 16세기 궁정인과 인문주의자들 사이에서 노인은 비난의 대상이었다. 지혜와 박식함은 일반적으로 노인들에게 속하는 것으로 여겨지던 품성이며, 인문주의자들이 가장 중요시한 것이다. 그럼에도 16세기의 가장 위대한 사상가들은 노년을 호의적인 눈으로 보지 않았다. 에라스무스는 이 점에서 무자비했으며, 그가 나열한 바보들 가운데서도 노인은 으뜸이었다.[20] 에라스무스가 『바보예찬』에서 비웃음의 대상으로 삼은 노파의 모습을 앞서 언급한 마시스의 그림은 함축적으로 보여준다. 거울 앞에서 떠날 줄 모르고 치장

젠더 몸 미술

[그림 4] 쿠엔틴 마시스, 〈그로테스크한 노파〉, 1525~1530(오른쪽 위)
[그림 5] 알브레이트 뒤러, 〈돈 주머니를 든 노파〉, 1507(오른쪽 아래)
[그림 6] 니클라우스 마누엘, 〈늙은 마녀〉, 1518(왼쪽)

하는가 하면, 볼품없는 가슴을 서슴없이 드러내면서까지 누군가에게 교태를 부리려 한다는 것이다. 전통적으로 노년 여성에 대한 혐오는 철저히 부정적인 인식을 조장해왔다. 즉 여성은 이중적으로 사회 주변인일 수밖에 없었다.

생물학적 연령기에 따른 여성의 행동 양식은 사회 관습으로 규정되어왔다. 이 관습은 여성을 가족제도와 체제에 순응하게 하는 데 암암리에 기여했다. 여성의 생애 주기라는 것은 철저히 여성을 성적 대상이자 재생산의 도구로 여기는 여성관에 근거한다. 그렇기에 여성의 노화는 개인은 물론 사회마저도 긍정적으로 받아들일 하등의 이유가 없었다. 여성에게 나이 든다는 것이 결정적인 굴레로 작용하게 된 것도 그런 연유에서이다. 여성의 노년이 무가치한 존재가 되는 것, 소멸을 향하는 것으로 간주되었다면 남성의 경우에는 삶의 완성으로서 표상되어왔다. 이를테면 노년의 남성은 어느 정도 삶의 여유와, 성숙, 지혜와 연관되었지만, 이에 반해 노년의 여성은 생물학적 소멸, 추악하고 탐욕스러운 노파의 이미지나 삶의 무상함과 죽음의 알레고리로 이미지화되었다. 노년과 관련해서도, 앞서 살펴본 것처럼 남성은 정신, 여성은 자연과 유비해온 전통적 사고관을 엿볼 수 있다.[21]

다시 본래의 논지로 돌아오면, 임신, 출산, 어머니의 행복을 주제로 다룬 졸타우의 초기 작품들은 자신의 임신한 알몸을 대상으로 삼은 독일 여성 화가 파울라 모더존베커 회화의 연장선 상에 놓여 있다. 그 후 〈생식적인〉 연작에서는 여성 육체의 노화를 도상학적 주제로 삼고 있다. 졸타우의 작품이 거부감을 주는 이유는 주제 면에서 일종의 금기를 깨고 있기 때문만은 아니다. '정상적'이고 '사적인' 몸을 시각

화하는 것 역시 경계 위반적 행위라고 할 수 있다. 오늘날 광고 사진에 익숙한 사람이나 예술적인 표현에 정통한 사람도 졸타우의 벌거벗은 여성들을 거리낌 없이 수용하기는 어려울 것이다. 네 여성은 광고나 미술에서 쉽게 볼 수 있는 교태스럽고 관능적인 포즈를 취하고 있지 않다. 오히려 사진이라는 매체는 '육체의 오점', 노년의 징후들을 더욱 적나라하게 드러낸다.

'누드nude'와 '벌거벗은naked'의 구분을 따를 경우[22] 이 여성들은 벌거벗고 있는 것으로 보인다. 말하자면 누드화의 장르를 거부하거나, 적어도 여성 누드에 다른 차원의 의미를 부여하고 있다. 졸타우의 작품은 몸의 실존을 경험하게 한다. 특히 노년 여성의 늙고 아픈 몸은 노화가 자연스러운 생물학적 변화임을 시사하면서, 지나온 고단한 삶의 흔적이 거기에 아로새겨져 있음을 보여준다. 그 때문에 여성의 노화된 몸을 바라보는 관람자는 연민의 시선과 함께, 타인과 자신을 아우르는 '우리'의 차원으로까지 연대감을 형성하게 된다. 여성의 경우 임신, 출산, 수유 등의 경험과 고된 가사 노동은 몸의 변화와 고통을 더 분명하고 민감하게 인식할 수 있게 한다. 졸타우의 사진 속 여성들은 바로 그러한 여성들의 연대를 강조한 것이라고 하겠다.

금기와 수치심의 한계를 극복하게 되면서, 20세기 중반 이후부터 줄곧 지금까지 볼 수 없던 신체 영역들이 드러난다. 예컨대 'Vettel'(심술궂고 요사스러운 노파)은 15세기에 나온 단어로, 늙은 여자를 폄하하는 의미의 라틴어 단어 'vetula'(할망구)에서 유래한다. 이 두 단어 모두 늙은 여성에 대한 혐오를 내포하고 있으며, 이후 '마녀'로까지 의미가 확대되었다. 말하자면 노파의 이미지는 친밀감, 수치심, 혹은 좋은 취

향 같은 것의 경계를 훼손하는 것과 연관된다.[23] 음탕하고 역겨움을 자아내는 늙은 여성의 토포스는 문화사를 관통한다.

빈프리트 메닝하우스Winfried Menninghaus는 역겨움에 관한 연구에서 고전주의 미술이 아름다운 이상적 육체를 구성하는 과정에서 젊지 않은 육체들을 어떤 식으로 배제해왔는지를 보여준다. 예컨대 빙켈만이나 헤르더는 주름과 연골 혹은 지방층을 아름답지 못하고 역겨운 것으로 정의한다.[24] 그것들은 그리스 미술에서 발견할 수 있는 피부의 이상에는 반하기 때문이다. 메닝하우스에 따르면 '늙고 추한 여성'의 형상에는 역겨움의 담론에서 논의되는 거의 모든 결함들을 하나로 일치시키는 판타스마를 발견할 수 있다. 즉 "주름, 주름살, 사마귀, 입과 하반신을 크게 벌리고 있는 것, 아름답게 부풀어 오르는 대신 옴폭하게 들어간 공동들, 불쾌한 냄새, 역겨운 간계들과 죽음에의 임박, 썩어가는 시체",[25] 바로 이러한 육체적 특징들을 졸타우의 연작 〈생식적인〉은 보여준다. 탄력 없이 아래로 축 처진 가슴, 배꼽 주변에 둥글게 파인 공동들이 그 예이다. 나이 든 여성의 발목 관절에 감긴 붕대는 그러한 육체의 쇠락을 단적으로 말해준다.

늙어가는 여성의 육체를 대면했을 때의 불편한 마음의 기원은 문화사적으로 훨씬 더 거슬러 올라간다. 중세 시대의 아우구스티누스와 토마스 아퀴나스는 '여성의 존재 이유인 분만'을 다음과 같이 설명한다. 모성이 여성들을 섹슈얼리티와 죄에서 구원할 것이다.[26] 나이 들어 재생산 기능을 더 이상 수행할 수 없는 여성들은 자연의 질서, 신적으로 주어진 질서에 위배되는 것으로 간주되었으며, 철저하게 주변화되고 배제되었다.

젠더 몸 미술

사진 깁기

◇◆◇

졸타우의 사진들이 충격을 자아내는 결정적인 근거는 육체의 품위와 완전성 내지 고결함을 훼손하고 있는 데 있다. 졸타우는 이미지에 대해서만이 아니라 육체에 대해서도 폭력을 행사한다. 금기를 깸으로써 그녀는 인간의 육체 이미지들과의 매체 통상적인 교류를 비판한다. 졸타우의 사진 깁기가 지닌 공격성은 급진적인 자아 연관성에 있다. 가위, 바늘, 실은 기이하게 변형된 괴물의 형상을 보여주기 위한 보조 수단이다. 언제나 눈, 코, 입이 해당되는데, 그것들로부터 무시무시한 새로운 얼굴과 몸이 구성된다. 미술가의 실만이 그녀의 폭발적이고 그로테스크한 윤곽을 지탱해준다. 졸타우가 구사하는 단호함은 그녀 개인의 상태를 인지하는 강도와 일치한다. 바늘과 실로 그려진 얼굴들이 우리 눈에 포착되는데, 왜냐하면 우리는 그것을 아직 본적이 없기 때문이다.[27]

졸타우는 현실의 복사물들을 해체, 분해한다. 분해된 조각들은 사진을 찢고 다시 실로 꿰매는 작업을 통해 새로운 이미지로 통합된다. 졸타우의 사진 깁기는 앤디 워홀이 초기에 하던 실로 꿰매는 실험들보다 7년가량 앞선 것이다. 사진의 앞면에서는 실과 꿰매진 조각들이 하나의 조형적 형상을 드러내고, 사진의 뒷면에서는 실과 꿰맨 자국들이 인간 형상의 실루엣을 '그린' 선들로 드러난다.

사진 깁기에서 졸타우는 실제 촉각적인 실을 사진이라는 재료에 처음으로 연결했다. 졸타우 자신이 명명하고 정초한 '사진 깁기'는 서

로 다른 현실을 하나로 연결하는 콜라주의 전통 위에 있다. 하지만 사진 콜라주에서는 접착제로 연결 작업을 하는 데 반해, 사진 깁기에서는 말 그대로 각 부분이 까만색 실들로 한데 꿰매진다. 이로 인해 사진 깁기는 마치 직물과도 같은 형태를 띠게 된다. 이처럼 뜯어내고 찢는 과정에서 졸타우는 뭔가를 파괴하고 해체하기보다는 거기에서 새로운 의미 연관들을 발견하고자 한다.

이 작업들에서 졸타우는 촬영된 것들의 안쪽을 그것이 얼굴이건 몸이건 조각조각 찢는다. 이런 방식으로 얻은 육체 파편들을 그녀는 순서대로 새롭게 합성하고 한데 깁는다. 옛날 외피 안에 육체의 내부가 새롭게 생겨난다. 인물의 파편화가 관람자에게는 지각의 혼동을 불러일으킨다. 사진의 전면에 의식적으로 사용한 실들 때문에 작업의 뒷면에는 자연스럽게 하나의 이미지가 생겨난다.[28]

아네그레트 졸타우의 예술 재료와 개념의 출발점은 여성의 몸이다. 직접 느끼고 몸으로 체험하는 것이 매체적 성찰의 중심에 놓인다. 졸타우는 30년 넘게 자신의 이미지와 씨름해왔다. 감각적으로 만질 수 있는 사진을 꿰매고 깁는 작업에서 내적 세계를 찢어 뜯고 그렇게 생겨난 상처들을 다시금 실과 바늘로 봉합한다. 까만 면사는 1970년대 이후 아네그레트 졸타우를 특징짓는 것 중의 하나이다. 개개의 조각을 결합하는 실은 바늘 구멍의 흔적들과 함께 폭력, 훼손, 상처를 표현한다. 깊고 눈에 띄는 상처들을 남기는 것이다. 하지만 극단적이고 무자비해 보이는 졸타우의 작업들은 자아에 대한 탐색이면서, 인간의 정의 그 자체에 대한 보편적인 탐색으로 이어진다.

아네그레트 졸타우에 따르면, 〈생식적인〉 사진 연작에서 실의 속성,

젠더 몸 미술

즉 꿰매는 속성을 통해 인생행로에서의 균열들이 상징화된다. 그녀는 육체와 정신을 동등한 가치를 지닌 것으로 연결하기 위해 육체적인 과정을 자신의 미술에 끌어들인다. 정신이 육체보다 우위에 놓이고 육체를 비천하고 더러운 것으로 여기는 역사와는 다르다.

관람자를 자극할 뿐 아니라 육체적 고통까지도 야기할 수 있는 경계 위반은 졸타우가 매체를 다루는 데서 기인한다. 인화지에서 신체 일부분들을 찢어내는 행위는 사진 종이의 하얀 갈라진 틈들 위로 현존한다. 게르노트 뵈메Gernot Böhme은 졸타우의 사진들을 볼 때 생기는 불쾌함의 반응을 이미지 화용론으로 설명한다. 이미지 화용론에 의하면 우리는 이미지들을 모사된 것의 재현들로서 이해하는 데 익숙하다.29 따라서 졸타우가 이미지에 폭력을 행사하고, 그 이미지들에서 벌거벗은 인간의 몸을 재현한다면 폭력은 여러 층위에서 이루어지는 것이라고 할 수 있다. 뵈메에 따르면 예컨대 광고의 '공공연한' 몸과 다르게 벌거벗은 '내밀한' 몸들을 구경하며 서 있는 것 자체가 이미 수치의 계율을 손상하는 것이며, 그들의 품위와 고결함을 훼손하기 때문이다.30 다른 미술 매체에서보다 더 강력하게 사진에서는 '이미지 표면'의 손상을 묘사된 신체에 대한 공격으로 지각하게 되고, 사진적 재현과 실제 육체는 환유적인 것으로서 서로 긴밀하게 연결된 것으로 느끼게 된다. 사진 이미지의 이러한 특성은 사진 매체의 고유한 특성과 한데 어우러져 거의 완벽한 환영의 공간을 생산할 수 있다.

바느질된 실은 한편으로는 치유와 복구, 즉 균열과 단절들의 상징적인 수리 과정을 의미하지만 다른 한편으로는 사진의 표면을 뚫고 지나간다는 측면에서는 폭력과 상처와 연결된다. 졸타우에게 바늘과

실은 각 세대를 연결하고 결속하는 형식적인 수단이다. 전 작품에서 바늘로 꿰매는 것은 각 사진 앞면만이 아니라 뒷면에까지 영향을 미친다. 따라서 양 측면이 동일한 가치의 고찰을 요구한다. 앞면은 삶의 여러 단계를 육체적 변화 과정을 통해 보여준다. 반면에 뒷면에 새겨진 불규칙한 그물의 매듭들은 다른 차원에서 비가시적이지만 몸으로 느낄 수 있는 것을 인지하게 해준다. 이미지적인 상호작용이 내부와 외부에서 이루어지고 있는 셈이다.

늙음, 장애, 고통, 병, 죽음은 인간의 유한성을 연상시키는 조건이다. 졸타우는 여러 세대에 걸친 여성 신체를 표현함으로써 몸의 육체적 실존과 유한성을 역설한다. 언젠가는 죽게 되고 계속 변화하는 취약한 몸을 지니고 산다는 것이 무엇을 의미하는지 그리고 그것이 어떻게 느껴지는지를 표현하고 있다. 몸의 노화는 시간이 흘러가면서 진행되는 자연스러운 과정이다. 따라서 유한하고 무기력한 몸, 고통받는 몸의 재현은 결국 물질로서의 육체가 얼마나 연약한 존재인지를 깨닫게 해준다. 또한 졸타우의 사진은 온전한 몸만이 공공연하게 전시되고 인정받으며 이상화되어온 관습에 도전한다. 다시 말해 졸타우의 사진과 사진 깁기 행위는 대상화되고 정형화된 신체의 재현이 가지는 이데올로기적 의미를 파괴하는 행위이기도 하다.

젠더 몸 미술

주석

1부 1장

1) 에이드리엔 리치/김인성 옮김:『더 이상 어머니는 없다』, 평민사, 2002.

2) 엘리자베트 바댕테르/심성은 옮김:『만들어진 모성』, 동녘, 2009.

3) 엘리자베트 벡게른스하임/이재원 옮김:『모성애의 발명』, 알마, 2014.

4) 아리스토텔레스는 월경은 질료이며 정액은 거기에 형상을 부여하는 것이라 생각했다. 따라서 인간의 미덕인 지성은 남성에 의해서만 전달되었다.

5) 엘리자베트 바댕테르: 앞의 책, 30쪽 이하 참조.

6) 같은 책, 146쪽 참조

7) 크리스티나 폰 브라운/엄양선 · 윤명숙 옮김:『히스테리: 논리 거짓말 리비도』, 여이연, 2003, 37쪽 참조.

8) 라나 톰슨/백영미 옮김:『자궁의 역사』, 아침이슬, 2001, 28쪽 참조.

9) 바바라 크리드/손희정 옮김:『여성괴물, 억압과 위반 사이』, 여이연, 2008, 115쪽 이하 참조.

10) 크리스티나 폰 브라운: 앞의 책, 37쪽 참조.

11) 프로이트는 '바기나 덴타타'라는 개념에 대해 논의한 적이 없다. 프로이트의 이론에서 거세는 아버지로부터 오는 위협이다. 프로이트에 따르면 어머니의 육체는 거세 공포를 환기하지만 어머니의 성기 자체가 거세하겠다고 위협하는 것은 아니다. 바바라 크리드는 프로이트가 거세 불안의 중요한 부분을 건드리지 않고 있다는 점을 메두사 신화에 대한 프로이트의 분석을 통해 증명하고 있다. 이에 대해서는 바바라 크리드/손희정 옮김: 앞의 책, 202-230쪽 참조.

12) 미하일 바흐젠/이덕형 · 최건영 옮김: 『프랑수아 라블레의 작품과 중세 및 르네상스의 민중문화』, 아카넷, 2004, 493쪽 참조.

13) 같은 책, 483쪽.

14) 줄리아 크리스테바/서민원 옮김: 『공포의 권력』, 동문선, 2001, 152쪽 이하 참조.

15) 로즈마리 베터턴/주은정 옮김: 「작품에 드러난 신체들: 여성의 비재현적 회화의 미학과 정치학」, 윤난지 엮음: 『페미니즘과 미술』, 눈빛, 2009, 313쪽 참조.

16) 같은 책, 315쪽 참조.

17) 거다 러너/김인성 옮김: 『역사 속의 페미니스트』, 평민사, 2007, 18쪽 참조.

18) 주디 시카고 · 에드워드 루시-스미스/박상미 옮김: 『여성과 미술』, 아트북스, 2004, 12쪽.

19) 이명옥: 『센세이션展. 세상을 뒤흔든 천재들』, 웅진지식하우스, 2007, 100쪽 이하 참조.

20) 엘렌 식수/박혜영 옮김: 『메두사의 웃음/출구』, 동문선, 2004, 108쪽 이하 참조.

21) Lisa Tickner: The Body Politic: Female Sexuality and Women Artists Since 1970, Art History, I (1978), pp. 236-251, p. 239.

22) 보르프스베데 화파는 1889년 이후 독일 북부 브레멘 근교 보르프스베데 마을의 시골 풍경을 그리기 위해 모인 작가들의 모임에서 생겨났다. 그들은 주변의 자연환경과 농부들을 낭만적 · 감상적 양식으로 묘사했다. 1890년대 후반 어느 정도 대중적인 인기를 얻기는 했으나 오래 지속되지는 못했다. http://preview.britannica.co.kr/bol/topic.asp?mtt_id=39362.

23) 크리스티라 하베클리크 · 이라 디아나 마초니 공저/정미희 옮김: 『여성예술가』, 해냄, 2003, 122-125쪽 참조.

24) 한국 현대미술 작품 속에 재현된 모성 도상에 대해서는 다음 논문을 참조. 오진경은 한국 현대미술 속 모성 도상을 출산 및 양육과 관련된 '위대한 어머니'의 시각에서 보여주면서, 모성 도상이 사회, 정치, 문화적 맥락에 따라 어떻게 변천해왔는지를 면밀히 추적하고 있다. 오진경: 「한국 현대미술에 나타난 모성도상의 의미」, 《美術史論壇》, 제34호, 한국미술연구소, 2012, 267-294쪽 참조.

25) 요한 야코프 바흐오펜/한미희 옮김: 『모권 1 · 2』, 나남, 2013.

26) Gertrud Bäumer: Die Geschichte der Frauenbewegung in Deutschland, in: Helene Lange/Gertrud Bäumer(Hg.): Handbuch der Frauenbewegung, Band I: Die Geschichte der Frauenbewegung in den Kulturländern, Berlin 1901, S. 104, 엘리자베트 벡게른스하임: 앞의 책, 102쪽에서 재인용.

27) Michelle Vangen: Left and Right: Politics and Images of Motherhood in Weimar Germany, Woman's Art Journal, Vol. 30, No. 2, 2009, p. 28 참조. 중세의 거리를 재현한 독일 브레멘의 뵈트허슈트라세(Böttcherstrasse)는 로젤리우스가 국수주의적인 문화적 비전을 제시하기 위해 독일 문화와 예술품들로 꾸민 거리이다. '파울라 모더존베커 박물관 (Paula Modersohn-Becker Museum)'도 그곳에 세워진 박물관 가운데 하나이다.

28) Ibid., p. 29.

29) Anne Higonnet: Making Babies, Painting Bodies. Women, Art, and Paula Modersohn-Becker's Productivity, *Woman's Art Journal*, vol. 30, No. 2, 2009, 17 이하 참조.

30) 주디 시카고 · 에드워드 루시-스미스: 앞의 책, 20쪽 참조.

31) 휘트니 채드윅/김이순 옮김: 『여성, 미술, 사회』, 시공아트, 2006, 460쪽 참조.

32) 구드룬 슈리/장혜경 옮김: 『피의 문화사』, 이마고, 2002 참조.

33) 옐토 드렌스/김명남 옮김: 『버자이너 문화사』, 동아시아, 2006, 389쪽 이하 참조.

34) Iris M. Young: *Throwing like a Girl and Other Essays in Feminist Philosophy and Social Theory*, Bloomington: Indiana University Press, 1990, p. 161.

35) Ibid, p. 164.

36) 윤민희: 「부드러운 재질과 여성주의 미학」, 《현대미술사연구》, Vol. 14, No. 1, 2002, 37쪽 이하 참조.

37) 김주현: 「여성 신체와 미의 남용──포스트페미니즘과 나르시시즘 미학」, 《美學》, 제55집, 2008, 99쪽 참조.

38) 미하일 바흐찐: 앞의 책, 494쪽 참조.

39) 같은 책, 499쪽 참조.

40) 주디 시카고 · 에드워드 루시-스미스: 앞의 책, 22쪽 참조.

41) Anette Kubitza: *Fluxus, Flirt, Feminismus?. Carolee Schneemanns Körperkunst und die Avantgard*, Berlin 2002, S. 160f.

42) 헬레나 레킷 편저 · 페기 펠런 개관/오숙은 옮김: 『미술과 페미니즘』, 미메시스, 2007, 82쪽 참조.

43) Vgl. Carolee Schneemann: *More than Meat Joy: Complete Performance Works and Selected Writings*, New Paltz, N.Z., Documentext, überarb. Ausg. 1997(1979), S. 234.

44) Vgl. Anette Kubitza: a.a.O., S. 162.

45) 캐롤린 코스마이어/신혜경 옮김: 『페미니즘 미학입문』, 경성대학교 출판부, 2009, 229쪽 참조.

46) 박희경: 「모성 담론에 부재하는 어머니」, 《페미니즘연구》, Vol. 1, 2001, 243쪽 참조.

47) 매릴린 옐롬/윤길순 옮김: 『유방의 역사』, 자작나무, 1999, 11쪽 이하 참조.

48) 같은 책, 40쪽 이하 참조.

49) 린다 노클린/오진경 옮김: 『페미니즘 미술사』, 예경, 1997, 178-180쪽 참조.

50) 헬레나 레킷 편저, 페기 펠런 개관: 앞의 책, 149쪽 참조.

51) Vgl. Anja Zimmermann: Skandalöse Körper, S. 136.

52) 정윤희: 「고기와 (여)성 · 젠더화된 문화적 기호 '고기'와 그 거부로서 탈고기화」, 《뷔히너와 현대문학》, 제33호, 2009, 216쪽 참조.

53) J. Mills: Womanwards: *A Vocabulary of Culture and Patriarchal Society*, Harlow, Longman, Essex, 1989, p. 155, Nick Fiddes: *Fleisch. Symbol der Macht*, Frankfurt a.M. 1993, S. 178에서 재인용.

54) 오펜하임은 초현실주의 그룹의 리더인 앙드레 브르통(André Breton)과 장 아르프(Jean Arp) 등과의 교류로 초현실주의 영향을 많이 받았으며, 만 레이(Man Ray)가 찍은 사진으로 유명하다. 독일 초현실주의 화가 막스 에른스트(Max Ernst)와 열정적인 사랑을 나누었다.

55) 주하영: 「르네 콕스: 흑인여성주체와 탈식민주의적 신체」, 《기초조형학연구》, 13집 5호, 2012, 539-547, 543쪽 참조.

56) 진 로버트슨·크레이그 맥다니엘/문혜진 옮김: 『테마 현대미술 노트』, 두성북스, 2011, 156쪽 참조.

57) 이재원: 「식민주의와 '인간 동물원Human Zoo――'호텐토트의 비너스'에서 '파리 식인종'까지」, 《서양사론》, 제106호, 52쪽 이하 참조.

58) 박형지·설혜심: 『제국주의와 남성성. 19세기 영국의 젠더 형성』, 아카넷, 2004, 108쪽 참조. 바트만에 관한 좀 더 자세한 기록은 다음 논문을 참조. Sander L. Gilman: Black Bodies, White Bodies: Toward an Iconography of Female Sexuality in Late Nineteenth-Century Art, Medicine, and Literature, Critical Inquiry 12, 1985, p. 232 이하.

59) 진 로버트슨·크레이그 맥다니엘: 앞의 책, 156쪽 참조.

60) 박형지·설혜심: 앞의 책, 113쪽 참조.

61) Andrea Liss: Black Bodies in Evidence: Maternal Visibility in Renée Cox's Family Portraits, Marianne Hirsch: The Familial Gaze, 1999, p. 287.

62) Janell Hobson: Venus in the dark: blackness and beauty in popular culture, New York: Routledge, 2005, p. 73 이하 참조.

63) Alice Di Certo: The Unconvebtional Photographic Self-Portraits of John Coplans, Carla Williams, and Laura Aguilar, ScholarWorks@Georgia State University, 2006, p. 34 이하. http://www.africanafrican.com/african%20american%20art/viewcontent1.pdf

1부 2장

1) Vgl. Didier Anzieu: Das Haut-Ich, Frankfurt a. M. 1991, S. 28.

2) Vgl. Wolf-Dieter Ernst: Performance der Schnittstelle. Theater unter Medienbedingungen, Wien 2003, S. 117-156.

3) 〈사이버SM-프로젝트(CyberSM-Projekt)〉와 〈피부 상호 프로젝트(Inter-Skin-Projekt)〉에서 이들은 기술 매체에 힘입어 인터페이스로서 피부의 새로운 가능성을 보여주려 했다. 이는 '인공지능 터치 슈트(intelligente Touch Suits)'가 자극을 감지하여 상호작용하는, 이른바 피부를 통한 대화 가능성 실험이다.

4) 1976년부터 1988년까지 약 열두 차례에 걸친 〈서스펜션(Die Suspensions)〉 퍼포먼스에서 스텔락은 피부에 줄을 삽입하고 공중에 매달려 있다. 이 퍼포먼스에서 그는 중력을 지양

한 일종의 탈육체화를 시도한다. 이때 각각 다른 위치에서 중력에 따라 변화하는, 팽팽하게 당겨진 피부는 일종의 '중력에 의한 경관'을 이룬다. 기계와의 결합을 통해 신체의 확장을 추구한 그는 최근 성형외과술을 이용하여 생명공학 실험실에서 배양한 귀를 자신의 팔뚝 피부에 이식하고 거기에 통신 장치를 장착한다. 현재 진행 단계에 있는 〈또 하나의 귀 Extra Ear〉라는 이 프로젝트 역시 그의 대표적 퍼포먼스이다.

5) Vgl. Anja Zimmermann: Die Negation der schönen Form. Ästhetik und Politik von Schock und Ekel, in: *Frauen Kunst Wissenschaft*, Heft 35, 2003, S. 15.

6) 박주영: 「영원히 지워지지 않는 흔적——줄리아 크리스테바의 모성적 육체」,《비평과이론》, 제9권, 한국비평학회, 2004, 207쪽 이하 참조.

7) Vgl. Birgit Käufer: *Die Obsession der Puppe in der Fotographie. Hans Bellmer, Pierre Molinier, Cindy Sherman*, Bielefeld 2006, S. 251f.

8) Vgl. Birgit Käufer: a.a.O., S. 252.

9) 엘리자베스 그로츠/임옥희 옮김:『뫼비우스 띠로서 몸』, 여이연, 2001, 384-397쪽 참조.

10) 박주영: 앞의 글, 90쪽 참조.

11) 김홍희:『페미니즘 · 비디오 · 미술』, 재원, 1998, 326쪽 참조.

12) Vgl. Wolfgang Brückle: Handschrift, Schreibprozesse, Schreiben mit Blut und die Wahrheit des Materials bei Jochen Gerz und Jenny Holzer, in: Stefanie Muhr, Wiebke Windorf(Hg.): *Wahrheit und Wahrhaftigkeit in der Kunst von der Neuzeit bis heute*, Berlin 2010, S. 167-169.

13) Vgl. Ines Lindner: Die exakte Stummheit des Details. Über Jenny Holzers Arbeit für das Magazin der Süddeutschen Zeitung, in: *Neue Gesellschaft für Bildende Kunst*(Hg.): Gewalt/Geschäfte, 1994, S. 145f.

14) Vgl. Rebecca Horn: *Rebecca Horn. Kunsthaus Zürich 11. Juni-24. Juli 1983*, S. Zürich 1983, S. 38.

15) Vgl. Rebecca Horn: *Rebecca Horn. Zeichnungen, Objekte, Video, Filme: 17.3.-24.4. 1977*, Kölnischer Kunstverein, Köln 1977, S. 92.

16) Vgl. Cara von Pape: *Kunstkleider. Die Präsenz des Körpers in textilen Kunst-Objekten des 20. Jahrhunderts*, Bielefeld 2008, S. 121.

17) 프랑스 미디어 아티스트 니콜 트랑 바 방Nicole Tran Ba Vang 역시 두어바노의 의상과 매우 유사한 의상들을 선보인 바 있다. 드우어바노의 이 의상들은 그의 웹 사이트에서 구매할 수도 있다(http://www.tranbavang.com/photography/). 이 프로젝트에 관한 좀 더 자세한 사항은 다음 사이트를 참조. http://www.medienkunstnetz.de/werke/hautnah/

18) Vgl. Alba D'Urbano: Das Projekt: Hautnah, in: *Kunstform International*, 132, Nov. 1995-Jan. 1996, S. 93.

19) Vgl. Cara von Pape: a.a.O., S. 123.

20) Vgl. Gertrud Lehnert: Zweite Haut? Körper und Kleid, in: Hans-Georg von Arburg

u.a.(Hg.): *Mehr als Schein. Ästhetik der Oberfläche in Film, Kunst, Literatur und Theater*, Zürich/Berlin 2008, S. 94f.

21) 제티퍼 크레이크/정인희 외 옮김:『패션의 얼굴』, 푸른숲, 2001, 96쪽.

22) Vgl. Silvia Eiblmayer: *Die Frau als Bild. Der weibliche Körper in der Kunst des 20. Jahrhunderts*, Berlin 1993, S. 194f.

23) Vgl. Marina Schneede: *Mit Haut und Haaren. Der Körper in der zeitgenossischen Kunst*, Köln: DuMont 2002, 126.

24) Vgl. Ebd., S. 128.

25) 캐럴 J. 아담스/이현 옮김:『육식의 성정치──페미니즘과 채식주의 역사의 재구성』, 미토, 2006.

26) Vgl. Nan Mellinger: *Fleisch. Ursprung und Wandel einer Lust: eine kulturanthropologische Studie*, Frankfurt a. M. 2000, S. 133-149.

27) 캐롤린 코스마이어/신혜경 옮김:『페미니즘 미학입문』, 경성대학교 출판부, 2009, 225쪽 참조.

28) 줄리아 크리스테바: 앞의 책, 116쪽 참조.

29) 박주영: 앞의 글, 83쪽 이하 참조.

1부 3장

1) 아름다운 몸에 대한 환상과 집착이 거의 광기의 수준에 이른 현실을 분석, 진단한 책으로는 다음을 참조. 바트라우트 포슈/조원규 옮김:『몸 숭배와 광기』, 여성신문사, 2004.

2) Ynestra King: The Other Body: Reflections in Difference, Disability and Identity Politics, Ms., March-April 1993, p. 74.

3) 미셸 푸코/오생근 옮김:『감시와 처벌──감옥의 역사』, 나남, 1994, 138쪽 참조.

4) 샌드라 리 바트키/윤효녕 옮김:「푸코, 여성성, 가부장적 권력의 근대화」, 케티 콘보이 외 엮음/고경하 외 옮김:『여성의 몸, 어떻게 읽을 것인가?』, 한울, 2001, 209쪽 참조.

5) 샌드라 리 바트키: 앞의 글, 235쪽 참조.

6) 심상용:「현대 미술에 있어서 몸──해체와 부재의 장」, 피종호 엮음, 『몸의 위기』, 까치, 2004, 52쪽 이하 참조.

7) Michelle Meagher: Jenny Saville and a Feminist Aesthetics of Disgust, Hypatia. *A Journal of Feminist Philosophy*, Vol. 19, Nr. 4(2003), p, 34.

8) 수전 보르도/박오복 옮김:『참을 수 없는 몸의 무거움』, 또 하나의 문화, 2003, 19쪽 참조.

9) Francesca Maioli: Nomadic Subjects on Canvas: Hybridity in Jenny Saville's Paintings, *Women's Studies*, Vol. 40, Nr. 1(2010), p. 70.

10) David Sylvester: *Areas of Flesh, Rizzoli: Jenny Saville*, Gagosian Gallery 2005, p. 14.

11) Francesca Maioli: op. cit., p. 74.

12) Vgl. Jean Baudrillard: Vom zeremoniellen zum geklonten Körper: Der Einbruch des Obszönen, in: D. Kamper/Ch. Wulf(Hg.): *Die Wiederkehr des Körpers*, Frankfurt a. M. 1982, S. 150.

13) Laurence Noël: Jenny Saville: The Body Recovered, in: Concordia Undergraduate Journal of Art History, volume VI (2009-10)
http://cujah.org/past-volumes/volume-vi/essay-13-volume-6/http://cujah.org/past-volumes/volume-vi/essay-13-volume-6/

14) Donald Kuspit: Jenny Saville: Gagosian Gallery, *Artforum International* 38, no. 4, 1999, p.147.

15) Francesca Maioli: op. cit., p. 80.

16) 이리가라이/이은민 옮김: 『하나이지 않은 성』, 동문선, 2000, 32쪽 참조.

17) Francesca Maioli: op. cit., p. 81.

18) Michelle Meagher: op. cit., p. 36-37.

19) 이영자: 『소비 자본주의 사회의 여성과 남성』, 나남, 2000, 128쪽 참조.

20) Francesca Maioli: op. cit., p. 85.

1부 4장

1) 프랑스어의 형용사 'abject'는 '비참한', '영락한', '비천한', '내던져진', '버려진' 등을 의미하며, 'abjection'은 그 명사형이다. 크리스테바가 『공포의 힘—아브젝시옹에 관한 에세이』(1982)에서 주체의 형성과 관련하여 이 개념들을 사용한 뒤로 각각 '비천한'과 '비천함'으로 혹은 영어식으로 '애브젝트'와 '애브젝션'으로 사용된다. 하지만 필자는 크리스테바가 말하고자 하는 의미를 살리기 위해 'abject'와 'abjection'을 프랑스어 발음 그대로 '아브젝트'와 '아브젝시옹'으로 표기한다. 크리스테바는 형용사 '아브젝트'를 자신만의 고유한 개념으로 정착시키면서 본래의 의미를 확장하여 명사로도 사용한다.

2) Vgl. Anja Zimmermann: *Skandalöse Bilder. Skandalöse Körper. Abject Art vom Surrealismus bis zu den Culture Wars*, Berlin 2001, S. 243.

3) 줄리아 크리스테바/김옥순 옮김: 「정신분석과 폴리스」, 줄리아 크리스테바 외/김열규 외 옮김: 『페미니즘과 문학』, 문예출판사 1988.

4) 김주현: 「여성적 숭고와 아브젝시옹」, 몸문화연구소 편: 『그로테스크의 몸』, 쿠북, 2010, 48쪽 이하 참조.

5) Helaine Posner: *Kiki Smith. Interview by David Frankel*, New York; Bulfinch Press, 1998, p. 25.

6) 이에 관해서는 다음 책을 참조. Petra Reichensperger: *Eva Hesse—Die dritte Kategorie*, München 2005, S. 139-153, Annette Tietenberg: *Konstruktion des Weiblichen. Eva*

Hesse: ein Künstlerinnenmythos des 20. Jahrhunderts, Berlin 2005, S. 114-130.

7) 카를 로젠크란츠: 『추의 미학』, 나남, 2010, 324쪽 참조.

8) 엘리자베스 그로츠: 『뫼비우스 띠로서 몸』, 여이연, 2001, 366-376쪽 참조.

9) Kiki Smith: *Kiki Smith: Silent Work*, Exhibition Catalogue, Vienna, p. 27.

10) J. 크리스테바/서민원 옮김: 『공포의 권력』, 동문선, 2001, 116쪽 이하 참조.

11) 조 애나 아이작: 「페미니즘과 현대미술: 여성 웃음의 혁명적 힘」, 1996, 헬레나 레킷 편저, 페기 펠런 개관/오숙은 옮김: 『미술과 페미니즘』, 미메시스, 2007, 162쪽에서 재인용.

12) J. 크리스테바: 앞의 책, 25쪽 참조.

13) 김주현: 앞의 책, 54쪽 참조.

14) J. 크리스테바/서민원 옮김: 앞의 책, 24쪽.

15) Vgl. Anette Kubitza: Die Macht des Ekels: Zu einer neuen Topographie des Frauenkörpers, in: Ulrike Krenzlin u.a.(Hg.): *Kritische Berichte. Zeitschrift für Kunst-und Kulturwissenschaft*, Heft 1, 1993, S. 45.

16) J. 크리스테바: 앞의 책, 23쪽 참조.

17) 여성의 외적인 아름다움에 대한 이 사회의 기준을 나타내는 표상이 거식증이나 다식증 같은 질병과 연관되면서 파괴적인 방식으로 해체되고 있다.

18) 할 포스터 외/배수희 · 신정훈 외 옮김: 『1900년 이후의 미술사』, 세미콜론, 2007, 634쪽 참조.

19) Vgl. Sigrid Schade: Cindy Sherman oder die Kunst der Verkleidung, Ursula Konnertz(Hg.): *Weiblichkeit in der Moderne, Aufsätze feministischer Vernunftkeit*, S. 232.

20) 고갑희: 「시적 혁명과 경계선의 철학」, 『페미니즘 어제와 오늘』, 민음사, 2000, 214쪽.

21) Vgl. Anja Zimmermann: Skandalöse Bilder, a.a.O., S. 83.

22) 시카고는 1970년 프레즈노 주립 대학(Fresno State College)에서 최초로 페미니즘 미술 강의를 하였다. 이듬해인 1971년 샤피로와 함께, 발렌시아(Valencia) 소재 캘리포니아 미술 학교(Califonia Institute of Arts)에서 마련한 페미니즘 미술 프로그램에 참여했다. 페미니즘 미술 프로그램에 참가한 여성들은 1972년 1월 할리우드 주거지에 있는 낡은 집에 설치 작업을 하여 이를 개방했다. 전시회 '여성의 집'은 여성주의 시각으로 여성의 삶과 예술을 재조명하고 여성주의의 실체를 가시화한 최초의 여성주의 미술제였다. 여성성에 대한 성적, 사회적, 심리적인 구조를 대담하게 탐구하는 작품들이 전시되었다. 휘트니 채드윅/김이순 옮김: 『여성, 미술, 사회』, 시공아트, 2006, 442쪽 참조.

23) 엘리자베스 그로츠: 앞의 책, 378쪽 이하 참조.

24) 에스터 하딩/김정란 옮김: 『사랑의 이해——달 신화와 여성의 신비』, 문학동네, 1996, 101쪽 이하 참조.

25) 구드룬 슈리/장혜경 옮김: 『피의 문화사』, 이마고, 2002, 46쪽 참조.

26) 메리 더글라스/유제분 · 이훈상 옮김: 『순수와 위험』, 현대미학사, 1997, 193쪽 참조.

27) 그로츠에 따르면 여성 몸의 특수성에 관해서는 엄청나게 방대한 문헌이 있는 반면, 남성의 정액과 체액에 관한 문헌은 놀라울 정도로 거의 없다. 에이즈 담론의 부상으로 남성의 체액에 관한 방대한 문헌들이 의학적 소견으로 남아 있을 뿐이다. 엘리자베스 그로츠: 앞의 책, 376쪽 이하 참조.

28) 같은 책: 379쪽 참조.

29) 카를 로젠크란츠/조경식 옮김: 『추의 미학』, 나남, 2010, 291쪽 이하 참조.

30) 같은 책, 324쪽 참조.

31) 정윤희: 「엘리네크의 『피아노 치는 여자』와 아브젝트로서의 배설」, 《카프카연구》, 제26집, 2011, 114쪽 참조.

2부 1장

1) Hanne Bergius: *Das Lachen Dadas: die Berliner Dadisten und ihre Aktionen*, Gießen 1989, S. 26.

2) 돈 애즈/이윤희 옮김: 『포토몽타주』, 시공사, 2003, 25쪽 참조.

3) 같은 책, 15쪽 참조.

4) Jula Dech: *Schnitt mit dem Küchenmesser Dada durch die letzte Weimarer Bierbauchkulturepoche Deutschlands: Untersuchungen zur Fotomontage bei Hannah Höch*, Münster, 1981.

5) Maud Lavin: *Cut with the kitchen knife: the Weimar photomontages of Hannah Höch*, New Haven; Yale University Press, 1993.

6) Atina Grossmann: Girlkultur or Thoroughly Rationalized Female: A New Woman in Weimar Germany?, in: *Women in Culture and Politics: A Century of Change*, Bloomington: Indiana University Press 1986, p. 62-80.

7) 일명 '술 배'라고도 불리는 '맥주 배'는 두 차례의 독일군 침략과 만행을 경험한 이웃 유럽 국가들에서는 '흉악한 독일인'을 상징했다.

8) Vgl. Maria Makela: Das mechanische Mädchen: Technologie im Werk von Hannah Höch, in: Katharina von Ankum(Hg.): *Frauen in der Großstadt*, Dortmund 1999, S. 111-135, hier S. 119.

9) 바이마르공화국 시기 여성 노동의 현실에 대해서는 다음을 참조. 정현백: 「바이마르시대의 여성」, 오인석: 『바이마르 공화국. 격동의 역사』, 삼지원, 2002, 246-254쪽.

10) 오토 딕스(Otto Dix)와 조지 그로츠 등 대도시 문화를 표현한 미술가들의 작품에서 관음증과 노출증이 대도시적 삶과 연관되고 있고 점점 더 상품 관계가 성을 규정하고 잠식하고 있음을 볼 수 있다.

11) Vgl. Hanne Bergius: Dada und Eros, in: Jula Dech, Ellen Maurer(Hg.): *Da-da zwischen*

Reden, Berlin 1991, S. 71. 1920년대 미국의 신여성들이 주로 입던 주름 잡힌 짧은 치마가 춤추며 회전할 때 넓게 퍼져 올라가 펄럭대는 모습을 빗대어 붙여진 이름이다. 시대적 변화가 만들어낸 하나의 현상인 플래퍼들은 2차 세계대전이 발발하면서 점차 사라진다.

12) Ein aufblühender Sport, *BIZ* 29, Nr. 35 (29. August 1920), 399. Maria Makela, 앞의 책, 123쪽에서 재인용.

13) Maria Makela: Das mechanische Mädchen: Technologie im Werk von Hannah Höch, in: Katharina von Ankum(Hg.): *Frauen in der Großstadt*, Dortmund 1999, S. 111-135, hier S. 123.

14) 회흐의 다른 작품에서 볼 수 있는 찢거나 그로테스크하게 편집한 레이스와 망사는 혼수에 대한 당시 부르주아 계층 젊은 여성들의 꿈을 아이러니하게 인용한 것이다. Vgl. Hanne Bergius: *Das Lachen Dadas: die Berliner Dadisten und ihre Aktionen*, Gießen 1989, S. 143.

15) Vgl. Maria Makela: a.a.O., S. 123.

16) 엔리케 두셀/박병규 옮김: 『1492년 타자의 은폐——'근대성 신화'의 기원을 찾아서』, 그린비, 2011 참조.

17) 김형률: 「1880년대 독일제국내 식민지 획득에 대한 담론: 아프리카 식민지를 중심으로」, 《아프리카학회지》, 제19집, 2004, 47쪽 이하 참조.

18) 이용일: 「베를린민족학박물관과 식민적 코스모폴리타니즘」, 《역사와 문화》 제26호, 문화사학회, 2013, 110쪽 참조.

19) Hans Fischer: Abfänge, Abgrenzungen, Anwendungen, in: ders.(Hg.): *Ethnologie. Eine Einführung*, Berlin 1983, S. 11-46, hier S. 23.

20) Vgl. Anja Laukötter: *Von der "Kultur" zur "Rasse"—vom Objekt zum Körper? Völkerkundemuseen und ihre Wissenschaften zu Beginn des 20. Jahrhunderts*, Bielefeld 2007, S. 33.

21) 이용일: 앞의 글, 111쪽 참조.

22) Vgl. Maud Lavin: a.a.O., S. 115.

23) http://ko.wikipedia.org/wiki/%EB%AC%B8%ED%99%94%EA%B8%B0%EC%88%A0%EC%A7%80

24) Vgl. Nancy Nenno: Weiblichkeit-Primitivität-Metropole: Josephine Baker in Berlin, in: Katharina von Ankum(Hg.): *Frauen in der Großstadt*, Dortmund 1999, S. 136-158, hier S. 150.

25) Vgl. Hanne Bergius: *Das Lachen Dadas: die Berliner Dadisten und ihre Aktionen*, Gießen 1989, S. 50.

26) Vgl. Maud Lavin: "Aus einem ethnographischen Museum" Allegorien moderner Weiblichkeit, in: Jula Dech/Ellen Mauer(Hg.): *Da-da zwischen Reden zu Hannah Höch*, Berlin 1991, S. 115-126, hier S. 124.

젠더 몸 미술

27) Vgl. Maud Lavin: a.a.O., S. 120.

28) Vgl. Anne Dreesbach: *Gezähmte Wilde. Die Zurschaustellung 'exotischer' Menschen in Deutschland 1870-1940*, Frankfurt a. M. 2005, S. 11ff. 인간을 전시하는 행위는 서양 고대 시기부터 존재했지만 식민주의와 인종주의에 근거한 인종 전시는 콜럼버스가 탐험의 증거로 아메리카 원주민 여섯 명을 1493년 스페인 왕실 앞에 데려다 전시하면서부터 시작된 것으로 본다. 미개인 마을을 꾸미고 원주민을 쇼 무대에 올리거나 동물원 우리에 가둬놓는 등 인간을 구경거리로 삼았다. 19세기 초부터 대중적 오락거리로 자리 잡은 인간 전시는 근대성과 서구 문명 자체에 대해 문제를 제기한 '68운동'의 영향으로 점차 사라졌다.

29) 김응종: 「오리엔탈리즘과 인종주의——토크빌과 고비노의 논쟁을 중심으로」, 《담론》 201, Vol. 6, 2003, 197-220. 신응철: 「인종주의와 문화 : 고비노 읽기, 칸트와 니체 사이에서」, 《니체연구》, Vol. 8, 2005, 121-147 참조.

30) 김명환: 「조지프 체임벌린의 후기 사상——집단주의적 자유주의에서 파시즘적 대안으로」, 《영국연구》, Vol. 30, 2013, 203-236 참조

31) Vgl. Nancy Nenno: Weiblichkeit-Primitivität-Metropole, in: Katharina von Ankum(Hg.): *Frauen in der Großstadt*, Dortmund 1999, S. 136-158, hier S. 140.

32) Martin Hobohm: Die französischen Schande im Rheinland, Deutsche Politik, (20. Aug. 1920), 243; Die schwarze Schmach, Hamburger Nachrichten (30. Dez. 1921); Count Montgelas: I ; Die schwarze Schande, Deutsche Politik, (4. Jun. 1920): 681-685. Nancy Nenno: Weiblichkeit-Primitivität-Metropole: Josephine Baker in Berlin, in: Katharina von Ankum(Hg.): *Frauen in der Großstadt*, Dortmund 1999, S. 156에서 재인용.

33) Mary Louise Pratt: *Imperial Eyes: Travel Writing and Transculturation*, New York: Routledge, 1992.

34) Vgl. Maud Lavin: a.a.O., S. 115.

35) 여성을 암흑의 대륙으로 묘사한 프로이트에 대해 엘렌 식수(Hélène Cixous)는 검다는 것은 원래 중립적인 단어인데 이분법적 위계질서 체제가 검은 것=나쁜 것, 흰 것=좋은 것 식으로 그 단어에 부정적인 가치를 부여했다고 본다.

36) 김용우: 「식민박물관, 식민적 코스모폴리타니즘, 식민적 휴머니즘」, 《역사와 문화》, 제26호, 문화사학회, 2013, 65쪽 이하 참조. 김용우에 따르면 '타자 박물관'이라는 용어는 프랑스 인류학자 브누아 드 레스투알이 처음 사용하였다고 한다. Benoit de l'Estoile, *Le Gùt des Autres: De l'Exposition Coloniale aux Arts Premiers*, Paris: Flammarion, 2007, pp. 12-15.

37) 김용우: 앞의 글, 71쪽 참조. 김용우에 따르면, 독일 베를린의 민족학박물관은 본격적인 식민지 정복에 착수하지 않은 시기에 건립된 박물관이고 체계적인 학문적 시선에서 유물에 접근했다는 특징을 보인다. 그럼에도 피식민자와 '원주민'의 유물을 인류의 어린 시절, 시원적 인류에게서 나타나는 현상으로 재단하고 서열화하고 있다. 그 점에서 그는 베를린 민족학박물관 역시 여타의 식민 박물관들과 크게 다르지 않다고 본다.

38) 김춘식: 「제국주의 공간과 인종주의: 독일제국의 인종위생과 식민지 교주만의 인종정책을 중심으로」, 《역사와 문화》, 제23호, 문화사학회, 2012, 117쪽 이하 참조.

39) 정형철: 『포스트콜로니얼리즘과 코스모폴리타니즘』, 동인, 2013, 24쪽 참조.

2부 2장

1) 김홍희: 『페미니즘 · 비디오 · 미술』, 재원, 1998, 37쪽 이하 참조. 김홍희의 『페미니즘 · 비디오 · 미술』은 국내 연구로는 유일하게 여성주의 비디오아트의 역사 및 대표 작품들을 상세히 논증하고 있다. 김홍희는 여성주의 비디오 미술의 발전을 두 단계로 나누어 고찰한다. 1970년대 초부터 1980년대 초까지를 여성주의 비디오 1세대로 보고 미학적 비디오와 정치적 비디오로 나누어 작품들을 살피고 있다. 이어 1980년대 후반부터 1990년대를 2세대로 분류하고 해체주의 비디오와 동성애 비디오로 구별하여 그 전모를 고찰한다.

2) 같은 책, 119쪽 참조.

3) 같은 책, 115쪽 참조.

4) 같은 책, 38쪽 참조.

5) Vgl. Gerhard Gläher(Hg.): *Ulrike Rosenbach. Wege zur Medienkunst 1969 bis 2004*, Köln 2005, S. 10.

6) Vgl. Iris Julia Gütler: *Strategien der Identitätssuche. In den Performances von Ulrike Rosenbach*, Saarbrücken 2009, S. 15.

7) Ulrike Rosenbach(Hg.): *Ulrike Rosenbach Videokunst*, Köln 1982, S. 1.

8) Vgl. Meike Rotermund: a.a.O., S. 77.

9) Vgl. Iris Julia Gütler: a.a.O., S. 16.

10) Vgl. Ebd. , S. 17.

11) 박정오: 「여신 신화와 새로운 상징질서 찾기」, 이희원 외: 『페미니즘——차이와 사이』, 문학동네, 2011, 286쪽 참조.

12) 조선정: 「모성 서사와 그 불만」, 이희원 외: 앞의 책, 300쪽 참조.

13) 같은 글, 300쪽.

14) 엘렌 식수/박혜영 옮김: 『메두사의 웃음/출구』, 동문선, 2004, 166쪽 이하 참조.

15) 김미현: 「인어공주와 아마조네스, 그 사이」, 《여성문학연구》, 제5집, 한국여성문학회, 2001, 46쪽 참조.

16) Vgl. Meike Rotermund: a.a.O., S. 91f.

17) Vgl. Meike Rotermund: a.a.O., S. 95f.

18) Vgl. Ebd., S. 98.

19) Rosenbach in: EMMA 1978, Nr. 4, S. 16.

20) Vgl. Meike Rotermund: a.a.O., S. 99.

21) Ulrike Rosenbach: Videokunst, Kökn 1982, S. 3.

22) Ebd., S. 10.

23) Ebd., S. 13.

24) Ebd., S. 35.

25) Vgl. Ulrike Rosenbach(Hg.): a.a.O., S. 117.

26) Gérard A. Goodrow: *Ego alter ego. Das Selbstportrait in der Fotografie der Gegenwart*, Nassauischer Kunstverein Wiesbaden 1999, S. 7/8.

27) Sigrid Schade/Sile Wenke: Inszenierung des Sehens. Kunst, Geschichte und Geschlechterdifferenz, in: Hadumod Bußmann; Renatehof(Hg.): *Genus. Zur Geschlechterdifferenz in den Kulturwissenschaften*, Stuttgart 1995, S. 341-351.

28) Vgl. Iris Julia Gütler: *Strategien der Identitätssuche. In den Performances von Ulrike Rosenbach*, Saarbrücken 2009, S. 40f.

29) Griselda Pollock: What's Wrong with Images of Women?, *Screen* 24 (autumn 1977): p. 26.

2부 3장

1) Vgl. Silvia Eiblmayer: *Frau als Bild. Der weibliche Körper in der Kunst des 20. Jahrhunderts*, Berlin 1993, S. 189-196.

2) 존 버거/최민 옮김: 『다른 방식으로 보기』, 열화당, 2014.

3) 같은 책, 64쪽.

4) 로라 멀비/윤난지 옮김: 「시각적 쾌락과 내러티브 영화」, 윤난지 엮음: 『모더니즘 이후, 미술의 화두』, 눈빛, 2012, 436쪽.

5) 헬레나 레킷 편저, 페기 펠런 개관/오숙은 옮김: 『미술과 페미니즘』, 미메시스, 2007, 114쪽 참조.

6) 존 버거: 앞의 책, 56쪽.

7) Anja Zimmermann: Die Negation der schönen Form. Ästhetik und Politik von Schock und Ekel, in: *Frauen Kunst Wissenschaft*, Heft 35., 2003, S. 22.

8) Vgl. Anja Zimmermann: Skandalöse Körper, a.a.O., S. 125.

9) Elizabeth Grosz: *Philosophy, Subjectivity and the Body: Kristeva and Irigaray, Feminist Challenges: Social and Political Theory*, C. Pateman and E. Gross, ed. Allen and Unwin: Sydney, London, Boston, 1986, p. 143.

10) Vgl. Wolfgang Welsch: *Ästhetisches Denken*, Stuttgart 2003, S. 175f.

11) Vgl. Sigrid Schade: Cindy Sherman oder die Kunst der Verkleidung, in: Judith Conrad/Ursula Konnertz(Hg.): *Weiblichkeit in der Moderne. Ansätze feministischer Vernunftkritik*, Tübingen 1986, S. 231.

12) 크렉 오웬스/정인진 옮김: 「타자들의 담론: 페미니스트들과 포스트모더니즘」, 윤난지 엮음: 『페미니즘과 미술』, 눈빛, 2009, 119쪽 참조.

13) Vgl. Rosalind Krauss: *Cindy Sherman, 1975-1993*, New York, 1993, pp. 16-61.

14) Vgl. Birgit Käufer: *Die Obsession der Puppe in der Fotographie, Hans Bellmer, Pierre Molinier, Cindy Sherman*, Bielefeld 2006, S. 209.

15) Karl Rosenkranz: *Ästhetik des Häßlichen*, Leipzig 1996, S. 14.

16) Ebd., S. 14.

17) Vgl. Anja Zimmermann: *Die Negation der schönen Form. Ästhetik und Politik von Schock und Ekel*, S. 14.

18) Karlheinz Lüdeking: Vom konstruierten zum liquiden Körper, in: Müller-Tamm, Pia/ Sykora, Katharina(Hg.): *Puppen Körper Automaten. Phantasmen der Moderne*, Köln 1999, S. 219.

19) 줄리아 크리스테바/서민원 옮김: 『공포의 권력』, 동문선, 2001, 40쪽.

20) Vgl. Anja Zimmermann: Skandalöse Bilder, a.a.O., S. 245.

21) 더글러스 크림프: 「포스트모더니즘과 사진」, 이영철 엮음/정성철 외 옮김: 『현대미술의 지형도——비평·매체·제도분석』, 시각과 언어, 1998, 320쪽 이하 참조.

22) 썬 스위니·이안 호더 엮음/배용수·손혜숙 옮김: 『바디——몸을 읽어내는 여덟 가지 시선』, 성균관대학교출판부, 2009, 213쪽 이하 참조.

23) 미하일 바흐찐/이덕형·최건영 옮김: 『프랑수아 라블레의 작품과 중세 및 르네상스의 민중문화』, 아카넷, 2004, 56쪽.

3부 1장

1) Vgl. NGBK(Neue Gesellschaft für Bildende Kunst)(Hg.): *Mediale Anagramme. Valie Export*, Berlin 2003, S. 9f.

2) '확장 영화'란 1960년대 실험 영화의 또 다른 표현이며, 다매체 실험을 주도한 정형화되지 않은 영화의 한 형태를 말한다. 확장 영화는 영화와 관객 간의 거리를 좁히기 위해 영화 고유의 전형적인 조건을 해체하고 전복하는 것을 특징으로 한다.

3) 이하 이 장에서는 〈리모트〉로 축약해서 표기함.

4) '작열통(causlagia)'은 신경 손상이나 환지통(절단 후에 생기는 통증) 등 주로 후천적 요인에 의해 발생하는 '복합 부위 통증 증후군'의 한 유형이다. 사지의 말단부가 불에 타는 듯 따갑고 아픈 통증을 수반하는 것이 특징이다. 'asymbolia'와 동의어인 '상징 언어 상실증(asemia)'은 세계 혹은 다른 사람과 소통할 수 없는 장애를 지칭하며 실어증 혹은 표정 언어나 몸짓언어의 상실을 특징으로 한다.
 Vgl. http://term.kma.org/medical_dic_/medical_dic_essentiality.aspx.

5) 크리스티나 폰 브라운 · 잉에 슈테판/탁선미 외 옮김: 『젠더연구——성 평등을 위한 비판적 학문』, 나남, 2002, 48쪽 참조.

6) Vgl. Silvia Eiblmayer: "...Remote...Remote..." Ein Film von Valie Export, in: Hedwig Saxenhuber(Hg.): *Valie Export. Sonderausstellung der 2. Moskaubiennale im National Centre for Contemporary Art Moscow und in der Ekaterina Foundation*, Wien 2007, S. 247f.

7) Vgl. Pera Maria Meyer: Medialisierung und Mediatisierung des Körpers. Leiblichkeit und mediale Praxis bei Valie Export und Nan Hoover, in: dies.(Hg.): *Performance im medialen Wandel*, München 2006, S. 223-258, hier S. 234.

8) Valie Export: "...Remote...Remote...", in: *Glaube Liebe Hoffnung Tod, Ausst.-Kat.*, Wien 1995, S. 312.

9) Vgl. Andrea Zell: *Valie Export. Inszenierung von Schmerz*, Berlin 2000, S. 96f.

10) Vgl. Kristin Teuber: *Ich blute, also bin ich. Selbstverletzung der Haut von Mädchen und jungen Frauen*, München 1998, S. 49ff.

11) Vgl. Andrea Zell: a.a.O., S. 60.

12) Ebd., S. 61.

13) Vgl. Silvia Eiblmayer u.a.(Hg.): *Die verletzte Diva. Hysterie, Körper, Technik in der Kunst des 20.Jahrhunderts*, Köln 2000, S. 22f.

14) Vgl. Margarete Lamb-Faffelberger: Avantgard-Filmkunst und ihre Presse-Rezeption. Valie Exports feministische Ästhetisierung, in: *Modern Austrian Literature*, Vol. 29, Nr. 1, 1996, S. 96.

15) Valie Export: Prozessdarstellung——Menschlicher Körper, zitiert nach Hedwig Saxenhuber(Hg.): *Valie Export*, Wien · Bozen, 2007, S. 123.

16) Valie Export: Body Sign Action, zitiert nach Hedwig Saxenhuber(Hg.): a.a.O., S. 127.

17) Ebd.

18) Vgl. Silvia Eiblmayer: Split Reality, Facing a Family, Body Sign Action. Drei frühe Arbeiten von Valie Export, in: NGBK(Neue Gesellschaft für Bildende Kunst)(Hg.): a.a.O., S. 111.

19) Vgl. NGBK(Neue Gesellschaft für Bildende Kunst)(Hg.): a.a.O., S. 47.

20) Vgl. Roswitha Mueller: *Valie Export. Bild-Risse, Aus dem Engl. von Reinhilde Wiegmann*, Wien 2002, S. 58.

21) Ebd.

22) Valie Export: Asemie, zitiert nach NGBK(Neue Gesellschaft für Bildende Kunst)(Hg.): a.a.O., S. 60.

23) Valie Export, in: Martens, Kiki, Valie Export——Gespräch in der Hochschule für Bildende Künste München, in: *Fotographie*, Heft Nr. 36, Dez./Jan. 1984/85, S. 60-64, hier S. 62,

zitiert nach Andrea Zell: a.a.O., S. 132.

3부 2장

1) 주디스 버틀러/조현준 옮김:『젠더 트러블』, 문학동네, 2008, 98쪽 참조.
2) 이 글에서는 아직 명확한 구분 없이 다양한 형태로 쓰이는 '크로스드레서(crossdresser)', '트랜스베스타이트(transvestite)', '드래그(drag)' 등을 자신의 성에 만족하지 못하고 이성의 옷을 입는다는 넓은 의미에서 모두 '복장 도착자'로 총칭한다.
3) 조현준:「거식증과 우울증의 정치학」, 한국여성연구소:『여성의 몸——시각 · 쟁점 · 역사』, 창비, 2005, 405쪽 이하 참조.
4) 레즈비언 작가 카운의 모호한 정체성은 남성과 여성 사이의 경계인이자 프랑스 문화 내부에서는 유대인 혈통 때문에 아웃사이더이던 그녀의 삶에서 비롯한다. 불임이라는 점 또한 그녀를 여성성이 결여된 모호한 경계에 서게 한 요인으로 본다. 그러나 결정적인 것으로는 의붓자매인 수잔 말레브와의 근친상간적이고 동성애적인 사랑을 들 수 있다. 바버라 해머(Barbara Hammer)는 〈연인, 타인(Lover, Other)〉(2006)에서 카운과 말레브의 사랑을 다큐멘터리 형식으로 영화화한 바 있다. Vgl. Liena, Vayzman: *The Self-Portraits of Claude Cahun: Trangression, Self-Representation, and Avant-Garde Photography, 1917-1947*, Ph. D. Diss., Boston: Yale University 2002, p. 31.
5) Ibid., p. 37.
6) Ibid., p. 42.
7) 주디스 버틀러/김윤상 옮김:『의미를 체현하는 육체』, 인간사랑, 2003을 따름. 여기서는 144쪽 참조.
8) Vayzman, op.cit., p. 38에서 재인용.
9) 주디스 버틀러:『젠더 트러블』, 32쪽 참조.
10) 지베르딩은 2004년 매년 고슬라르(Goslar) 시에서 수여하는 세계적으로 권위 있는 예술상인 '고슬라러 카이저링(Goslarer Kaiserring)'을 수상한 바 있다. 1975년 헨리 무어가 처음 이 상을 받은 이후, 막스 에른스트, 요젭 보이스, 게르하르트 리히터, 레베카 호른, 신디 셔먼, 제니 홀처 등 세계적인 예술가들이 이 상을 받았다.
11) Lucy R. Lippard: The Pains and Pleasures of Rebirth: Women's Body Art, *Art in America*, Vol. 64, No. 3, May-June 1976, p. 976. 트레이시 워 엮음/아멜리아 존스 개관/심철웅 옮김:『예술가의 몸』, 미메시스, 2007, 141쪽에서 재인용. 그녀의 신체 및 초상 사진들은 사진의 영역을 확장하는 데 기여하였다. 특히 여성주의의 영향을 받은 그녀는 1970년대 이후 오늘날까지 여성의 자기 정체성 문제를 집중 탐구하고 있다.
12) 주디스 버틀러:『젠더 트러블』, 299쪽.
13) 코리아나 미술관:『Ultra Skin展(2009. 8. 20-9. 30) 圖錄』, 코리아나 미술관 주최, (주)코

젠더 몸 미술

리아나화장품, 2009, 5쪽 참조.

14) 주디스 버틀러: 『젠더 트러블』, 341쪽 참조.

15) 로지 브라이도티/박미선 옮김: 『유목적 주체』, 여이연, 2004, 31쪽.

16) 같은 책, 78쪽.

17) Francesca Maioli: Nomadic Subjects on Canvas: Hybridity in Jenny Saville's Paintings, *Women's Studies*, Vol. 40, Nr. 1(2010), p. 89.

18) 전혜은: 『섹스화된 몸——엘리자베스 그로츠와 주디스 버틀러의 육체적 페미니즘』, 새물결, 2010, 166쪽 이하 참조.

19) Vgl. Sabine Kampmann: Over the Boundaries of Gender? Zum Verhältnis von Geschlechtsidentität und Autorschaft bei Eva & Adele, in: Alexander Karentzos, Birgit Käufer, Katharina Sykora(Hg.): *Körperproduktionen. Zur Artifizialität der Geschlechter*, Marburg 2002, S. 42.

20) 주디스 버틀러: 『젠더 트러블』, 79쪽.

21) 같은 책, 342쪽 이하 참조.

22) Vgl. Marjorie Garber: *Verhüllte Interessen. Transvestismus und kulturelle Angst*. Frankfurt a. M. 1993, S. 25.

23) 실제로 아네테 룬테(Annete Runte)의 '트랜스섹슈얼리티 담론(Diskurs der Transsexualität)' 연구에 따르면, 고통스럽고 특별한 상태와 상황은 19세기에 자웅동체에 관한 자기 증언에서 처음으로 "천사와 같은(engelsgleich)"으로 비유되었다. Annette Runte: *Biologische Operationen. Diskurse der Transsexualität*, München 1996, S. 267f.

24) 루츠 무스너 · 하이데리마리 울 엮음/문화학연구회 옮김: 『문화학과 퍼포먼스』, 유로, 2009, 88쪽 이하 참조.

25) Dieter Mersch: *Ereignis und Aura. Untersuchungen zu einer Ästhetik des Performativen*, Frankfurt a. M. 2002, S. 223.

26) 주디스 버틀러: 『젠더 트러블』, 37쪽.

27) 같은 책, 17쪽.

28) Vgl. Katharina Sykora: Das Kleid des Geschlechts. Transvestismen im künstlerischen Selbstporträt, in: Heide Nixdorff(Hg.): *Das textile Medium als Phänomen der Grenze- Begrenzung-Entgrenzung*, Berlin 1999, S. 123-151.

29) 주디스 버틀러: 『젠더 트러블』, 350쪽 참조.

3부 3장

1) Vgl. Ausgrenzung der Frauen in der Kunst am Beispiel Annegret Soltau, Darmstädter Dokumente No. 2, hrsg. vo. Magistrat der Stadt Darmstadt Press-und Informationsamt

1997, S. 8.

) 이에 관해서는 박아청: 「에릭슨의 '생식성' 개념의 의미에 대한 인류학적 검토」, 《교육인류학연구》, 제8집, 2005, 39-56쪽 참조.

) 같은 글, 43쪽 이하 참조.

) '내밀한 육체(privater Körper)'에 관해서는 다음을 참조. Gernot Böhme: Körper, Bilder und Gewalt, in: *Annegret Soltau-ich selbst*[Ausst. Kat. Institut Mathildenhöhe Darmstadt, 23. 4-11. 6. 2006], Darmstadt 2006, S. 152-157, hier S. 155.

) Vgl. Sabine Kampmann: Arbeit am Generationengefüge. Die fotografischen Körper der Annegret Soltau, in: Sabine Mehlmann, Sigrid Ruby(Hg.): *"Für Dein Alter siehst Du gut aus!". Von der Un/Sichtbarkeit des alternden Körpers im Horizont des demographischen Wandels Multidisziplinäre Perspektiven*, Bielefeld 2010, S. 255.

) Vgl. Darmstädter Dokumente No. 2, S. 19.

) Vgl. Kathrin Schmidt/Annegret Soltau: Annegret Soltau-ich selbst, in: Steinblicke. *Sichtweisen auf das Werk von Annegret Soltau*, Darmstadt 2006, S. 8-15, hier S. 12.

) Vgl. F. Akashe-Böhme: *Leibliche Existenz als Bedrängnis*, S. 138-139.

) Vgl. Sabine Kampmann: a.a.O., S. 261f.

) Vgl. Darmstädter Dokumente No. 2, S. 17.

) Vgl. Ebd.

) Vgl. Ebd.

) 팻 테인 엮음/슐람미스 샤하르 외 6인 지음/안병직 옮김: 『노년의 역사』, 글항아리, 2012, 129쪽 참조.

) 같은 책, 136쪽 참조.

) 같은 책, 137쪽 참조.

) 같은 책, 138쪽 참조.

) http://news.khan.co.kr/kh_news/khan_art_view.html?artid=201401132101435&code=990100.

) 박희숙: 「여자의 가슴에 담긴 치명적 유혹」, 《신동아》, 통권 600호, 2009. 9. 1, 426-429쪽 참조.

) 에라스무스/문경자 옮김: 『바보 예찬』, 랜덤하우스중앙, 2006, 81쪽.

) 조르주 미누아/박규현, 김소라 옮김: 『노년의 역사』, 아모르문디, 2010, 464쪽 참조.

) 서유정: 「토마스 만의 『기만당한 여자』와 노엘 샤틀레의 『양귀비꽃 여인』에 묘사된 노년 여성과 사랑」, 《세계문학비교연구》, 제38집, 2012, 170쪽 이하 참조.

) Vgl. Kenneth Clark: *The Nude. A Study in ideal Form*, New York: Pantheon Books, 1956.

) Vgl. Farideh Aksahe-Böhme: leiblicher Existenz als Bedrängnis, in: *Annegret Soltau-ich selbst*, Darmstadt 2006, S. 136-141, hier S. 136.

60 더 몸 미술

24) Vgl. Winfried Menninghaus: *Ekel. Theorie und Geschichte einer starken Empfindung*, Frankfurt a. M. 1999, S. 78.

25) Ebd., S. 132.

26) Vgl. Marina Warner: Altes Weib und alte Vettel: Allegorien der Laster, in: Sigrid Schade/ Monika Wagner/Sigrid Weigel(Hg.): *Allegorien und Geschlechterdifferenz*, Köln u.a. 1994, S. 52-63, hier S. 54.

27) Klaus Gallwitz: Eine Frau-ein Kind, eine Frau-zwei Kinder, in: *Anngret Soltau. Mutter-Glück*, München 1986.

28) Kathrin Schmidt: Von der Zeichnung zur Fotovernähung, in: *Annegret Soltau-ich selbst*, Mathildenhöhe 2006, S. 24-35.

29) Gert Böhme: "Was Soltau in effigie vollzieht...", in: *Seitenblicke. Sichtweisen auf das Werk von Annegret Soltau*, Darmstadt 2006, S. 16-20, hier S. 16.

30) G. Böhme: Körper, *Bilder und Gewalt*, S. 156.

참고문헌

국내 문헌

거다 러너/김인성 옮김: 『역사 속의 페미니스트』, 평민사, 2007.

고갑희: 「시적 혁명과 경계선의 철학」, 『페미니즘 어제와 오늘』, 민음사, 2000.

구드룬 슈리/장혜경 옮김: 『피의 문화사』, 이마고, 2002.

김명환: 「조지프 체임벌린의 후기 사상──집단주의적 자유주의에서 파시즘적 대안으로」, 《영국연구》, Vol. 30, 2013.

김미현: 「인어공주와 아마조네스, 그 사이」, 《여성문학연구》, 제5집, 한국여성문학회, 2001.

김용우: 「식민박물관, 식민적 코스모폴리타니즘, 식민적 휴머니즘」, 《역사와 문화》, 제26호, 문화사학회, 2013.

김용종: 「오리엔탈리즘과 인종주의──토크빌과 고비노의 논쟁을 중심으로」, 《담론》 201, Vol. 6, 2003.

김주현: 「여성 신체와 미의 남용──포스트페미니즘과 나르시시즘 미학」, 《美學》, 제55집, 2008.

김주현: 「여성적 숭고와 아브젝시옹」, 몸문화연구소 편: 『그로테스크의 몸』, 쿠북, 2010.

김진아: 「"잡종" 미국인들: 1990년대 자서전적 모드의 부상」, 《서양미술사학회 논문집》, 제24집, 서양미술사학회, 2005.

김춘식: 「제국주의 공간과 인종주의: 독일제국의 인종위생과 식민지 교주만의 인종정책을 중심으로」, 《역사와 문화》, 제23호, 문화사학회, 2012.

젠더 몸 미술

김형률: 「1880년대 독일제국내 식민지 획득에 대한 담론: 아프리카 식민지를 중심으로」, 《아프리카학회지》, 제19집, 2004.

김홍희: 『페미니즘 · 비디오 · 미술』, 재원, 1998.

더글러스 크림프: 「포스트모더니즘과 사진」, 이영철 엮음/정성철 외 옮김: 『현대미술의 지형도——비평 · 매체 · 제도분석』, 시각과 언어, 1998.

돈 애즈/이윤희 옮김: 『포토몽타주』, 시공사, 2003.

라나 톰슨/백영미 옮김: 『자궁의 역사』, 아침이슬, 2001.

로라 멀비/윤난지 옮김: 「시각적 쾌락과 내러티브 영화」, 윤난지 엮음: 『모더니즘 이후, 미술의 화두』, 눈빛, 2012.

로즈마리 베터턴/주은정 옮김: 「작품에 드러난 신체들: 여성의 비재현적 회화의 미학과 정치학」, 윤난지 엮음: 『페미니즘과 미술』, 눈빛, 2009.

로지 브라이도티/박미선 옮김: 『유목적 주체』, 여이연, 2004.

루츠 무스너 · 하이데리마리 울 엮음/문화학연구회 옮김: 『문화학과 퍼포먼스』, 유로, 2009.

린다 노클린/오진경 옮김: 『페미니즘 미술사』, 예경, 1997.

매릴린 옐롬/윤길순 옮김: 『유방의 역사』, 자작나무, 1998.

메리 더글라스/유제분 · 이훈상 옮김: 『순수와 위험』, 현대미학사, 1997.

미셸 푸코/오생근 옮김: 『감시와 처벌——감옥의 역사』, 나남, 1994.

미하일 바흐찐/이덕형 · 최건영 옮김: 『프랑수아 라블레의 작품과 중세 및 르네상스의 민중문화』, 아카넷, 2004.

바바라 크리드/손희정 옮김: 『여성괴물, 억압과 위반 사이』, 여이연, 2008.

박아청: 「에릭슨의 '생식성' 개념의 의미에 대한 인류학적 검토」, 《교육인류학연구》, 제8집, 2005.

박정오: 「여신 신화와 새로운 상징질서 찾기」, 이희원 외: 『페미니즘——차이와 사이』, 문학동네, 2011.

박주영: 「영원히 지워지지 않는 흔적——줄리아 크리스테바의 모성적 육체」, 《비평과이론》, 제9권, 한국비평학회, 2004.

박형지 · 설혜심: 『제국주의와 남성성. 19세기 영국의 젠더 형성』, 아카넷, 2004.

박희경: 「모성 담론에 부재하는 어머니」, 《페미니즘연구》, Vol. 1, 2001.

박희숙: 「여자의 가슴에 담긴 치명적 유혹」, 《신동아》, 통권 600호, 2009. 9. 1.

바트라우트 포슈/조원규 옮김: 『몸 숭배와 광기』, 여성신문사, 2004.

브라이언 터너/임인숙 옮김: 『몸과 사회』, 몸과마음, 2002.

샌드라 리 바트키/윤효녕 옮김: 「푸코, 여성성, 가부장적 권력의 근대화」, 케티 콘보이 외 엮음/고경하 외 옮김: 『여성의 몸, 어떻게 읽을 것인가?』, 한울, 2001.

서유정: 「토마스 만의 『기만당한 여자』와 노엘 샤틀레의 『양귀비꽃 여인』에 묘사된 노년여성과 사랑」, 《세계문학비교연구》, 제38집, 2012.

서지형: 『속마음을 들킨 위대한 예술가들』, 시공사, 2006.

수전 보르도/박오복 옮김: 『참을 수 없는 몸의 무거움』, 또 하나의 문화, 2003.

신웅철: 「인종주의와 문화 : 고비노 읽기, 칸트와 니체 사이에서」, 《니체연구》, Vol. 8, 2005.

심삼용: 「현대 미술에 있어서 몸—해체와 부재의 장」, 피종호 엮음, 『몸의 위기』, 까치, 2004.

썬 스위니 · 이안 호더 엮음/배용수 · 손혜숙 옮김: 『바디—몸을 읽어내는 여덟 가지 시선』, 성균관대학교출판부, 2009.

에라스무스/문경자 옮김: 『바보 예찬』, 랜덤하우스중앙, 2006.

에스터 하딩/김정란 옮김: 『사랑의 이해—달 신화와 여성의 신비』, 문학동네, 1996.

에이드리엔 리치/김인성 옮김: 『더 이상 어머니는 없다』, 평민사, 2002.

엔리케 두셀/박병규 옮김: 『1492년 타자의 은폐—'근대성 신화'의 기원을 찾아서』, 그린비, 2011.

엘렌 식수/박혜영 옮김: 『메두사의 웃음/출구』, 동문선, 2004.

엘리자베스 그로츠/임옥희 옮김: 『뫼비우스 띠로서 몸』, 여이연, 2001.

엘리자베트 바댕테르/심성은 옮김: 『만들어진 모성』, 동녘, 2009.

엘리자베트 벡 게른스하임/이재원 옮김: 『모성애의 발명』, 알마, 2014.

옐토 드렌스/김명남 옮김: 『버자이너 문화사』, 동아시아, 2006.

오진경: 「한국 현대미술에 나타난 모성도상의 의미」, 《美術史論壇》, 제34호, 한국미술연구소, 2012.

요한 야콥 바흐오펜/한미희 옮김: 『모권 1 · 2』, 나남, 2013.

윤민희: 「부드러운 재질과 여성주의 미학」, 《현대미술사연구》, Vol. 14, No. 1, 2002.

이명옥: 『센세이션展. 세상을 뒤흔든 천재들』, 웅진지식하우스, 2007.

이영자: 『소비자본주의 사회의 여성과 남성』, 나남, 2000.

이용일: 「베를린민족학박물관과 식민적 코스모폴리타니즘」, 《역사와 문화》, 제26호, 문화사학회, 2013.

이재원: 「식민주의와 '인간 동물원(Human Zoo)—'호텐토트의 비너스'에서 '파리 식인종'까지」, 《서양사론》, 제106호.

전혜은: 『섹스화된 몸—엘리자베스 그로츠와 주디스 버틀러의 육체적 페미니즘』, 새물결, 2010.

정윤희: 「고기와 (여)성—젠더화된 문화적 기호 '고기'와 그 거부로서 탈고기화」, 《뷔히너와 현대문학》, 제33호, 2009.

정윤희: 「옐리네크의 『피아노 치는 여자』와 아브젝트로서의 배설」, 《카프카연구》, 제26집, 2011.

정현백: 「바이마르시대의 여성」, 오인석: 『바이마르 공화국. 격동의 역사』, 삼지원, 2002.

정형철: 『포스트콜로니얼리즘과 코스모폴리타니즘』, 동인, 2013.

제티퍼 크레이크/정인희 외 옮김: 『패션의 얼굴』, 푸른솔, 2001.

조르주 미누아/박규현, 김소라 옮김: 『노년의 역사』, 아모르문디, 2010.

조선정: 「모성 서사와 그 불만」, 이희원 외: 『페미니즘—차이와 사이』, 문학동네, 2011.

젠더 몸 미술

조현준: 「거식증과 우울증의 정치학」, 한국여성연구소: 『여성의 몸──시각 · 쟁점 · 역사』, 창비, 2005.

존 버거/최민 옮김: 『다른 방식으로 보기』, 열화당, 2014.

주디 시카고 · 에드워드 루시-스미스/박상미 옮김: 『여성과 미술』, 아트북스, 2004.

주디스 버틀러/김윤상 옮김: 『의미를 체현하는 육체』, 인간사랑, 2003.

주디스 버틀러/조현준 옮김: 『젠더 트러블』, 문학동네, 2008.

주하영: 「르네 콕스: 흑인여성주체와 탈식민주의적 신체」, 《기초조형학연구》, 13집 5호, 2012.

줄리아 크리스테바/김옥순 옮김: 「정신분석과 폴리스」, 줄리아 크리스테바 외/김열규 외 옮김: 『페미니즘과 문학』, 문예출판사 1988.

줄리아 크리스테바/서민원 옮김: 『공포의 권력』, 동문선, 2001.

캐럴 J. 아담스/이현 옮김: 『육식의 성정치──페미니즘과 채식주의 역사의 재구성』, 미토, 2006.

캐롤린 코스마이어/신혜경 옮김: 『페미니즘 미학입문』, 경성대학교 출판부, 2009.

코리아나 미술관: 『Ultra Skin展(2009. 8. 20-9. 30) 圖錄』, 코리아나 미술관 주최, (주)코리아나화장품, 2009.

크렉 오웬스/정인진 옮김: 「타자들의 담론: 페미니스트들과 포스트모더니즘」, 윤난지 엮음: 『페미니즘과 미술』, 눈빛, 2009.

크리스티나 폰 브라운 · 잉에 슈테판/탁선미 외 옮김: 『젠더연구──성 평등을 위한 비판적 학문』, 나남, 2002.

크리스티나 폰 브라운/엄양선 · 윤명숙 옮김: 『히스테리: 논리 거짓말 리비도』, 여이연, 2003,

크리스티나 하베를리크 · 이라 디아나 마초니 공저/정미희 옮김: 『여성예술가』, 해냄, 2003.

트레이시 워 엮음/심철웅 옮김: 『예술가의 몸』, 미메시스, 2007.

팻 테인 엮음/슐람미스 샤하르 외 6인 지음/안병직 옮김: 『노년의 역사』, 글항아리, 2012.

헬레나 레킷 편저, 페기 펠런 개관/오숙은 옮김: 『미술과 페미니즘』, 미메시스, 2007.

휘트니 채드윅/김이순 옮김: 『여성, 미술, 사회』, 시공아트, 2006.

외국 문헌

Aksahe-Böhme, Farideh: leiblicher Existenz als Bedrängnis, in: *Annegret Soltau-ich selbst*, Darmstadt 2006.

Anzieu, Didier: *Das Haut-Ich*, Frankfurt a. M. 1991.

Ausgrenzung der Frauen in der Kunst am Beispiel Annegret Soltau, Darmstädter Dokumente No. 2, hrsg. vo. Magistrat der Stadt Darmstadt Press-und Informationsamt 1997.

Baudrillard, Jean: Vom zeremoniellen zum geklonten Körper: Der Einbruch des Obszönen, in: D. Kamper/Ch. Wulf(Hg.): *Die Wiederkehr des Körpers*, Frankfurt a. M. 1982.

Bäumer, Gertrud: Die Geschichte der Frauenbewegung in Deutschland, in: Helene Lange/ Gertrud Bäumer(Hg.): *Handbuch der Frauenbewegung, Band I: Die Geschichte der Frauenbewegung in den Kulturländern*, Berlin 1901.

Benoit de l'Estoile, Le Gût des Autres: *De l'Exposition Coloniale aux Arts Premiers*, Paris: Flammarion, 2007.

Benthien, Claudia: *Haut. Literaturgeschichte-Körperbilder-Grenzdiskurse*, 2. Aufl. Hamburg 2001.

Bergius, Hanne: Dada und Eros, in: Jula Dech, Ellen Maurer(Hg.): *Da-da zwischen Reden*, Berlin 1991.

Bergius, Hanne: *Das Lachen Dadas: die Berliner Dadisten und ihre Aktionen*, Gießen 1989.

Böhme, Gernot: Körper, Bilder und Gewalt, in: *Annegret Soltau-ich selbst*[Ausst. Kat. Institut Mathildenhöhe Darmstadt, 23. 4-11. 6. 2006], Darmstadt 2006.

Böhme, Gert: "Was Soltau in effigie vollzieht...", in: *Seitenblicke. Sichtweisen auf das Werk von Annegret Soltau*, Darmstadt 2006.

Brückle, Wolfgang: Handschrift, Schreibprozesse, Schreiben mit Blut und die Wahrheit des Materials bei Jochen Gerz und Jenny Holzer, in: Stefanie Muhr, Wiebke Windorf(Hg.): *Wahrheit und Wahrhaftigkeit in der Kunst von der Neuzeit bis heute*, Berlin 2010.

D'Urbano, Alba: Das Projekt: Hautnah, in: Kunstform International, 132, Nov. 1995-Jan. 1996.

Darmstädter Dokumente No. 2

Dech, Jula: *Schnitt mit dem Küchenmesser Dada durch die letzte Weimarer Bierbauchkulturepoche Deutschlands: Untersuchungen zur Fotomontage bei Hannah Höch*, Münster, 1981.

Di Certo, Alice: *The Unconvebtional Photographic Self-Portraits of John Coplans, Carla Williams, and Laura Aguilar*, ScholarWorks@Georgia State University, 2006.

Dreesbach, Anne: *Gezähmte Wilde. Die Zurschaustellung 'exotischer' Menschen in Deutschland 1870-1940*, Frankfurt a. M. 2005.

Eiblmayer, Silvia: *Die Frau als Bild. Der weibliche Körper in der Kunst des 20. Jahrhunderts*, Berlin 1993.

Eiblmayer, Silvia u.a.(Hg.): *Die verletzte Diva. Hysterie, Körper, Technik in der Kunst des 20. Jahrhunderts*, Köln 2000.

Eiblmayer, Silvia: "...Remote...Remote..." Ein Film von Valie Export, in: Hedwig Saxenhuber(Hg.): *Valie Export. Sonderausstellung der 2. Moskaubiennale im National Centre for Contemporary Art Moscow und in der Ekaterina Foundation*, Wien 2007.

Eiblmayer, Silvia: Split Reality, Facing a Family, Body Sign Action. Drei frühe Arbeiten von Valie Export, in: NGBK(Neue Gesellschaft für Bildende Kunst)(Hg.)

Ein aufblühender Sport, *BIZ* 29, Nr. 35 (29. August 1920).

Ernst, Wolf-Dieter: *Performance der Schnittstelle. Theater unter Medienbedingungen*, Wien 2003.

Fischer, Hans: Abfänge, Abgrenzungen, Anwendungen, in: ders.(Hg.): *Ethnologie. Eine Einführung*, Berlin 1983.

Gallwitz, Klaus: Eine Frau-ein Kind, eine Frau-zwei Kinder, in: *Anngret Soltau. Mutter-Glück*, München 1986.

Ganis, William: *Fotofetisch, in: Annegret Soltau-ich selbst*, Darmstadt 2006.

Garber, Marjorie: *Verhüllte Interessen. Transvestismus und kulturelle Angst*. Frankfurt a. M. 1993.

Gilman, Sander L.: Black Bodies, White Bodies: Toward an Iconography of Female Sexuality in Late Nineteenth-Century Art, Medicine, and Literature, *Critical Inquiry* 12, 1985.

Gläher, Gerhard(Hg.): *Ulrike Rosenbach. Wege zur Medienkunst 1969bis 2004*, Köln 2005.

Goodrow, Gérard A.: *Ego alter ego. Das Selbstportrait in der Fotografie der Gegenwart*, Nassauischer Kunstverein Wiesbaden 1999.

Grossmann, Atina: Girlkultur or Thoroughly Rationalized Female: A New Woman in Weimar Germany?, in: *Women in Culture and Politics: A Century of Change*, Bloomington: Indiana University Press 1986.

Grosz, Elizabeth: *Philosophy, Subjectivity and the Body: Kristeva and Irigaray, Feminist Challenges: Social and Political Theory*, C. Pateman and E. Gross, ed. Allen and Unwin: Sydney, London, Boston, 1986

Gütler, Iris Julia: *Strategien der Identitätssuche. In den Performances von Ulrike Rosenbach*, Saarbrücken 2009.

Higonnet, Anne: Making Babies, Painting Bodies. Women, Art, and Paula Modersohn-Becker's Productivity, *Woman's Art Journal*, vol. 30, No. 2, 2009.

Hobson, Janell: *Venus in the dark: blackness and beauty in popular culture*, New York: Routledge, 2005.

Horn, Rebecca: *Rebecca Horn. Kunsthaus Zürich 11. Juni-24. Juli 1983*, S. Zürich 1983.

Horn, Rebecca: *Rebecca Horn. Zeichnungen, Objekte, Video, Filme: 17.3.-24.4. 1977*, *Kölnischer Kunstverein*, Köln 1977.

Kamper, Diermar/Wulf, Christoph(Hg.): *Transfigurationen des Körpers*, Berlin 1989.

Kampmann, Sabine: Arbeit am Generationengefüge. Die fotografischen Körper der Annegret Soltau, in: Sabine Mehlmann, Sigrid Ruby(Hg.): "Für Dein Alter siehst Du gut aus!". Von der Un/Sichtbarkeit des alternden Körpers im Horizont des demographischen Wandels Multidisziplinäre Perspektiven, Bielefeld 2010.

Kampmann, Sabine: Over the Boundaries of Gender? Zum Verhältnis von Geschlechtsidentität und Autorschaft bei Eva & Adele, in: Alexander Karentzos, Birgit Käufer, Katharina

Sykora(Hg.): *Körperproduktionen. Zur Artifizialität der Geschlechter*, Marburg 2002.

Käufer, Birgit: *Die Obsession der Puppe in der Fotographie, Hans Bellmer, Pierre Molinier, Cindy Sherman*, Bielefeld 2006.

King, Ynestra: The Other Body: Reflections in Difference, Disability and Identity Politics, Ms., March-April 1993.

Krauss, Rosalind: *Cindy Sherman, 1975-1993*, New York, 1993.

Kubitza, Anette: Die Macht des Ekels: Zu einer neuen Topographie des Frauenkörpers, in: Ulrike Krenzlin u.a.(Hg.): *Kritische Berichte. Zeitschrift für Kunst- und Kulturwissenschaft*, Heft 1, 1993.

Kubitza, Anette: *Fluxus, Flirt, Feminismus?. Carolee Schneemanns Körperkunst und die Avantgard*, Berlin 2002

Kuspit, Donald: Jenny Saville: Gagosian Gallery, *Artforum International* 38, no. 4, 1999.

Lamb-Faffelberger, Margarete: Avantgard-Filmkunst und ihre Presse-Rezeption. Valie Exports feministische Ästhetisierung, in: *Modern Austrian Literature*, Vol. 29, Nr. 1, 1996.

Laukötter, Anja: *Von der "Kultur" zur "Rasse"—vom Objekt zum Körper? Völkerkundemuseen und ihre Wissenschaften zu Beginn des 20. Jahrhunderts*, Bielefeld 2007.

Lavin, Maud: "Aus einem ethnographischen Museum" Allegorien moderner Weiblichkeit, in: Jula Dech/Ellen Mauer(Hg.): *Da-da zwischen Reden zu Hannah Höch*, Berlin 1991.

Lavin, Maud: *Cut with the kitchen knife: the Weimar photomontages of Hannah Höch*, New Haven; Yale University Press, 1993.

Lehnert, Gertrud: Zweite Haut? Körper und Kleid, in: Hans-Georg von Arburg u.a.(Hg.): *Mehr als Schein. Ästhetik der Oberfläche in Film, Kunst, Literatur und Theater*, Zürich/ Berlin 2008.

Liena, Vayzman: *The Self-Portraits of Claude Cahun: Trangression, Self-Representation, and Avant-Garde Photography, 1917-1947*, Ph. D. Diss., Boston: Yale University 2002.

Lindner, Ines: Die exakte Stummheit des Details. Über Jenny Holzers Arbeit für das Magazin der Süddeutschen Zeitung, in: Neue Gesellschaft für Bildende Kunst(Hg.): *Gewalt/ Geschäfte*, 1994.

Lippard, Lucy R.: The Pains and Pleasures of Rebirth: Women's Body Art, *Art in America*, Vol. 64, No. 3, May-June 1976/

Liss, Andrea: *Black Bodies in Evidence: Maternal Visibility in Renée Cox's Family Portraits, Marianne Hirsch: The Familial Gaze*, 1999.

Maioli, Francesca: Nomadic Subjects on Canvas: Hybridity in Jenny Saville's Paintings, *Women's Studies*, Vol. 40, Nr. 1(2010).

Makela, Maria: Das mechanische Mädchen: Technologie im Werk von Hannah Höch, in:

Katharina von Ankum(Hg.): *Frauen in der Großstadt*, Dortmund 1999.

Martin Hobohm: Die französischen Schande im Rheinland, Deutsche Politik, (20. Aug. 1920), 243; Die schwarze Schmach, Hamburger Nachrichten (30. Dez. 1921); Count Montgelas: I ; Die schwarze Schande, Deutsche Politik, (4. Jun. 1920): 681-685. Nancy Nenno: Weiblichkeit-Primitivität-Metropole: Josephine Baker in Berlin, in: Katharina von Ankum(Hg.): *Frauen in der Großstadt*, Dortmund 1999.

Meagher, Michelle: Jenny Saville and a Feminist Aesthetics of Disgust, Hypatia. *A Journal of Feminist Philosophy*, Vol. 19, Nr. 4(2003).

Mellinger, Nan: *Fleisch. Ursprung und Wandel einer Lust: eine kulturanthropologische Studie*, Frankfurt a. M. 2000.

Menninghaus, Winfried: *Ekel. Theorie und Geschichte einer starken Empfindung*, Frankfurt a. M. 1999.

Mersch, Dieter: *Ereignis und Aura. Untersuchungen zu einer Ästhetik des Performativen*, Frankfurt a. M. 2002.

Meyer, Pera Maria: Medialisierung und Mediatisierung des Körpers. Leiblichkeit und mediale Praxis bei Valie Export und Nan Hoover, in: dies.(Hg.): *Performance im medialen Wandel*, München 2006.

Mills, J.: Womanwards: A Vocabulary of Culture and Patriarchal Society, Harlow, Longman, Essex, 1989, p. 155, in: Nick Fiddes: *Fleisch. Symbol der Macht*, Frankfurt a.M. 1993

Mueller, Roswitha: *Valie Export. Bild-Risse, Aus dem Engl.* von Reinhilde Wiegmann, Wien 2002.

Nenno, Nancy: Weiblichkeit-Primitivität-Metropole: Josephine Baker in Berlin, in: Katharina von Ankum(Hg.): *Frauen in der Großstadt*, Dortmund 1999.

NGBK(Neue Gesellschaft für Bildende Kunst)(Hg.): *Mediale Anagramme. Valie Export*, Berlin 2003.

Noël, Laurence: Jenny Saville: The Body Recovered, in: *Concordia Undergraduate Journal of Art History*, volume VI (2009-10).

Pollock, Griselda: What's Wrong with Images of Women?, *Screen* 24 (autumn 1977).

Posner, Helaine: *Kiki Smith. Interview by David Frankel*, New York; Bulfinch Press, 1998.

Pratt, Mary Louise: *Imperial Eyes: Travel Writing and Transculturation*, New York: Routledge, 1992.

Reichensperger, Petra: *Eva Hesse——Die dritte Kategorie*, München 2005.

Renner, Ursula/Schneider, Manfred(Hg.): *Häutung. Lesarten des Marsyas-Mythos*, München 2006.

Rosenbach in: EMMA 1978, Nr. 4.

Rosenbach, Ulrike(Hg.): *Ulrike Rosenbach. Videokunst*, Köln 1982.

Rosenkranz, Karl: *Ästhetik des Häßlichen*, Leipzig 1996.

Runte, Annette: *Biologische Operationen. Diskurse der Transsexualität*, München 1996.

Schade, Sigrid/Wenke, Sile: Inszenierung des Sehens. Kunst, Geschichte und Geschlechterdifferenz, in: Hadumod Bußmann; Renatehof(Hg.): *Genus. Zur Geschlechterdifferenz in den Kulturwissenschaften*, Stuttgart 1995.

Schade, Sigrid: Cindy Sherman oder die Kunst der Verkleidung, in: Judith Conrad/Ursula Konnertz(Hg.): *Weiblichkeit in der Moderne. Ansätze feministischer Vernunftkritik*, Tübingen 1986.

Schmidt, Kathrin/Soltau, Annegret: Annegret Soltau–ich selbst, in: *Steinblicke. Sichtweisen auf das Werk von Annegret Soltau*, Darmstadt 2006.

Schmidt, Kathrin: Von der Zeichnung zur Fotovernähung, in: *Annegret Soltau–ich selbst*, Mathildenhöhe 2006.

Schneede, Marina: *Mit Haut und Haaren. Der Körper in der zeitgenössischen Kunst,* Köln: DuMont 2002.

Schneemann, Carolee: *More than Meat Joy: Complete Performance Works and Selected Writings,* New Paltz, N.Z., Documentext, überarb. Ausg. 1997(1979).

Smith, Kiki: Kiki Smith: Silent Work, Exhibition Catalogue, Vienna.

Sykora, Katharina: Das Kleid des Geschlechts. Transvestismen im künstlerischen Selbstporträt, in: Heide Nixdorff(Hg.): *Das textile Medium als Phänomen der Grenze–Begrenzung–Entgrenzung*, Berlin 1999.

Sylvester, David: *Areas of Flesh, Rizzoli: Jenny Saville*, Gagosian Gallery 2005.

Teuber, Kristin: *Ich blute, also bin ich. Selbstverletzung der Haut von Mädchen und jungen Frauen*, München 1998.

Tickner, Lisa: *The Body Politic: Female Sexuality and Women Artists Since 1970, Art History*, *I* (1978).

Tietenberg, Annette: *Konstruktion des Weiblichen. Eva Hesse: ein Künstlerinnenmythos des 20. Jahrhunderts*, Berlin 2005.

Valie Export, *Das Reale und seine Double. Der Körper*, Bern 1985.

Valie Export, in: Martens, Kiki, Valie Export——Gespräch in der Hochschule für Bildende Künste München, in: *Fotographie*, Heft Nr. 36, Dez./Jan. 1984/85, S. 60–64.

Valie Export: "..Remote..Remote..", in: *Glaube Liebe Hoffnung Tod, Ausst.-Kat.*, Wien 1995.

Vangen, Michelle: Left and Right: Politics and Images of Motherhood in Weimar Germany, *Woman's Art Journal*, Vol. 30, No. 2, 2009.

Von Pape, Cara Kunstkleider. *Die Präsenz des Körpers in textilen Kunst-Objekten des 20. Jahrhunderts*, Bielefeld 2008.

Warner, Marina: Altes Weib und alte Vettel: Allegorien der Laster, in: Sigrid Schade/Monika

젠더 몸 미술

Wagner/Sigrid Weigel(Hg.): *Allegorien und Geschlechterdifferenz*, Köln u.a. 1994.

Wolfgang Welsch: *Ästhetisches Denken*, Stuttgart 2003.

Young, Iris M.: *Throwing like a Girl and Other Essays in Feminist Philosophy and Social Theory*, Bloomington: Indiana University Press, 1990.

Zell, Andrea: *Valie Export. Inszenierung von Schmerz*, Berlin 2000.

Zimmermann, Anja: Die Negation der schönen Form. Ästhetik und Politik von Schock und Ekel, in: *Frauen Kunst Wissenschaft*, Heft 35, 2003.

Zimmermann, Anja: *Skandalöse Bilder. Skandalöse Körper. Abject Art vom Surrealismus bis zu den Culture Wars*, Berlin 2001.

웹사이트

http://cujah.org/past-volumes/volume-vi/essay-13-volume-6/

http://www.medienkunstnetz.de/werke/hautnah/

http://www.tranbavang.com/photography/

http://www.tranbavang.com/photography/

http://www.africanafrican.com/african%20american%20art/viewcontent1.pdf

http://preview.britannica.co.kr/bol/topic.asp?mtt_id=39362

http://cujah.org/past-volumes/volume-vi/essay-13-volume-6/

http://ko.wikipedia.org/wiki/%EB%AC%B8%ED%99%94%EA%B8%B0%EC%88%A0%EC%A7%80

http://www.medienkunstnetz.de/werke/glauben-sie-nicht/video/1

http://term.kma.org/medical_dic_/medical_dic_essentiality.aspx

http://www.db-artmag.de/2004/7/d/3/277.php

http://news.khan.co.kr/kh_news/khan_art_view.html?artid=201401132101435&code=990100

본문 출전

1부 2장: 「'피부'——젠더 질서에 대한 저항과 위반의 공간」, 《독일문학》, 제51집, 2009.

3부 1장: 「자기결정적 삶에 대한 소망과 자해의 의미——발리 엑스포르트의 70년대 영화와 퍼포먼스를 중심으로」, 《브레히트연구》, 제20집, 2009.

3부 2장: 젠더 패러디: 「사진과 퍼포먼스에 나타난 '젠더 트러블'」, 《카프카연구》, 제22집, 2009.(3부 2장에 일부를 편집 수정함)

2부 3장: 「아브젝트와 해체·구성된 여성의 몸——한스 벨머와 신디 셔먼의 작품에 나타난 여성성과 그 재현의 문제」, 《헤세연구》, 제19호, 2008.(2부 3장에 일부를 편집 수정함)

가

나

젠더 몸 미술

자

젠더 몸 미술

1판 1쇄 발행 2014년 6월 30일

지은이 | 정윤희
펴낸이 | 조영남
펴낸곳 | 알렙

출판등록 | 2009년 11월 19일 제313-2010-132호
주소 | 서울시 마포구 합정동 373-4 성지빌딩 615호
전자우편 | alephbook@naver.com
전화 | 02-325-2015
팩스 | 02-325-2016

ISBN 978-89-97779-40-6 93600

이 저서는 2009년 정부(교육부)의 재원으로 한국연구재단의 지원을 받아 수행된 연구임
(NRF-2009-812-G00001).

이 도서의 국립중앙도서관 출판예정도서목록(CIP)은 서지정보유통지원시스템 홈페이지
(http://seoji.nl.go.kr)와 국가자료공동목록시스템(http://www.nl.go.kr/kolisnet)에서 이용하실 수 있
습니다.(CIP제어번호: CIP2014019738)